LOCUS

LOCUS

LOCUS

A nimation

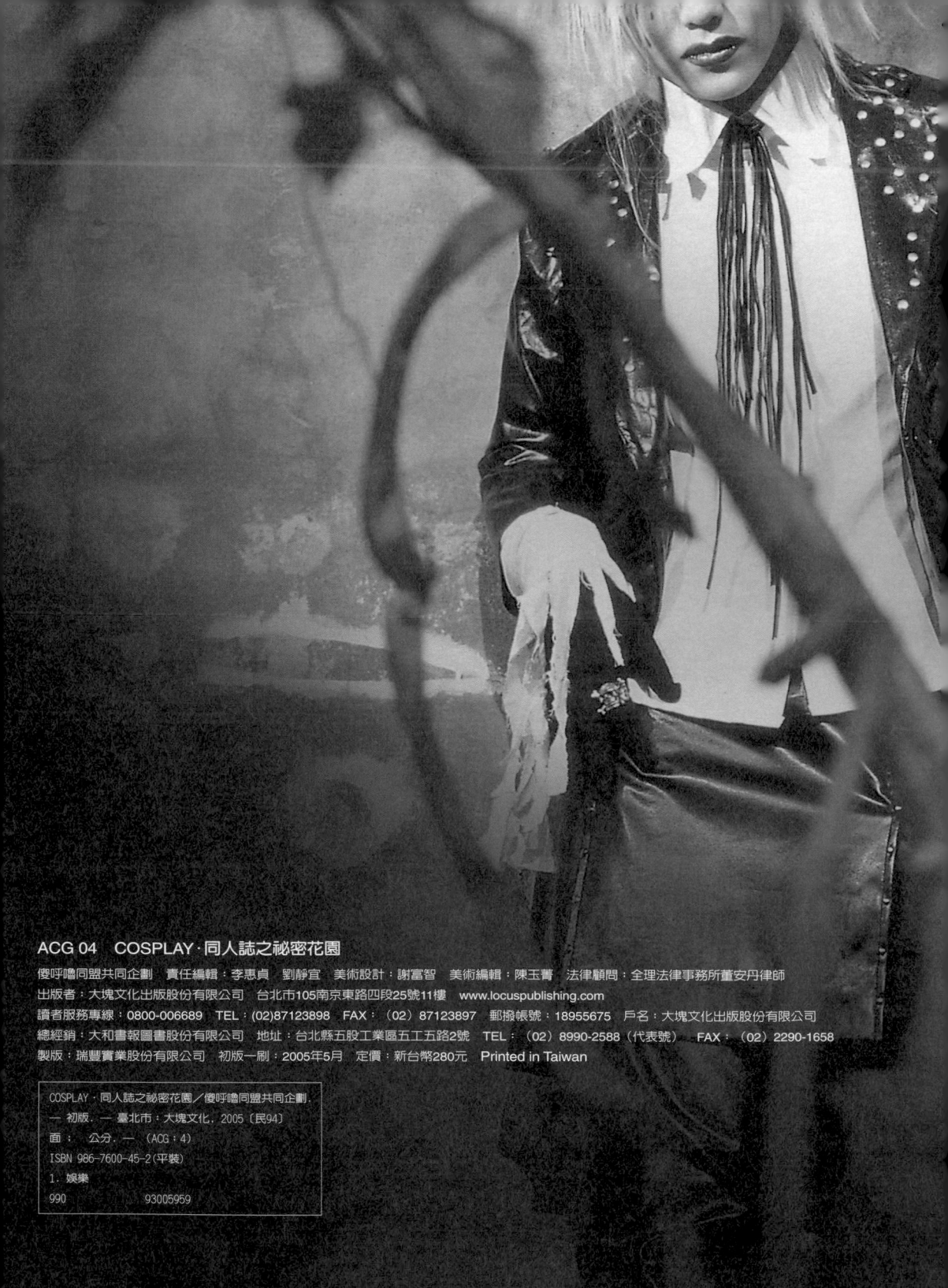

ACG 04　COSPLAY‧同人誌之祕密花園

傻呼嚕同盟共同企劃　責任編輯：李惠貞　劉靜宜　美術設計：謝富智　美術編輯：陳玉菁　法律顧問：全理法律事務所董安丹律師
出版者：大塊文化出版股份有限公司　台北市105南京東路四段25號11樓　www.locuspublishing.com
讀者服務專線：0800-006689　TEL：(02)87123898　FAX：(02)87123897　郵撥帳號：18955675　戶名：大塊文化出版股份有限公司
總經銷：大和書報圖書股份有限公司　地址：台北縣五股工業區五工五路2號　TEL：(02) 8990-2588（代表號）　FAX：(02) 2290-1658
製版：瑞豐實業股份有限公司　初版一刷：2005年5月　定價：新台幣280元　Printed in Taiwan

COSPLAY‧同人誌之祕密花園／傻呼嚕同盟共同企劃.
— 初版. — 臺北市：大塊文化, 2005〔民94〕
面：　公分. —（ACG：4）
ISBN 986-7600-45-2(平裝)
1. 娛樂
990　　　　　　　93005959

COSPLAY・愛人

華麗なる痴態・超薄化粧で魅せる艶やかなコスプレ美女 ②

COSPLAY幕後寫真

扮演生命中的另一個靈魂

PART I

夢想與熱情的原點

細說COSPLAY與同人誌

PART II

PART I

扮演生命中的另一個靈魂

＊此標題取自巴哈姆特網站COSPLAY討論區〈扮演生命中的另一個靈魂〉一

COSPL

小妖

COS服數量：很多，不清楚

參與COSPLAY活動的經歷：三年

一開始是朋友介紹我認識cosplay的相關活動，之後自己覺得很有趣，經常在活動會場當路人晃來晃去，在那之後，隔了大約半年才開始正式自己玩cos（「cosplay」的簡稱，更多的介紹請見〈COSPLAY一詞的定義〉一文）。

至今曾經扮演過很多角色，像是動漫畫類如《Hunter獵人》中的酷拉皮卡、庫洛洛、瑪奇、奇犽；《棋魂》（棋靈王）的進藤光、藤原佐為、加賀鐵男；《網球王子》的不二周助、手塚國光；《魔法水果籃》（幻影天使）的草摩由希、草摩夾；《最遊記》的孫悟空；《毒伯爵該影》（毒藥伯爵）的該隱、瑪麗維莎、吉貝爾；《闇之末裔》（愛上壞壞的死神）的都築麻斗、邑輝一貴、雷帝貴人、黑崎密；《Love Less》的我妻草燈；《犬夜叉》中的桔梗；《十二國記》裡的景麒；《火影忍者》裡的宇志波痲；《Death Note死亡筆記本》中的夜神月、L、彌海砂；《神劍闖江湖》中的緋村劍心；小說類的《烈火青春》曲希瑞，以及我最喜歡的視覺系男藝人雅Miyavi，他同時也是讓我覺得最具挑戰性的角色。因為實在是太喜歡他了，所以特別挑剔，怎樣都覺得不夠完美。我通常都是因為非常喜歡那個角色才會去cos，當然偶爾也會因為朋友找我一起出團才答應扮成特定的角色，但如果完全不喜歡，或根本沒看過的角色，我

是絕對不會去裝扮的！至於修正角色的想法比較不會有，既然都喜歡那個角色了，那幹麼還要去改呢？所以我通常都是堅持原作，偶爾會稍微改得華麗一點，像是選布料時會挑旗袍布等等。

從cos的經驗中我也發現到一些小撇步，例如若是cos白色頭髮的角色，除了可以噴上銀色的染髮劑以外，我還會倒很多痱子粉在頭上；順便一提，如果是cos灰色頭髮角色時只要倒少量痱子粉就可以了喔！（笑）

我覺得玩cos有很多很好的優點，像是我因為能扮演自己所喜愛的角色，所以覺得非常高興，而且在cos會場又能遇到志同道合的好朋友，看到欣賞的coser（角色扮演者，cosplayer的簡稱）還可以拍照作為紀念，藉以精進攝影技巧……等。雖然說花費在衣服上的金額較多是個缺點，但我覺得這總比一天到晚在街上閒晃、逛街、唱KTV來得有意義多了。因此我會努力扮演自己所喜愛的角色，也許第一次cos會有所缺陷，但我會盡力地做到最好，讓別人也喜歡上這個角色；並且一再尋求進步，要求自我，不能馬虎，一次又一次地超越自我，而不光只是為了出名、愛現、吸引別人注意而答應他人的攝影，以滿足自己的虛榮心而已。如果在這種心態下隨便地cos，就算cos得很好也不會真正得到快樂。

至於剛加入cos界的朋友，一定要注意到「禮貌」是非常重要的！像是在coser背後指指點點，說別人的不是，都是很不好的行為。另外也要盡量避免在公共場所做一些非常不雅的動作，這可能會讓大家對cosplay產生不好的印象。或者是不熟還裝熟，未經對方允許就擅自拍照，甚至是偷拍，或是叫coser擺出不喜歡的動作等等，這都是不太禮貌的行為，這些環節一定都要注意到。

表達自我最自然的方式

Tinie cos服裝數量：十幾套吧，但現在只剩四、五套

參與COSPLAY活動的經歷：從二〇〇一年的十月二十六日開始，約四年半

我本來只是很迷某個漫畫的角色，那時《獵人》的酷拉皮卡很受歡迎，我先是在網路上尋找介紹酷拉皮卡的網站，不知不覺漂流到了一個專站，那個網站的站長將他們所參與的每一場ＣＷ（Comic World的簡稱）歷程都以日記的形式記錄下來，我也就常常觀看他的日記。當時的我是個覺得讀書非常乏味、無聊至極的國二學生；再加上那時剛接觸網路，便先把這專站存入自己的最愛，從此便每天都到那個網站的聊天室，與我差不多年紀的人聊天、交朋友，也很順利地結識了站長。後來也很高興能認識一位台中的網友，那時他們剛好在策劃下一場cos活動要出的角色，於是我到了現場去，而他們人真的都很好，還願意把衣服借給我裝扮，於是在那些網友的幫助下，我扮了生平第一個角色——酷拉皮卡。

在我開始玩cos之後，曾經扮過的角色包括《獵人》中的酷拉皮卡、奇犽、庫洛洛；《最遊記》裡的悟空、三藏、紅孩兒；《封神演義》的太公望、伏羲；《萬有引力》的新堂愁一；《闇之末裔》裡的都築麻斗、雷帝・貴人、黑崎流；《黑貓》的托雷・哈特涅特；《幻影天使》中的草摩綾女、草摩由希、草摩謙人；《神劍闖江湖》的拔刀摘；《犬夜叉》的犬夜叉；《棋靈王》裡的進藤光、塔矢亮；《毒伯爵該隱》的該

隱・C・哈利斯：《天使禁獵區》中的吉良朔夜、路西華、拉斐爾：《少年殘像》裡的羅雷斯：《網球王子》中的越前龍馬、不二周助、手塚國光、深司、神尾彰：《野球長打王》的司馬葵：《火影忍者》裡的我愛羅、宇智波、宇智波佐助：《鬼演狂刀KYO》的眞田幸村：《少年偵探》的艾斯・拉塞佛德：《哨聲響起》的佐藤成樹：《火霄之月》的琥龍：《C'afe吉祥寺》的大久保眞希：《尋找滿月》的小泉・里歐：《男女蹺蹺版》的淺野秀明：《偷偷愛著你》的難波南：《海賊王》的香吉士：《烈火青春》的安凱臣等等角色，以及自創系的服務生、龐克風格、學生服、少年服，以及SD服。

而我扮過最喜歡、也是最得意的角色是彩虹樂團主唱寶井秀人Hyde，因爲他是我很喜歡的男藝人，也是我覺得自己最成功的一個裝扮；且本身是個明星的Hyde對我而言，就像是神一般的存在，當初我也不知道自己會有cos他的一天，嘗試cos之後發現自己對Hyde的愛越來越深，想把他每一種造型都盡力扮演到最好。也許是因爲我對他的愛太深，漸漸地也愛上了他的一切，包括他的風格、他的笑容。不知該如何訴說我的心情，我只能說：愛上一個人的感覺大概就是如此吧！當你深陷在愛的漩渦中時，一切的感覺都是迷惘的。

或許有很多人都以表演裝扮來描述我們的行爲，但對我們這些coser而言，cos是最自然、也是最能表達自己個性與特色的方法。我是很認眞地去扮演每一個角色，也想過要成爲跟角色一樣棒的人，例如看漫畫看到令我笑到不行的場面時，就十分羨慕那些可以很搞笑的人物。也有些角色跟我的個性很像，有跟我一樣的痛處，每當看到這些角色，都會令我有種忍不住想要大哭的衝動，當然我承認我是淚腺很發達的人（笑）。而若是別人看過某個漫畫或動畫的角色，當他一看到你的裝扮，他大概也能了解你是很喜歡這個角色的。

從我扮的第一個角色開始，我就會針對角色所要準備的衣服與道具，以及搭檔的人選做很審愼的考慮，拍攝地點也會盡量找合適的地方。總之只要是能讓角色的呈現更好，我都會努力去做。所以我的特點應該算是會盡力達到自己的要求與標準。

在我們cosplay的國度中，其實是沒有任何年齡上的區別的，在這個國度中可以認識各種不同年齡階層的人，有年紀比我大的，也有比我小的。平時大家都生活在不同的場域，能在會場相遇認識，我覺得是一種緣分。例如身爲學生的我，生活重心只有學校和補習班，所認識的人範圍其實很侷限；而且因爲我現在高二，有時會對升學產生相當大的疑

惑與迷惘，可是我總不肯對家人訴說任
何問題，只好找比我年長的幾位cos朋
友訴苦，那對我而言是種相當大的安
慰。

一開始父母很不贊同我玩cos，一來是
會影響到課業，二來是他們希望我不要
去人太複雜的地方，怕會有危險，或是
遇到不好的人等等。但在我玩cos的歷
程中，所遇到的都是很好、很棒的人，
我也真的很高興能進入cosplay界。我所
認識的每位cos朋友，對我而言就好像
是同學一樣的親切自然，帶給我珍貴的
友情。在這個人際關係日趨冷漠的社會
中，我覺得我得到了寶貴的回憶。
Cosplay對我而言就像是社團般的交流
園地，可以認識很多很棒的人，也學到
很多事，在我成長的過程中，留給我很
棒的回憶，讓我在之後的人生中可以好
好地繼續過下去。

玩cos最有趣的是，當你扮出來的角色
受到很多人的讚賞而被要求拍照、誇讚
你扮得很好時，會很有成就感。對於想
參加的朋友，我建議可以踴躍地參與，
但不一定要花大錢。可以在網路上說欣
賞哪位coser，再到會場表達欣賞之意，
交個朋友也可以，只是不要做讓對方不
高興的事才好喔！也不能把別人的照片
亂散播，會為coser帶來困擾的。

COSPLAYER

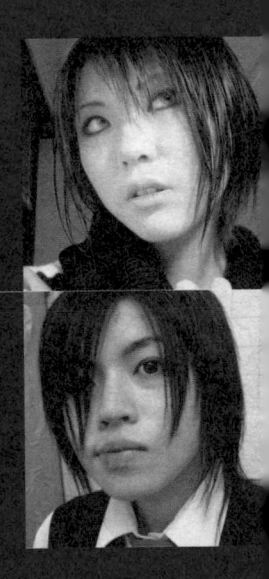

小妖 Cosplay讓我得到真正的快樂。

Tinie Cosplay是我成長中最美好的回憶！

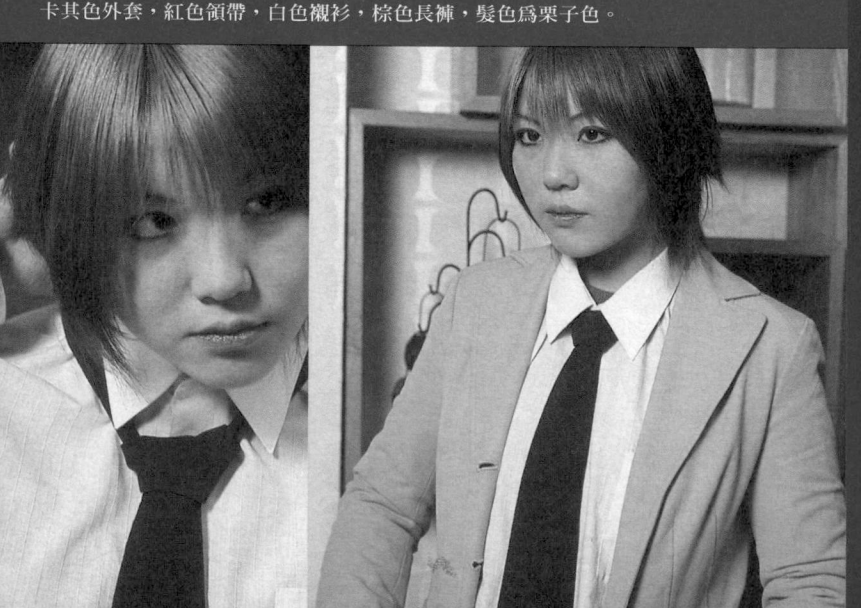

漫畫《DEATH NOTE 死亡筆記本》

夜神月

長相俊俏，心機重，冷靜而聰明，不服輸，為了達到目的不擇手段，堅持自己的理想。

夜神月的穿著打扮總是學生制服的模樣，
卡其色外套，紅色領帶，白色襯衫，棕色長褲，髮色為栗子色。

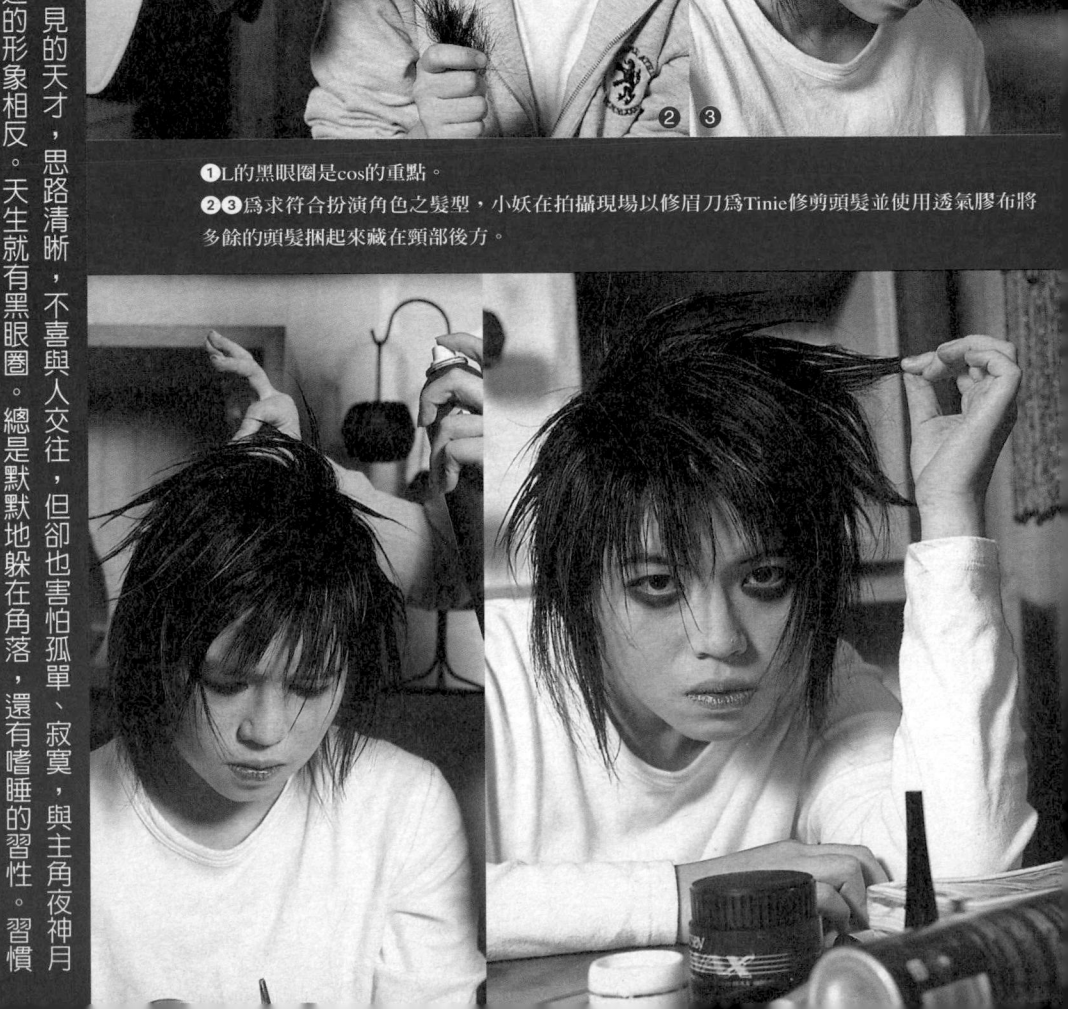

L

難得一見的天才，思路清晰，不喜與人交往，但卻也害怕孤單、寂寞，與主角夜神月萬人迷的形象相反。天生就有黑眼圈。總是默默地躲在角落，還有嗜睡的習性。習慣打著一雙赤腳，頹廢地蜷曲在沙發上，很少外出。

❶L的黑眼圈是cos的重點。
❷❸爲求符合扮演角色之髮型，小妖在拍攝現場以修眉刀爲Tinie修剪頭髮並使用透氣膠布將多餘的頭髮捆起來藏在頸部後方。

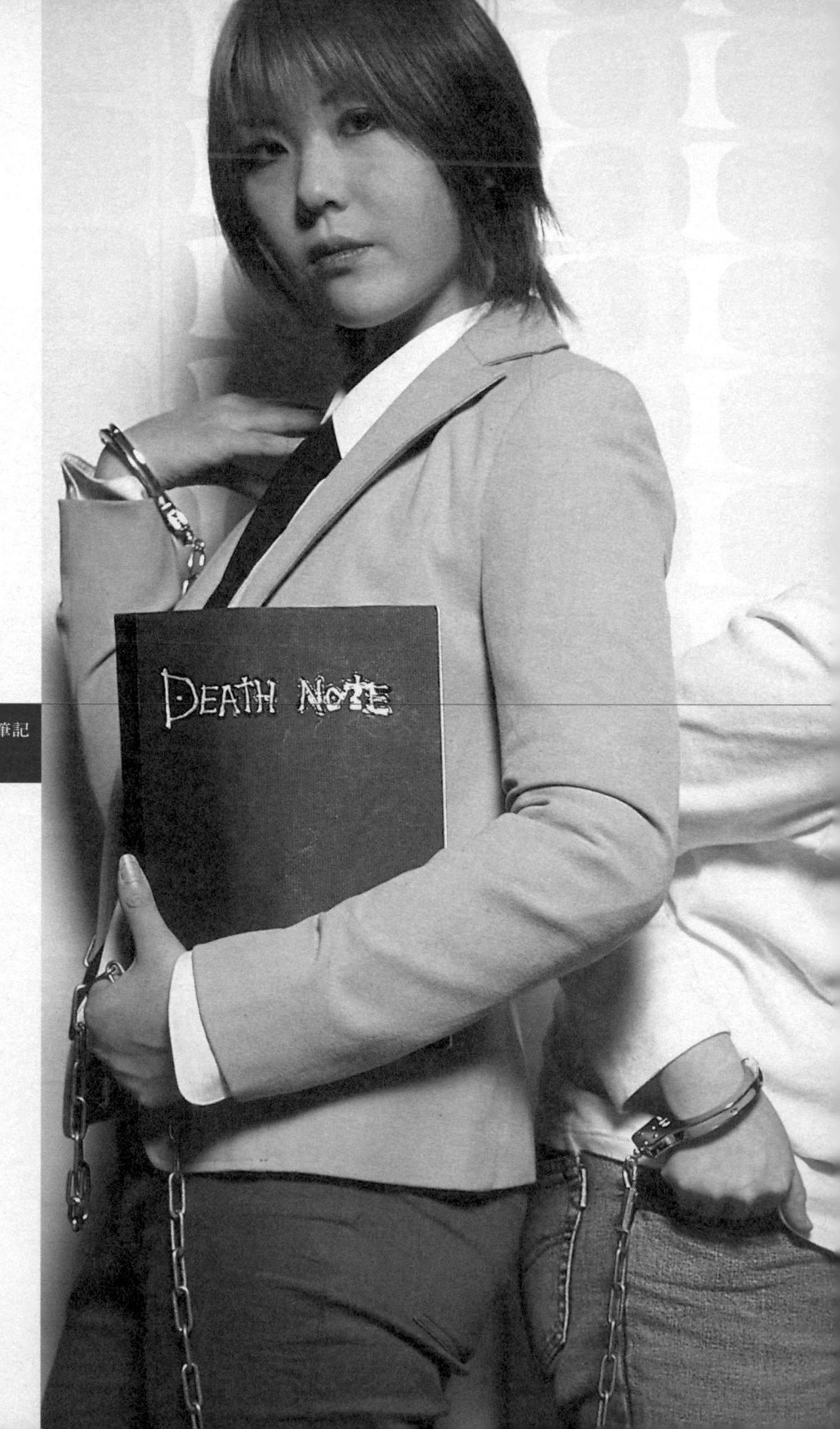

敵對的兩人因死亡筆記
而緊緊相連。

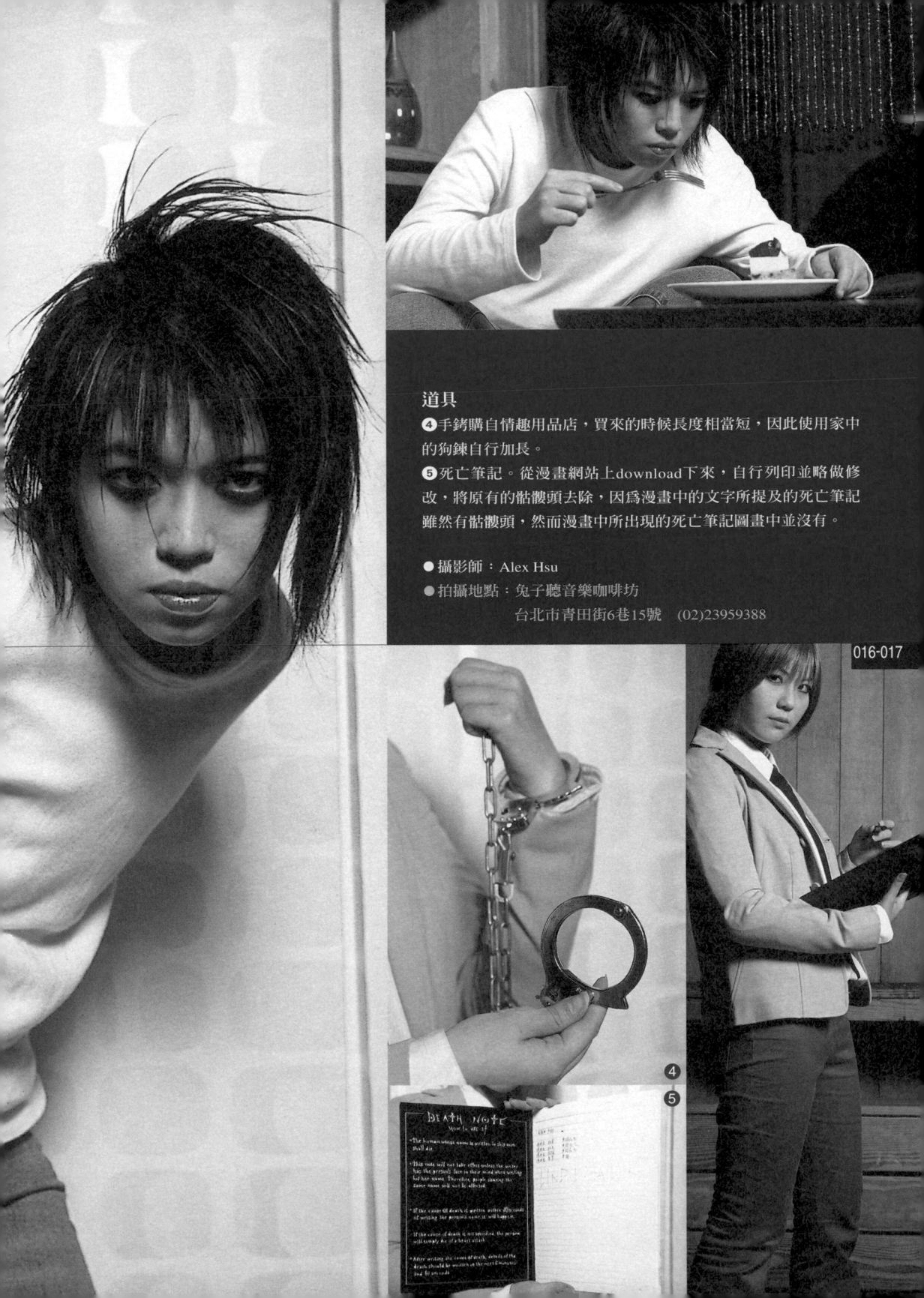

道具

④ 手銬購自情趣用品店，買來的時候長度相當短，因此使用家中的狗鍊自行加長。

⑤ 死亡筆記。從漫畫網站上download下來，自行列印並略做修改，將原有的骷髏頭去除，因爲漫畫中的文字所提及的死亡筆記雖然有骷髏頭，然而漫畫中所出現的死亡筆記圖畫中並沒有。

● 攝影師：Alex Hsu

● 拍攝地點：兔子聽音樂咖啡坊
 台北市青田街6巷15號　(02)23959388

016-017

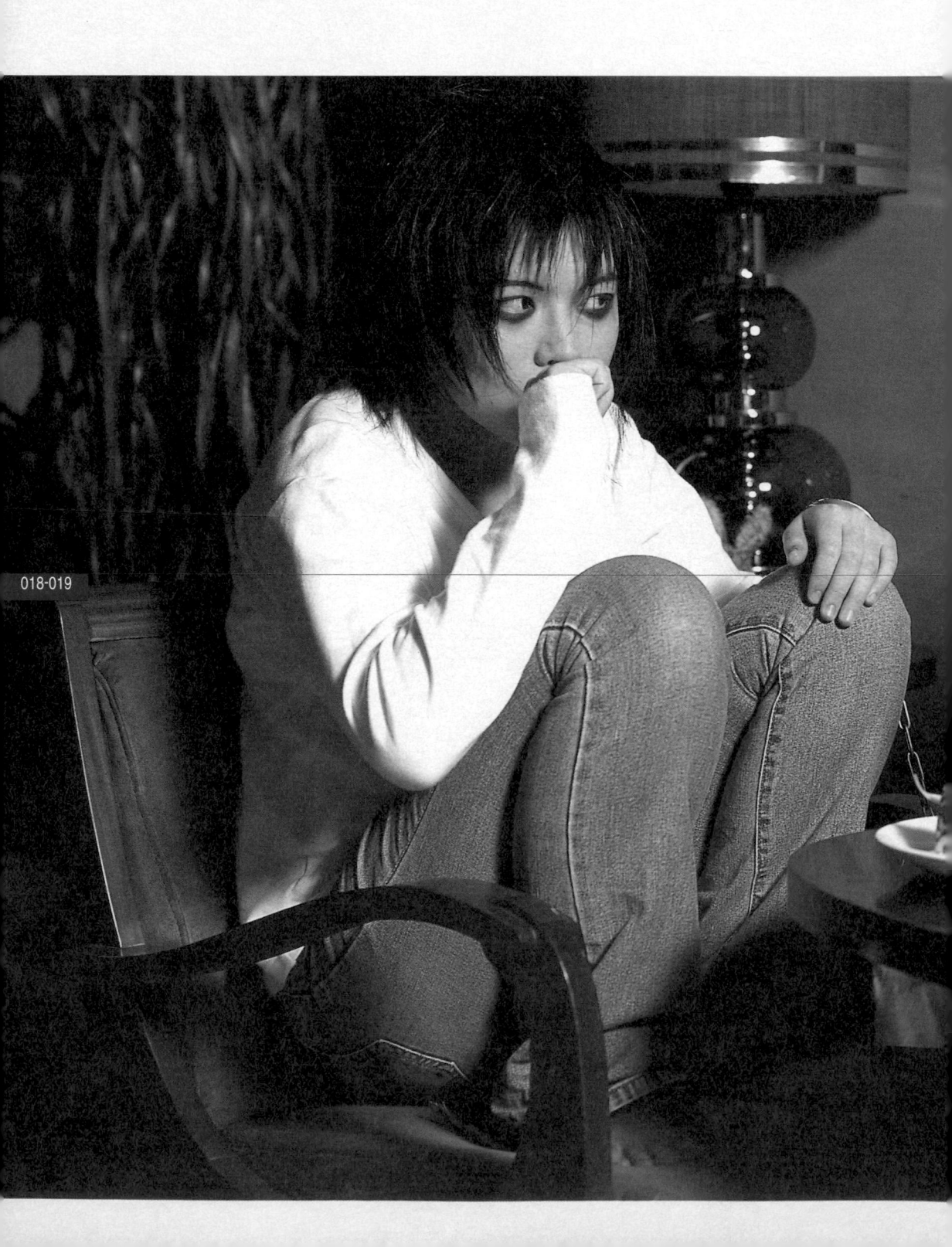

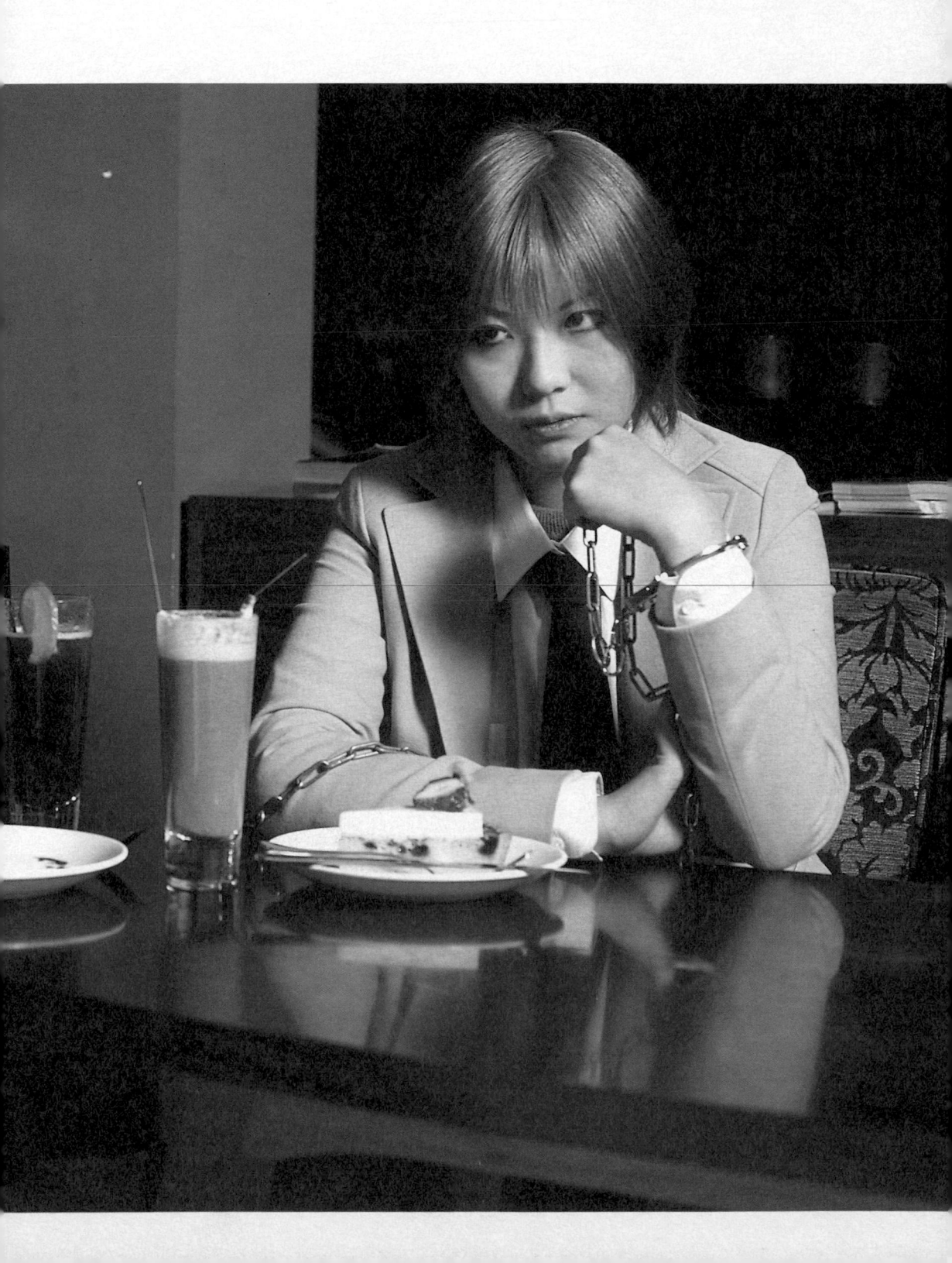

Dir en grey 的主唱 Kyo（京）

日本視覺系團體藝人

Kyo的歌聲很特別，帶著豐富的情感，傳達了人心的痛苦與悲傷。其怪誕的行徑，偏執的情感，以及瘋狂的現場演唱，在日本樂壇掀起了一股狂熱。

❶ 眼睛的妝以黑色眼線液勾描。

❷ 黑色嘴唇的部分使用眉筆畫出。

❸ 臉上的別針用假睫毛液黏上，假睫毛液也可以用來製造出雙眼皮的效果。

❹ 假髮原本是金黃色的長髮，購回後依照Kyo的髮型自行修剪，而假髮的黑部分則使用了黑色的噴式染髮劑（可於藥妝店購得）噴飾而成。

❺ 袖口的垂墜裝飾自行DIY製作。

❻ 西裝購於五分埔，再自行於西裝領分別加上別針與固定畫紙用的圖釘。

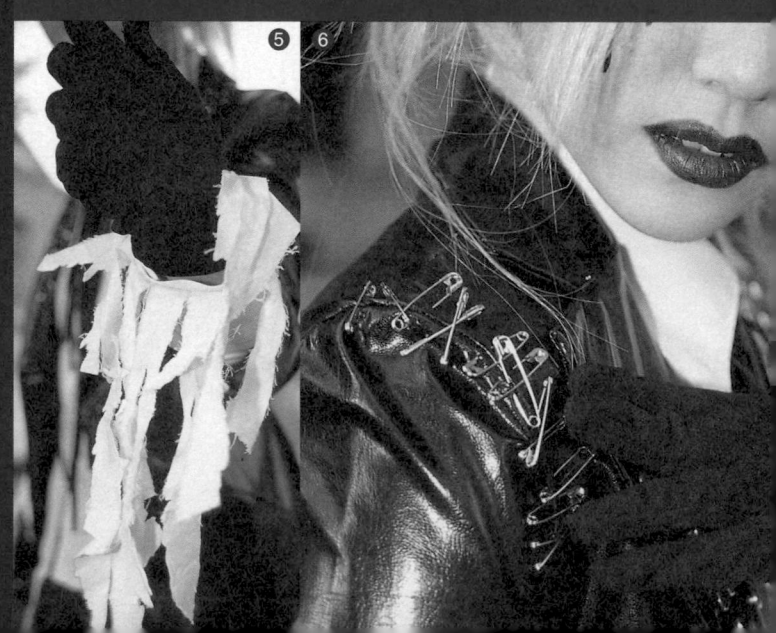

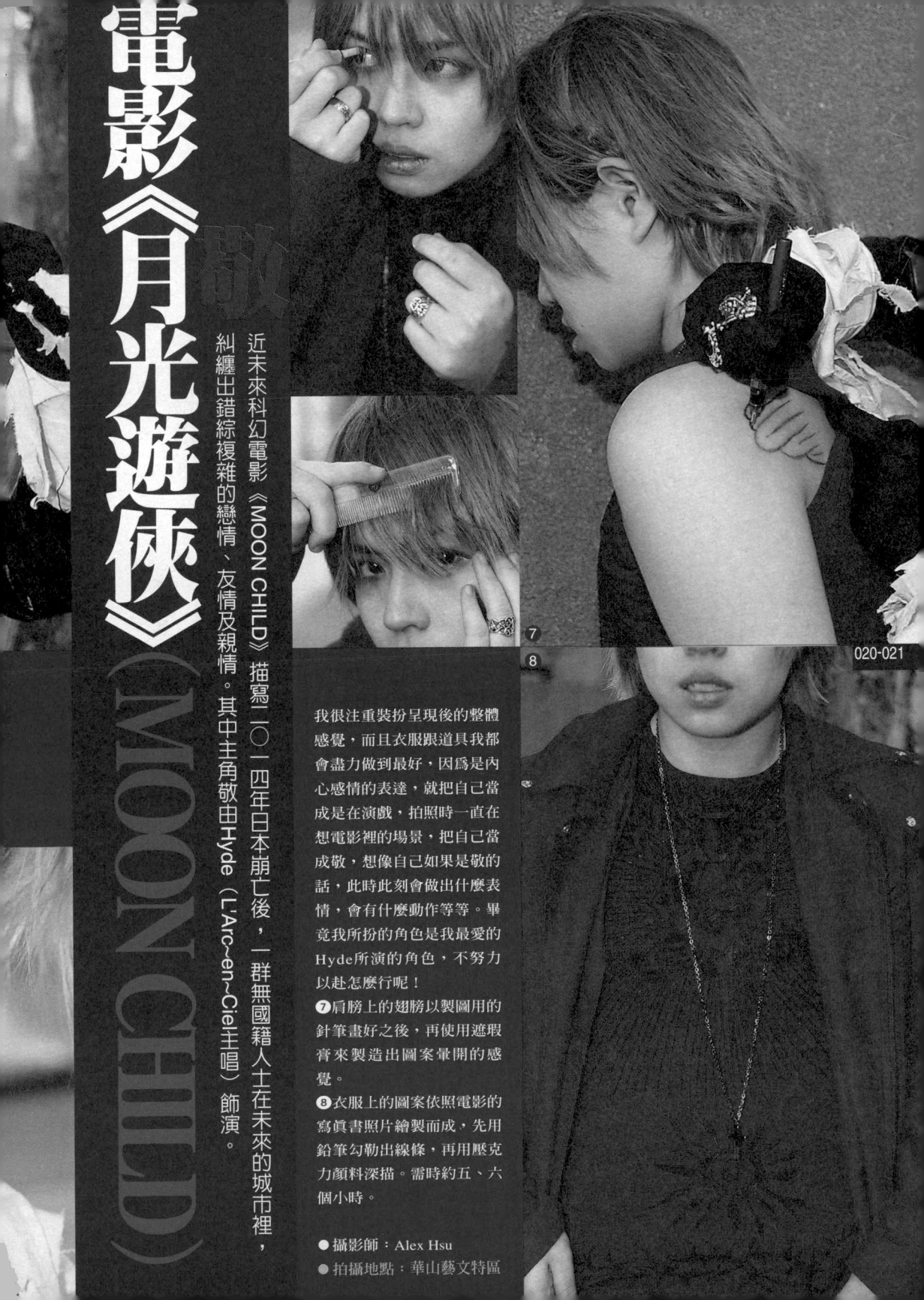

電影《月光遊俠》(MOON CHILD)

敬

近未來科幻電影《MOON CHILD》描寫二○一四年日本崩亡後，一群無國籍人士在未來的城市裡，糾纏出錯綜複雜的戀情、友情及親情。其中主角敬由Hyde（L'Arc~en~Ciel主唱）飾演。

我很注重裝扮呈現後的整體感覺，而且衣服跟道具我都會盡力做到最好，因為是內心感情的表達，就把自己當成是在演戲，拍照時一直在想電影裡的場景，把自己當成敬，想像自己如果是敬的話，此時此刻會做出什麼表情，會有什麼動作等等。畢竟我所扮的角色是我最愛的Hyde所演的角色，不努力以赴怎麼行呢！

❼肩膀上的翅膀以製圖用的針筆畫好之後，再使用遮瑕膏來製造出圖案暈開的感覺。

❽衣服上的圖案依照電影的寫真書照片繪製而成，先用鉛筆勾勒出線條，再用壓克力顏料深描。需時約五、六個小時。

● 攝影師：Alex Hsu
● 拍攝地點：華山藝文特區

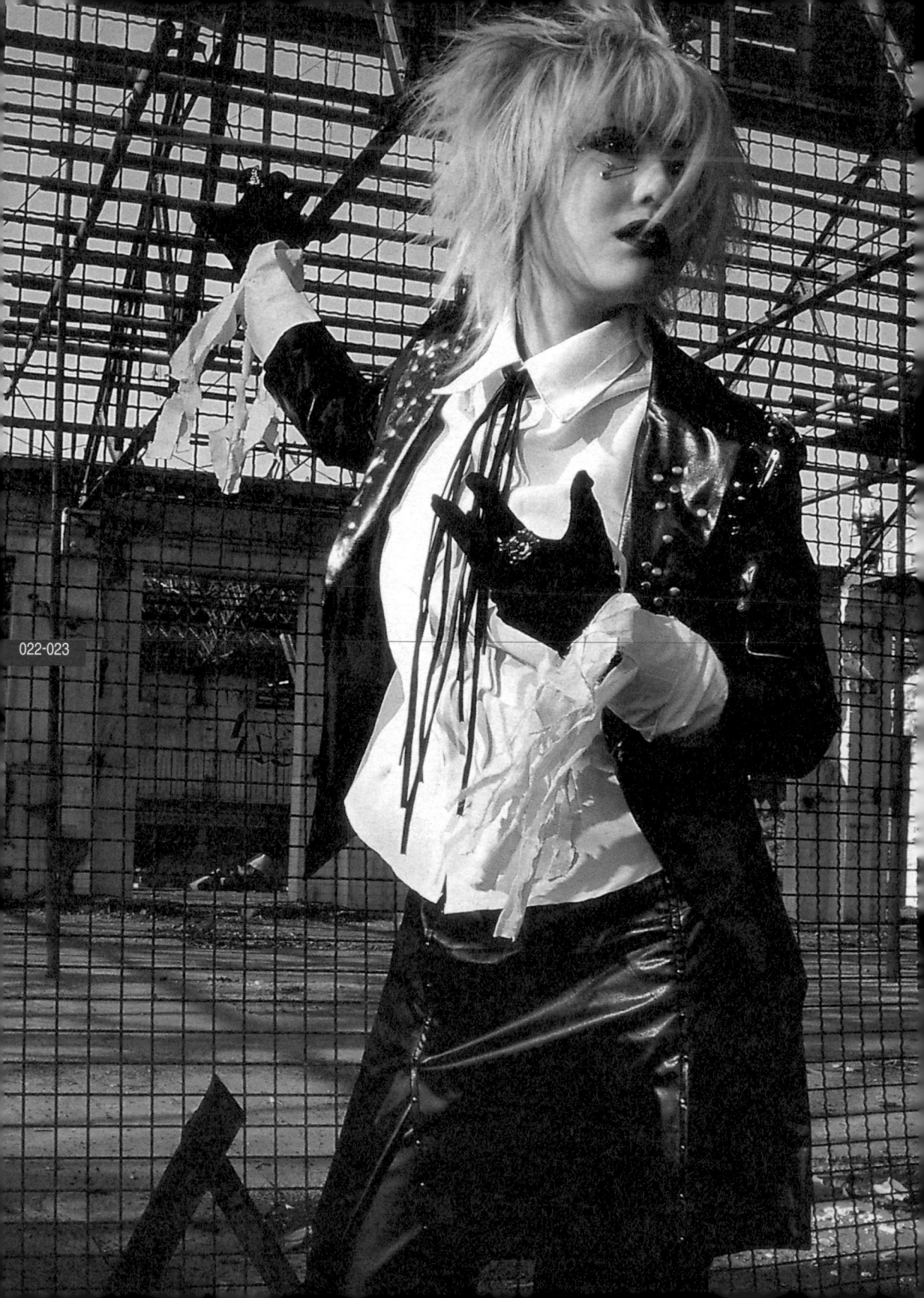

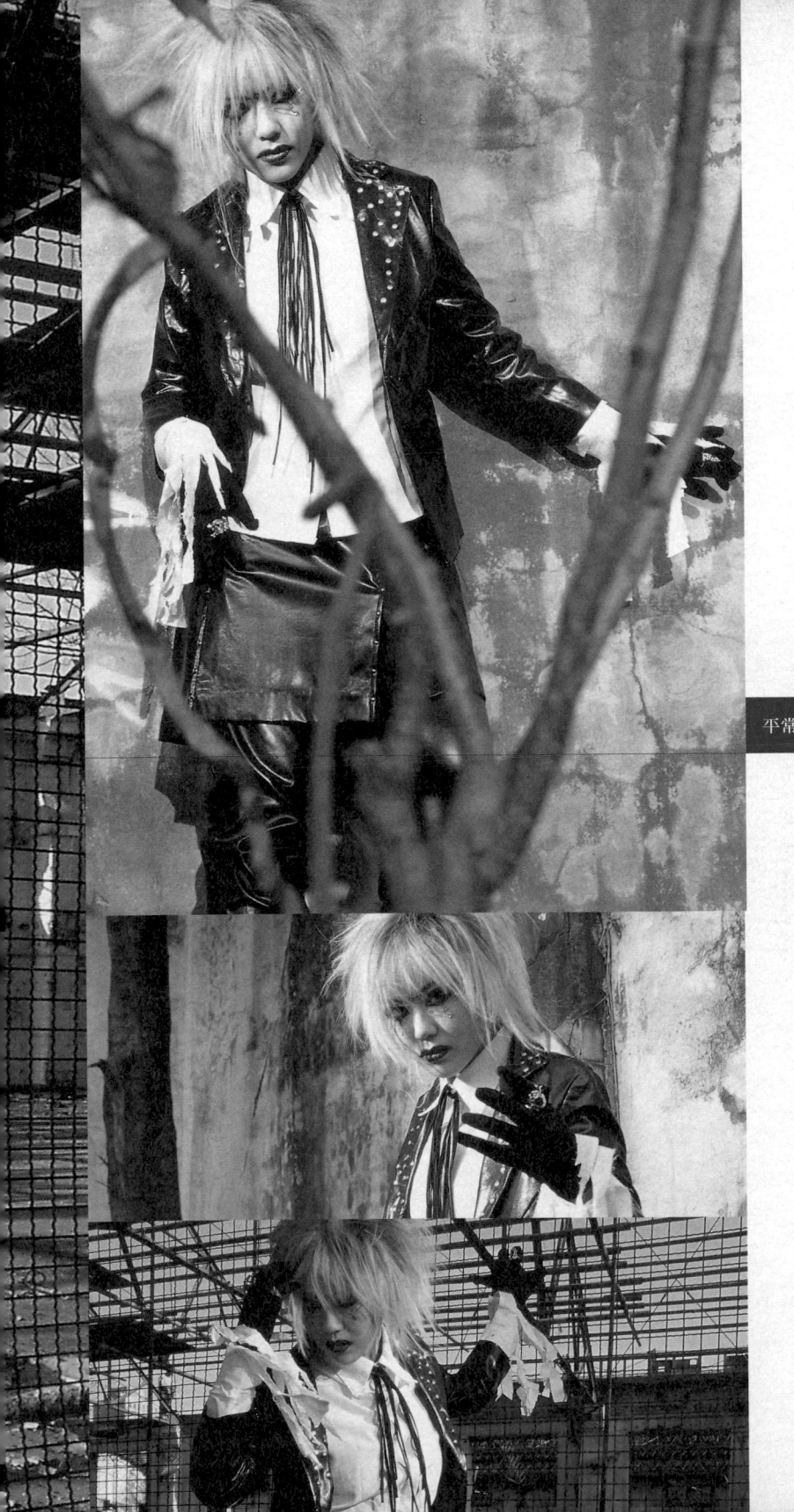

平常文靜的Kyo，唱起歌來就很瘋狂。

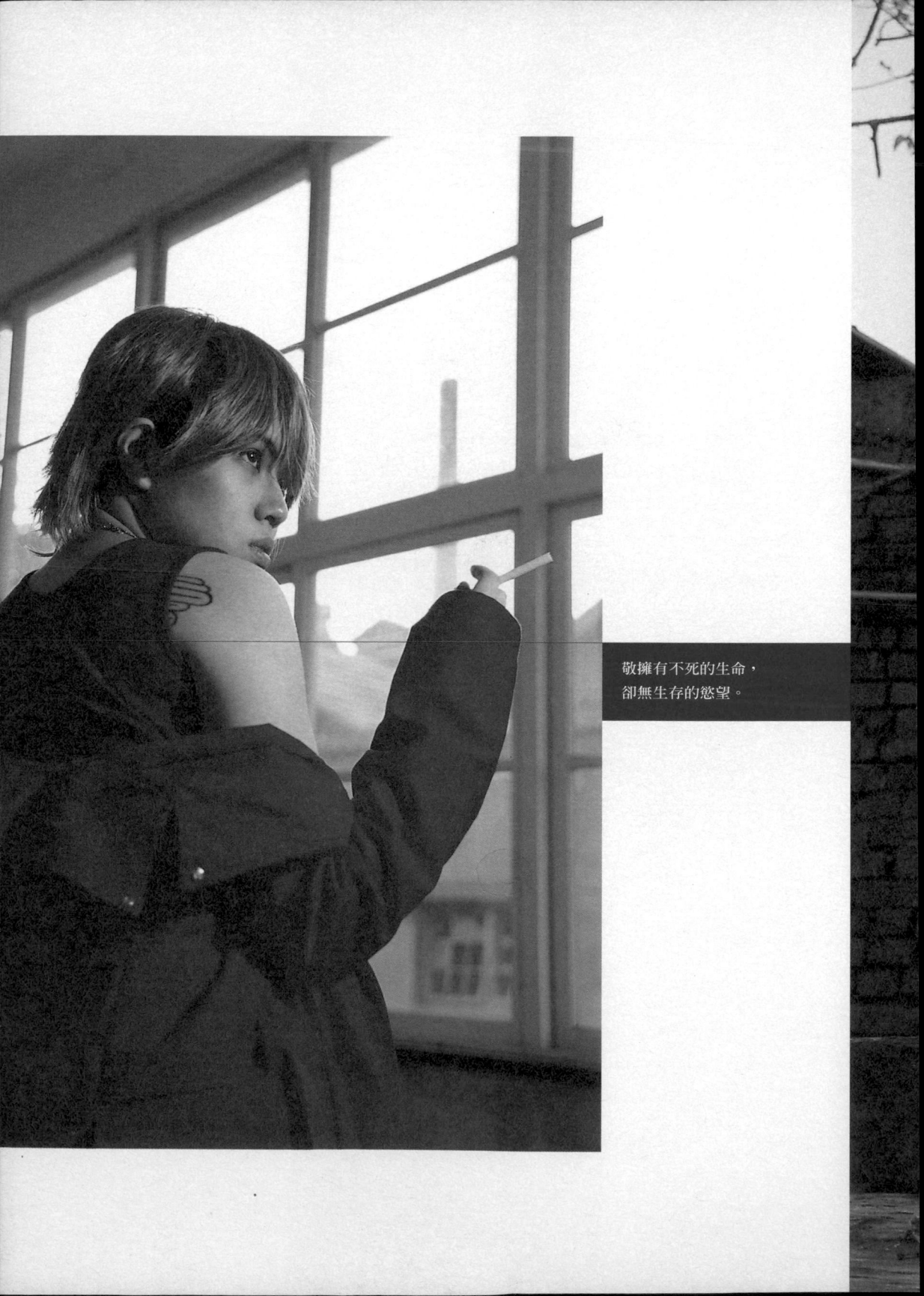

敬擁有不死的生命，
卻無生存的慾望。

長生不老的靈藥

秋水

COS服數量：五套

參與COSPLAY活動經歷：從二〇〇一年起，邁入第五個年頭

起初我是在網路上閱讀布袋戲同人小說，因而認識了一些經常出入cosplay會場的友人。國中畢業後的那年暑假，朋友邀我一同參加活動，在好奇心的驅使下，我參與了人生中第一場CW，在會場裡也看見許多打扮既華麗又漂亮的coser，讓我進一步興起了想加入他們的念頭。

我最早扮的角色是自創類的，接著依序有權妃戰袍、容衣幽魂版及權妃二版；電玩方面第一個角色則是甄姬。在扮演過的角色中，我最喜歡的角色是權妃，因為她的個性很吸引我，我也很欣賞她冷靜理性的處世態度，這點與我十分相似。而最具挑戰性的角色則是甄姬。因為她的衣著很性感，所以身材不能太差，要很努力地去維持身材，不能有小腹、蘿蔔腿、水桶腰……等，十分地辛苦。另外甄姬的頭飾及武器「春后笛」在製作上都具有相當高的難度，而且因為是DIY，所以難免會擔心未能到達一定程度的水準，尤其武器是第一次嘗試製作，所以更是戰戰兢兢不敢有所鬆懈。

未來我還想要嘗試《真‧三國無雙Ⅳ》的甄姬，因為本身很愛這個角色，所以立志把她所有的衣服都做齊；另一方面也是因為她的衣服都很華美，可以展現出身材的曲線。雖然她的造型也是中國

式的，不過由於經過了改良，並且糅合西方風格，所以很有挑戰的價值。基本上我會cos的角色都是因為她們的個性與氣質和我雷同，這樣在角色的揣摩上比較不會有太大的差異。

在cos過程中我有過幾次有趣的經驗，有一次是在會場cos權妃戰袍，因為頭冠上插了一對羽翎，且因為衣服是中國款式，有寬大的墊肩，一度被誤認是歌仔戲表演者，當場還真是哭笑不得。另外還有一回在林安泰古厝外拍時，我在洗手間化妝更衣，嚇到一對母子。因為當時我著連身白袍，揮舞著雙手水袖，他們誤以為是古厝中的幽靈出來招待他們。

我覺得玩cosplay是一項很健康的興趣，是精神的支柱，也是長生不老的靈藥！還可以培養出一些你所想不到的技能，例如製衣、製作道具以及攝影等等，更可以結交到各行各業的coser，像我的朋友裡就有小學老師、軍人、美髮師、粉領族及工地的工頭……等，當然他們來自台灣各地。

玩cosplay雖然有好處，但也有小缺點，因為我不是很喜歡使用假髮，所以都盡量使用自己的真髮來裝扮，因此常常為了所扮演角色的髮型，不敢任意改變自身的髮型或是顏色，多少有所限制。最後我想要提醒想參加cos的朋友，雖然cos圈裡新奇有趣，五花八門，但其中也不乏一些利用新人的無知來騙錢的不肖之徒，因此最好慎選製作衣服及道具的工作室，多多詢問前輩們的意見，以免受騙上當。

快樂的泉源，自信的所在

掛日

COS服數量：五套

參與COSPLAY活動經歷：從二〇〇一年起，邁入第五個年頭

我是在因緣際會的情況下，從布袋戲網友的口中得知cosplay這種有趣的次文化，然後想進一步了解何為cosplay，進而發現cosplay的有趣之處，像是可以裝扮成自己喜歡角色的模樣，攝影師也會很熱心地幫你拍照，穿得再奇特其他人也不會說出排斥的話語等等。這種無拘束的環境與氣氛深深地吸引著我，激起了我的好奇心，讓我躍躍欲試。那一場暑假的會場之旅就成了我踏入cos界的第一步。

從我開始參加cosplay以來，扮演過霹靂布袋戲《霹靂封靈島》的風凌韻、霹靂布袋戲《霹靂兵燹》的寒月蟬、霹靂布袋戲《龍圖霸業》中的妖后戰袍、霹靂布袋戲的妖后自創版，以及《真・三國無雙III》的貂蟬等角色。在這之中，我最喜歡的角色是妖后戰袍，因為這套裝扮的護甲跟頭冠全以黑色皮布製成，有一種王者之風的酷勁與氣勢，可以徹底地展現出妖后冷酷的殺氣。而最得意的角色則為妖后自創版。因為是自創的，所以全台灣只有一套，這套衣服是請工作室的師傅特別為我設計的，全套服裝以粉紅色顯現出妖后獨特的氣質及年輕的活力。

另外，最具挑戰性的角色是貂蟬。因為她畢竟是電玩裡的角色，電玩中的衣服是3D製作，雖然在電玩裡可以忽略地心引力，但是實際日常生活中卻辦不到，所以我必須和工作室的師傅討論如何做出相近的感覺（從討論到製作完工花了約三個月的時間），使服飾與電玩

中角色的相似度提高，才不會重蹈其他coser的覆轍。而且頭飾與武器（金麗玉錘）都是自己一手包辦製作而成；頭飾的製作難度並不是最高的，困難的是武器，因為它是一對錘子，既要講求對稱又得要一致，真的很不簡單，不過也因為如此使我更喜歡貂蟬這個角色。

至於在裝扮過程中有趣的經驗，那可就多了，例如我所扮演的妖后是比較特殊的角色，要將臉和手全部塗白，但在外拍的過程中聽到小朋友說要將我打入地獄，還說我是鬼，害怕地逃走，真的令我感到好傷心喔！另一個有趣的經驗也發生在外拍，那次出的角色是媽媽級的寒月蟬，所以被小朋友誤認為是「阿姨」，還有小朋友問我是不是古人，真不知該怎麼回答才好。還有一個很難忘的特殊經驗，就是在寒冷的二月天出妖后戰袍。雖然扮演過程很熱沒錯，但卸妝時卻一定得用清水洗才能完全卸妝，而且我的妝底一直延伸到胸前，當時真的感覺非常冷。

我通常是藉由扮演來認同這個角色，但並沒有想過要變成該角色，或是修正角色的性格。畢竟無論是卡漫或是布袋戲裡的角色，都是作者辛苦創造出來的。我們會選擇扮演什麼角色，當然是因為彼此有相同之處，像是氣質、個性、脾氣等等，都會是選角時的首要參考，當然華美的造型及漂亮臉蛋也是選擇的重要考量。不過，綜合上述各個條件之外，扮演角色時最重要的依據仍是對角色的喜愛。

參加cosplay最大的收穫莫過於友誼的獲得，雖然並不是每個人都能成為知心好友，但要在cos圈中找到志同道合的知己卻是比較簡單的，畢竟在cos圈外能接受這種活動人並不多，因此相對的在圈內尋得伙伴比較容易，在閒聊之餘可以談談下一次要出的角色啦，要去哪裡外拍啦等等令人雀躍不已的話題。交到好朋友是抽象層面上的收穫，事實上玩cosplay在實質上的收穫也不少，例如可以從中學習到衣服如何打版、車縫及壓邊這類的製衣常識；在手工製作方面也會有突飛猛進的進步，畢竟有些飾品得自己動手做才能有自我滿足的成就感啊！我只能說cos真的讓我從中學習到很多東西，cosplay對於我而言是快樂的泉源，生活的一部分，自信的所在。

從圈外人的角度來看cos，也許只會看見coser們和樂融融的樣子，其實這當中有許多人是懷著互相比較的心態來玩cos的，所以被其他人批評的狀況，是一定會發生的。因此奉勸想加入的朋友們，要多注意這一點，如果禁不起批評，甚至是白眼的話，在加入cos前可要多多考慮喔！

秋水　Cospaly讓我認識了從事各行各業的好朋友！

掛日　Cospaly讓我學到很多東西，
　　　並且獲得珍貴的友誼。

COSPLAYER

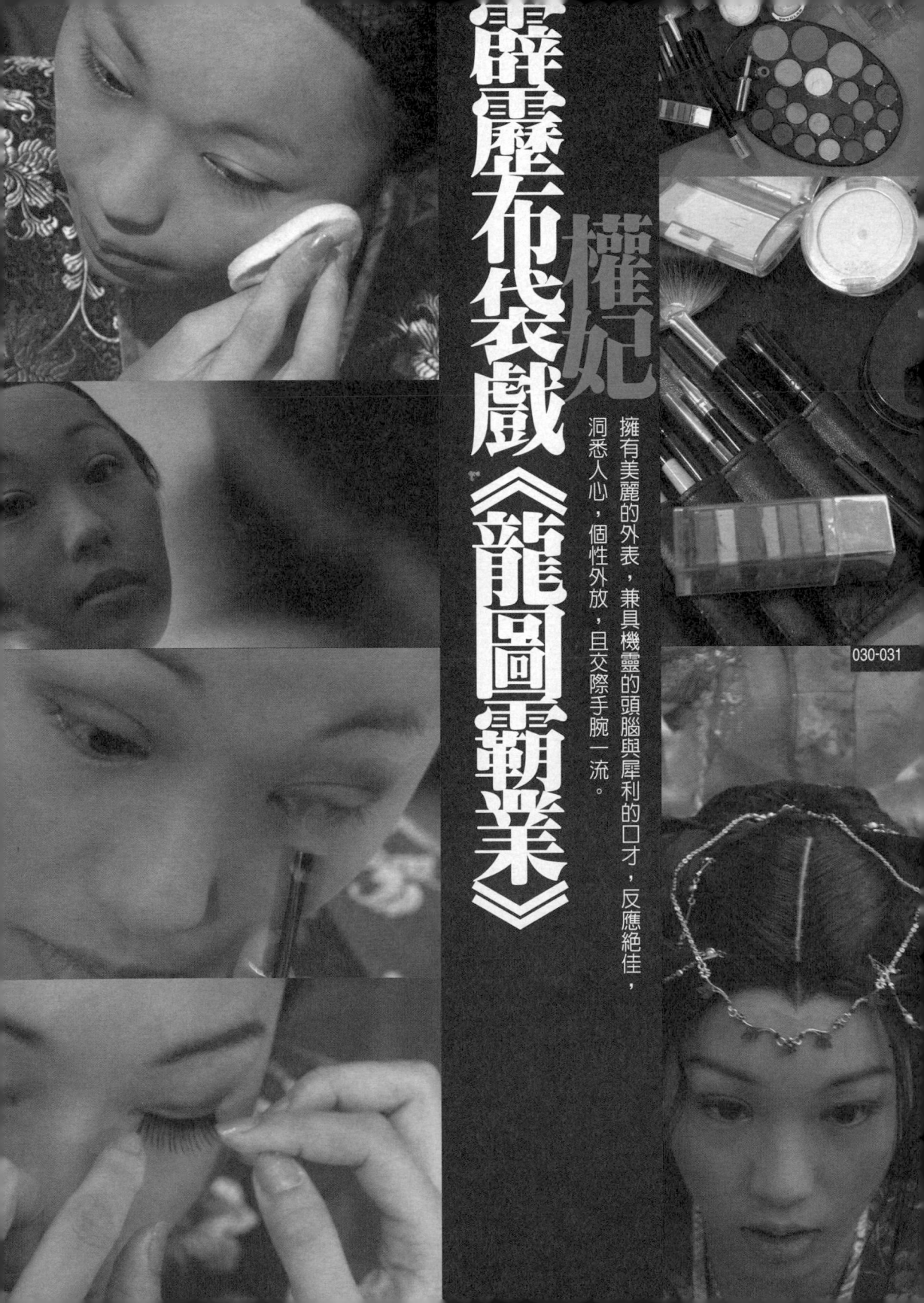

霹靂布衣戲《龍圖霸業》

權妃

擁有美麗的外表，兼具機靈的頭腦與犀利的口才，反應絕佳，洞悉人心，個性外放，且交際手腕一流。

霹靂布袋戲《龍圖霸業》

妖后

集智慧、武學及狠辣手腕於一身的一代君王。

❶ 我覺得權妃這個角色最成功的部分是假髮,尤其是額前的瀏海,明明是假髮看起來卻相當的真實喔!
劇中權妃擁有一對尖耳朵,包裹在頭髮裡,因此假髮兩側厚實突起狀便是呈現出頭髮包裹住耳朵的感覺。

❷ 腰帶上精緻美麗的花,購自永樂市場。

❸ 權妃原版衣著為類似日式和服的交叉領,但實際穿著上可能會感到悶熱不舒服,因此與師傅討論後改良設計,將原先的交叉領改成低胸的款式。

❹ 戲中角色原本只在小指上有指套,我加上自己的創意在無名指與小指皆配戴上了指套。

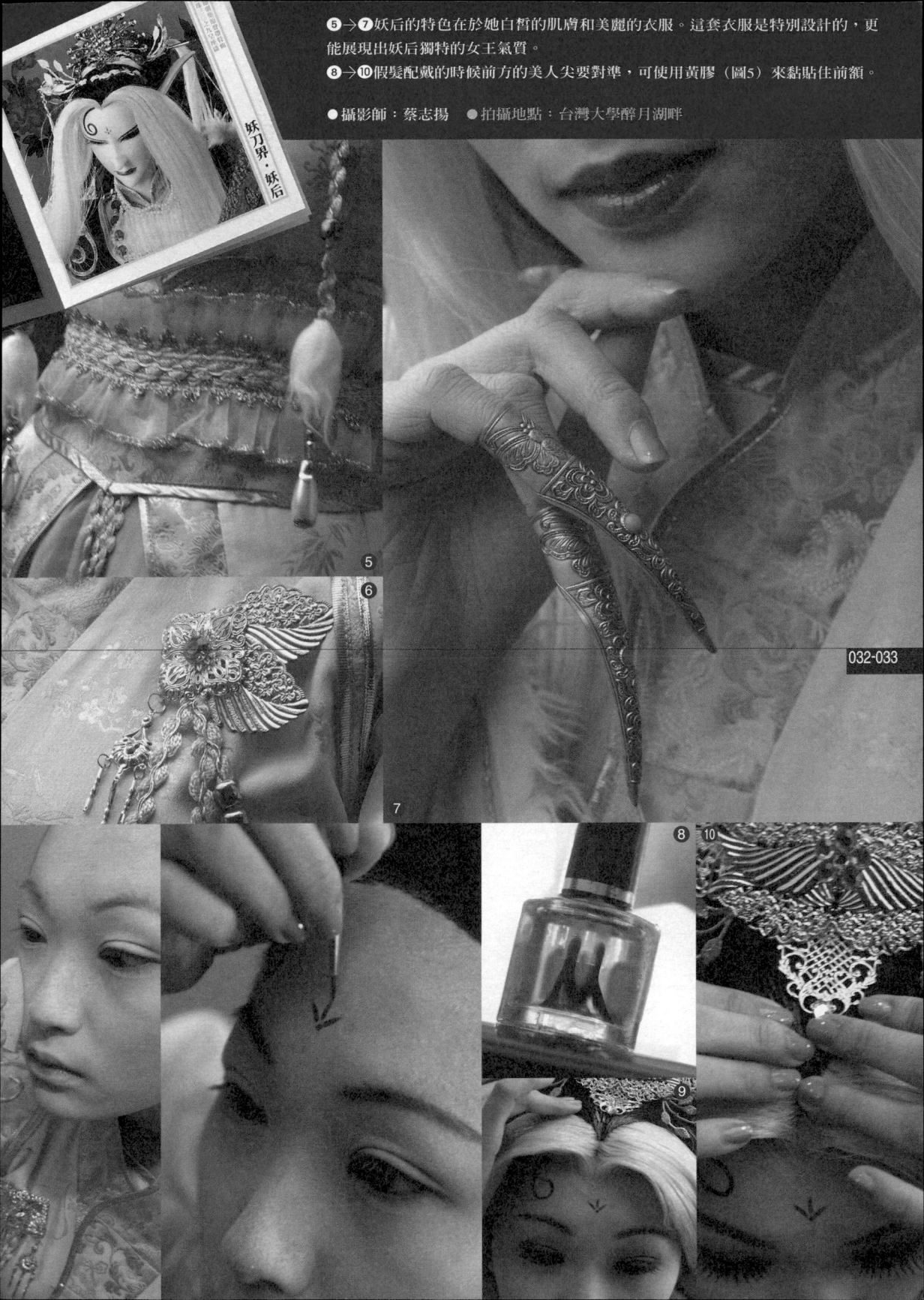

⑤→⑦妖后的特色在於她白皙的肌膚和美麗的衣服。這套衣服是特別設計的，更能展現出妖后獨特的女王氣質。

⑧→⑩假髮配戴的時候前方的美人尖要對準，可使用黃膠（圖5）來黏貼住前額。

●攝影師：蔡志揚　●拍攝地點：台灣大學醉月湖畔

妖刀界・妖后

032-033

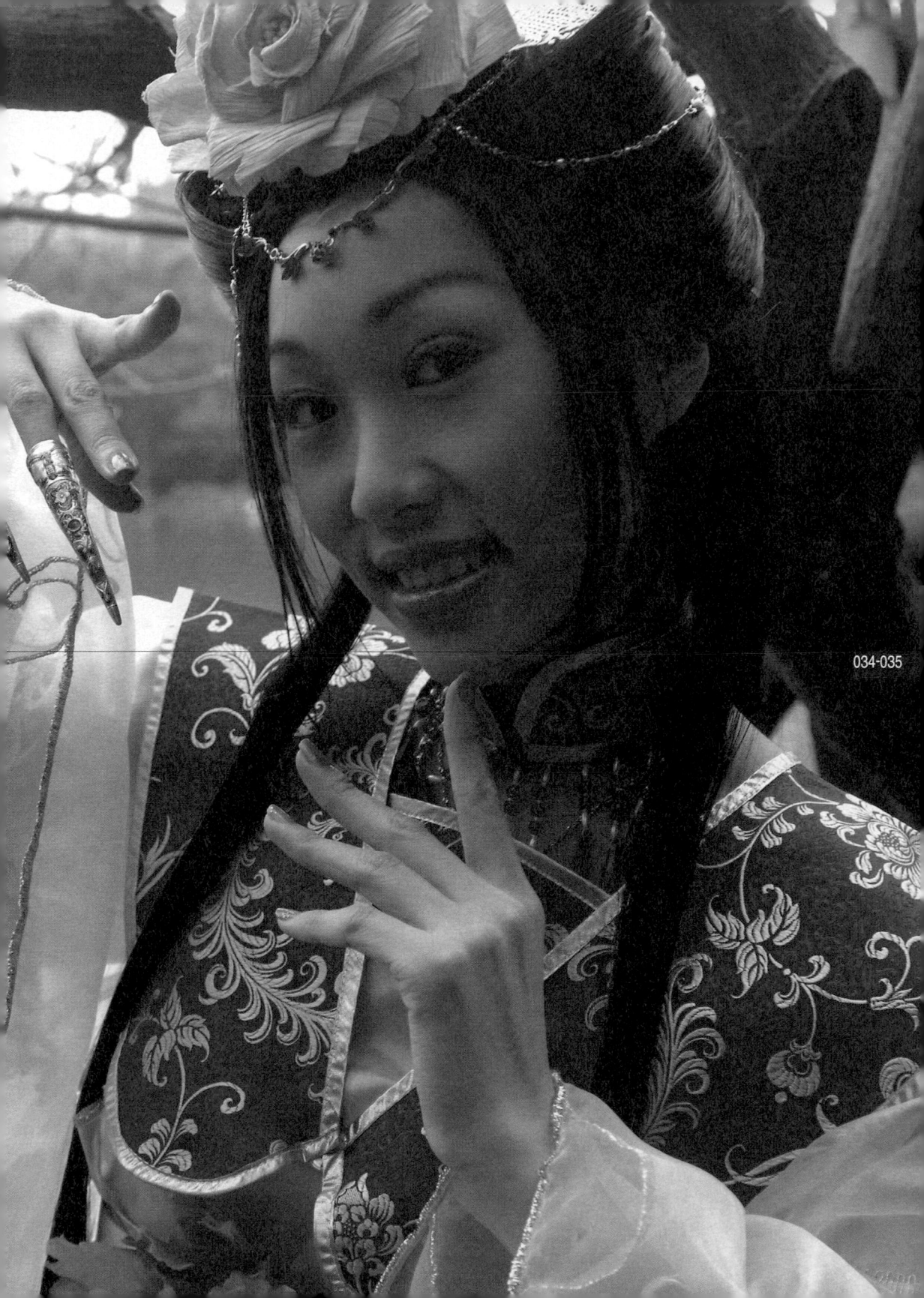

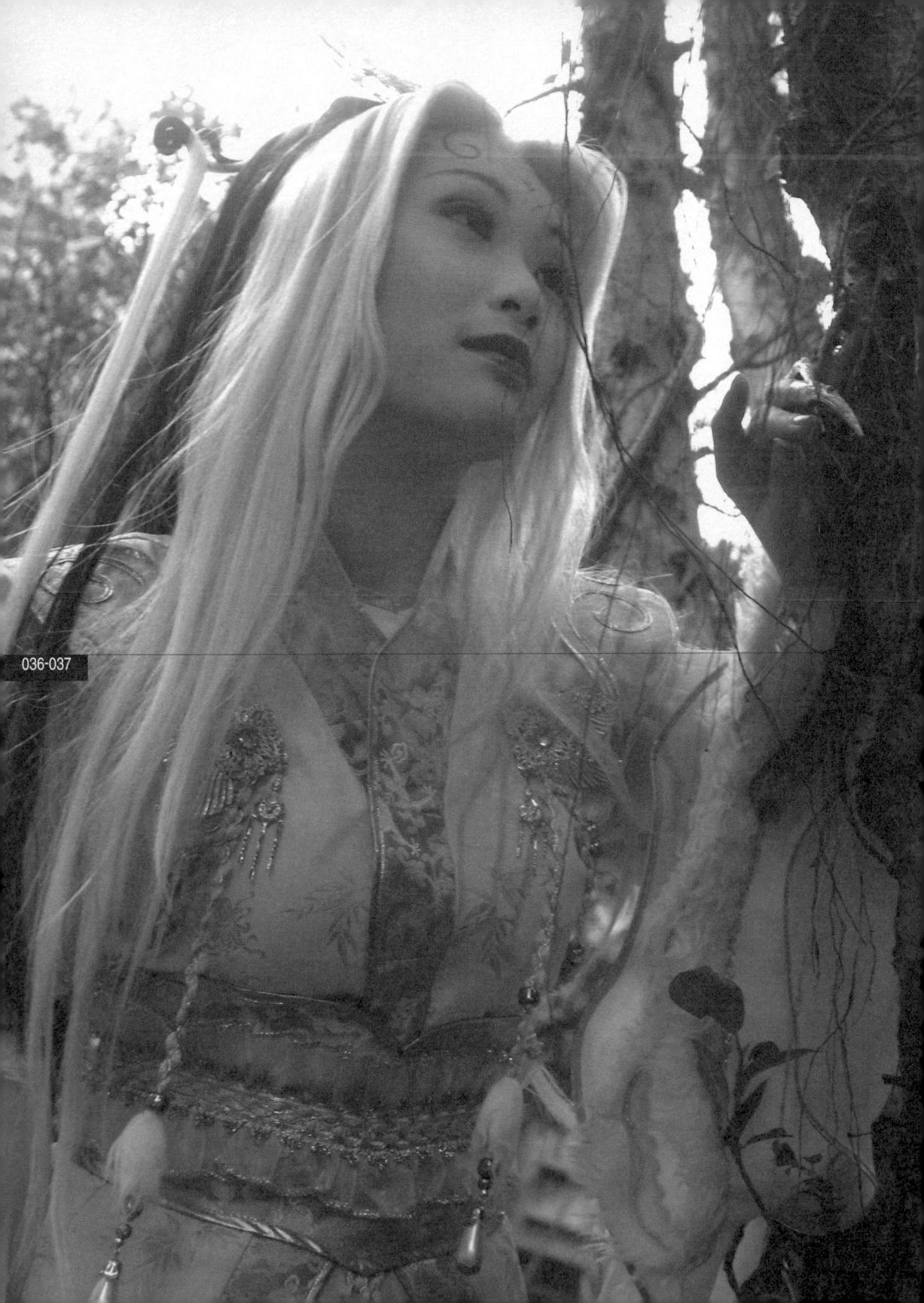

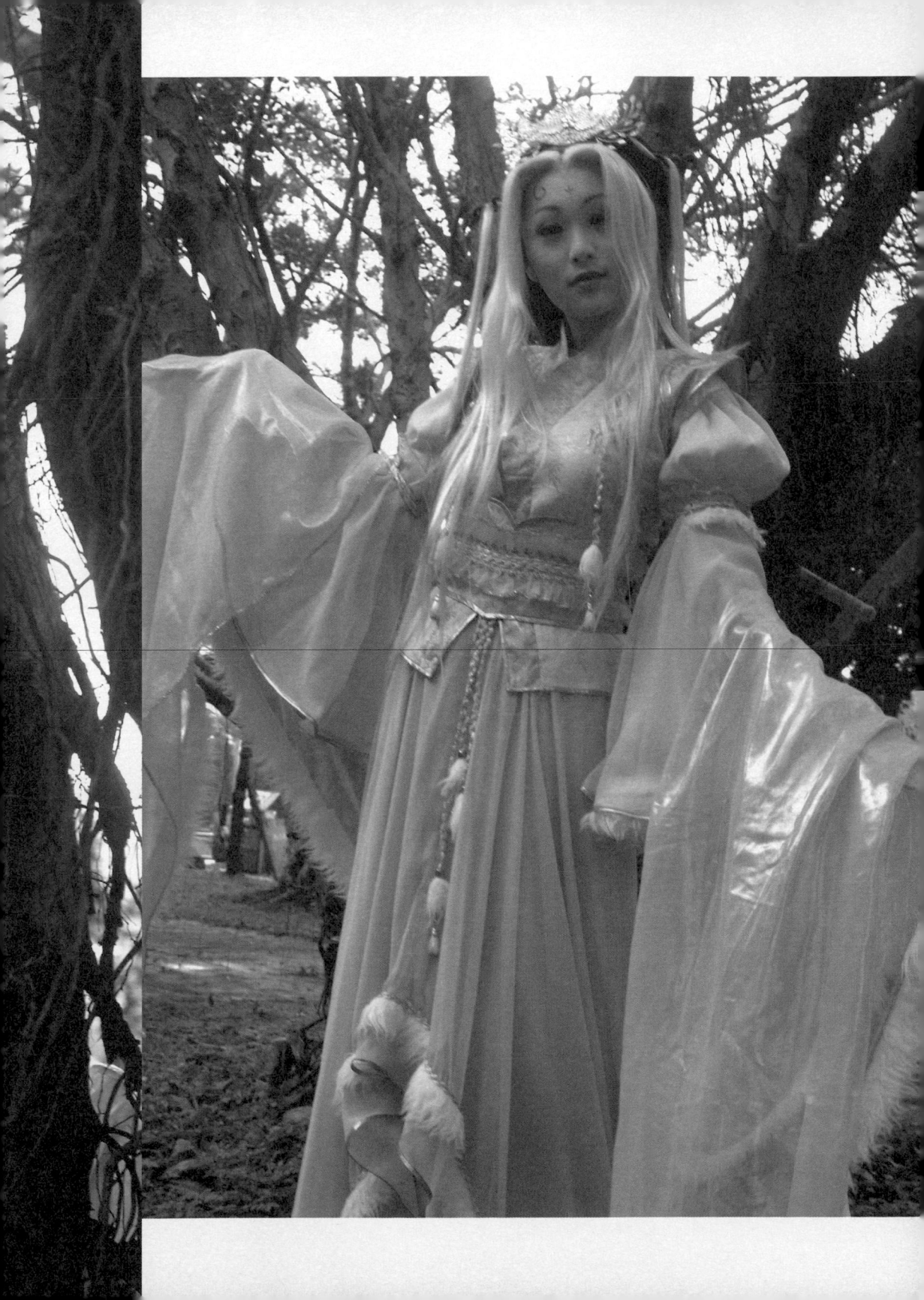

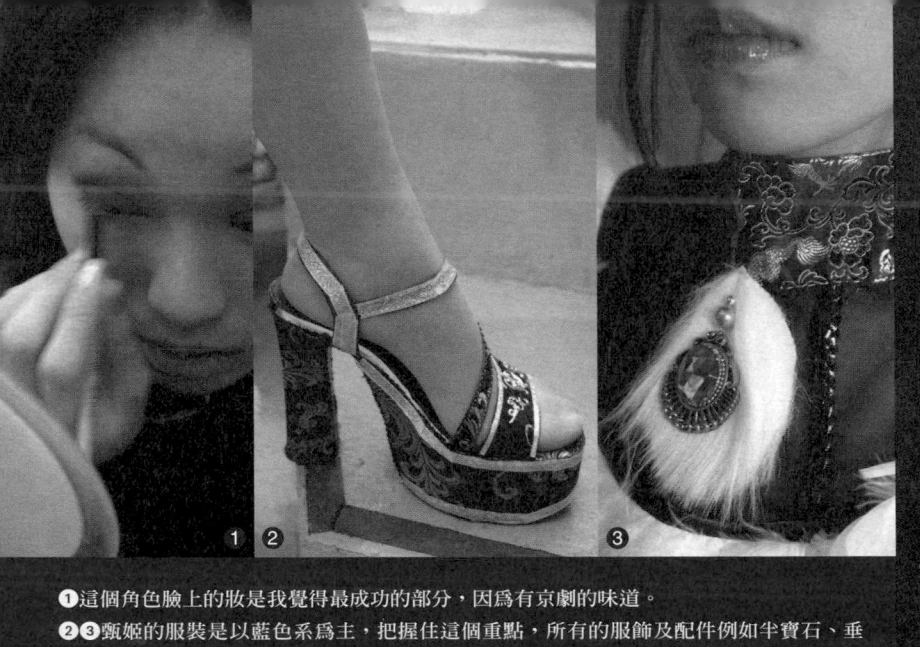

電玩遊戲《眞・三國無雙Ⅲ》甄姬

妖媚動人，是個使用媚惑豔舞來控制戰場的美麗舞姬。

❶這個角色臉上的妝是我覺得最成功的部分，因爲有京劇的味道。

❷❸甄姬的服裝是以藍色系爲主，把握住這個重點，所有的服飾及配件例如半寶石、垂墜、鞋子等就以藍色系來製作，可於永樂市場購得。

❹甄姬的武器「春后笛」也是我親手製作的，笛子的主體爲水管，可於水電行購得，再包裹購自永樂市場的布，布的花紋則採用與電玩人物類似的花色。

❺頭飾的部分是自己製作的，頭飾與原版的相似度高達百分之九十，是我最有把握的部份。使用賽璐璐片（一般在美術社都可購得）作底，自行剪裁購自永樂市場的金屬裝飾片，製作需時約三個工作天。

貂蟬的衣服與飾品以粉紅色爲主，其成功的關鍵在於頭飾及衣服。

❻衣服上的花紋都是師傅一筆一畫照原版花紋畫上去的。

❼→❿頭髮使用自己的眞髮，加上兩個如甜甜圈般的假髮，再模仿電玩角色將髮飾添加上去。另外自己添飾了一個額頭上的裝飾。

⓫⓬鞋子是最精緻的部分，爲了搭配衣服，鞋子上的花色是自己用錦緞逐一貼上的，爲整體感加分。

貂蟬

正義的貂蟬爲幫義父剷除董卓及呂布，願意自行獻上美人計，是位重仁義的絕世美人。

❻

❼

⑧

⑨

⑪

⑫

⑩

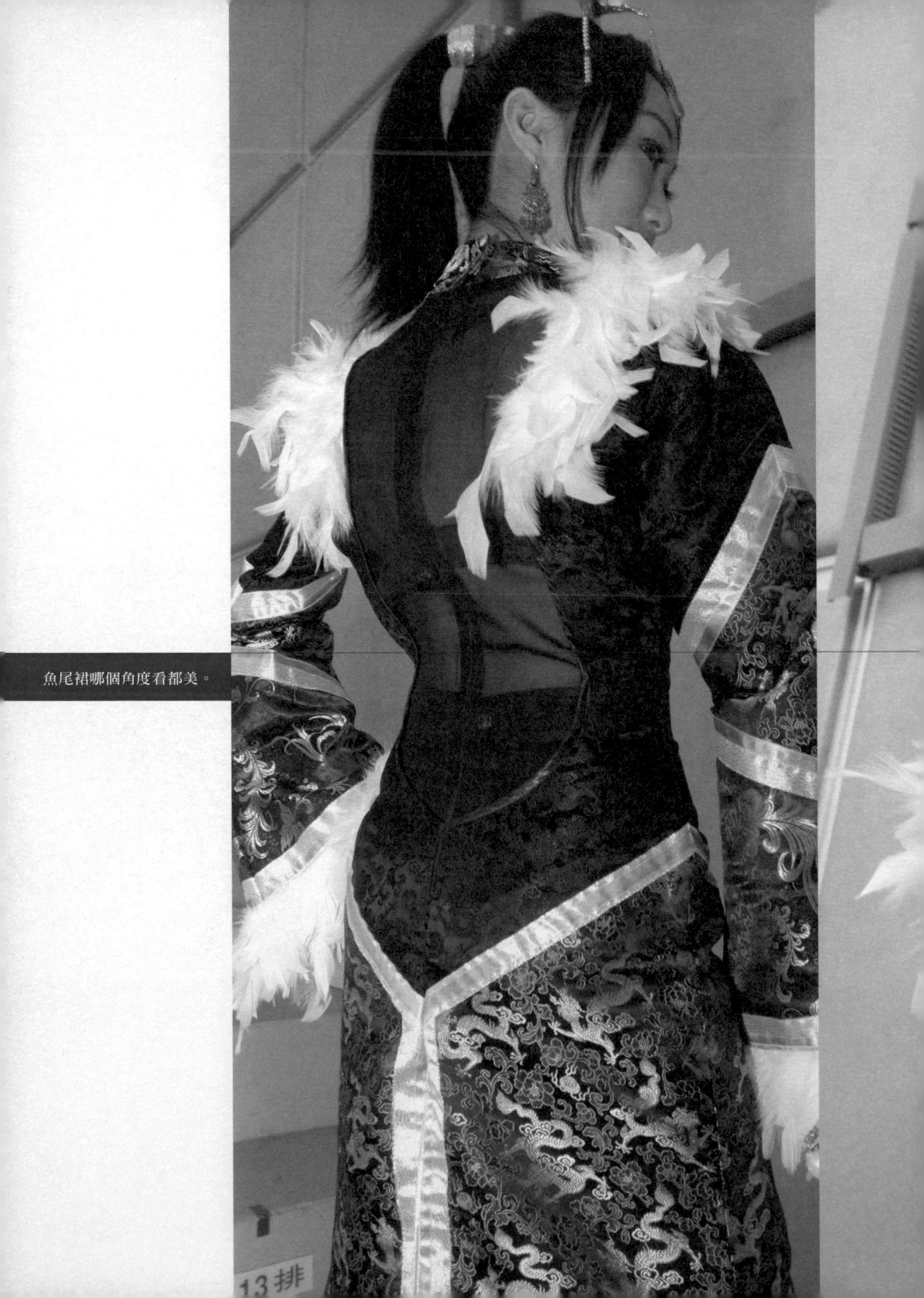

魚尾裙哪個角度看都美。

13 排

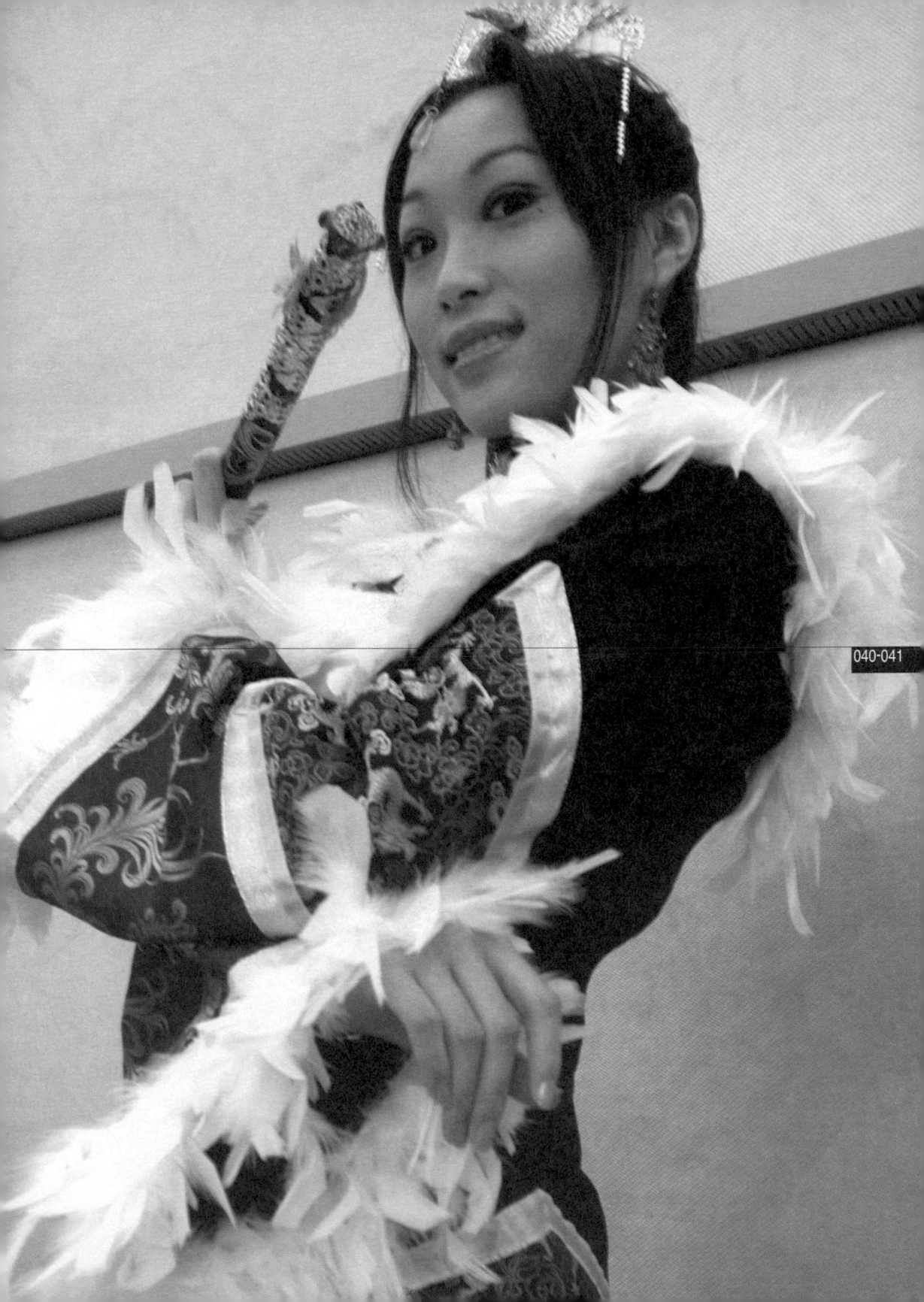

⓭貂蟬的武器「金麗玉錘」是根據電玩角色設定集的說明製作。金麗玉錘的兩個錘子是以保麗龍製成，大小根據角色設定集中的說明：球直徑20公分，握把長80公分。保麗龍球身的刻紋是以鐵絲烤火後壓製而成，整個球的顏色與電玩中相同，但球身的金屬片及小珠珠則是自己的巧思。球的頂點及球身的金屬片亦購自永樂市場。球身以顏料噴漆製成，握把的尾部使用與角色人物相同花色之緞帶捆製而成，花了約一個星期的工作天製作。

●攝影師：蔡志揚　●拍攝地點：台灣大學綜合體育館

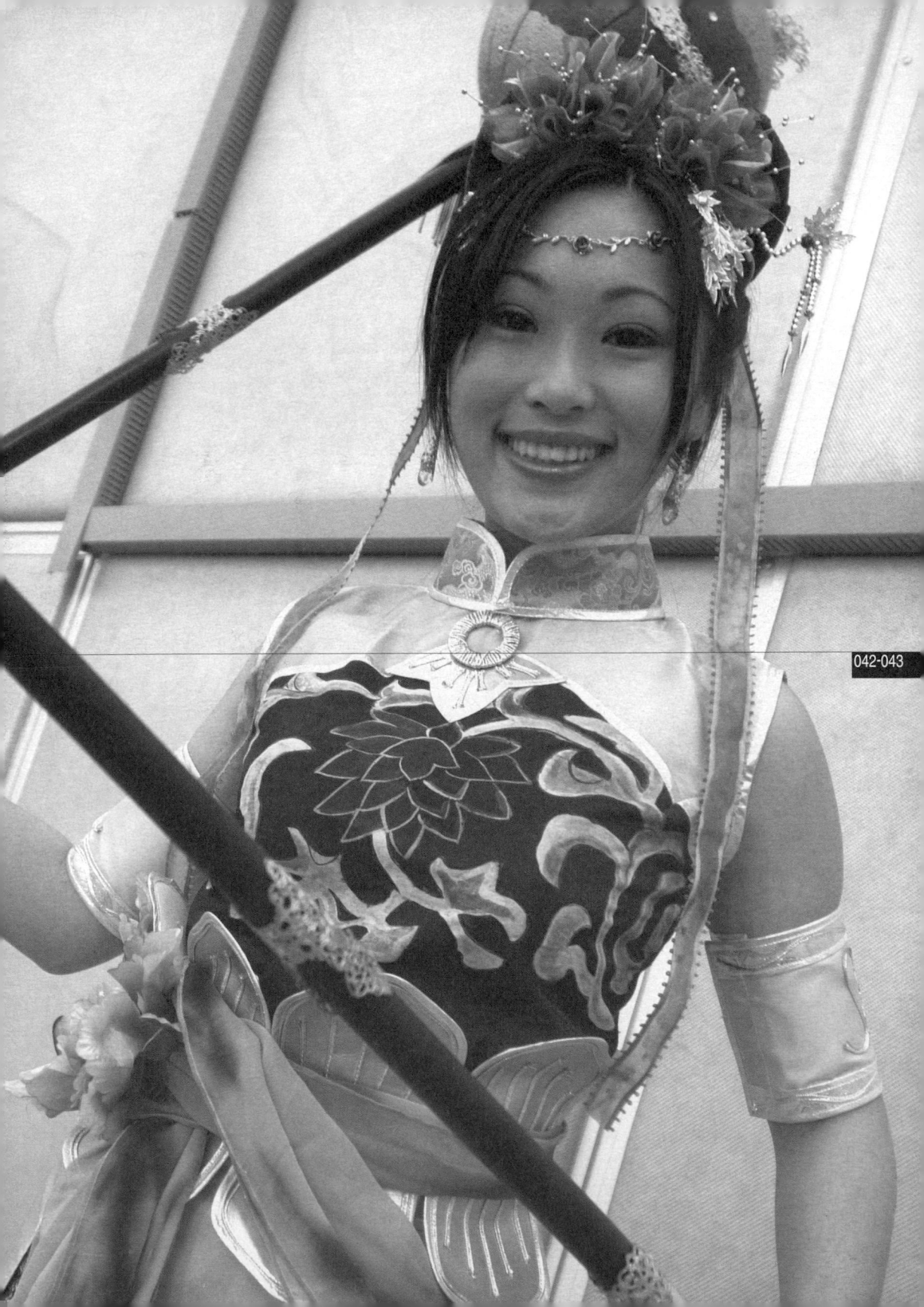

金錢換不到的自信與友情

臥行雲

COS服數量：八套　參與COSPLAY活動經歷：四年

起初因為參加朋友的cos團，因而有機會進一步認識cos文化，並且加入cos界。在剛參與cos活動時，覺得扮演布袋戲角色或是自己喜歡的卡漫人物是件很好玩的事；再加上自己的個性很喜歡結交新朋友，在因緣際會的情況下加入之後，發現一些朋友本來就在cos界，例如我的學妹紫紗。我也因而認識不少台中的cos好友，連帶地認識了其他北部與南部的好友，例如三藏、掛日及秋水等等。

我扮演過的角色包括金子齡、絕鳴子、希望宮程之主、銀狐、銀狐自創版、臥江子、麒麟自創版，以及《真・三國無雙Ⅲ》的徐晃等等。在這七套衣服當中，自己最喜歡的是銀狐。當銀狐一出現在霹靂布袋戲中時，我就被他的冷漠與帥氣所深深吸引。銀狐的服裝為全白系列，我非常喜歡；再加上這套衣服的角色設定上是狐狸，因此他有一件仿皮製、滿佈著毛皮的衣服，這對我而言是個擋不住的誘惑。而且這個角色當時在霹靂布袋戲中當紅，因此就想來出看看，也許會有不一樣的效果也說不定。而最具困難度的角色則是希望宮城之主。因為當時在霹靂布袋戲的角色設定中，城主是個城府極深、殺人如麻的壞蛋，這樣的詮釋對爸爸型長相的我而言，刻意要擺出一副殺氣騰騰的樣子，

是件非常困難的事情，一不小心就會把整個角色的動作及感覺cos地很奇怪。因此這類角色是我覺得蠻有挑戰性的角色。

未來我想要多嘗試卡漫角色，因為布袋戲角色服飾在金錢的花費上，高出卡漫人物許多；再加上自己很喜歡玩一些卡漫遊戲，對於角色的動作或是習性也有很多認識與瞭解，cos起來會比較自然、傳神。

至於角色的話，我想試試《真‧三國無雙》系列的周瑜，因為他是我玩這款遊戲中最喜歡的角色之一。雖然很多人cos過他了，但是如果有機會的話，我想扮演看看這位文武雙全的武將。

Cosplay的過程中有趣的經驗很多。記得在某次後援會的活動中，我應中部朋友的邀約參加了一場cos表演秀扮演銀狐，雖然那次的台詞不多，但是我發現要在台上表演真是件很不容易的事。因為在這之前我並沒有在公開的場合上表演過，因此排演時發生了不少NG的趣事，比如說忘詞、笑場等，那些當初發生過的趣事現在還是深深印在腦海中，對我來說這是十分特殊的經驗。

還有一個有趣的經驗，我們曾經應台北得意假髮之邀，在世貿二館（印象中是二館）表演走秀，那次的經驗也很好玩，因為自己是臨時答應要上場走秀的，因此在上場的前一天還因為太過擔心而有點睡不好。在走秀的排練過程中也發生因為自己過度緊張而差點滑倒的糗事，但最後在得意的大哥大姐們幫忙之下，我跟朋友很順利地走完了全場秀。

在cos中最常發生的趣事就是當你穿戴上一些特別的服裝或道具出現時，大家都會把目光集中在你的身上，彷彿你是異類似的。起初會非常地不習慣，但時間久了就漸漸不會在意別人的眼光了。最特別的例子像是遇到老人家或小孩時，老人家會問「你是在演歌仔戲的嗎？」或是小孩子會說「媽媽前面有怪叔叔或怪阿姨啦！」自己cos的模樣嚇到小孩子，是我最擔心的事。

其實我覺得cos一個角色並不能原原本本地cos出他全部的風貌來，畢竟木偶或是電玩人物都是死的、虛擬的，所能做的就是把這個角色詮釋出來，並加入自己的想法來cos出最適合自己的感覺。否則若是文質彬彬的人硬要把角色cos地殺氣騰騰，我想這拍出來並不會是一個好看的畫面。我的一位朋友常說，能cos出自己的感覺，是最真也是最自然的，因此我會盡量cos出角色的精神，但不會cos出跟自己本身個性或是樣貌相反的感覺，畢竟自然是最好的。

玩cos的過程中可以認識志同道合的朋友，藉由網路或是角色扮演讓原本不認識的人越來越接近，或者是一起相約出團等等，不論在cos或是不cos的時候我們都會聊聊天，或是相約出去，這樣的友情是金錢也換不到的！另外，藉由cos我也從中學習到了化妝、擺姿勢等技巧，或者如何讓自己有自信地面對鏡頭。

對於剛剛要進入cos界的新人來說，我倒是希望他們自己要多多考量，畢竟進入一個完全不熟悉的環境，事前必須要瞭解很多東西；例如如果要cos的話將會多出一筆製作費用，而在沒有朋友介紹的情況下，往往都會吃虧或是遇到不肖的製作者哄抬價格，這將會使自己多花費不少冤枉錢。另外就是玩cos要懂得自制，有的人玩上癮之後會因而荒廢學業，或是無法分辨清楚cos與現實生活間的差別。其實cos只是個類似社團活動的場合，如果要加入的話，要避免迷失其中而跳脫不出虛幻的世界。

 COSPLAYER 臥行雲

一群興趣相投的好朋友一起為扮演角色而努力的感覺真好！

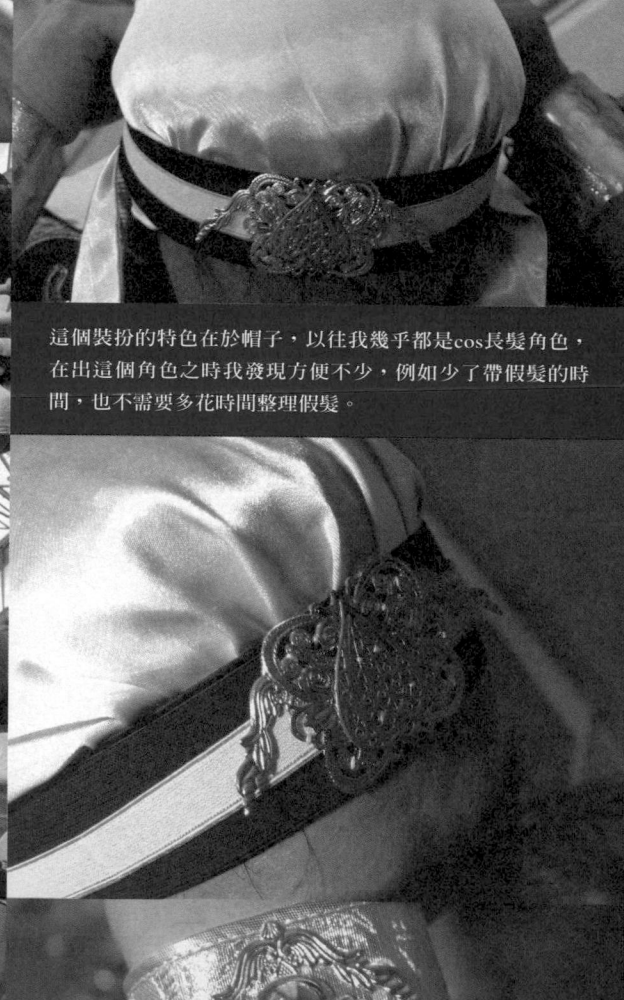

電玩遊戲《眞・三國無雙Ⅲ》徐晃

勇力過人，武藝超群，並富於謀略。個性謹慎多思慮，頗能「先為不可勝然後戰」，攻擊發動總是全力以赴。

這個裝扮的特色在於帽子，以往我幾乎都是cos長髮角色，在出這個角色之時我發現方便不少，例如少了帶假髮的時間，也不需要多花時間整理假髮。

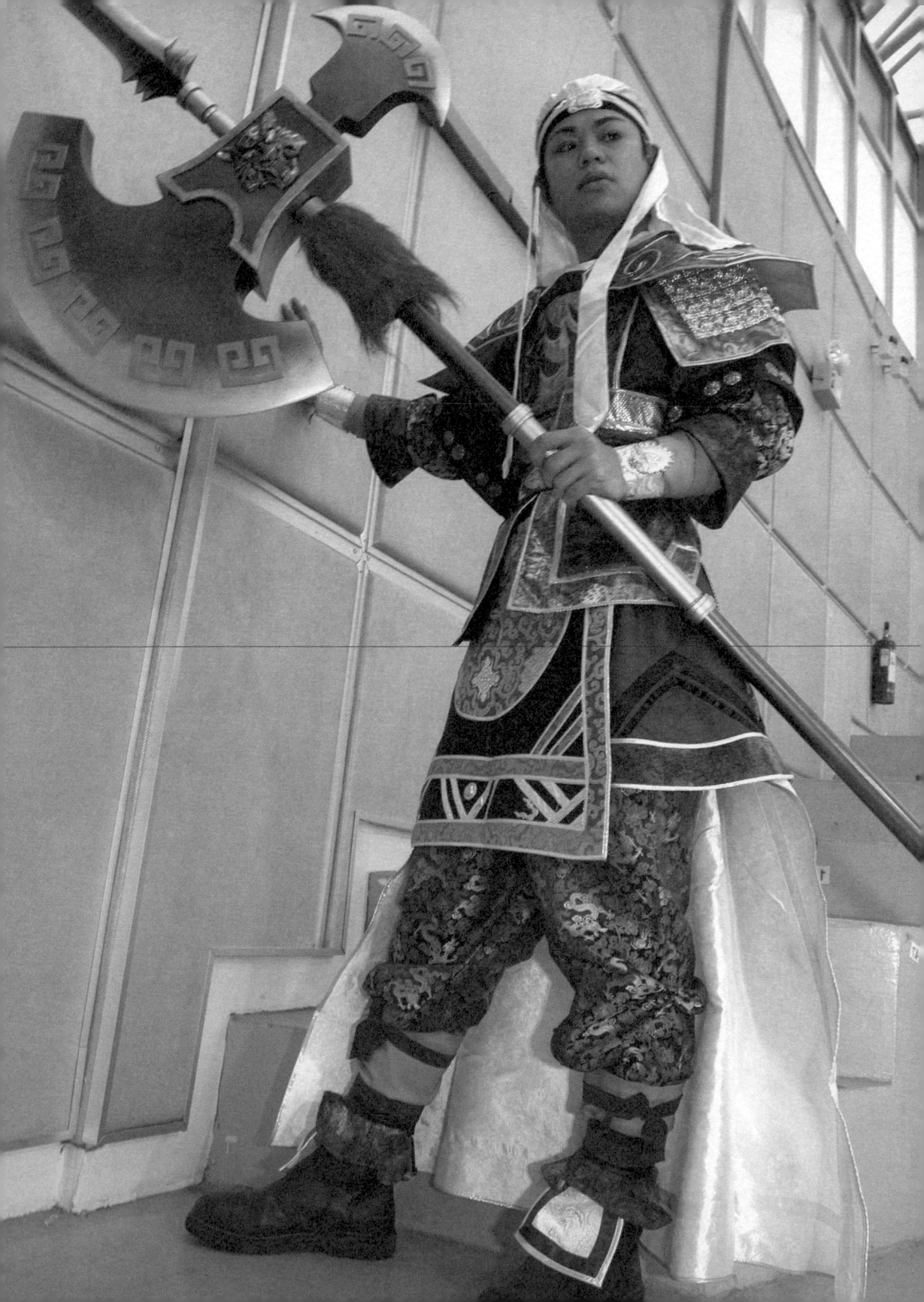

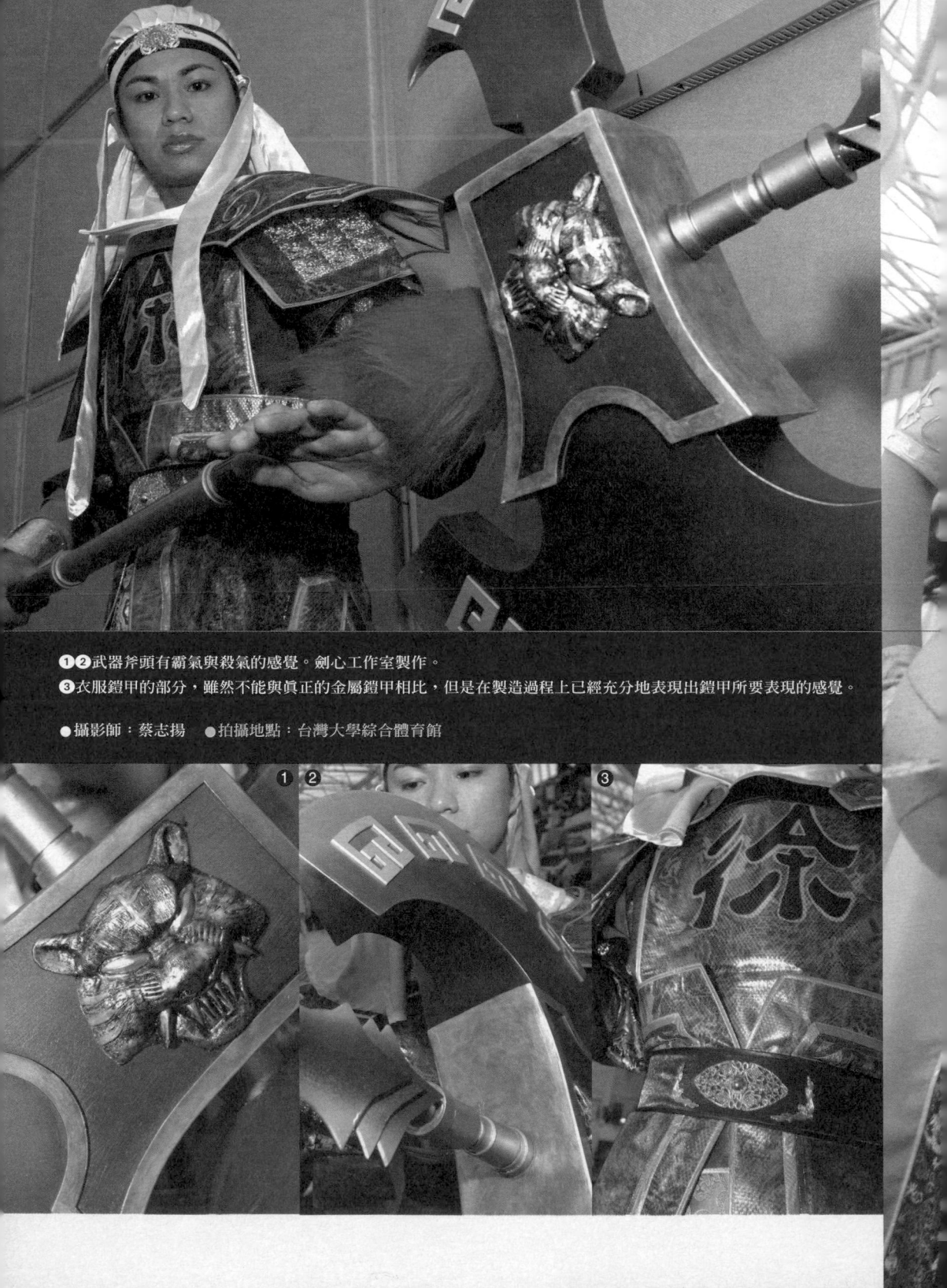

❶❷武器斧頭有霸氣與殺氣的感覺。劍心工作室製作。

❸衣服鎧甲的部分，雖然不能與真正的金屬鎧甲相比，但是在製造過程上已經充分地表現出鎧甲所要表現的感覺。

●攝影師：蔡志揚　　●拍攝地點：台灣大學綜合體育館

❶❷ ❸

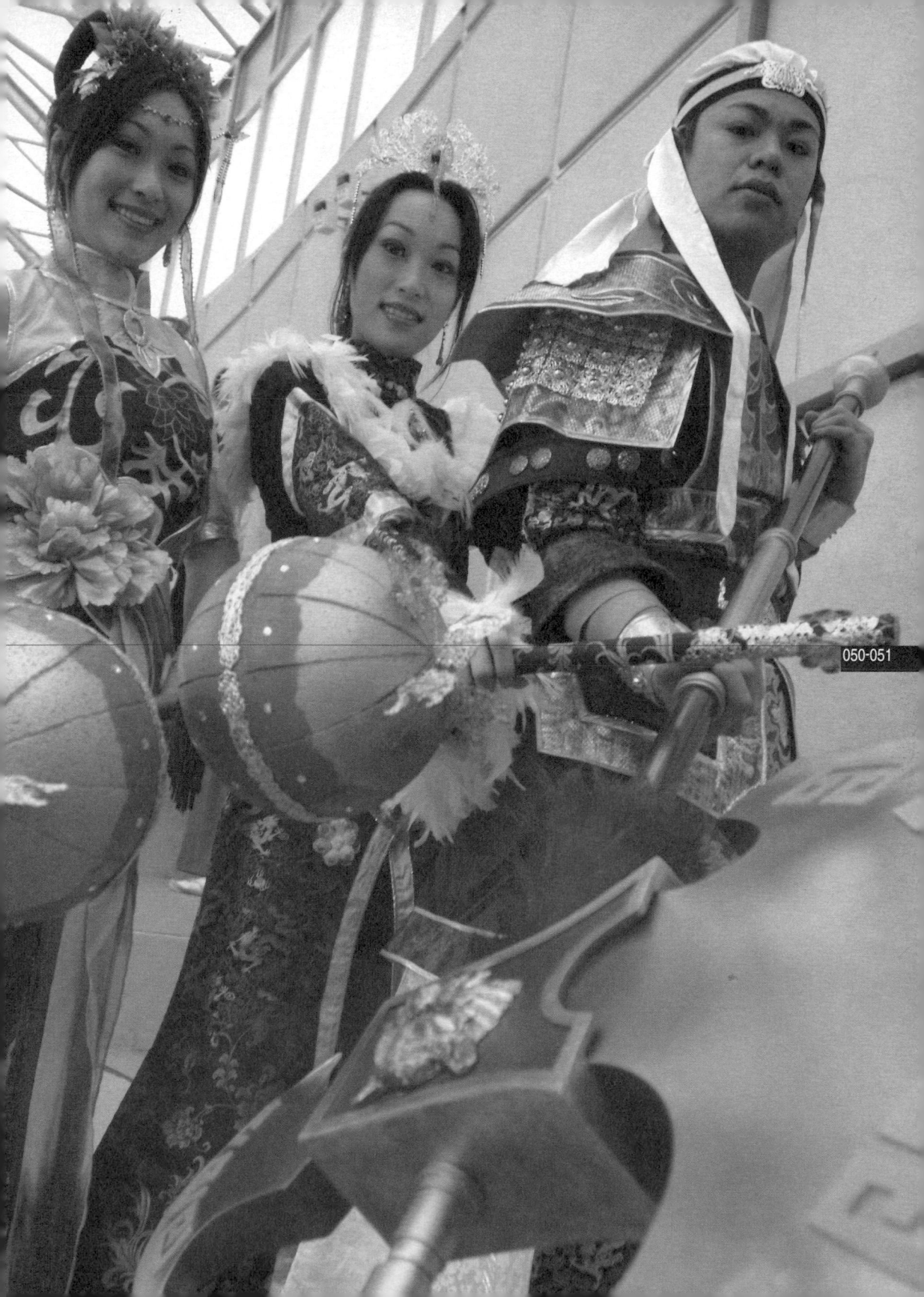

一個通往奇幻世界的入口

三藏

COS服數量：六套

參與COSPLAY活動經歷：參與八年了，實際自己開始玩COSPLAY是三年多。

原先是因為大學參加的漫畫研習社，為了招攬新社員，需要有社員做為活動看板兼宣傳人形。我因為有過參觀cosplay會場的經驗，也向玩cos的朋友們請教過，因此抱著姑且一試的心情，製作了自己第一套cos服。其實早期cos的衣服及道具都是自己DIY製作，或是找現成的衣服來稍加修改，並不像現在有這麼多代工工作室可以選擇，一切都是自己來。

我扮演過的角色從初期的卡漫類，例如《神劍闖江湖》的四乃森蒼紫、志志雄真實、《最遊記》的玄奘三藏，到現在《霹靂布袋戲》的天忌、炎熇兵燹、瀟瀟、魔流劍風之痕、平風造雨四無君、佛劍分說。在這之中我最喜歡的是四無君，他是我很喜愛的一個角色。這套服裝的造型相當華麗，頭飾和羽扇也都是自己製作的，讓我非常有成就感。四無君的角色設定是個慎謀能斷的人，舉止間充滿了自信，個性「三分疏狂、七分深藏」。處事態度很有智慧且具有遠見，總是一副運籌帷幄、決勝千里的姿態。四無君雖然是反派，卻十分具有個人特色，面對敵人時固然毫不手軟，卻又能享受與對手鬥智周旋時的刺激與過程，當自己出了差錯時也會自我反省，並且讚揚對手的智慧與策略。他手中的羽扇在輕挪之間，透露著自信、狂傲、謀略與巧智，軍師的風範讓人很難不去注意他。

而我嘗試過最具挑戰性的角色是志志雄真實，因為要把自己全身綁滿繃帶，既

不能包得像木乃伊那樣僵硬，又要確保繃帶不會鬆掉，還不能做太大的動作，也不能大喘氣，真的是很累人的角色。未來想要試試看扮演電玩遊戲《真‧三國無雙IV》中的曹丕。因為女朋友出甄姬，我當然是義無反顧地出甄姬的丈夫了。

cos過程中最特殊的經驗應該是某次被心懷不軌的好友們連哄帶騙去反串女生，而且因為不是在cos會場裡，而是自己和三五好友們的外拍，完妝後一直很怕嚇到路人，那時剛好有小朋友經過，好險小朋友只是把我當成「有點大隻」的阿姨，並沒有嚇到他們。

不過也發生過朋友在cos時被小朋友取笑的事情，就因為畫了一張大白臉（黑衣劍少），而被小朋友說成是鬼或妖怪。不然就是一位十多歲的妙齡少女，在上了妝之後被誤認為阿姨，都不免讓人哈哈大笑，互相吐槽一番。

早期投入cos時只是單純喜歡特定角色的個性或是外型，久而久之我發現自己喜歡的角色都是有著與自己相同、類似的特質，或是之前沒有發現的特點，同時我也會不由自主地模仿該角色的個性言行，但是有選擇性的，不好的言行、態度與個性當然是不能效法。

不過因為現實生活和虛幻的角色扮演之間，必定會有衝突，也有相合的一面，如何在當中拿捏是一門學問。對我來說，cosplay是讓自己放鬆、將夢想予以實現的活動，所以活動之後，換下cos服，就該回歸到現實，做真實的自己。

參與cosplay讓我得到許多啟發，也經歷過許多事情。Cosplay就像是一個通往奇幻世界的入口，有些人進入後會迷失其中，有些人則任意進出，怡然自得；更有些人是不知道如何進入，甚至不曉得有這樣一個存在於現實社會之中的奇幻世界。Cosplay同時也是一個小社會的縮影，在其中你會學著如何展現出自我最好的一面，舉手投足間充滿自信，也要學著去經營自己的人際關係，和一群志同道合的伙伴互相激勵，分享快樂的時光。

當活動閉幕後換回平常的衣服時，就要學著把自己從奇幻世界中拉回現實，並且認清自己的身分，恢復常態生活。這種心靈與心態上的轉變雖然有些苦楚、不捨或難過，不過卻是個可以幫助自己成長、磨鍊自己心靈、認清現實與虛幻差別何在的機會。

收穫方面也有很多，例如認識了不少的朋友，發現很多道具與配件都是可以自己製作的，也可以學著省錢、化妝、保養皮膚、鍛鍊身體、打理自己的服裝及假髮頭飾，還可以學習自在地面對鏡頭等等。最重要的是可以達成自己小時候的夢想，並且培養出自信心，有了一個另類的休閒活動。

對於想參加活動的朋友們，我可以分享一下自己的經驗，提供幾點必須注意的事項供參考：

1、Cosplay是種將虛幻情境化為實體的活動，應該要調整自我的心態以適應現實與虛幻之間立場的轉換，不要太過沉

實與虛幻之間立場的轉換，不要太過沉迷於cosplay的環境中，或是太融入角色裡，深陷其中而分不清現實與虛幻。

2、 Cosplay的活動中，人人都是主角，每一個人都爲自己的裝扮做最大的努力，全爲了能詮釋出心中鍾愛的角色。但因爲每個人的特質、身材、臉孔必然會和虛幻的角色有所落差，而花費在裝扮上的預算也是各有高低，所以最後呈現出來的感覺就會不同。希望來到cosplay會場的朋友們能多說些讚美的話，少點批評。

3、 Cosplay只是一項休閒活動。雖然在鎂光燈下難免會產生彷若影星名人般受到萬眾矚目風光的成就感與虛榮心，但要學著把自己拉回到現實來。Cosplay作爲一種興趣，目的就是要讓自己快樂，從中獲得滿足感，如果抱持著太重的得失心就會讓這項興趣變質。休閒活動是讓自己能夠放鬆的媒介，不要汲汲營營地追求名聲，如此反而會帶來更多的壓力。

4、玩cosplay要對自己的經濟情況量力而爲，因爲多半參與活動的朋友們都是學生階層，還沒有穩定的經濟來源，所以不要一股腦兒地投入太多的金錢與心力，畢竟玩cosplay所花費的費用不算是小錢，舉凡服裝、化妝品、道具、假髮、裝飾品等等，都是要花錢的。如果能自己DIY當然可以省下不少開支，不過相對的就會花不少時間在製作物品上面。

5、Cosplay是種甜蜜的負擔，只要你穿上cos服，就要對自己的言行舉止負責，因爲你就是cosplay的代表。在享受cos帶給你的滿足感與隨之而來的光環同時，怎麼能不一起維持這個你所喜愛活動的榮譽呢！因此要盡量避免在公開場合穿著cos服出現，一方面是保護自己，另一方面也是避免不必要的麻煩。此外，在會場也不要做出太煽情或是親熱的舉動，因爲會場裡還有一般的民眾。

6、要做個有禮貌、守規矩的coser。會場裡車水馬龍，人來人往，因此要遵守會場的規範；例如不在販賣區內拍照、不製造太大的聲響等等規範，如果稍微與人碰撞或是踩到旁人或是身上的衣物，要記得道歉，當有人幫你拍照時也別忘了點頭致謝，或是要拍攝別人之前，先詢問對方的意願，也要適時的表現謝意。

7、參加cosplay前應該要與家人協調並取得共識，如果背著家人去玩，或是不顧家人的意見貿然參與，都是很不好的。得到家人的支持與許可，你可以玩得更開心、更快樂。

COSPLAYER 三藏

Cosplay是一個實現夢想的活動！

佢性沉穩，處變不驚，有著佛家的慈悲心腸，卻有著與佛家傳統理念相背離的理念：「一殺生為護生，斬業非斬人」

願斬盡一切罪業，有著身入無間地獄終不悔的氣魄，即使前路難行，還是毅然決然地前進。

❶→❸佛劍分說有別於一般袈裟披掛的高僧形象，而是穿著一身武術修行服，身背佛牒，劍僧的裝扮，慈悲的面容，眼神卻透露殺氣。

❹服裝上最特別的是右手的袖子，這套服裝的袖子是捲起來的，有別於一般布袋戲角色的寬大長袖。在布袋戲角色的服裝中很少有這樣露出手臂的設計。

❺鞋子以黑色功夫鞋改製而成，外面自己貼上購於永樂市場的白色緞布。

❻襪套改製自不要的衣服袖子，自行加上鬆緊帶作為固定。

❼墊肩的硬襯是自己製作的，請工作室在製作衣服時多剪出一碼的布當作硬襯。

056-057

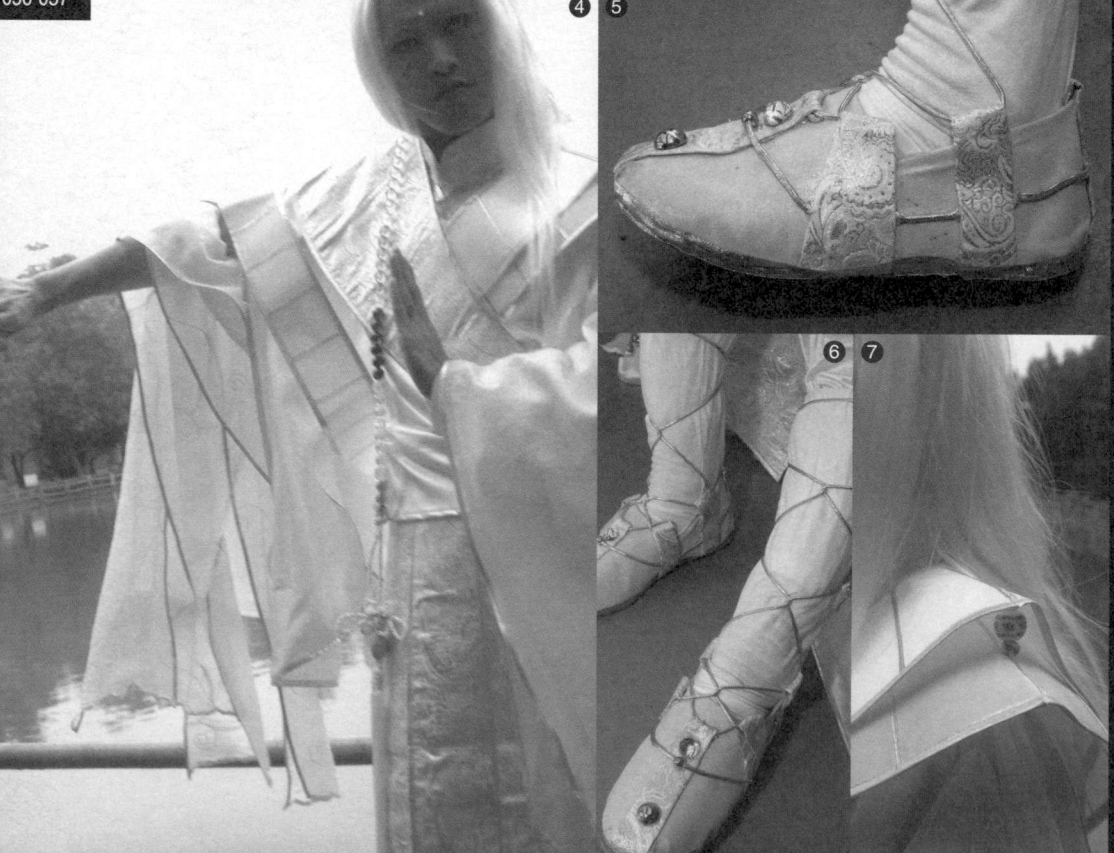

霹靂布袋戲《末世路》
佛劍分說

⑧→⑪佛劍分說的佛牒含劍鞘與劍身，皆為自己親手製作，製作時間約花費一個星期。佛牒根據網路上找到的照片做為製作的依據；劍鞘使用木板與壓克力板疊層而成，平常保養時特別留意防蟲與防潮。劍鞘上的掛勾及劍柄的紅寶石裝飾皆可於永樂市場或塔城街購得。

⑫劍鞘上的佛像以塑鋼土製成，火焰則為木板所製，自己再另行噴漆而成。

⑬⑭劍鞘上的字體為梵文，自己使用熱熔膠寫出來的；並且利用黑色的噴筆來製造出背景與字體的色差。

⑮背帶是自己打的中國繩結所製成，材料購自永樂市場。

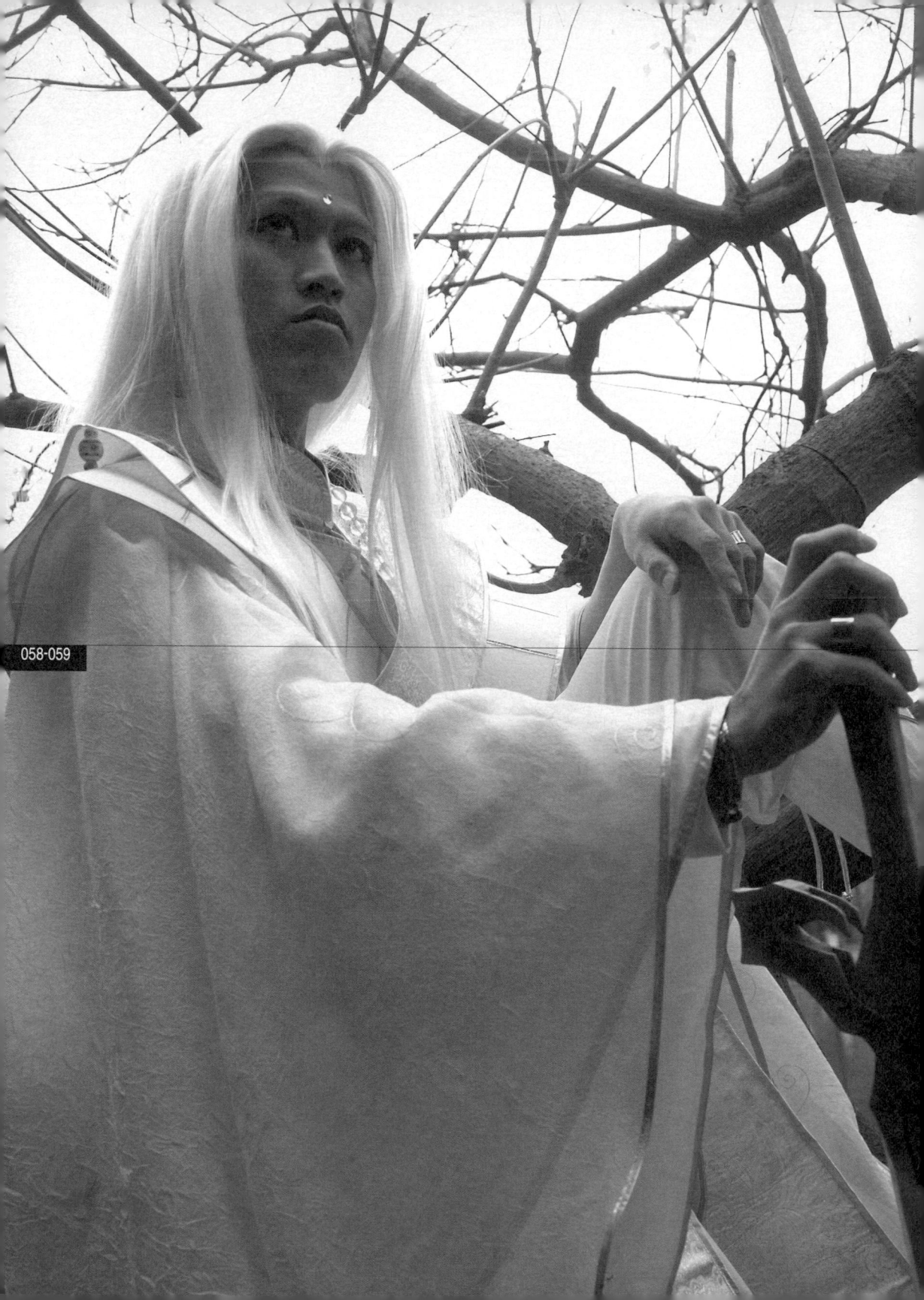

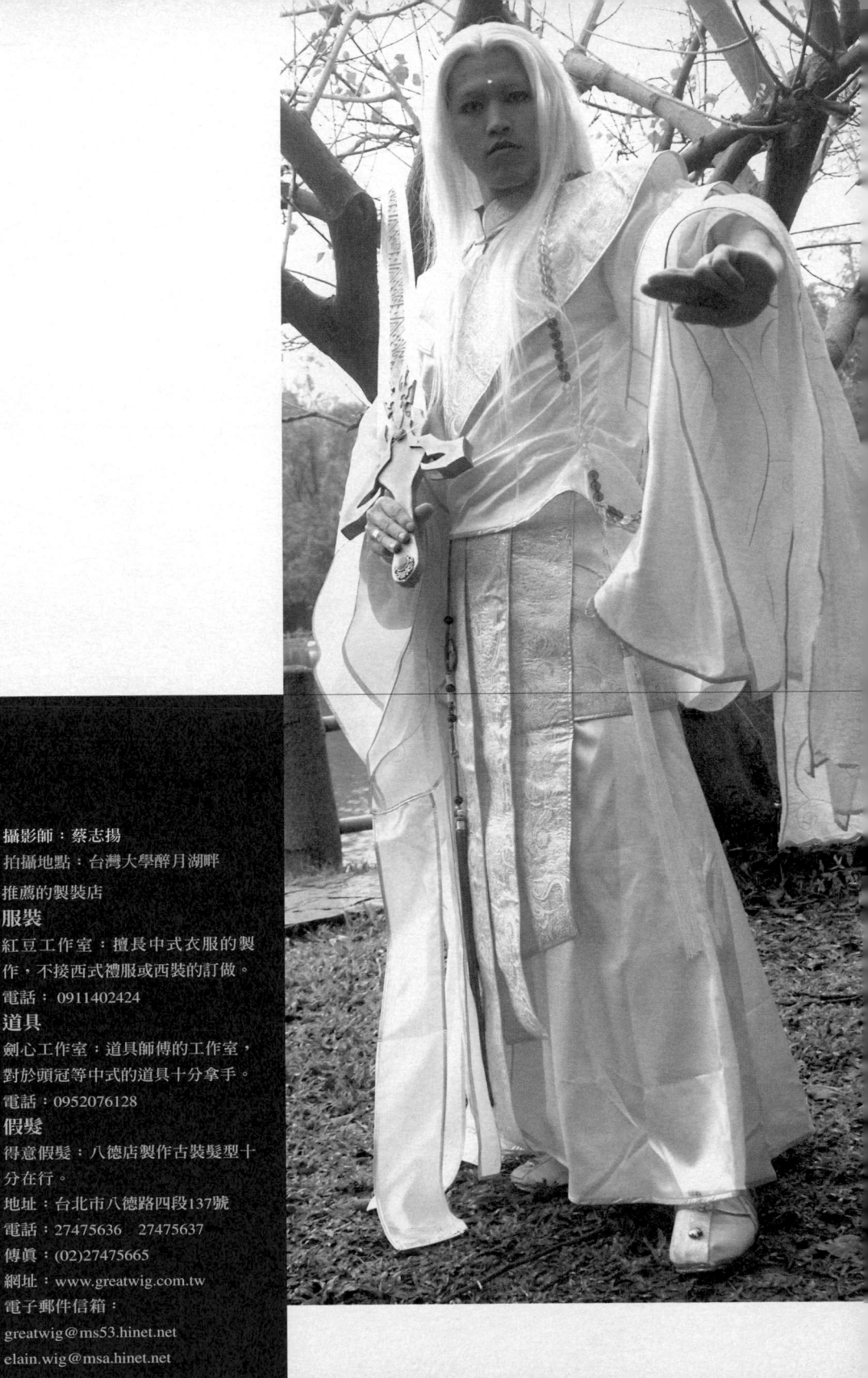

● 攝影師：蔡志揚
● 拍攝地點：台灣大學醉月湖畔
● 推薦的製裝店
服裝
紅豆工作室：擅長中式衣服的製
作，不接西式禮服或西裝的訂做。
電話：0911402424
道具
劍心工作室：道具師傅的工作室，
對於頭冠等中式的道具十分拿手。
電話：0952076128
假髮
得意假髮：八德店製作古裝髮型十
分在行。
地址：台北市八德路四段137號
電話：27475636　27475637
傳眞：(02)27475665
網址：www.greatwig.com.tw
電子郵件信箱：
greatwig@ms53.hinet.net
elain.wig@msa.hinet.net

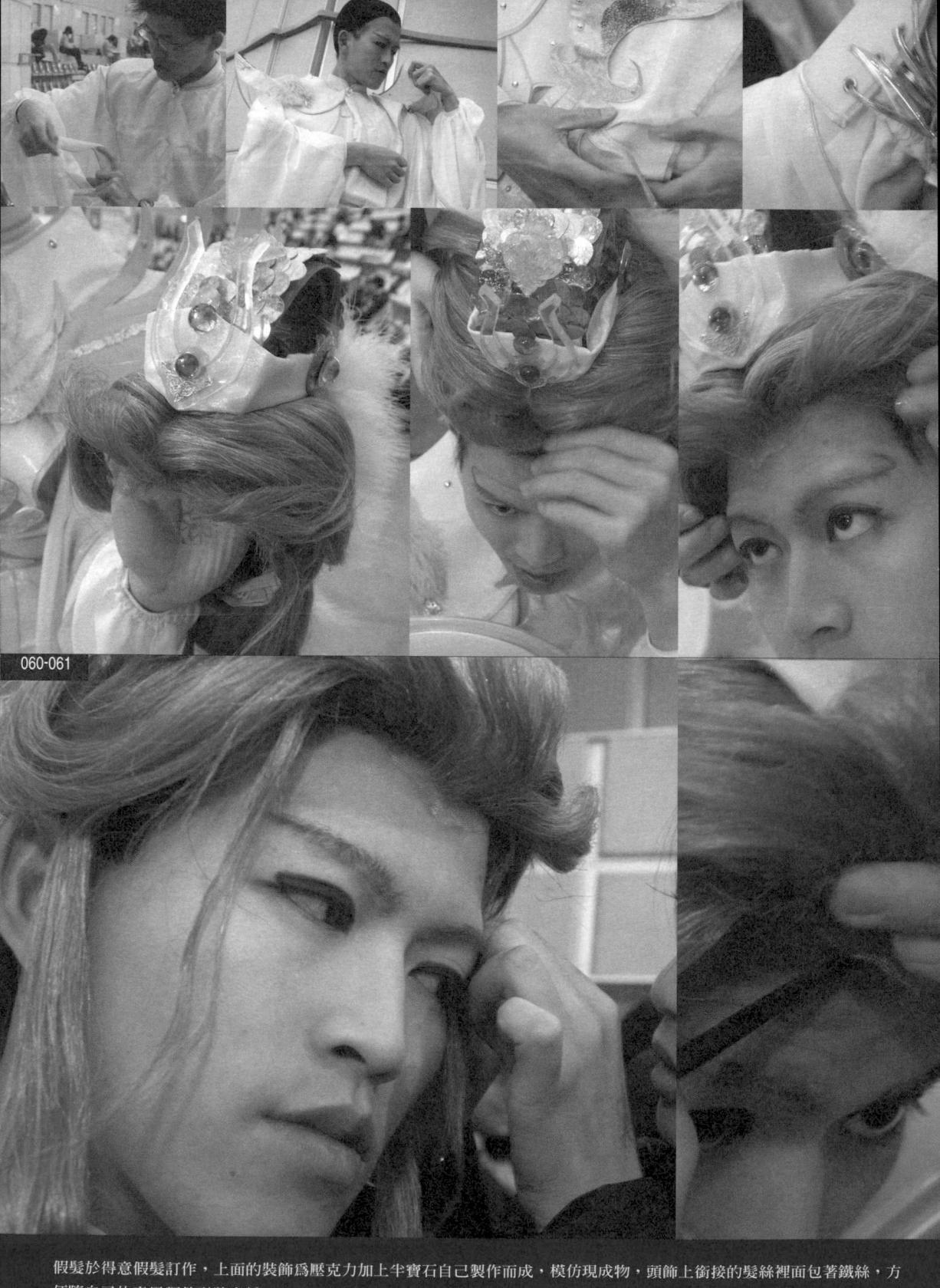

060-061

假髮於得意假髮訂作，上面的裝飾為壓克力加上半寶石自己製作而成，模仿現成物，頭飾上銜接的髮絲裡面包著鐵絲，方便隨自己的意思調整形狀高低。

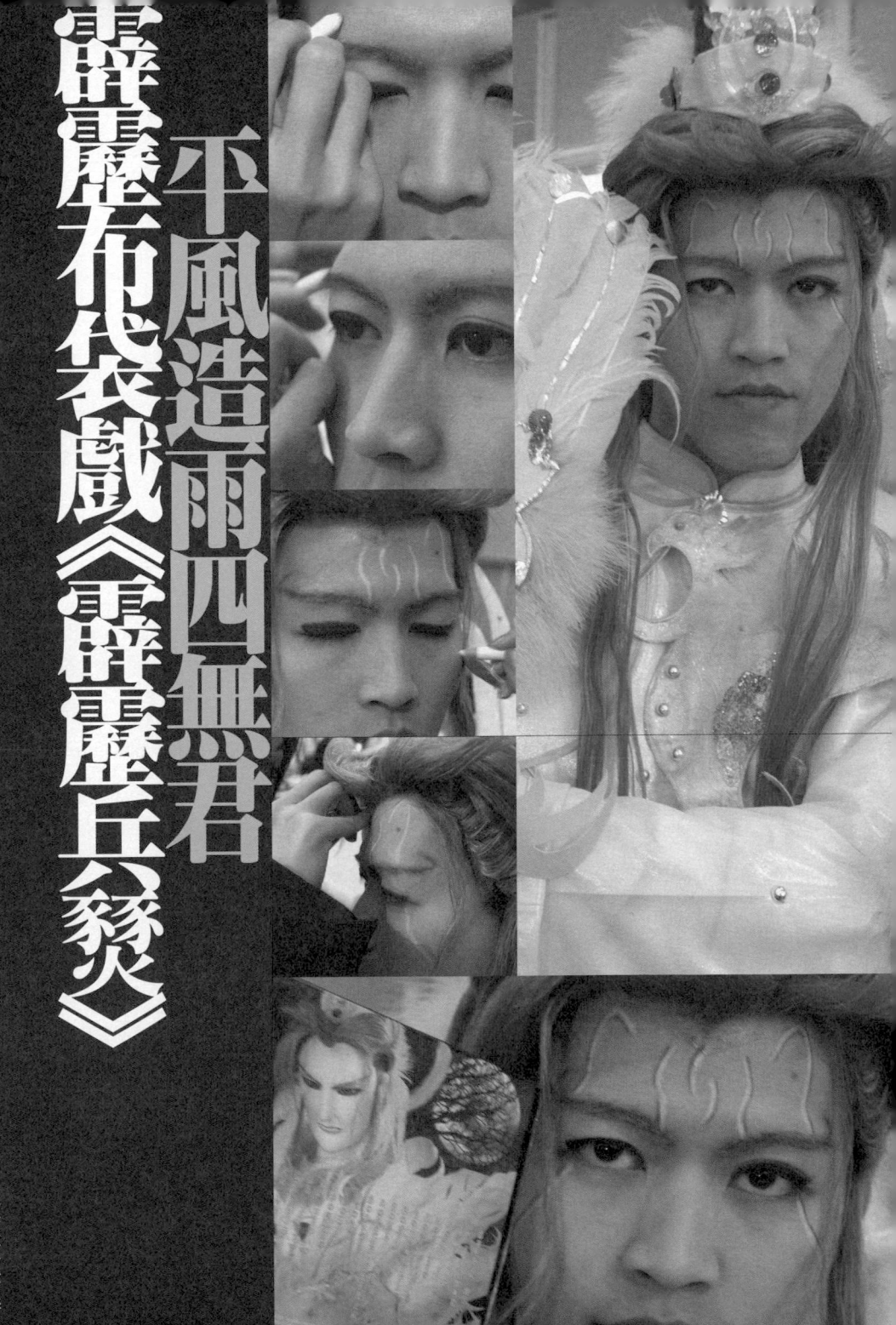

平風造雨四無君

霹靂布袋戲《霹靂丘〈豨〉〈炎〉》

個性慎謀能斷，舉止充滿自信，狂而不妄，驕而不縱，對於敵人雖然處心積慮百般設計，可是當自己棋差一著時，卻又不忘稱讚敵手一番，是名智慧與武功兼具的文武全才，心機詭詐深沉，卻又不失氣度與雅量。

四無君臉上的妝是一大特色，
完全仿照布袋戲人偶在戲中的模樣來化妝。

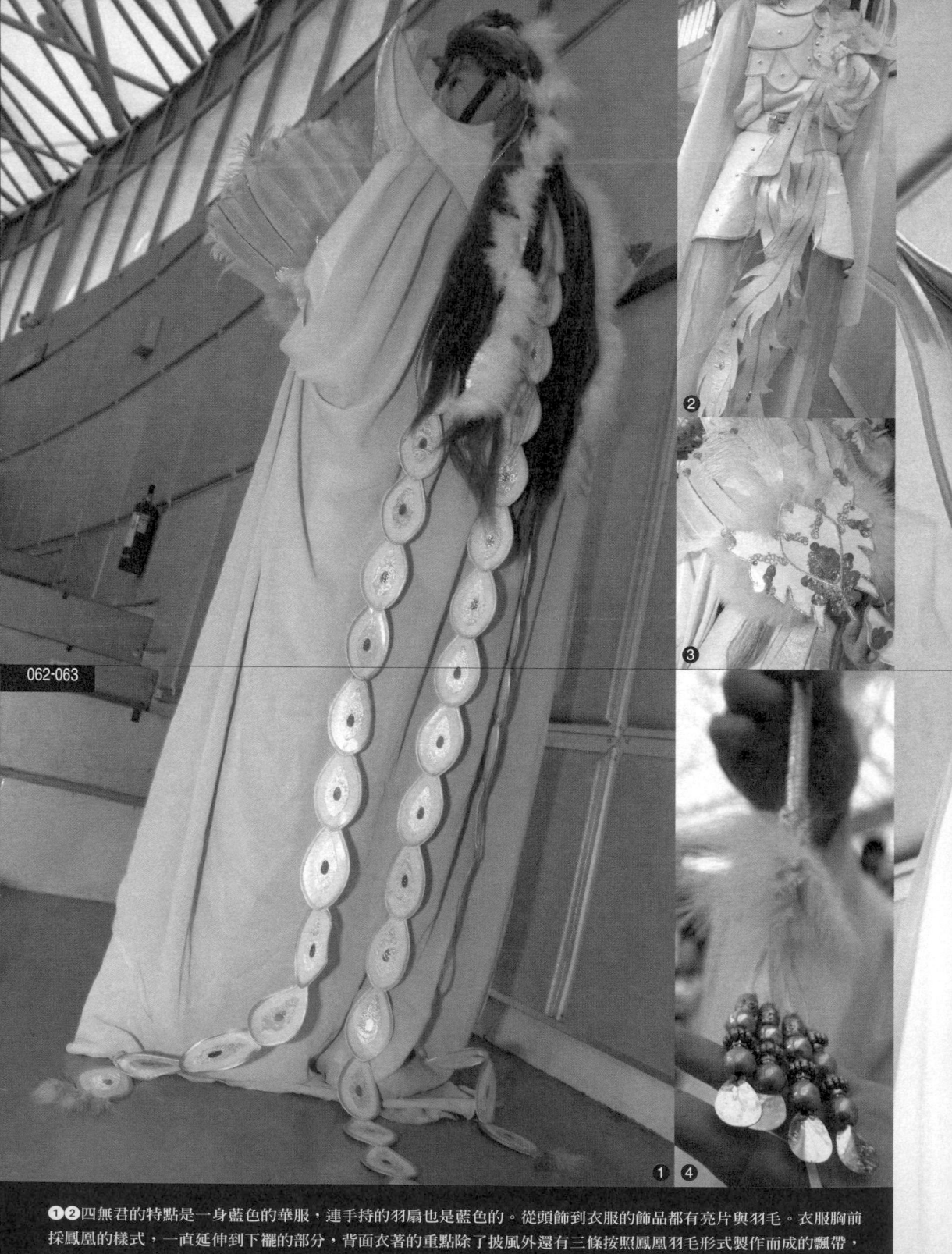

❶❷四無君的特點是一身藍色的華服,連手持的羽扇也是藍色的。從頭飾到衣服的飾品都有亮片與羽毛。衣服胸前採鳳凰的樣式,一直延伸到下襬的部分,背面衣著的重點除了披風外還有三條按照鳳凰羽毛形式製作而成的飄帶,閃亮的橢圓形亮片隨處可見。

❸❹ 藍色的羽扇為純手工縫製,花時四天。握把的木棍外裹中國結,扇子的部分使用硬襯、羽毛、亮片與半寶石製作而成。物件以熱熔膠貼合,若鬆開還可以以打火機加熱黏合。

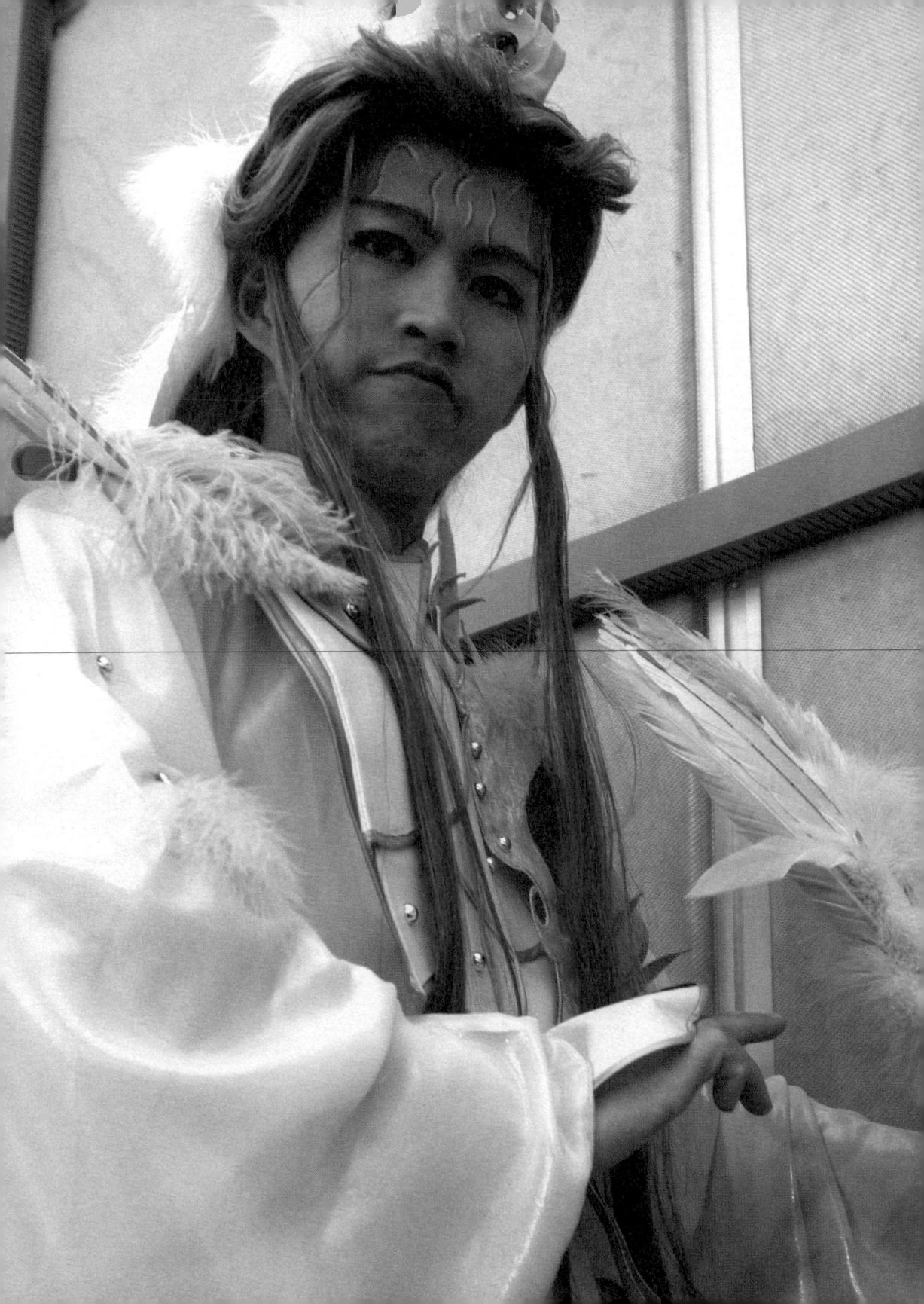

展現自我的藝術表現

JoJo COS服裝數量⋯七套　參與COSPLAY活動經歷⋯約五年

二〇〇一年二月三日──一個晴朗無雲的日子，當時還是高中生的我在前往電影院的途中經過了紐約紐約，看到漫畫《封神演義》中的聞仲和太公望活生生地出現在我眼前吃著麥當勞。出於好奇心我往百貨公司裡頭走，並且偷偷地尾隨一位頭髮豎得其高無比、扮演《槍神》主角威許・史坦彼得的人上了電扶梯來到了四樓，感覺有如劉姥姥進了大觀園；看到了扮成劍心的人拿著逆刃刀正被一群女生瘋狂拍照中；還有穿著一襲殷紅色軍裝的夏亞；接著又看到我最愛的電玩作品《KOF》中的角色在團拍中，包括了一位長得很高、扮演八神庵的cosplayer；一轉眼發現眼前就是《天使禁獵區》的翅膀。看完電影之後我的一顆心就這樣懸在半空中，心想如果下一次還有活動的話，我很想自己來試試看！

在我所扮過的角色當中，至今最得意的裝扮是網路小說《聖冥－時之淚》中的騎士雷納斯・隆德貝爾。這是我扮過最具特色的一個角色，必須穿著炫亮的白銀色鎧甲。也因為不同於出自動漫的任何一個人物，我在扮演這個角色時擁有高度的自由性，可以自在地詮釋這個角色在自己心目中的模樣，以及想表現出來的想法；同時因為著裝麻煩又費時，甚至需要專屬的道具師隨身幫忙，所以覺得很有挑戰性！另外還有《最遊記》中玄奘三藏，我崇尚他玩世不恭、隨心所欲做自己的感覺，也被那看似任性、卻富同情心的矛盾個性所吸引。

未來我想嘗試中古世紀的寫實派路線，像是網路遊戲《天堂》或是莊園生活的騎士，因為我對於中古騎士精神──節

儉、忠誠、信仰、愛——情有獨鍾，而台灣並沒有太多coser扮演騎士，所以我最想要組個中古世紀cos團！

記得二○○二年台北國際書展，奇幻基地出版社舉辦的走秀中請來了一群cosplayer來為書展的開幕做宣傳，其中包括了卡通《遊戲王》系列、電玩《真‧三國無雙Ⅲ》、電影《魔戒》中的亞玫公主，以及幾位自創系的coser，我也是其中之一，但是在這場走秀中我在被採訪前就先行離開了！我第二次參加大型活動是在二○○四年暑假過後的台南書展，但當時也是出現一下子就離開現場。

在cos界裡談到最有趣的部分應該算是能夠交到各式各樣的朋友吧！雖然大部分的coser均為學生，不過也有從美國回來的僑生、新竹科學園區的工程師等等，總之應該可以說經由參與cosplay活動而有了與其他人的交流，也學到了各式各樣的知識。除了交到許多朋友之外，我覺得這個活動最重要的作用在於能夠建立自我的認同感，藉著吸收角色的優點，如認真、勇氣、同情心等特質來認同自己；就像觀賞電影的投射作用一樣，那些角色雖然是虛構的，但他們卻活在我們心中，慢慢地與自己融合，或許心目中的理想也能藉由我們的行動而付諸實現。

自創系這種在cos界中不歸屬於任何一類的cos作品，對我來說是有很大意義的，有種「我就是我」、展現自我的意味；然而我也不得不承認其中所含的炫耀成分比較多！但是自創確實是cos界中一股新風潮！思想家巴門尼德說：「不要遵循那條大家所習慣的道路，不要以你茫然的眼神、轟鳴的耳朵以及舌頭為準繩。」，這大概就是自創系cos作品的精神吧！

參與cosplay活動的附加價值很高，例如在會場可以認識各行各業的朋友，是一個拓展公關與累積人脈及資源的機會，且活動中的才藝表演也具有高度的娛樂性質。

對於那些想參加cosplay活動的朋友，我的建議是可以由寒、暑假的台大場次開始參加，將會有許多意想不到、令你驚訝的事情發生喔！當然行前準備也是非常重要的，初入門的朋友可以使用網拍來蒐集衣服的資訊，或者到巴哈姆特電玩資訊站的角色扮演討論區（http://www.gamer.com.tw/）挖寶！

在日常生活中我們都具有多重身份，扮演著不同的角色；因此扮演成非現實生活中的角色也沒什麼奇怪了！總之，在這個壓力巨大的社會中，cosplay這樣的角色扮演活動不失為一種宣洩壓力、自我抒發感情的方式，同時也是一項很平常的興趣。

或許長輩們可能會認為cosplay不入流，甚至是鄙俗的興趣，但其實角色扮演本身是一種藝術，與歌劇演員、戲劇演員、電影明星的表演本質上是類似的。當coser們得到鎂光燈下的讚美時，那種榮耀與滿足感會讓人從內心深處綻放出最燦爛的笑容！

最後我想說的是：cosplay只是一種扮演的工具，透過自我的詮釋來扮演角色，但所扮演的角色終究還是自己。

Cosplay能夠宣洩生活中的壓力，並且建立對自我的認同感。

JoJo COSPLAYER

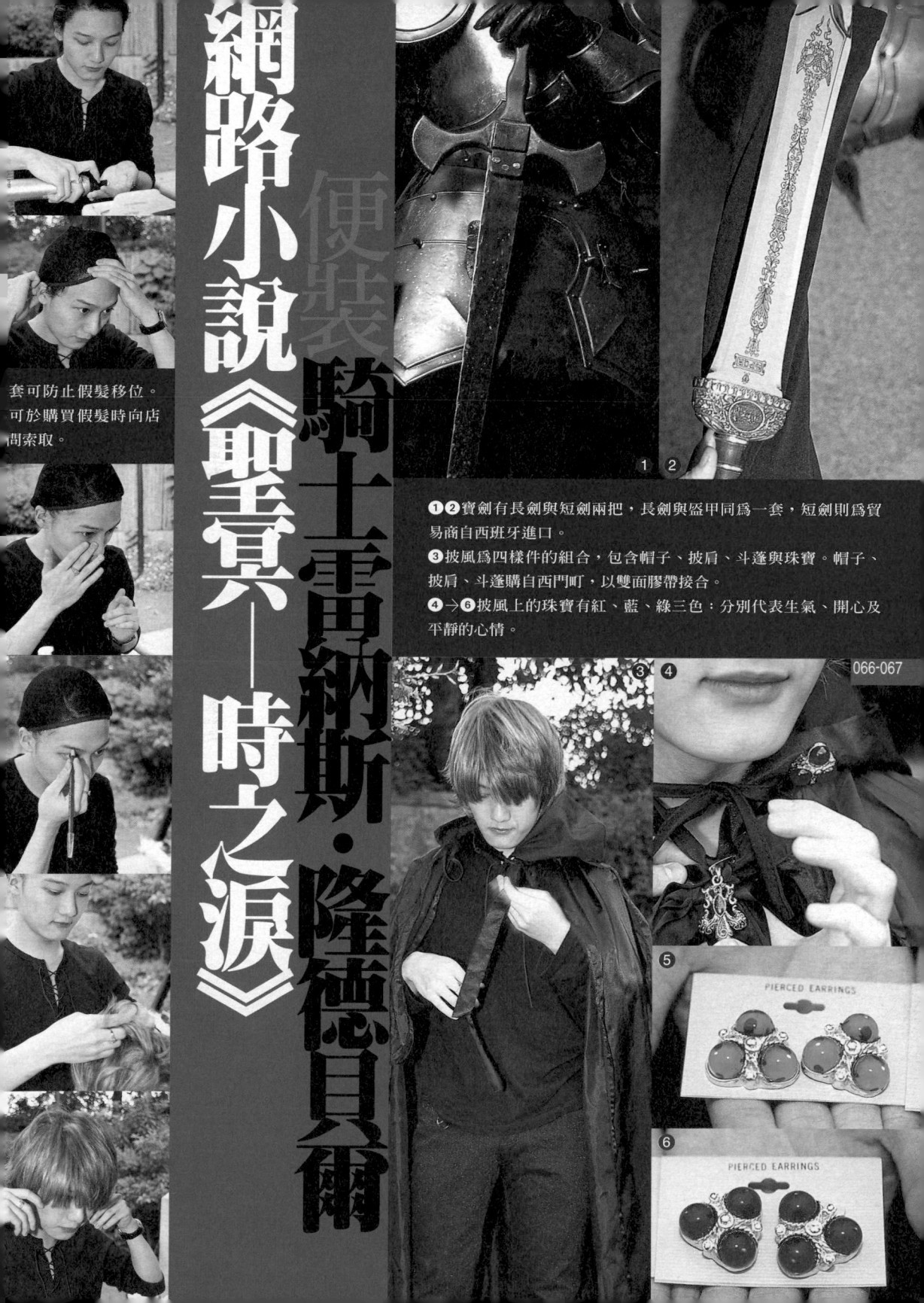

網路小說《聖冥──時之淚》騎士雷納斯·隆德貝爾

便裝

套可防止假髮移位。可於購買假髮時向店問索取。

❶❷寶劍有長劍與短劍兩把，長劍與盔甲同爲一套，短劍則爲貿易商自西班牙進口。
❸披風爲四樣件的組合，包含帽子、披肩、斗蓬與珠寶。帽子、披肩、斗蓬購自西門叮，以雙面膠帶接合。
❹→❻披風上的珠寶有紅、藍、綠三色：分別代表生氣、開心及平靜的心情。

066-067

PIERCED EARRINGS

PIERCED EARRINGS

以堅強的毅力與決心，始終秉持著自身深信的信念與正義。戰功彪炳，有「白冰的劍聖」偉大封號。

網路小說《聖冥——時之淚》

盔甲

騎士雷納斯・隆德貝爾

某次隆德貝爾拯救一位受困的女孩，女孩回頭一看以為是天使相救，彷彿瞥見隆德貝爾背上的翅膀。這付羽毛翅膀便是依此形象而來。

盔甲由鋁與錫製成，自國外帶回。保養方式為定期以及車油擦拭。
盾牌則購於仁愛路上的古董店。

● 攝影師：Alex Hsu
● 拍攝地點：台北故事茶坊　地址：台北市中山北路三段181-1號　電話：(02)25961898
● 推薦的製裝店
　　樂舞戲劇舞蹈服裝有限公司：台北市長沙街二段62號1樓　02-22382-2423　星期一至星期六 9:00-20:00
　　URL: http://www.yuewu.com.tw/　E-Mail: yuewu.henry@msa.hinet.net
　　一美假髮：02-23114200　02-23317160　台北市漢口街二段54號1樓2室（六福大樓一樓二室）營業時間11:00-22:00

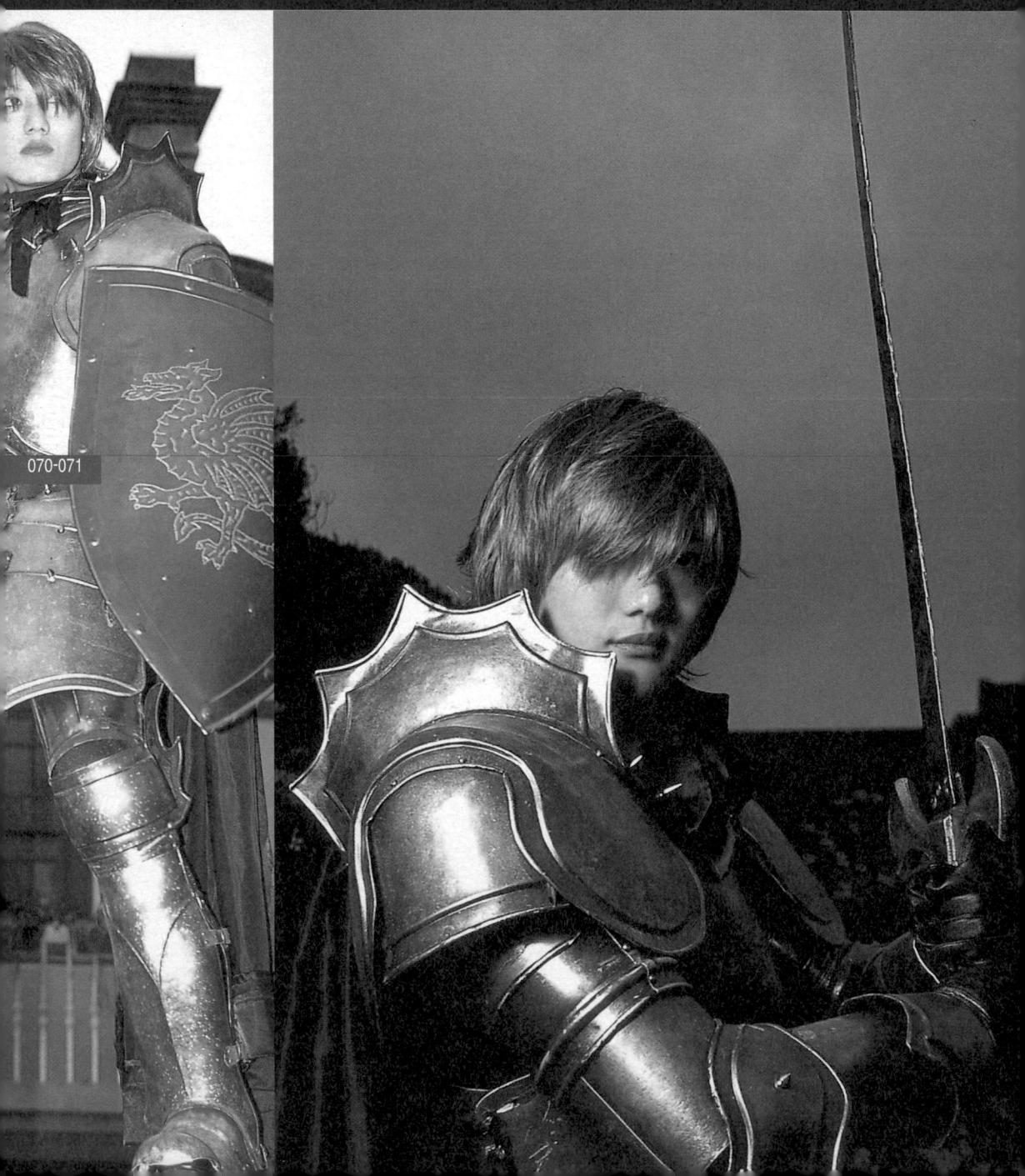

070-071

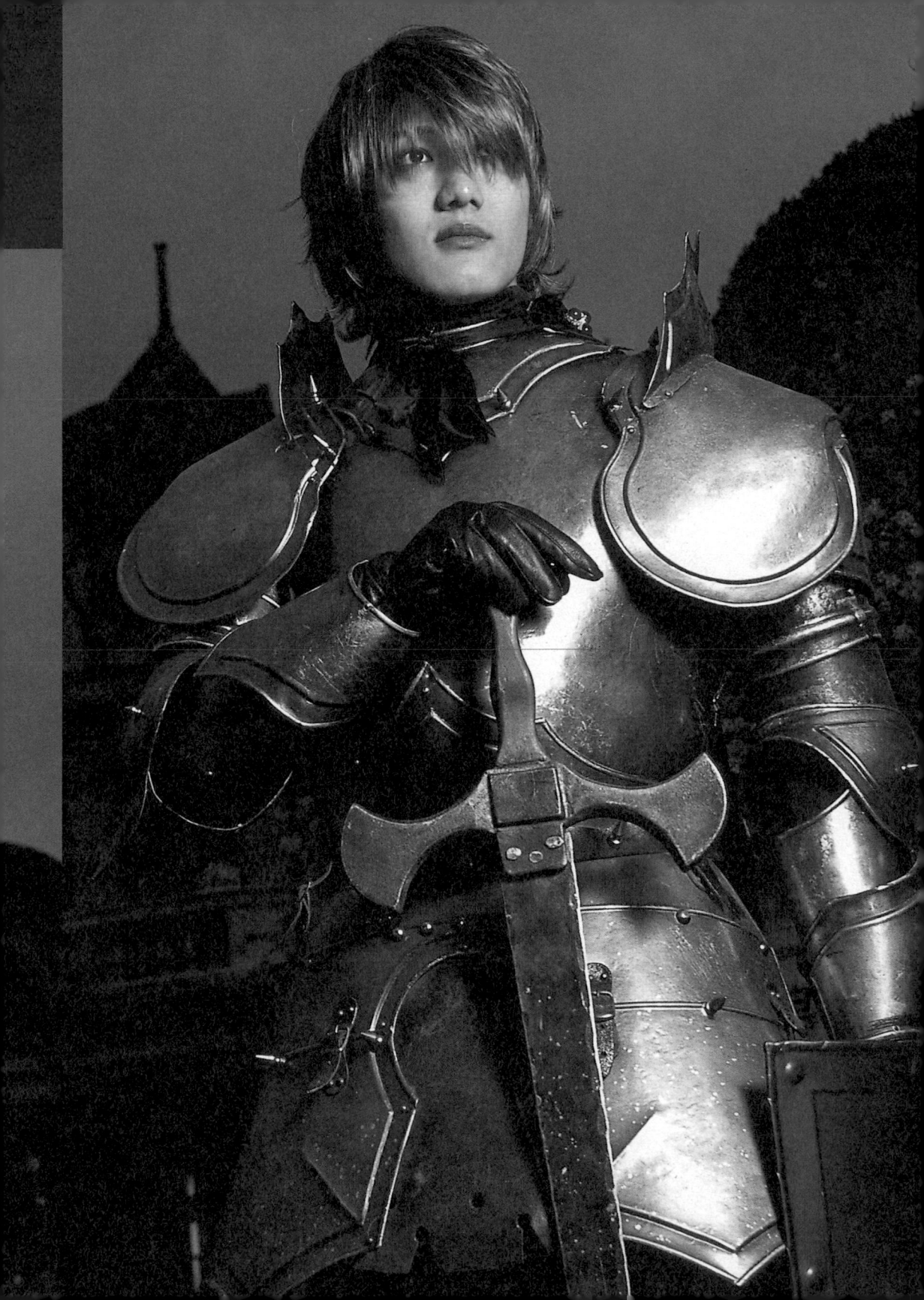

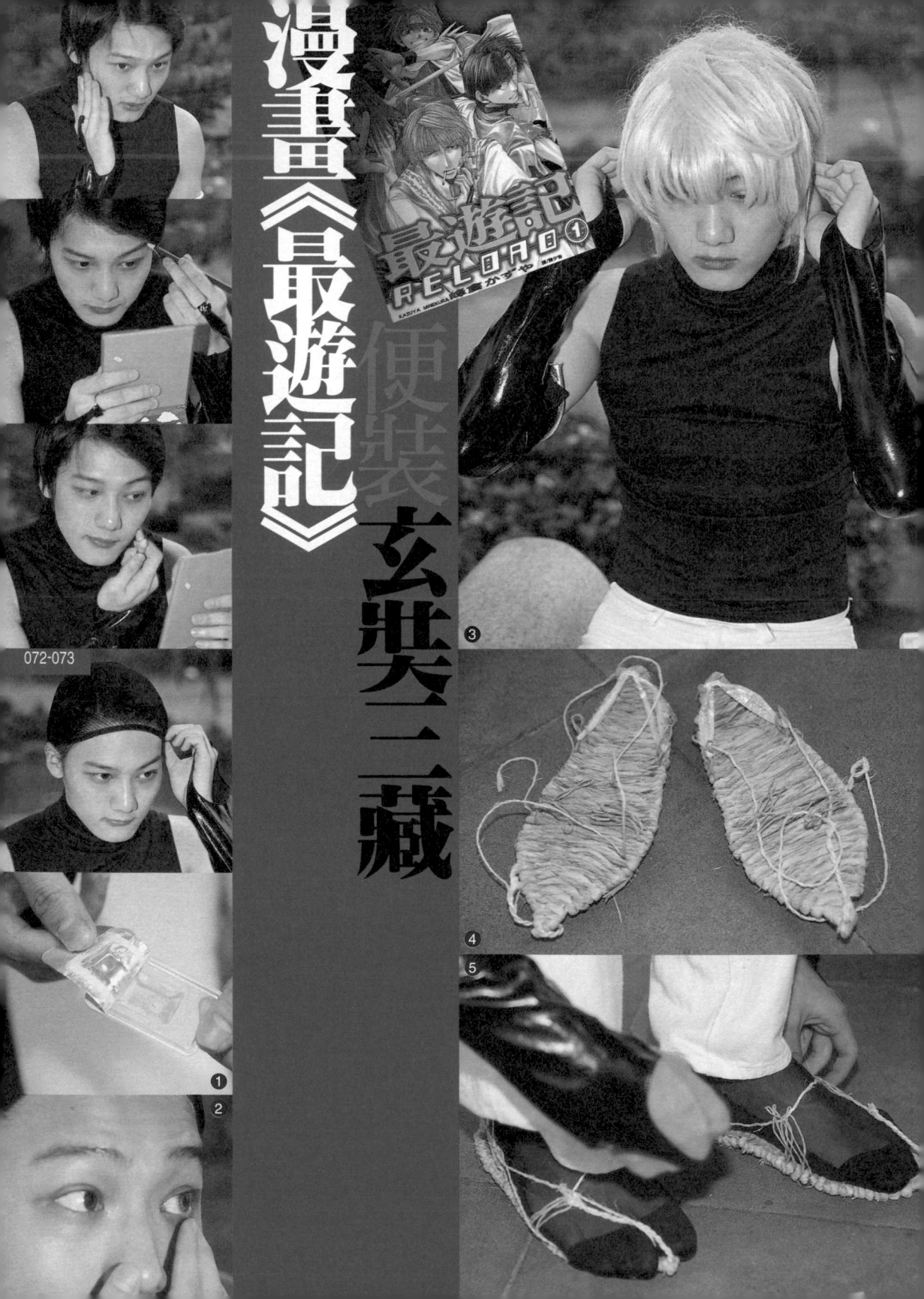

漫畫《最遊記》便裝 玄奘三藏

072-073

❶
❷
❸
❹
❺

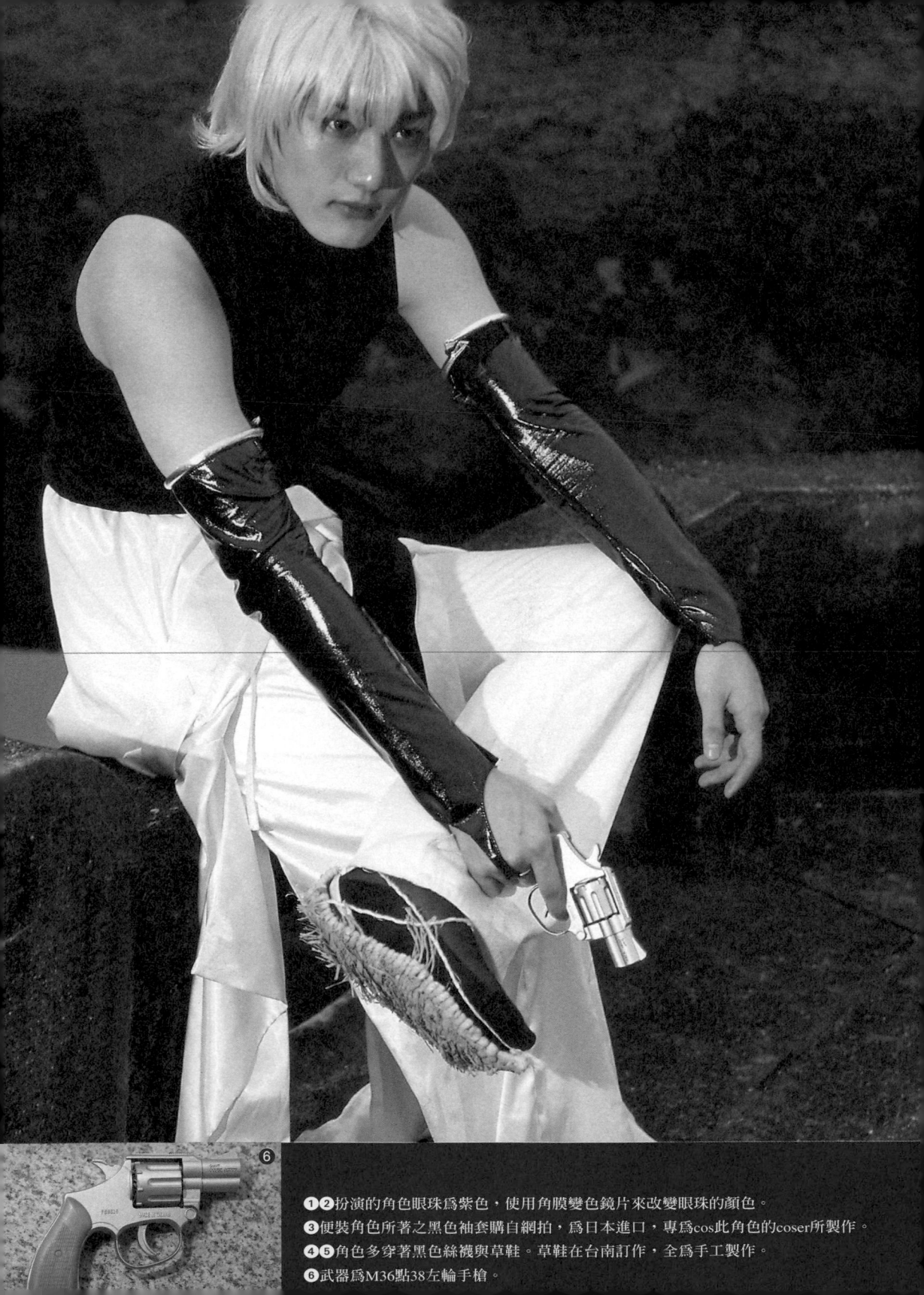

❶❷扮演的角色眼珠為紫色，使用角膜變色鏡片來改變眼珠的顏色。
❸便裝角色所著之黑色袖套購自網拍，為日本進口，專為cos此角色的coser所製作。
❹❺角色多穿著黑色絲襪與草鞋。草鞋在台南訂作，全為手工製作。
❻武器為M36點38左輪手槍。

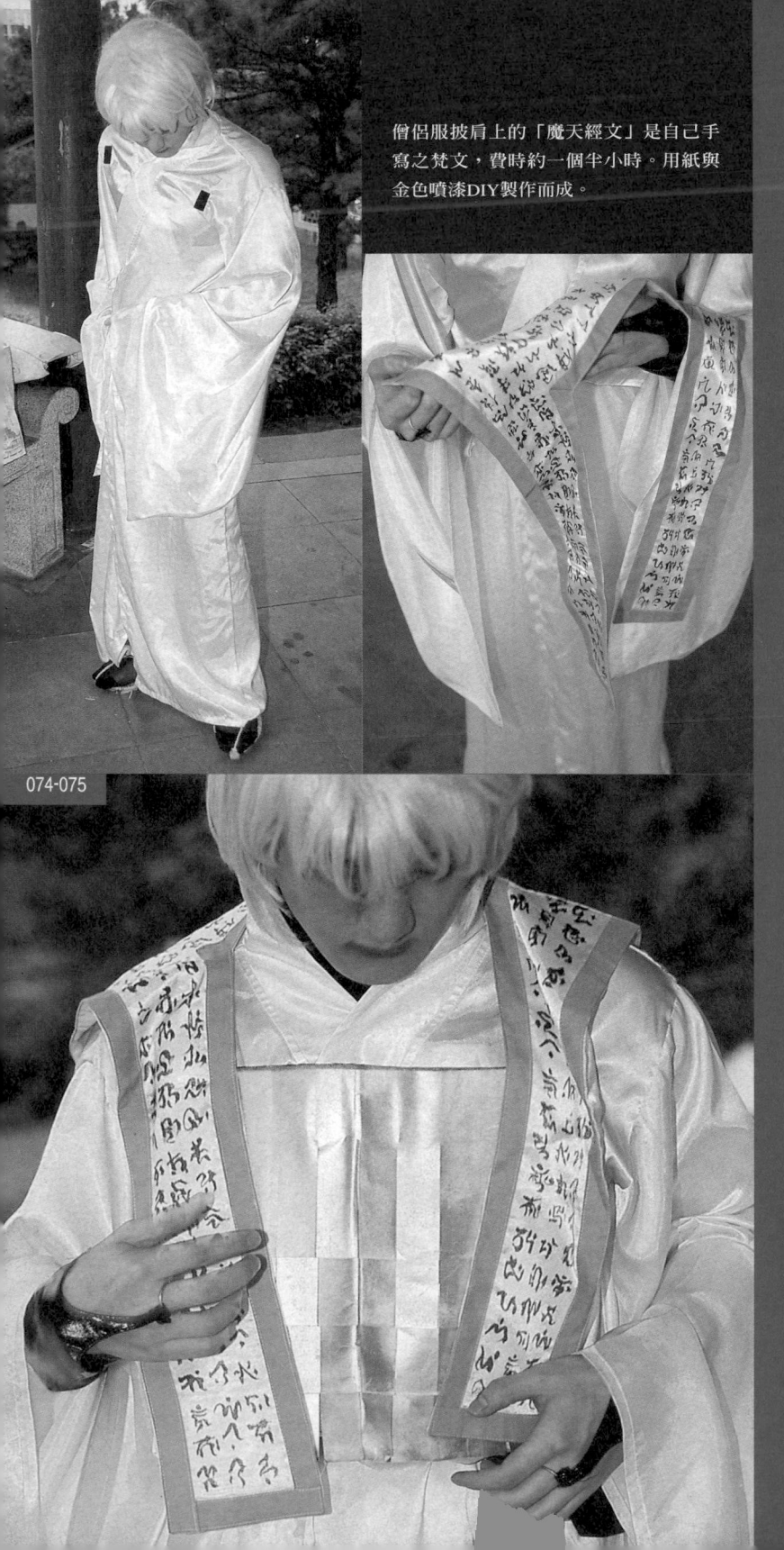

僧侶服披肩上的「魔天經文」是自己手寫之梵文，費時約一個半小時。用紙與金色噴漆DIY製作而成。

漫畫《最遊記》玄奘三藏

玄奘三藏是有著一頭金髮與紫色眼珠的帥哥，但偏偏也是個一開口就說出「去死吧」、「宰了你」等粗話的魔鬼，也是個不守清規的和尚。喜歡抽煙、喝酒、賭博，心情極度不爽就開槍射殺他人。

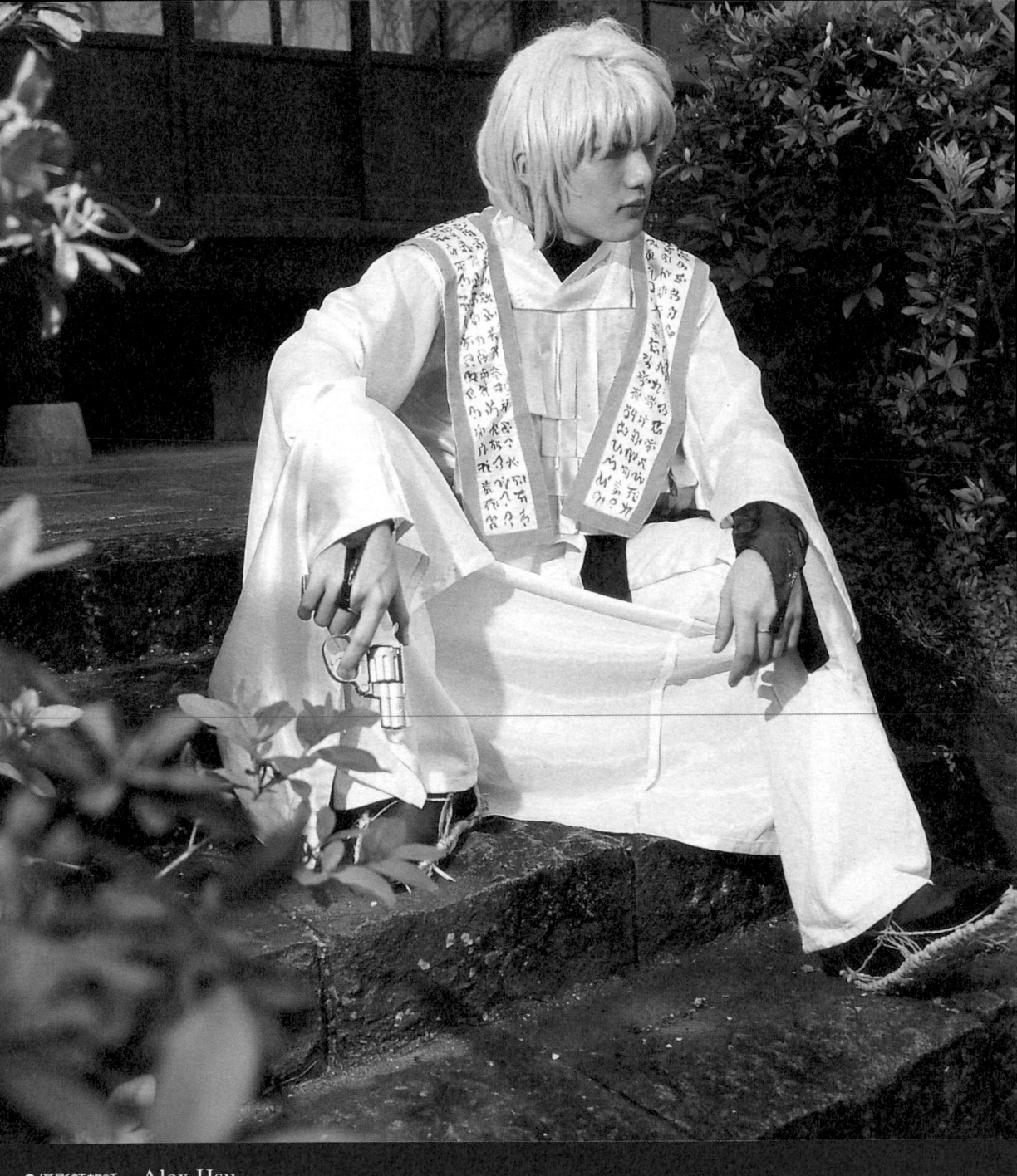

●攝影師的話　Alex Hsu

　　每回拍攝進行前，我不免會先行惡補coser扮演的角色，然後設定拍攝場景、燈光佈置等；實際拍攝時，coser更是很有禮貌，且非常有耐心地為工作同仁詳細解釋其扮演的角色特色與設定。從彩妝、髮型、頭飾、到服裝道具，幾乎一手包辦。對於場景的要求，coser總比攝影師還嚴苛，視覺的效果上也會表達自己的意見；所以整個拍攝工作是攝影者與被攝者之間的協調互動。說實話，雖然拍攝工作時間冗長、過程也繁雜，還有場地需租借協調等問題……，但我們的工作心情卻是愉悅中帶著興奮的！直到底片沖洗出來，放在工作台上檢視時，我才赫然發現這不單是我的攝影成品，實際上是coser賦予了影像更多具有故事性的豐富內容，攝影者只不過是這些訊息內容的載體罷了。Coser專業執著的態度是令人佩服的，在我眼中，他們已不單是純粹的角色扮演；而是一種行動藝術，穿梭在想像與真實之間。

●拍攝地點：逸仙公園

成爲扮演的角色那樣的人

我從小就很喜歡看漫畫、動畫和玩game，平常自己也畫漫畫。高中時朋友間我要不要一起去同人誌會場逛逛，還說會場裡會有穿著漫畫人物服裝的人。當時心裡盤算著像這樣特別又新奇的活動我當然要去看看，於是那次在師大舉辦的活動便成了我與cos的第一類接觸。當時真的讓我大開了眼界，憑著自己一股喜愛ACG的熱情，也激起了我想裝扮的念頭和興趣，於是就這樣踏入了cosplay的世界。

到目前爲止我扮演過的角色不出ACG範圍，其中特別鍾愛的是渡瀨悠宇老師筆下的角色，目前有將近一半扮演的角色都是渡瀨老師作品裡的人物。不過截至目前爲止最喜歡、最得意，以及最具挑戰性的角色都是緋花。緋花是一個女忍者，也是電玩遊戲《Kunoichi》（女忍者）的主角。《Kunoichi》是《Shinobi》（忍）的第二代遊戲。大概是因爲自己一直對忍者這樣的角色情有獨鍾，而對忍者生活的一切我也都有著奇妙的憧憬和感覺，因此當《Kunoichi》遊戲推出之後，我馬上就迷上了其中的女忍者緋花。後來真正有機會玩《Kunoichi》，也完完全全地爲緋花感到著迷，對於她的身世、個性、遭遇等等，都讓我喜歡得無法自拔。雖然爲了扮演她我吃了很多苦頭，卻仍努力地想將緋花這個角色好好地用自己的方式表現出來。由於是第一次出忍者系的角

Joya COS服數量：十九套　參與COSPLAY活動經歷：將近五年

色，所以很多地方都與過去扮演的角色不同，像是面罩、盔甲和鞋子等道具，都讓感到我苦惱，只能主動地詢問、尋找與嘗試。很幸運地角色在第二次製作時，完成度就將近百分之八十，而這也是目前為止讓我琢磨最久、荷包瘦最多的一個角色（汗笑）。

Cos過程中讓我印象最深刻的是當我cos男性角色時，大家都會真的把我當成男生！雖然有時會感到很開心，但仍難免有些小難過。不過也因此讓我知道其實自己的長相是很中性的（汗）。另外還有個經驗是有一、兩次跟朋友一起走在反串成女生的男coser後面，差一點就要跟著他們走進男廁！其實現在已經有越來越多的男coser所扮演的女裝，會讓我臉紅心跳！

另外還有一點要提出來說明的，也是玩cos的人多少都會有的困擾，那就是道具常常不符合人體工學。雖然角色在使用道具時看起來既順手又帥氣，但實際製作的成品，有時沒有辦法真的像角色一樣好看。舉例來說：緋花裝扮的設定是將忍刀背在背上，但是真要能抽出忍刀可能得費一番功夫，例如倒立之類的（淚）……最後一點就是coser最厲害的地方，要能忍人所不能忍——永遠要適應穿著不符合季節時宜的衣服：例如在冬天穿輕衫薄袍，夏天又穿著厚重的衣物。記得我前年冬天十二月寒流來襲時出電玩遊戲《劍魂III1P》裡的成美那

時，只穿著小可愛加上前後裙檔布，真的有種快要結冰的感覺。而夏天還出過《太空戰士X-2》中Paine的武士職業角色，大熱天之中穿著長袖、披肩、長褲、襪子，以及武士頭盔，當天著實有要昏倒、中暑、差點失去理智的複雜感受。雖然cos一路走來都是淚水、汗水的歷程，但現在回想起來，其實都是很有趣又特別的經驗，堆滿甜蜜的回憶！未來我還是會繼續朝我最喜歡的ACG前進！

Cos還是應該要cos自己喜歡的角色才有感覺！對我來說，cos的目的就是認同角色、想要變成像角色那樣的人；以扮演的方式詮釋自己憧憬的人物，也可以藉以慢慢修正自己個性上的不足。不過這樣玩下來，朋友都覺得我有很多不同的性格，不知道這樣算不算是人格分裂了呢（笑）？但是我還是相信玩cos、扮演角色，是一種讓自己的人生變得更加豐富的活動，因為cos而活出自己的色彩！另外講到在會場言行舉止的部分，我則是盡量要求自己以不要破壞角色的形象為前提，最基本至少應該要在鏡頭前表現出符合角色的神韻！

另外，玩cos的收穫也很多，例如能與角色同化的感覺很幸福，特別是cos自己喜愛的角色時；製作道具與衣服的過程之中也有許多樂趣，因為自己本來就很喜歡做些勞作或是塗鴉，所以玩cos感覺玩很得心應手！而且我也在這個圈

子裡交到許多朋友，不論是與漫畫、動畫、電玩同好或是coser們的交流，都讓人感到格外開心；特別是研究道具製作的時候，可以研究地更細膩，更講究，所以每一場cos活動對我們來說都是很重要的交流集會！

對於其他想參加的朋友，我的建議是要有勇氣！如果自己一個人孤軍奮戰，對於要起步的信心會有很大的衝擊，建議有同伴的陪伴一同開始比較好。雖然不見得是一起cos，但至少有人支持你。因爲cos這種活動所要投入的心力、時間與金錢，不是普通人能想像得到的。再且，如果周圍的人經常問「你玩這個有沒有錢拿？有沒有比賽？」之類的問題，時間一久，自己的心態也會有所動搖。此外，就是要和同樣玩cos的朋友多多交流，台灣cosplay活動發展至今時間還不是很久，像這樣新潮的活動多少都會受到其他人指點的壓力，這時最能瞭解這種壓力的當然就是coser們囉！不論是遇到製作道具與服裝上的瓶頸，抑或心境轉換的障礙等困擾，這時一定要有人在你身邊爲你打氣加油！

要讓社會大衆慢慢了解cosplay文化，雖然有點辛苦，但重點是能夠展現出我們對於cos的熱情，與喜愛cos的意義，我們也可以將cosplay這項活動正面地發揚光大。總之，抱著開心的心情來會場，一定會有所收穫！玩cos這麼多年，到現在每當有活動時，我前一晚還是會high得睡不著覺呢！

因此，cosplay可以說是妝點我人生的色彩！想想投入此活動也快五年了，時間上雖然不是很長，但是從原本單純的喜歡ACG，到參與cosplay的活動，都是一連串巧妙的連結。因爲cosplay讓我認識了很多人，讓我對ACG的認知範圍更加地廣泛，在cos時的感覺也越來越強烈。上述三者在我的生活當中形成了絕妙的平衡，缺一不可！

COSPLAYER Joya

Cosplay豐富了我人生的色彩，給了我甜蜜的回憶！

緋花衣服與肩甲是EMI工作室製作的，為了活動方便在衣服上加上了許多暗扣與魔鬼黏。衣服背後[　]放置刀子的固定帶是自己以黑色鬆緊帶縫製而成的。

緋花的所有道具製作時間約花費兩週時間，包括頭盔、雙刀、忍刀、盔甲。

❶盔甲包括了大腿側面、小腿正面、小腿背部、腳背及膝甲。小腿正面的盔甲使用泡棉與卡典西德[　]成。大腿與腳背的盔甲則是以壓克力板製成，先打版，再依照形狀剪型。

❷衣服裡面的網狀內衣是使用現成的網襪製成。右背肩胛骨上的刺青以皮布製成；不使用貼紙的原[　]因為怕絲襪會勾到貼紙而破壞了原有的圖樣。

❸雙刀的外緣部分以壓克力板製成，花紋的材質也是以壓克力板製作，並且使用火烤的方式將其軟[　]塑形，凹出花紋。刀片則為鋁片所製，刀柄以泡棉、鋁片、壓克力板製成，這些材料皆可在太原路[　]五金行中購買得到。忍刀把柄上的菱形花紋是用紅色膠帶捆出來的，刀柄亦墊了泡棉與厚紙板。

❹→❻角色原來設定穿著忍鞋（或稱礦工鞋、足袋），但如此一來擔心看起來體態不佳，因此改穿[　]鞋，外罩紅色襪子。

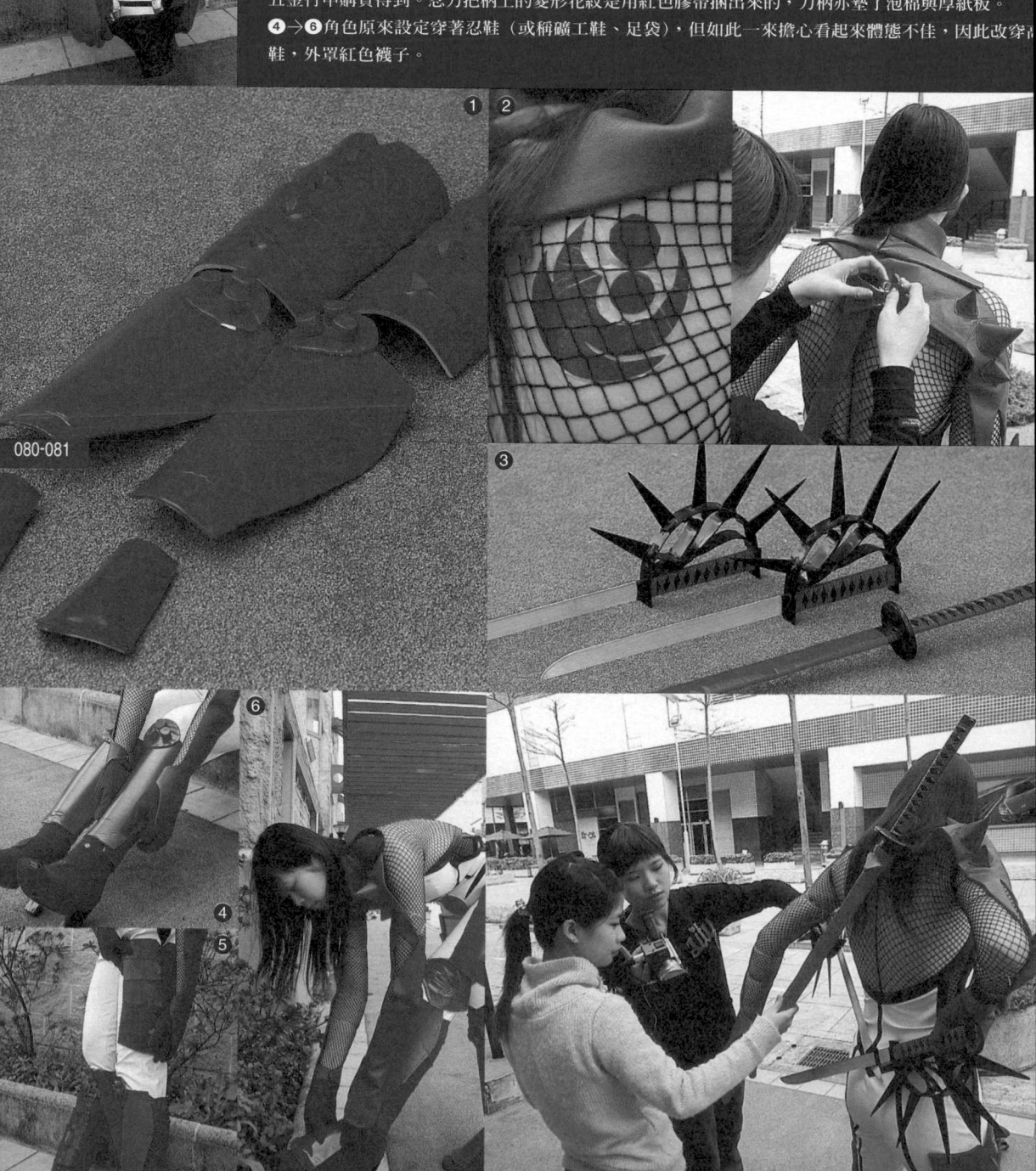

080-081

❶ ❷ ❸ ❹ ❺ ❻

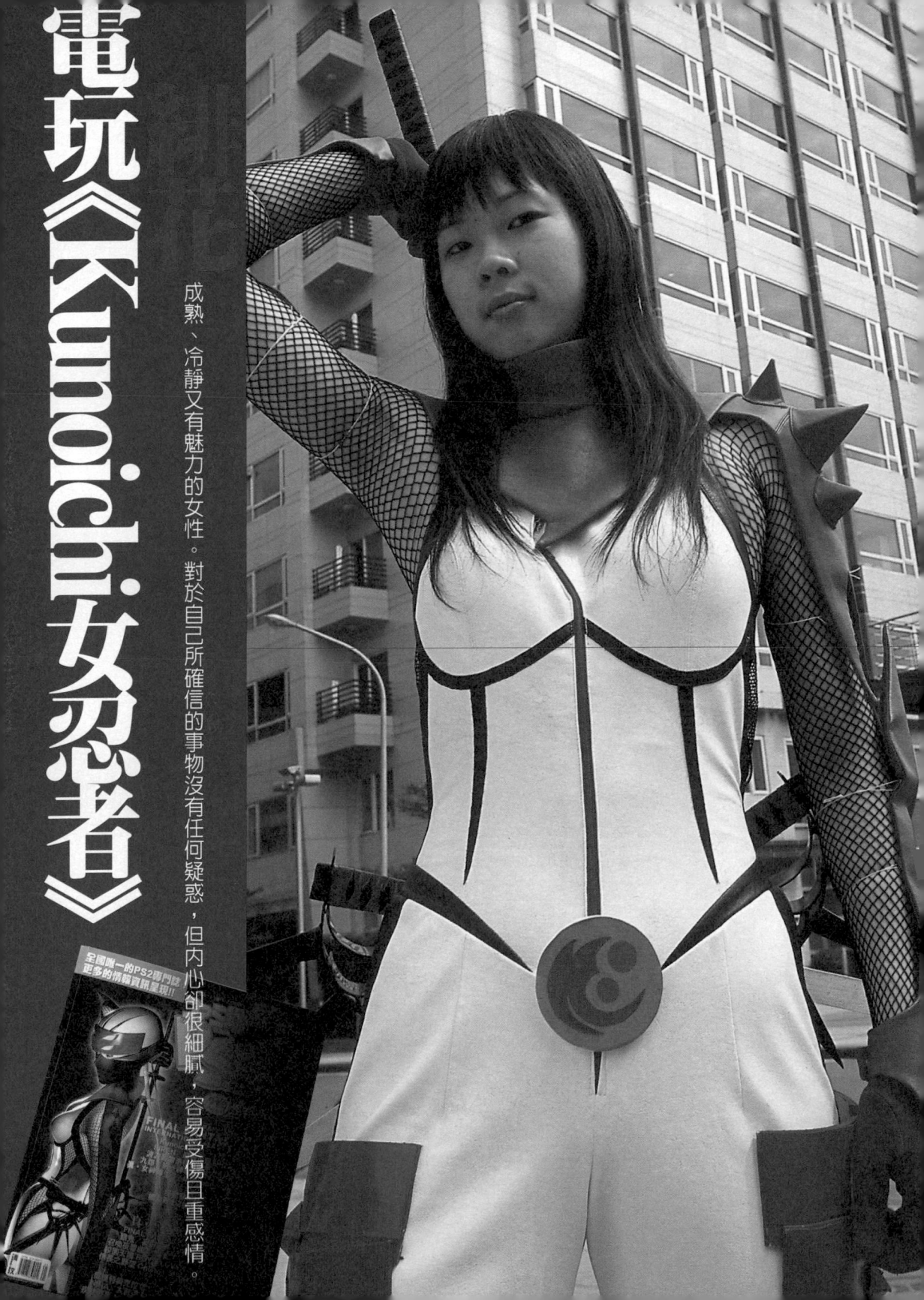

電玩《Kunoichi女忍者》

成熟、冷靜又有魅力的女性。對於自己所確信的事物沒有任何疑惑，但內心卻很細膩，容易受傷且重感情。

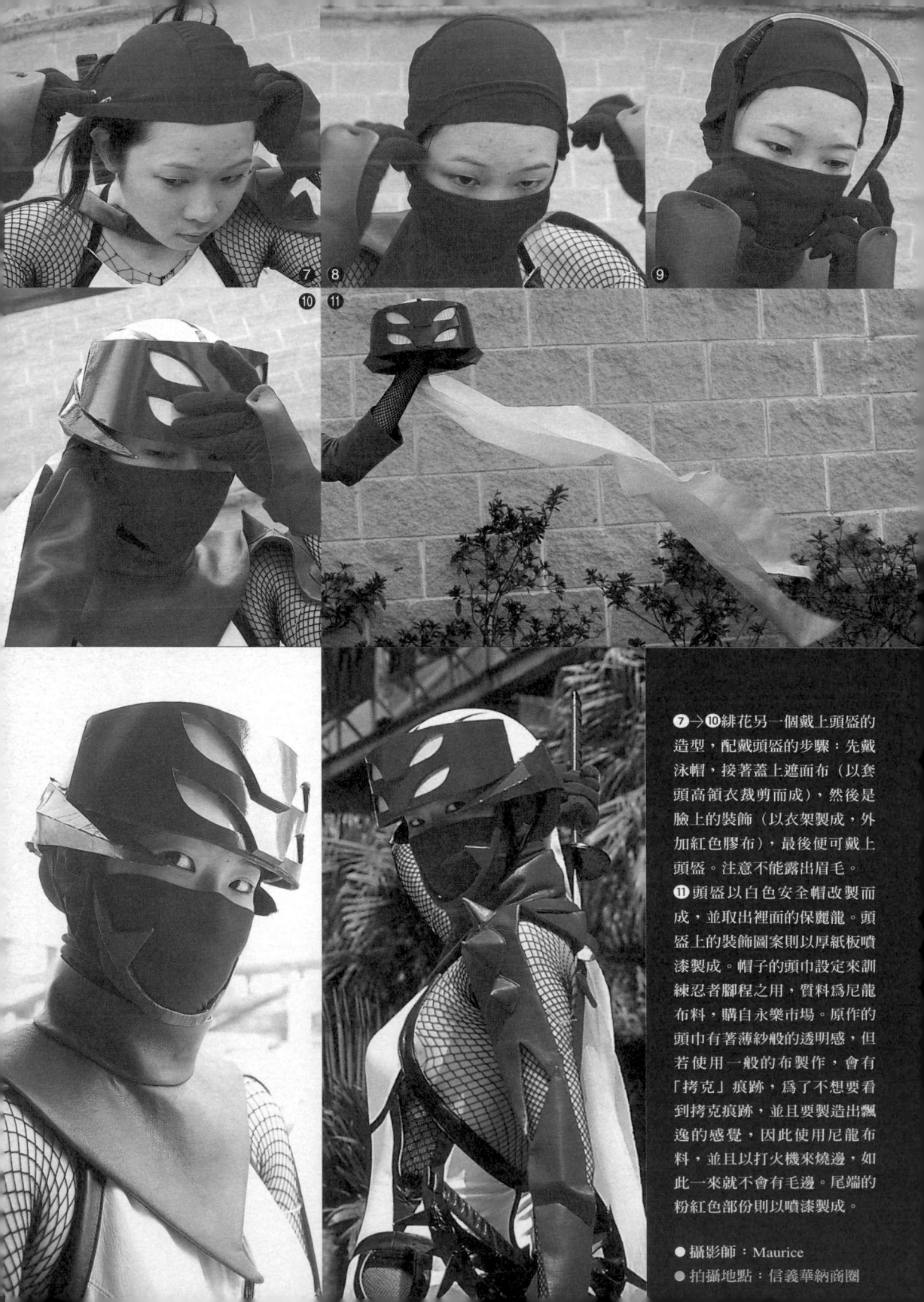

⑦→⑩緋花另一個戴上頭盔的造型,配戴頭盔的步驟:先戴泳帽,接著蓋上遮面布(以套頭高領衣裁剪而成),然後是臉上的裝飾(以衣架製成,外加紅色膠布),最後便可戴上頭盔。注意不能露出眉毛。

⑪頭盔以白色安全帽改製而成,並取出裡面的保麗龍。頭盔上的裝飾圖案則以厚紙板噴漆製成。帽子的頭巾設定來訓練忍者腳程之用,質料為尼龍布料,購自永樂市場。原作的頭巾有著薄紗般的透明感,但若使用一般的布製作,會有「拷克」痕跡,為了不想要看到拷克痕跡,並且要製造出飄逸的感覺,因此使用尼龍布料,並且以打火機來燒邊,如此一來就不會有毛邊。尾端的粉紅色部份則以噴漆製成。

● 攝影師:Maurice
● 拍攝地點:信義華納商圈

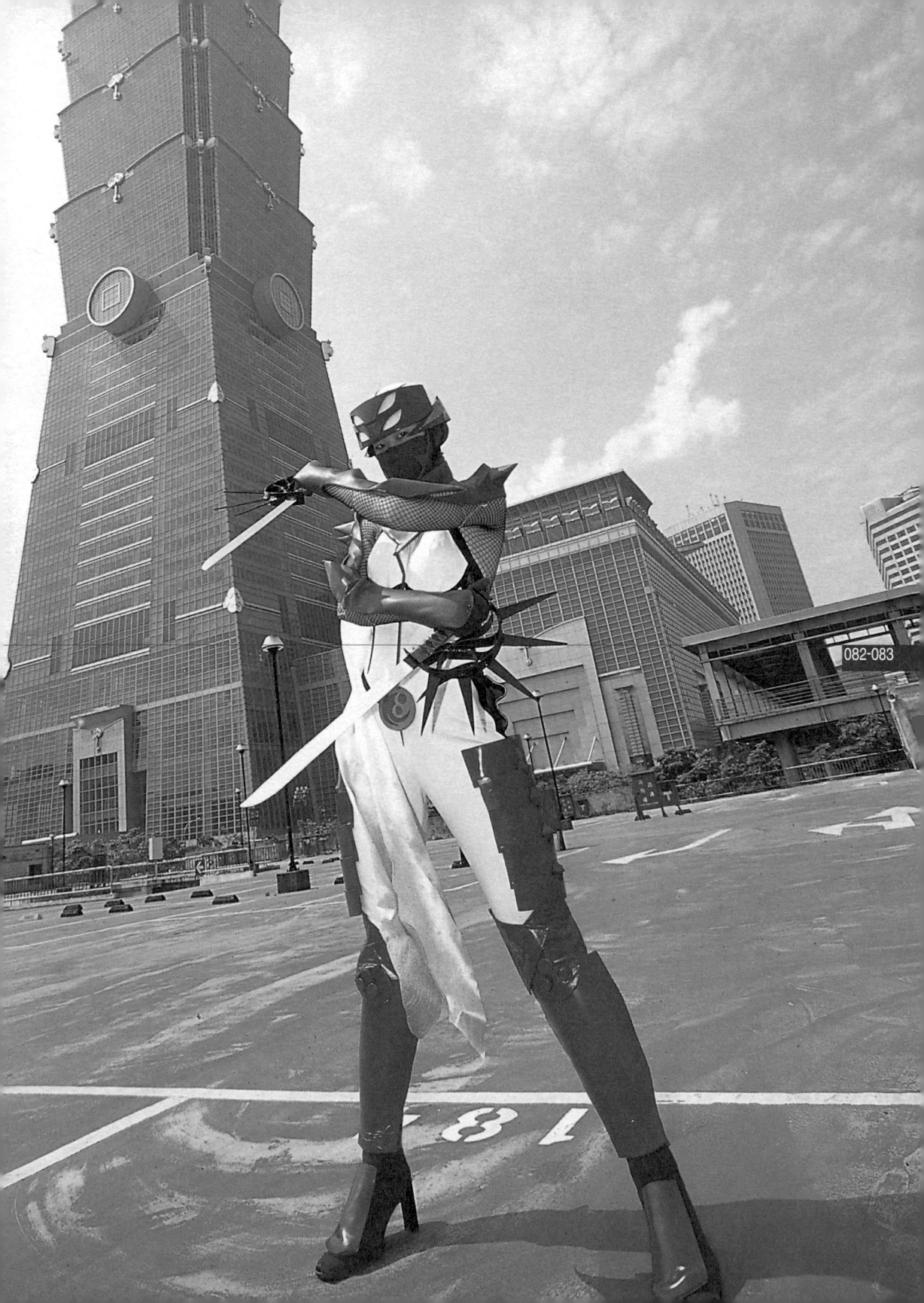

漫畫《遊戲王》

這套衣服全為自己手工製作，衣服加配件的製作時間約花費兩個星期的工作天，製作材料全購自永樂市場。

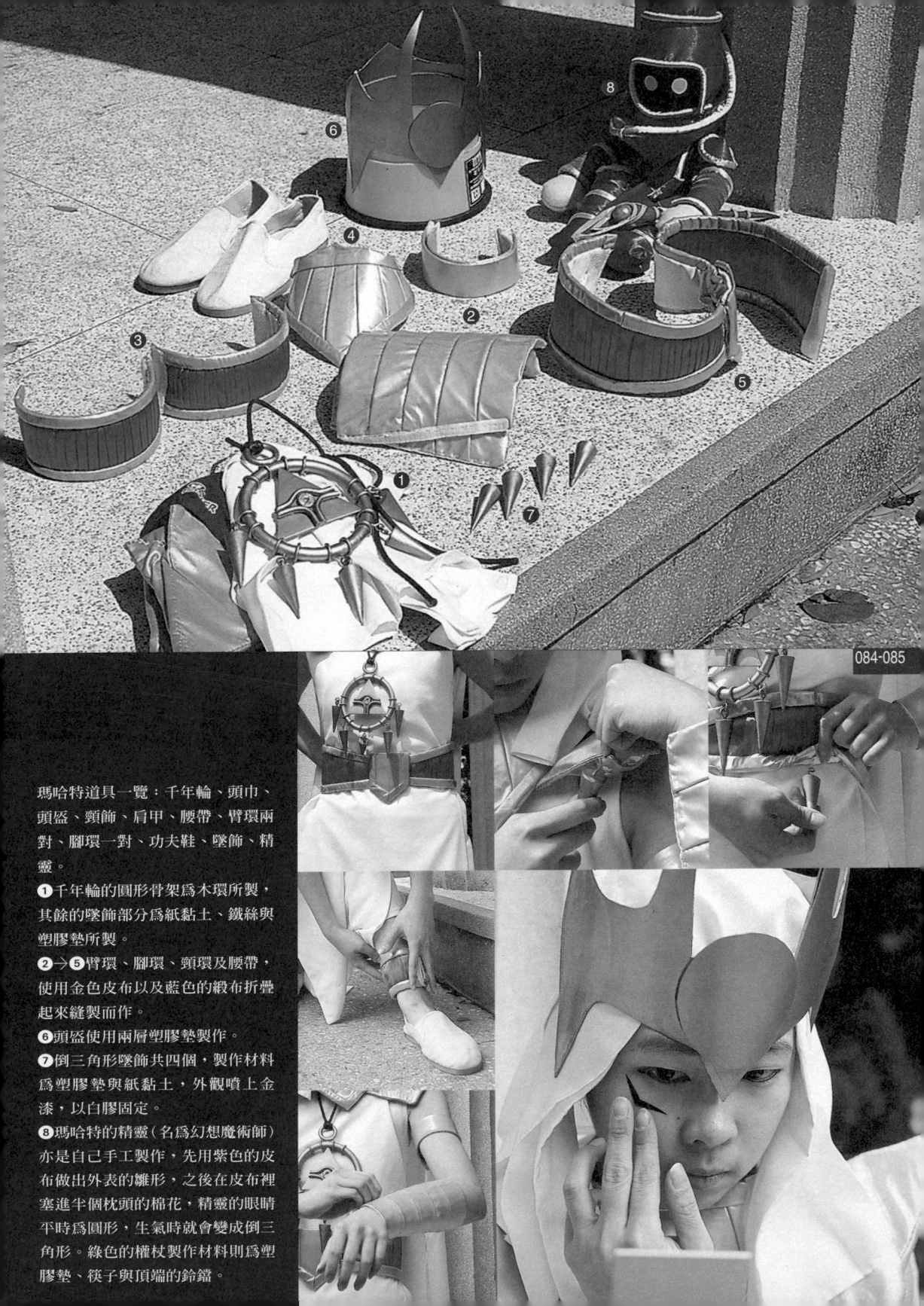

瑪哈特道具一覽：千年輪、頭巾、
頭盔、頸飾、肩甲、腰帶、臂環兩
對、腳環一對、功夫鞋、墜飾、精
靈。

❶ 千年輪的圓形骨架為木環所製，
其餘的墜飾部分為紙黏土、鐵絲與
塑膠墊所製。

❷→❺ 臂環、腳環、頸環及腰帶，
使用金色皮布以及藍色的緞布折疊
起來縫製而作。

❻ 頭盔使用兩層塑膠墊製作。

❼ 倒三角形墜飾共四個，製作材料
為塑膠墊與紙黏土，外觀噴上金
漆，以白膠固定。

❽ 瑪哈特的精靈（名為幻想魔術師）
亦是自己手工製作，先用紫色的皮
布做出外表的雛形，之後在皮布裡
塞進半個枕頭的棉花，精靈的眼睛
平時為圓形，生氣時就會變成倒三
角形。綠色的權杖製作材料則為塑
膠墊、筷子與頂端的鈴鐺。

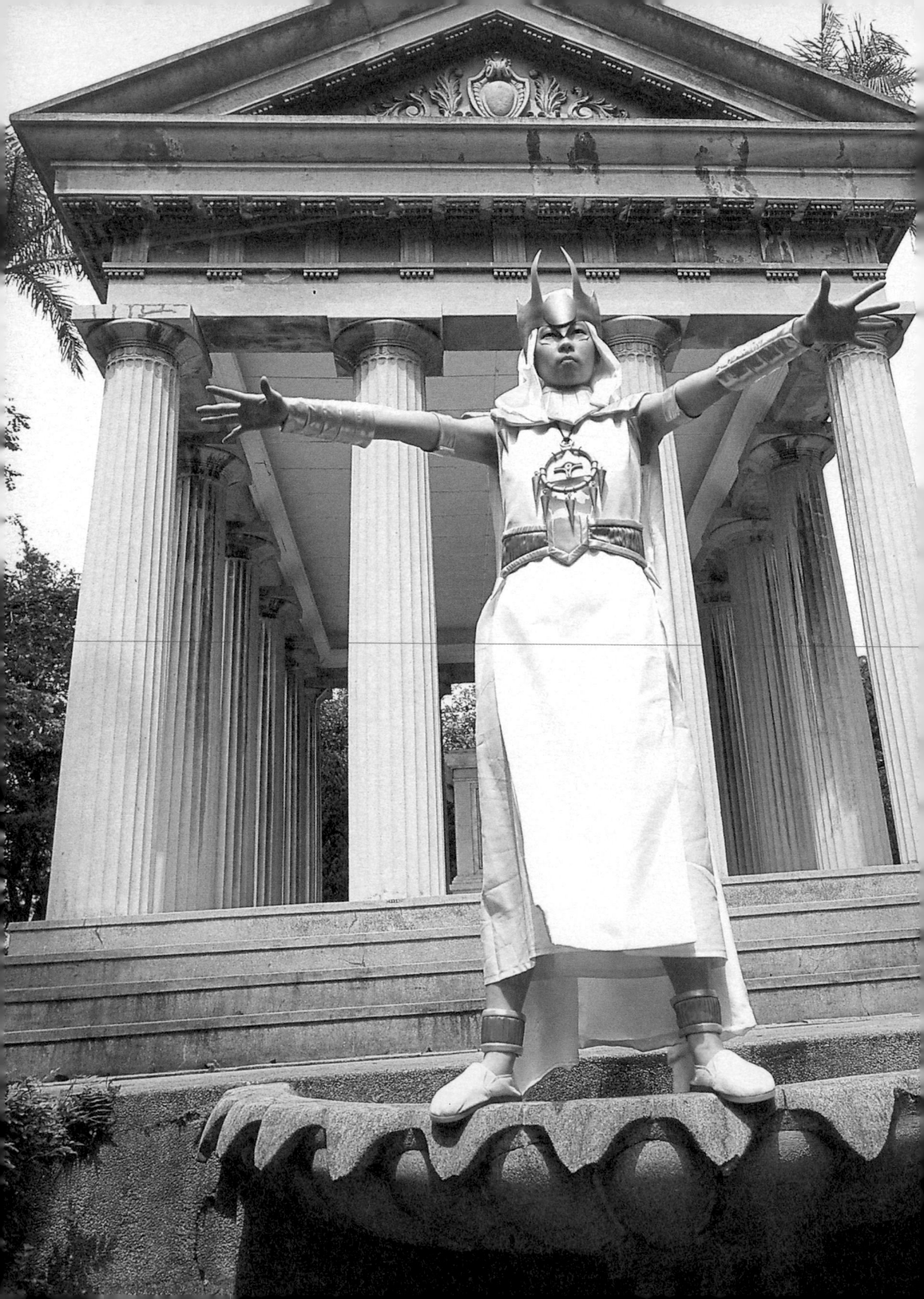

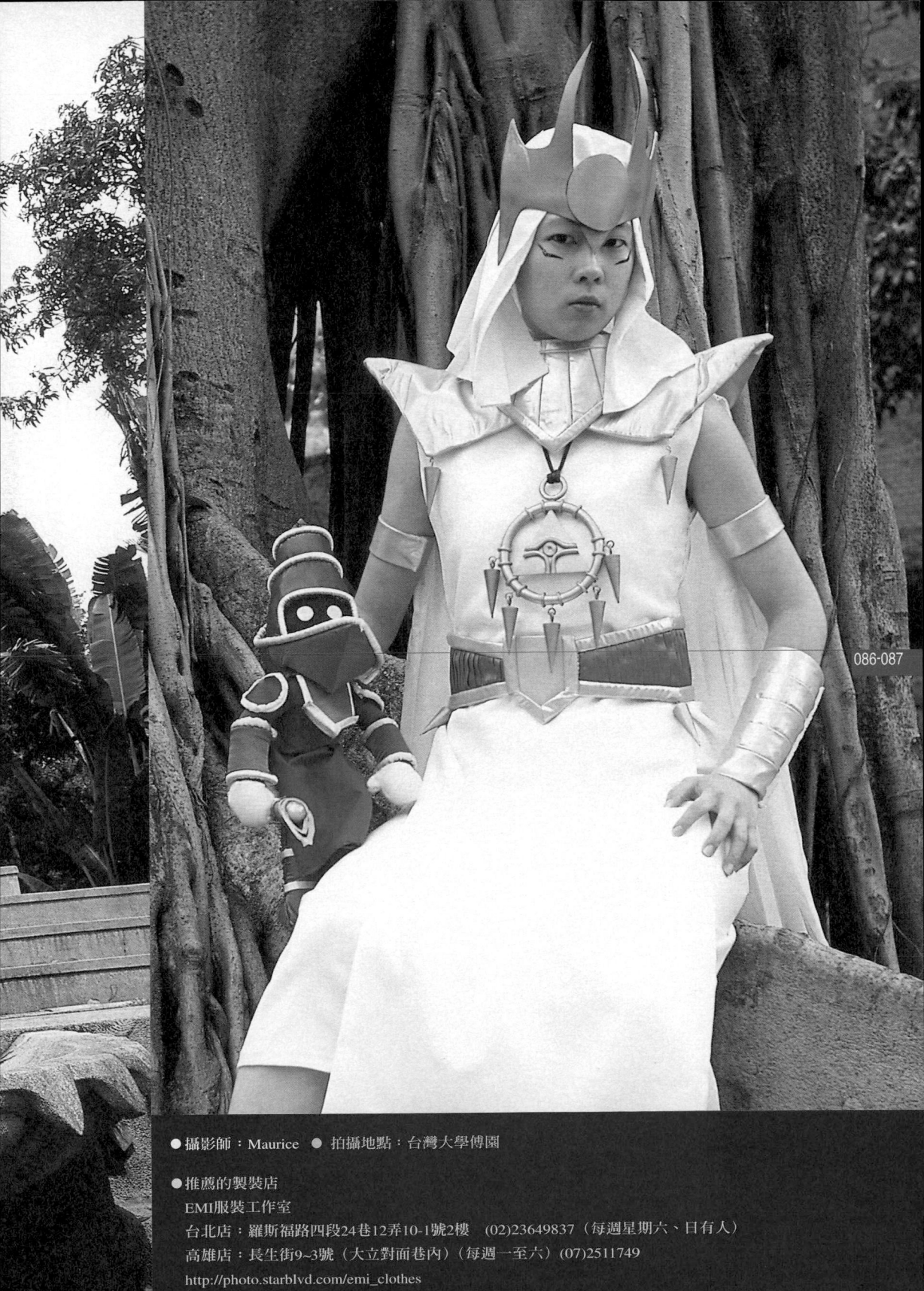

● 攝影師：Maurice　● 拍攝地點：台灣大學傅園

● 推薦的製裝店

EMI服裝工作室

台北店：羅斯福路四段24巷12弄10-1號2樓　(02)23649837（每週星期六、日有人）

高雄店：長生街9~3號（大立對面巷內）（每週一至六）(07)2511749

http://photo.starblvd.com/emi_clothes

享受挑戰與成就感

翠雪兔兔

COS服裝數量：從以前到現在有過二十多套，目前手邊有十多套

參與COSPLAY活動經歷：二〇〇〇年至今，約五年多

我從幼稚園開始就很喜歡畫圖，那時便經常幻想自己是故事裡的角色，然後把家裡的棉被搬出來圍住自己的身體，假裝自己穿著大禮服，小演一段故事情節。聽媽媽說我很小的時候，只要家裡電視一打開，就會站在電視機前面晃來晃去擺姿勢，那個時候就看得出我的表演慾了。

我小時候對卡通很熱衷，台灣當時還是以歐美動畫居多，日本漫畫還沒大舉進入台灣。直到上小學之後，日本動畫跟著漫畫一併被帶入台灣。我小學四年級的那段時期正好是美戰（《美少女戰士》）盛行期，很多小女生常會一起討論劇情，我也在那個時候喜歡上美戰，放學後還會去買美戰的貼紙來收集，或是帶到學校跟朋友交換，那時敗在貼紙上的錢可不少！小孩子就是這樣，會覺得如果不這樣做的話，就好像會沒有朋友似的。

嚴格說起來我真正接觸漫畫是在小五、小六的時候，小六時同學的姊姊因為要組漫畫社團而到處找會畫漫畫的人手，我那時候便開始參加，也了解了如何畫同人畫稿。上了國中之後漸漸地對「同人」這個名詞有更深入的瞭解與接觸。有次在家無聊逛網路上的同人網站，得知了活動訊息；而我正式到cos會場是二〇〇〇年暑假的師大場。當時的心情就像是井底之蛙看到外面的世界般有著大開眼界的感動，也因此興起了組同人社團玩玩的念頭。所以從那之後我開始有了自己的社團，也自己親自擺攤參與販售會，雖然我的社團是默默無名的那種，但相對地認識了不少玩cosplay的朋友。我有一陣子是一邊擺攤一邊cos，

認識越來越多的coser，其中的一些coser朋友慫恿我一起組團扮演當時很盛行的《封神演義》，所以我最終選擇放棄社團，轉向cosplay。

目前為止我扮演過的角色很多，有男生也有女生，各式各樣不同的類型。其中cos成功地受到大家認同的角色有《最遊記》的哪吒和《Fruit Basket》的本田透。另外最具挑戰性的首推《天使禁獵區》的亞蕾克西兒，那次我在很短的時間裡便準備完成，而且裝扮的道具都很齊全。還有日本團體Flame的北村悠，因為那是我第一次扮演藝人的角色，還表演跳舞，非常有挑戰性。

而自創cos系是近年才開始玩的，因為我想要雕塑出屬於自己風格的角色。扮演自創的cos跟其他設定好的角色不同之處，是可以自己隨心所欲地創造造型，包括裝扮、表情、動作等等。可以分為很多種類：視覺自創、動漫自創、日劇自創、龐克風、裏原宿、東京娃娃風，其實只要看起來像是在cos的都算是自創的一種，像是一般在西門町穿得很日本可愛風的女生，也可以算是自創的一種！自創系cos與其他cos最大的差別是沒有任何既有的圖片可以參考。我覺得臉部表情相當重要，眼神也是。可以對著鏡子自己多多練習。另外，最重要的是上妝，要避免拍起照來臉色暗沉，因此上層粉是必要的。還要注意在拍照前隨時整理好被風吹亂的頭髮。

未來我想要多嘗試性感的角色或是帥氣的角色。因為我以往cos的都是以小妹妹類型的角色為主，偶爾也想嘗試不同類型的人物。第一次嘗試性感角色是《萬有引力》的鵜飼典子，但是我總覺得我把她扮得像個羞答答的小妹妹。第二次則是《天使禁獵區》的亞蕾克西兒，但是這個角色的衣服已經不知流落何方，我想再扮演一次，因為頗受好評！另外自從去年我開始嘗試cos 日本團體Flame的北村悠，發現自己其實也蠻適合cos 美少年裝扮的，可以把那種帥氣的感覺cos出來，所以未來我也會朝這個方向的cos邁進。

Cos過程中有趣的部分沒有，蠢事倒是一堆。以往有不少cos的衣服都是自製的，所以也經常在活動前一晚出紕漏，例如有時衣服的縫製完工期限迫在眉睫，只好用萬能膠（雙面膠）來黏貼，幸好趕工出來的效果不影響到照片的呈現，不過我一直擔心會有曝光的危險。基本上自己扮演的角色當然是出自個人意願，總不可能扮演一個自己討厭的角色吧！而在扮演某個角色時也不是只有服裝像就可以了，外貌多多少少也要考慮進去，我也會盡力地去揣摩角色的個性。自從玩了cos之後，我認識了很多志同道合的朋友，學習到人與人之間的相處、溝通，自信心也增加不少！

至於要給想參加朋友的建議嘛，我覺得要先學習尊重別人，這一點很重要。想要別人尊重你就要先懂得尊重別人。其次是要敬業，不是只有穿上扮演的衣服就叫cosplay，也不能只是自己玩得開心就好了。還要注意不要在會場大聲喧嘩而影響到其他人。Cosplay可說是自己的興趣，讓我樂在其中。以我來講有點把它當成是在演戲，可以扮演跟自己不同個性的角色，很具挑戰性。還有些衣服跟小道具可以自己動手做，享受那分穿著自己動手做出來的東西的成就感。

愛與夢想的實現

雪掠

COS服裝數量：三套（還有一套正要出現）

參與COSPLAY活動經歷：兩年半

記得國二時家裡裝了電腦，從那時起我就非常勤勞地天天上網去逛各式各樣的網站，無意間逛到了放置cosplay照片的網站，那時的感覺真是又驚又喜，沒想到真的有人打扮成漫畫人物的樣子出現！真是令我太興奮了！從那次之後，我便常上一些cosplay的網站去逛。我一開始參加活動時也想做簡單的裝扮，不過因為小小年紀真的沒什麼錢，只能在會場穿梭幫喜歡的coser拍照。一直到高中社團的迎新活動時，我才有機會正式地出角色，那真的是一件很開心的事！可以cos自己喜歡的角色，這真是實現了我一個大大的夢想啊！

目前為止我曾經扮過《幻影天使》中的草摩夾、《尋找滿月》的達克托（私服版）、《網球王子》裡的不二周助，還有《野球長打王》裡的御柳芭唐。我第一次出的角色就是《幻影天使》裡的阿夾，那個時候因為迎新活動的表演和同學們一起出團，雖然第一次cos的感覺很緊張，但是也很開心！而我扮過最喜歡的角色就是《野球長打王》的御柳芭唐，真的超級喜歡他的！他雖然是個狂妄至極的小子，不過卻也真的很有實力。我出過他的制服版和球衣版，在扮他的時候總有種「不驕傲一點不行」的感覺！（笑）

其實扮演每個角色都是非常有挑戰性的！每次出角色的時候總是很緊張，心裡都會想著「萬一出不好怎麼辦？」

「萬一出的不像怎麼辦？」正因為是自己喜歡的角色，當然會希望把他扮演到最好，所以我覺得在出每一個角色時都要很努力地讓自己抓到角色本身的感覺。其實目前為止我都不滿意自己cos出來的感覺，cos完後總有種「糟糕啊！」的感覺。不過為了對角色的愛，我會繼續努力的！未來我還想嘗試電玩的角色，例如像一些遊戲中很喜歡的角色，不過卻因為自己沒有玩過，或是不了解故事內容而不敢輕易嘗試。也希望能快點買電玩主機及遊戲軟體，好好地大玩特玩一番！

而至於有趣的經驗，記得有一次在世貿舉辦活動，那天我以自創的黑天使裝扮出現，當時正在跟朋友聊天，忽然有個穿著大禮服的女生跑到我面前說要拍照，當時沒想太多，不過朋友們都在一旁大笑。由於當時我背對著她，所以不知道發生了什麼事，事後我才知道朋友大笑是因為那個女生看到我之後便撩著裙子朝我衝了過來，嚇了他們一大跳。我也很開心她喜歡我的cos！

我這次的cos以自創系為主。自創系cos和一般漫畫cos不同的地方在於自創系cos的服裝及人物的特性可以自己創造。像這次扮的服務生及學生都是在寫小說或是看日劇時的一些啟發，我也能夠從日常生活中為自己創造的角色找尋靈感。cos漫畫或動畫角色時，揣摩角色的表情及動作是必備的，但是如果是自創系的cos，便可以自己展現出想傳達的感覺，而不會侷限於固定的動作或是表情。

我cos的角色都是因為喜歡他散發出來的感覺吧！無論在個性或行為都讓我有種「能這麼自在真好！」的想法！有些角色在追逐自己的夢想這點上很執著，也很勇於去實現，那種令人崇拜的抱負與理想性，真的讓我也想好好地努力。我在cos圈裡認識了許多擁有純真想法的好朋友，真的很開心！那種大家為了喜愛的角色而一起努力的感覺，真是超棒的呢！有時候可以和朋友一起討論漫畫的角色及情節，也能一起分擔生活中遇到的一些問題。有這些朋友，真好！我覺得只要是你喜歡的，都要有自信地去完成。而且一旦要cos，就要盡力cos到最好！Cos對我而言就是一種愛與夢想的理想展現！

翠雪兔兔 自創cos系可以雕塑出屬於自己風格的角色喔！

雪掠 每次的cos都是一項自我的挑戰！

COSPLAYER

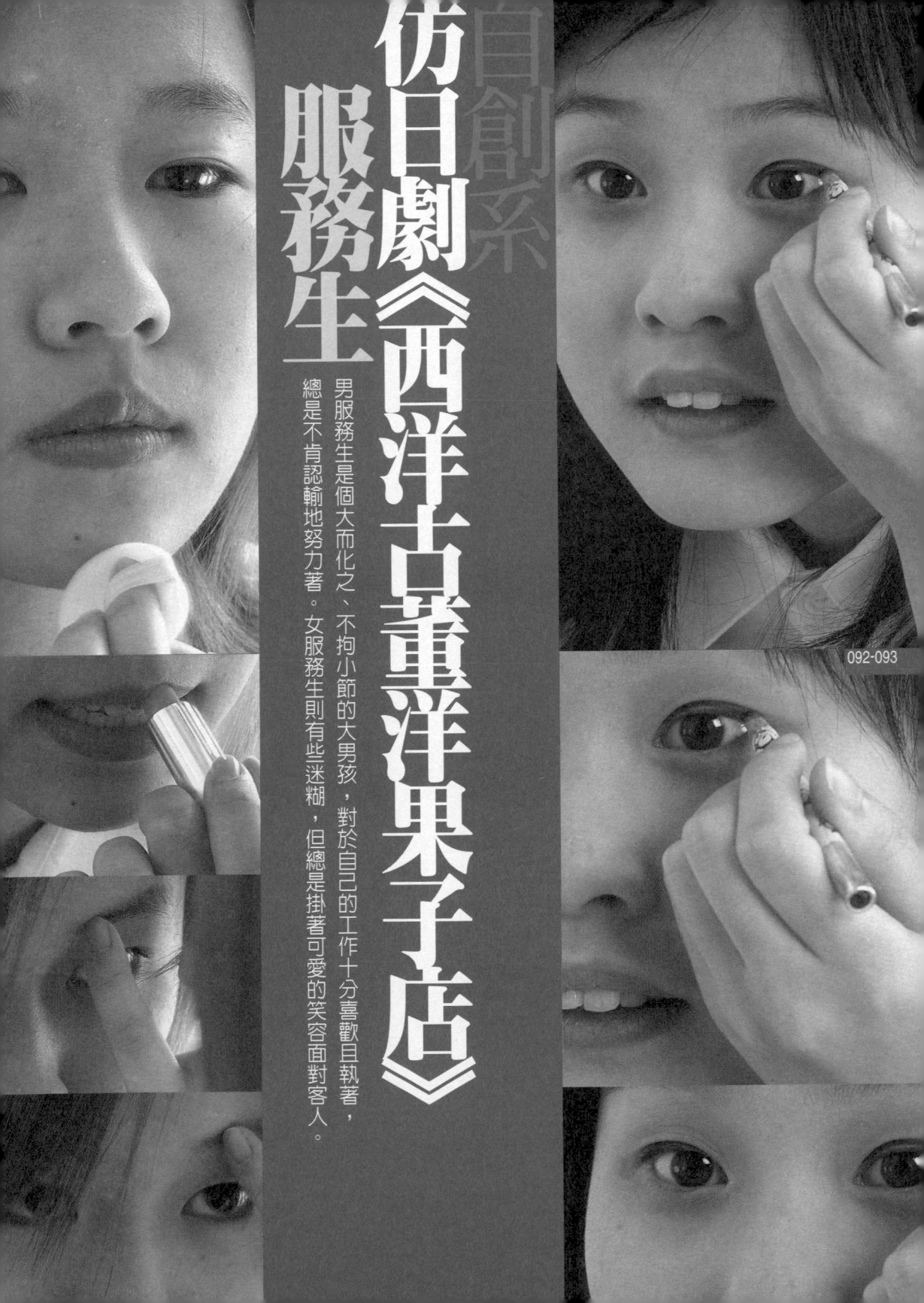

仿日劇《西洋古董洋果子店》服務生

自創系

男服務生是個大而化之、不拘小節的大男孩，對於自己的工作十分喜歡且執著，總是不肯認輸地努力著。女服務生則有些迷糊，但總是掛著可愛的笑容面對客人。

自創cos要強調出cos角
色的主題。像服務生的
話就要給人親切感，例
如端著蛋糕及咖啡緩緩
走過來替客人送餐的感
覺。腰上的圍裙及背心
是重點唷！

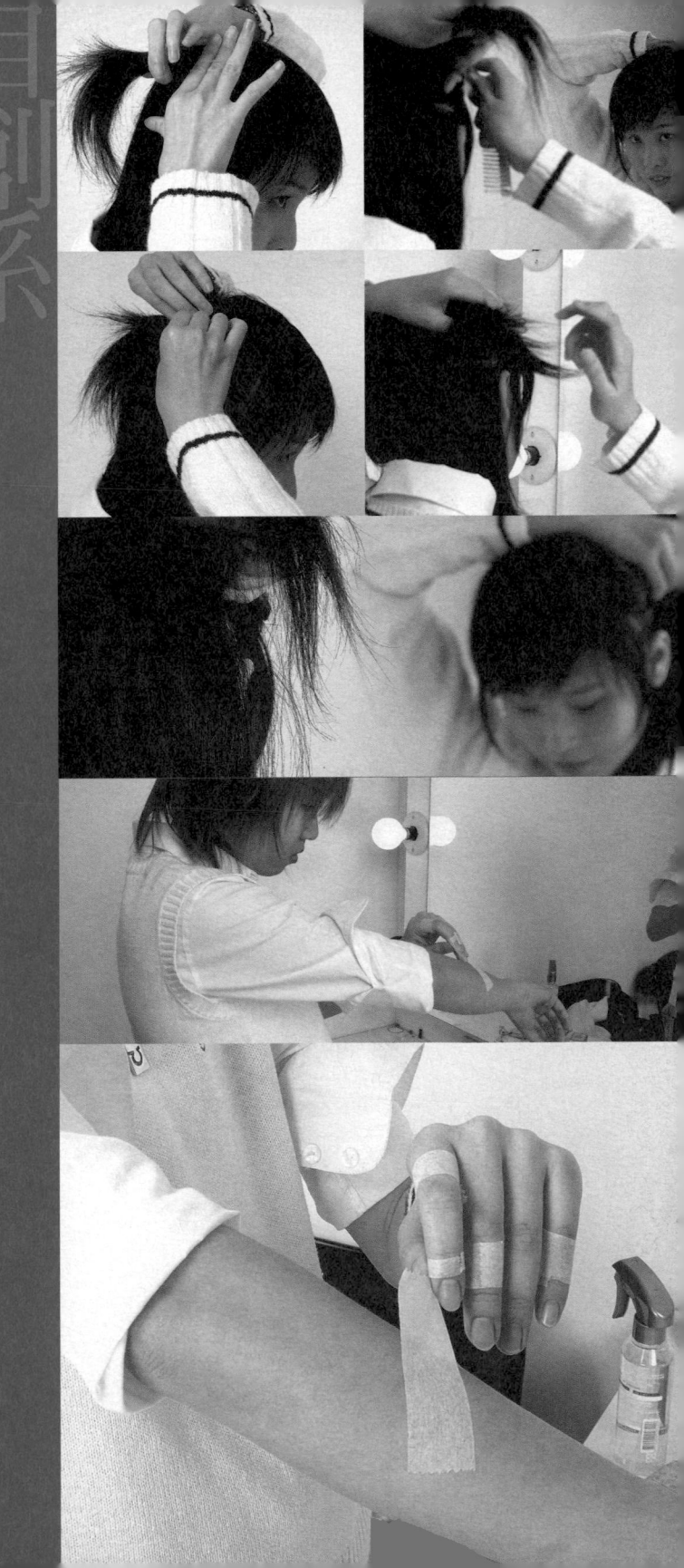

仿動畫《男女蹺蹺板》
制服系學生

熱愛打籃球的男孩與球隊經理女友，男生總是橫衝直撞地去處理事情，因此老是弄的滿身是傷。

毛衣背心與蘇格蘭格子褲是日劇及漫畫中常見的學生服飾，也是從生活中獲得的靈感！

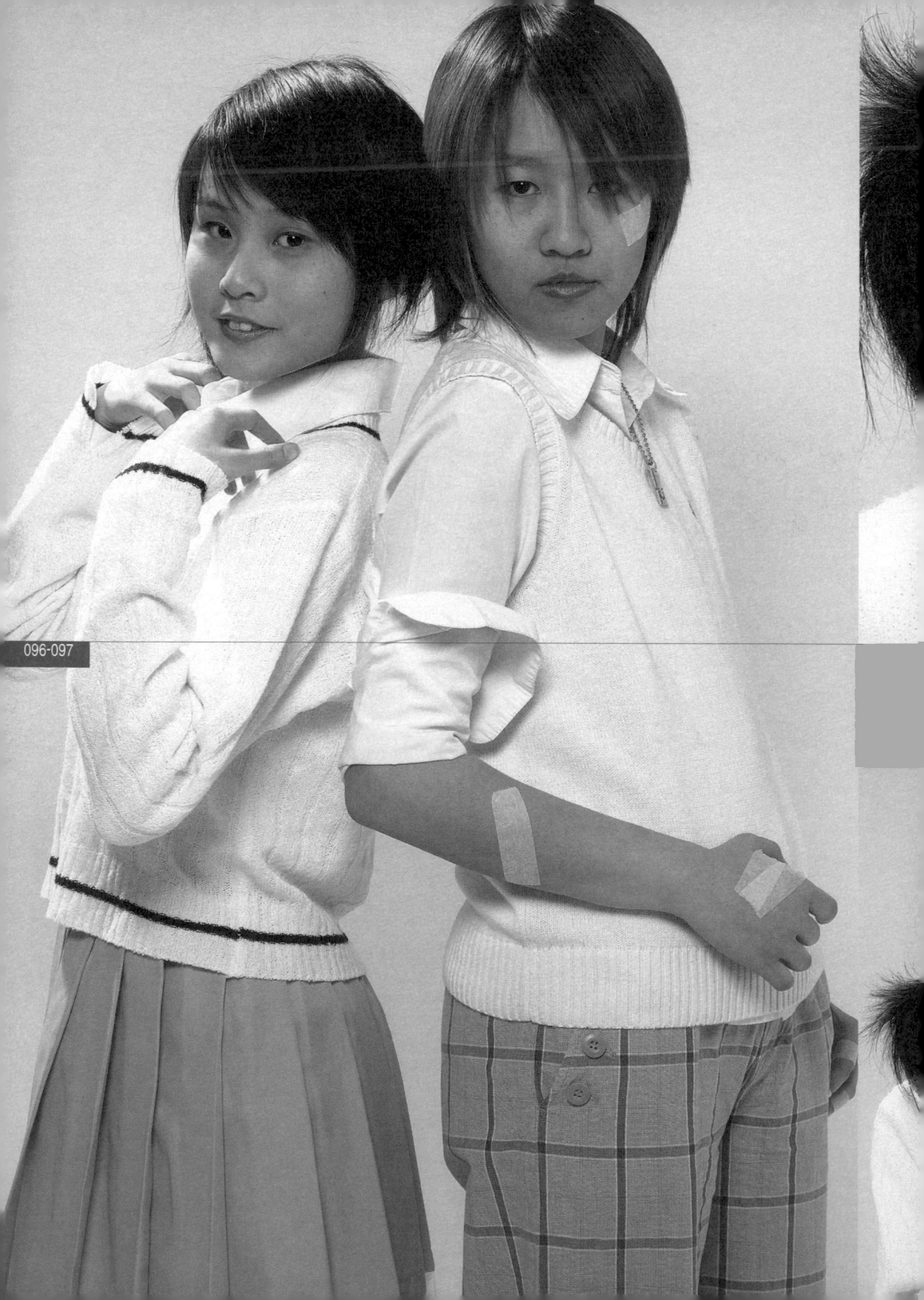

因為是仿學生的裝扮，所以要強調出活潑的感覺，可以走氣質路線，也可以走些微壞壞感覺的路線。
表情及眼神都是很重要的，要散發出自信的感覺才會成功。

●攝影師：John Hsu ●拍攝地點：攝影棚內

令人愉悅的娛樂活動

艾雷恩

COS服數量：四套　參與COSPLAY活動經歷：二〇〇〇年至今

其實在一九九八年時就看過一些關於cosplay的介紹，當時覺得那個世界真神奇，於是便開始尋找相關的資訊，可惜那時自己家裡沒有網路，也找不到太多線索。一直到了二〇〇〇年，因為參加了學校的社團活動，社團學長帶我去見識cosplay活動，才開始投入於其中。

至今我扮過的角色包括了網路遊戲《天堂》的法師與妖精、《薩爾達傳說》中的林克、《月華劍士》中的御名方守矢。《天堂》是我玩的第一個網路遊戲，我很喜歡遊戲中所描繪的西方世界。第一次裝扮成其中的法師時，還被誤認為是希臘傳教士。而我之所以扮妖精這個角色，是因為他的武器具有製作上的挑戰性。扮演林克則是因為朋友找我一起組《劍魂》團，我自己選擇要扮演這個角色的。製作林克的武器和盾牌也很有成就感。另外像方守矢的劍也是自己做出來的。未來我想嘗試看看其他吸引我的漫畫與電玩遊戲中的人物，另外也想試試懷舊的漫畫電玩人物，可以仔細緩慢地做，以求做得比較精美。

當一個人非常非常地喜歡某個角色時，也就會想自己來裝扮這個角色，這就是cosplay。Cosplay不但要模仿角色的衣著，也要揣摩角色的神韻與特色。隨著每位coser扮演的重點不同，所詮釋出來的角色就各有特色。當然，角色的衣服與相關道具不會直接在市面上販售，因

此coser們也要學著自己裁縫製作衣服，並嘗試各式各樣的方法來製作角色周邊的道具。像我個人就很喜歡自己動手做道具，有時也會幫其他coser製作。製作道具的材料絕大部分都可以從身邊的素材取得，常見的有水管、木板、木材、黏土、保麗龍、紙板和金屬板等等。

我覺得參與cosplay活動，是一種學習，也是一種不間斷的經驗累積。由於參與cosplay，我認識了許多新朋友，也遇到很多喜歡相同角色人物的朋友，還有喜愛動漫、電玩，或是武器、道具製作等各式各樣的朋友，cosplay對我而言是一種相當令人愉悅的娛樂活動。

而對於想要參加的朋友，我的建議是要以很敢玩的心情來參加，要放得開，才會玩得盡興愉快。但是也有一些要注意的地方，例如cosplay是一種將個人興趣化為實際行動的活動，而不是單純的展示性行為，更不是表演秀，所以也希望參與的朋友盡量不要在公開場合，像是會場或網站中評論coser，那可能會很失禮。另外，大部分cosplay活動會場的人潮都是非常可觀的，且對於coser與攝影者而言，照片拍攝並沒有非在會場拍攝的限制，會場的工作人員對於cosplay的攝影環境無法進行全面性的管理，因此拍照時的秩序，只能靠參與活動者自己來遵守；這也意味著：攝影者本身的自律，對於維持整體拍照環境而言，是一件非常重要的工作。

事實上coser在會場裡可能會因為衣著的重量，或是高頻率的拍照，多半會有些疲累；加上攝影師或朋友一些拍照的邀約，coser在會場裡通常也很忙。因此若是想認識coser，一定要尊重coser，詢問對方的意願，不要纏著coser，甚至做出跟蹤的行為，那都是很不妥當的。

艾雷恩

Cosplay讓我很有成就感！

COSPLAYER

網路遊戲《天堂》男妖精

對於周遭的紛爭抱持著中立的態度，獨善其身地生活著。

精族，在亞丁王國東方的妖精森林裡繁衍生存著，遠離人類的習性讓牠們生活顯得原始。

這次扮演兩個角色的所有道具及衣服。
妖精的整套服裝，包含上、下鎧甲，都是EMI工作室製作的。

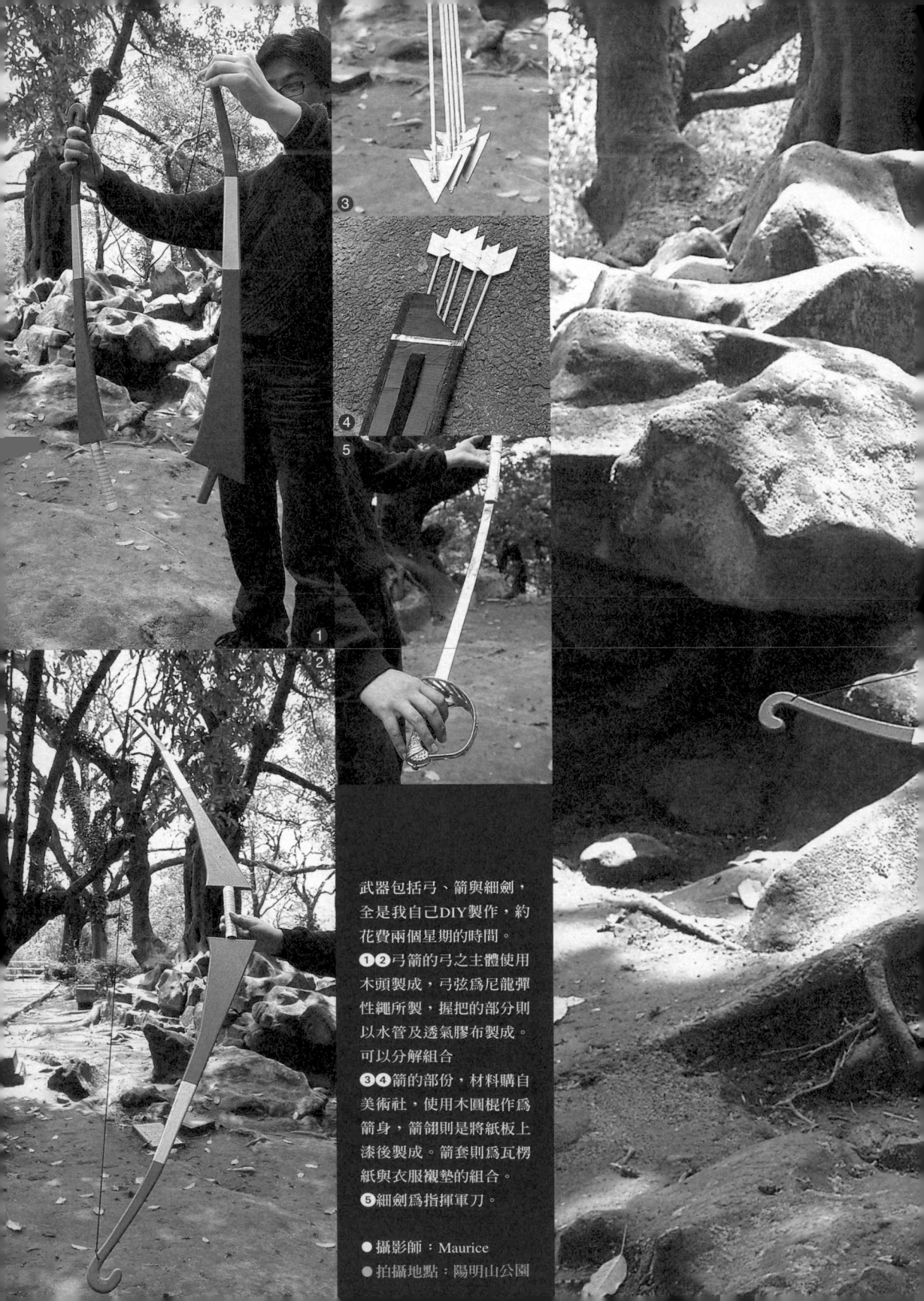

武器包括弓、箭與細劍，
全是我自己DIY製作，約
花費兩個星期的時間。
❶❷弓箭的弓之主體使用
木頭製成，弓弦為尼龍彈
性繩所製，握把的部分則
以水管及透氣膠布製成。
可以分解組合
❸❹箭的部份，材料購自
美術社，使用木圓棍作為
箭身，箭翎則是將紙板上
漆後製成。箭套則為瓦楞
紙與衣服襯墊的組合。
❺細劍為指揮軍刀。

● 攝影師：Maurice
● 拍攝地點：陽明山公園

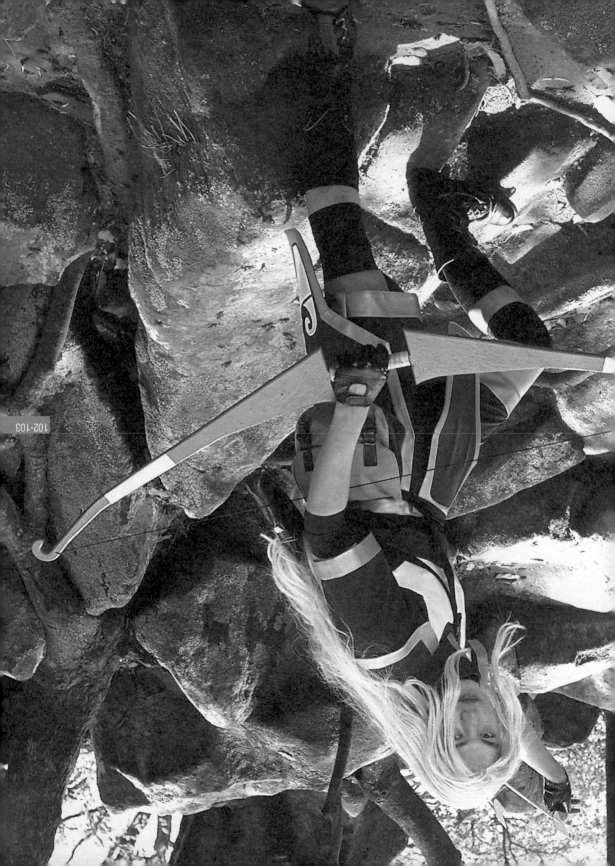

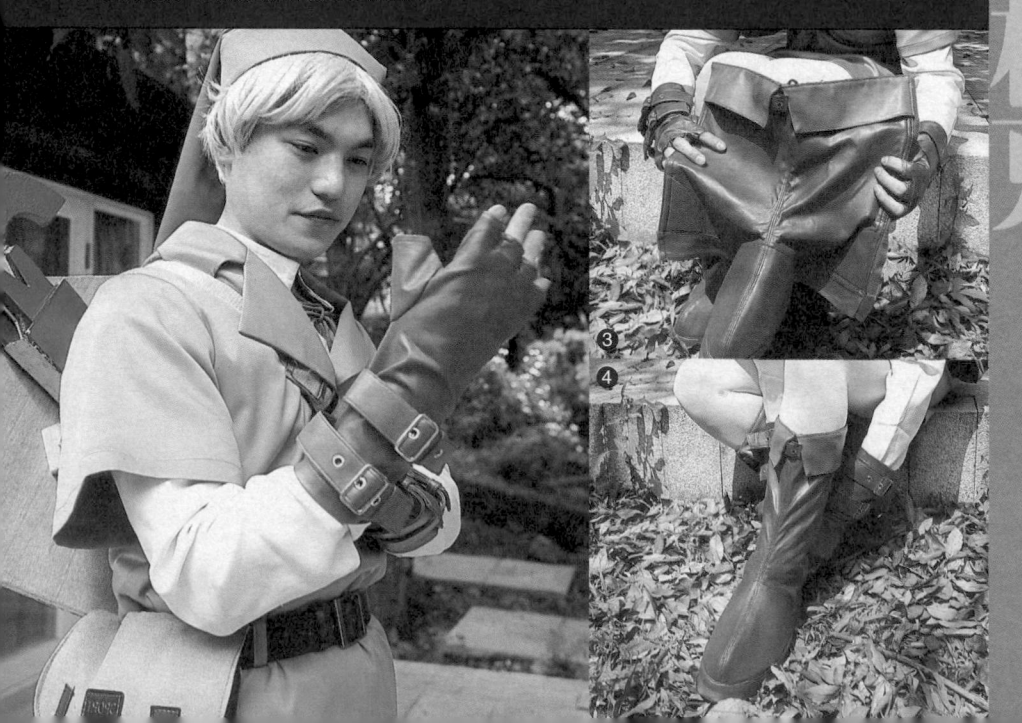

❶帽子裡面加了鐵絲來塑型，並且在前額內裡加上髮箍固定頭髮。

❷斜背式的包包改裝自女用包包，並且在上面別上自己的名字，可以隨身攜帶一些貴重物品。

❸❹鞋子的部份，是先穿上自己的黑色靴子，再於靴子外面另外著上工作室設計的鞋套，如此一來不僅行動方便，與角色的相似度也提高不少。

林克的劍與盾可以是獨立的兩項武器，也可以把它們組合起來變成一個組件，還可以背在背後。

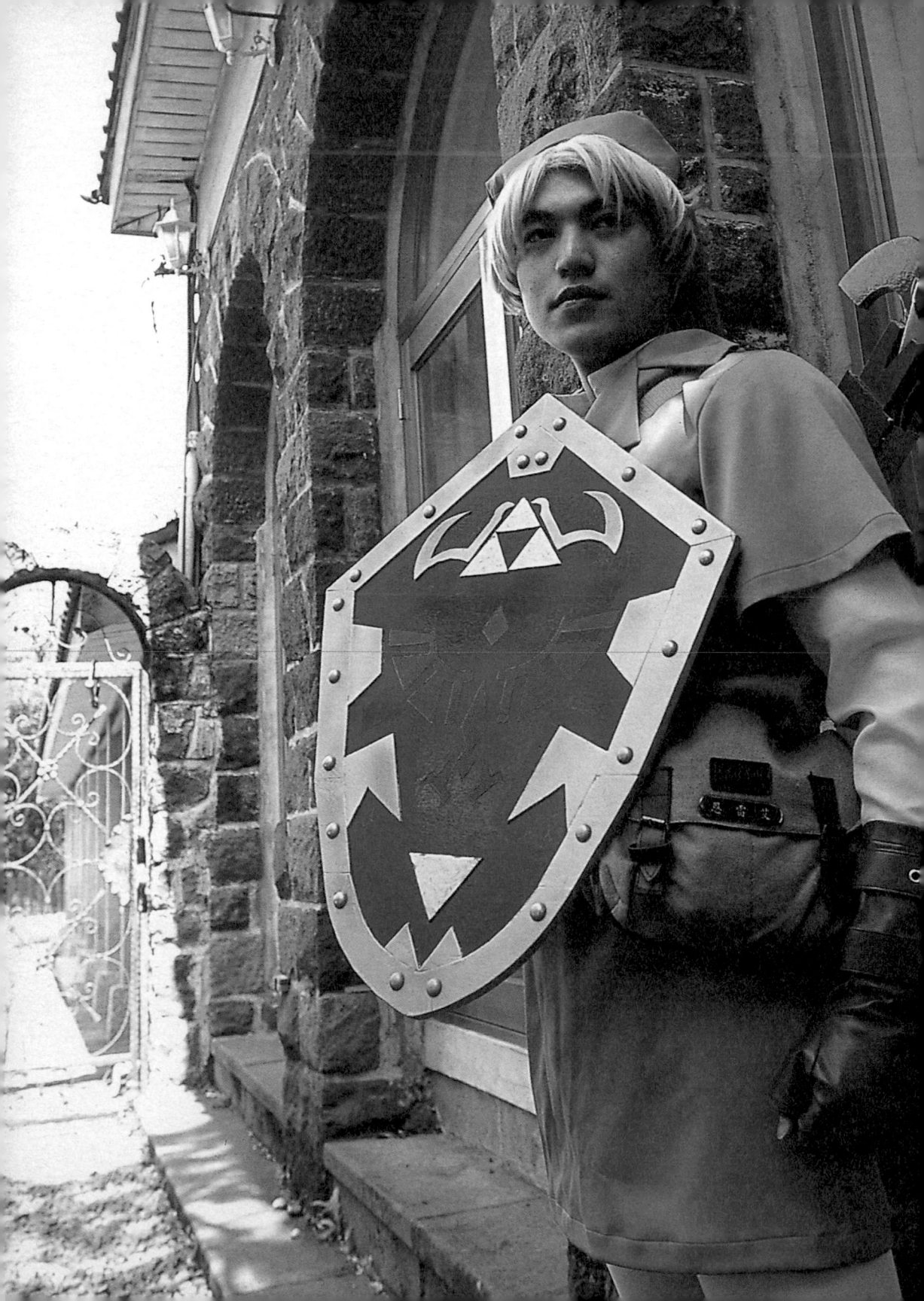

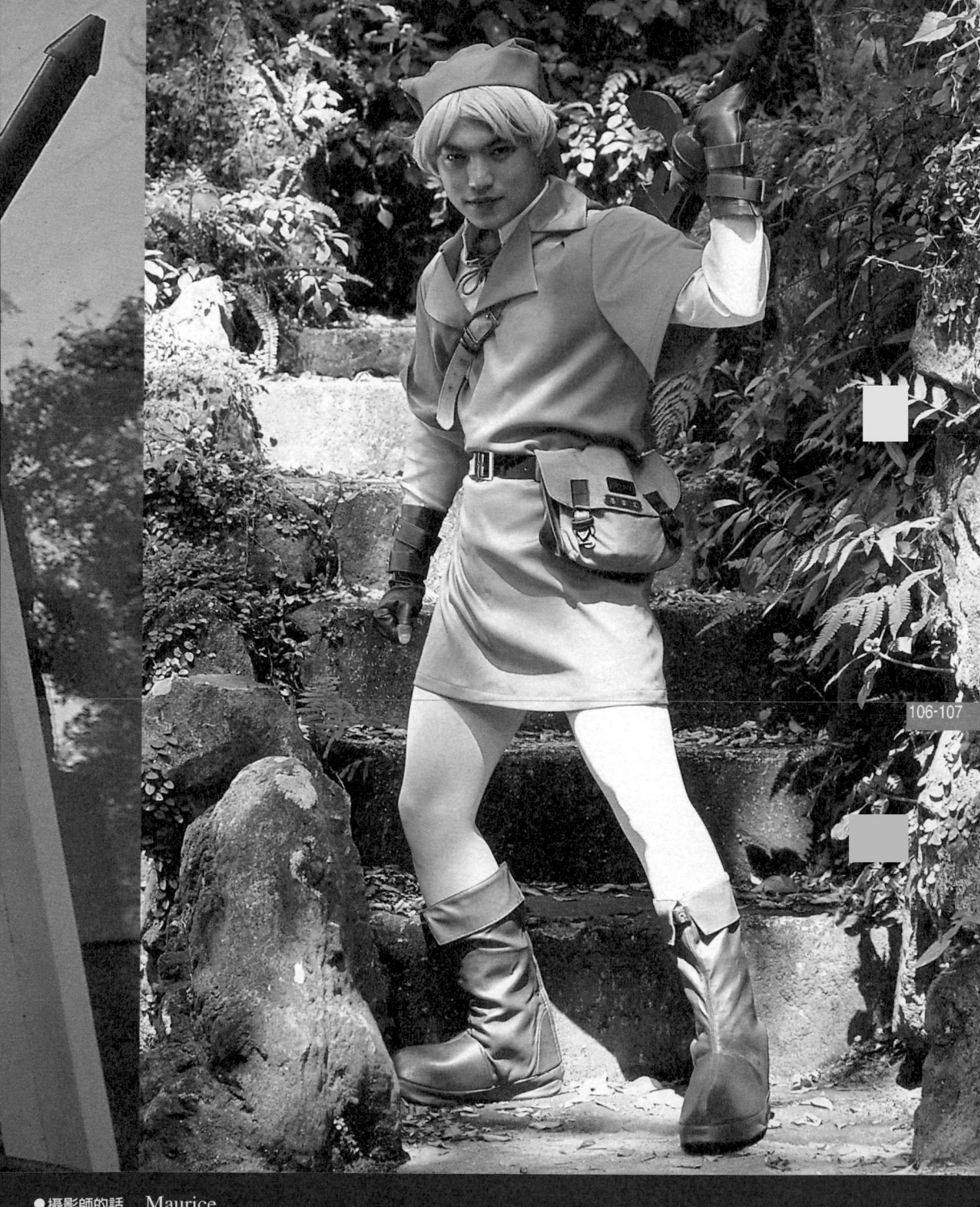

●攝影師的話　Maurice

　　拍攝coser真是個有趣的嘗試，感覺上好像在看假面超人或蜘蛛人之類的片子，一個普通人，很快地便變身為另一個酷炫的角色。這個變身的過程與結果，讓coser與旁觀者都覺得很有意思。Coser最讓人佩服的一點是他們都十分具有創造力，還有一些讓人噴飯的小道具，比如像是絲襪與泳帽等，都能適時地發揮應有的功能，讓coser更形似於所扮演的角色。我想，他們的認真，真的值得大家為他們鼓鼓掌！

扮演另一個自我

月瞳

COS服數量⋯六套　參與COSPLAY活動經歷⋯四年

在高二那年暑假的校外實習，認識了一位很喜歡布袋戲的朋友，她本身也cos布袋戲的角色，她向我及其他朋友說明同人誌展中有趣之處，所以我就跟著她去會場逛逛。一到了會場發現大家的裝扮都好炫喔！好像來到了異世界般地令我大開眼界！因為自己很喜歡看動漫，以前有空時會就在奇摩的動漫聊天室裡聊天。有一次一位網友提到她們要出《萬有引力》團，但是還沒找到人扮宇佐美綾加這角色，她們在看過我的照片後覺得我滿符合那種感覺的，於是就邀我一起出團，我也就此踏上cosplay的不歸路（笑）。

我扮過《萬有引力》的宇佐美綾加、《異世界冒險》的松岡由香、《天堂》的公主和插畫版公主、《天堂II》的女矮人、《驚爆危機》的千鳥要等角色。這當中我最喜歡的角色要算是《天堂》的公主吧！因為很可愛，而且我有玩這個線上遊戲，所以很喜歡cos她（笑）。另外，《天堂》插畫版的公主則是我最得意的裝扮，那套服裝很華麗，但因為電玩遊戲的設定圖只有一個角度，所以其他設定圖看不到的部分就必須自已設計，花了我不少心血和時間。也正因如此，我可以很有自信的說：我cos得很像喔！但另一方面也由於插畫版的圖片很少人看過，所以大部份的人都不知道我cos的人物是誰，還問我說《天堂》裡有這個角色嗎？真令我傷心……

而最具挑戰性的裝扮則是《天堂II》的

女矮人。因爲要扮女矮人，除了個子要小之外，還要肉肉的，但是我既不夠矮，而且也太瘦了，因此被其他人說了很多不好聽的批評。一開始爲了要讓自己和角色完全一樣，花了很多心思去弄了頂同樣模樣造型的假髮，結果因爲我過瘦，扮起來反而更怪，就像喝了遊戲中的大頭藥水般。扮了幾次後，拿掉假髮，並且將自己的眞髮噴色，再把粧改變過，反而覺得自己越扮越像了，眞的很高興！

二○○三年時曾找朋友一起參加cosplay比賽，當時我們是出線上遊戲《天堂》團，準備的表演則是《天堂》的搞笑短劇，那次的經驗眞的蠻好玩的。由於團員中很多人平時都要上班上課，住的地方也不同，所以排練的時間少之又少，也因此大家都把握時間拚命練習。比賽當天就更緊張了，由於準備的不是很周全，很怕表演不夠精彩，不過也因爲我們是演搞笑劇，所以就拚命地照劇本耍寶囉！演出時自己人都笑個不停，當然台下觀眾和評審也是！因爲我很喜歡《天堂》，所以我都會找朋友一起去參加官方的活動。二○○四年暑假參加《天堂》四週年慶生會時，我穿著新製作完成的插畫版公主裝前往參加，當然也準備了武器——五十級試鍊得到的黃金權杖。但是因爲權杖上面的球和杖之間接合的螺絲帽鎖不太起來，所以在活動會場中一直演出「公主追球記」，好糗喔……

二○○五年一月和朋友參加線上遊戲《天堂II》所舉辦的音樂會，我們就扮裝好坐在台下，很多玩家還誤以爲我們是官方的coser，問我們怎麼只坐在位子上而沒上台表演。更好笑的是，活動結束後，幫忙拍照的朋友告訴我在活動時有個玩家說，怎麼有一個矮人（我當時扮成矮人）沒有在會場中又蹦又跳？我聽到後覺得很好笑，我又不是官方的coser，爲什麼連我也要跟官方請的showgirl一樣跳著走哩？

我一直很想嘗試妖精系列的裝扮，因爲我一直都是扮公主，所以被定型了。但是女妖精眞的都好美喔！如果我扮了女妖精，不要說我破壞女妖精的形象喔！我玩cos已經四年了，這當中有將近兩年的時間我幾乎都在扮《天堂》的公主。起初會扮公主也是因爲線上遊戲《天堂》中我最常玩的角色就是公主，至今三年多了。在這過程中也認識了很多朋友。也許是因爲從小就對「公主」充滿了憧憬吧，經常幻想自己穿著華麗的禮服生活在城堡裡。雖然《天堂》的公主裝扮並不是大家一般所認定的公主裝，但我還是cos的滿開心的。希望有朝一日能做件華麗的公主禮服來穿穿！有次在同人誌活動會場，有三個女國中生過來問我，如果想加入cosplay的圈子，該從何著手？那是第一次有想加入cos界的人問我這問題，害我眞的當場愣住了。其實想加入cosplay活動並不如想像中那麼難，例如可以透過cosplay的

網站，如「向上委員會」（http://freeb-sd.nctu.edu.tw:2000/~cospho/），來了解一些入門的注意事項，也可以認識到一些玩cos的朋友，或是加入學校或私人所組的漫研社。另外，現在網路很發達，像是奇摩拍賣網站，會有很多coser把自己穿過的cos服拿出來拍賣，雖然不一定會有自己喜歡的角色服裝，但可以很快地買到cos服。不過買的時候真的要小心別上當而買到很差的，或是不能穿的衣服。因此我建議面交，如果是女孩子的話，那一定要有朋友陪同前往。此外也可以從網路上查詢到一些專門製作cos服的店家，或者是少數可接基本款服裝訂單的西服店。手工藝還不錯的人也可以選擇自己來縫製衣服，像是台北的永樂市場就是個不錯的布市，那裡也有專門製作cos服的店家，有時一些衣飾配件的材料在永樂布市也買得到，不過要自己再加工。道具部份的話，在網路上也可以查到一些可接case訂單的工作室，其他像是刀劍類的武器，自己DIY會便宜很多；如果要求質感，就去買把未開封的刀吧！（會場中禁止拿開封過的刀喔）雖然大家都會想一直變換嘗試新衣服、新角色，但是請盡量克制在自己的經濟能力範圍之內，要是負債累累的話那可就不好了。參與cosplay活動最開心的莫過於認識了很多好朋友囉！學會了如何擺pose、化妝、詮釋自己cos的角色、服裝道具的製作等等，真的獲益良多喔！不過現在的cos界已經慢慢地變質了，不像以前這麼的單純，有些人都在勾心鬥角，但這些也只是少數啦！大部分玩cos的coser都是很好相處的喔！

Cosplay對我而言就是扮演另一個自己！我一直都很沒自信，可是每當扮演角色時，就像變了一個人似地很活潑，因此很開心，拍起照來也特別不一樣，讓我重拾了些許自信。扮演時可以讓我的心思專注在如何詮釋角色，也可以忘了平時的不愉快。也許這樣解釋很奇怪，但對我而言，cosplay算是種心靈上的寄託吧！

COSPLAYER 月鍒

Cosplay讓我重拾自信，獲益良多！

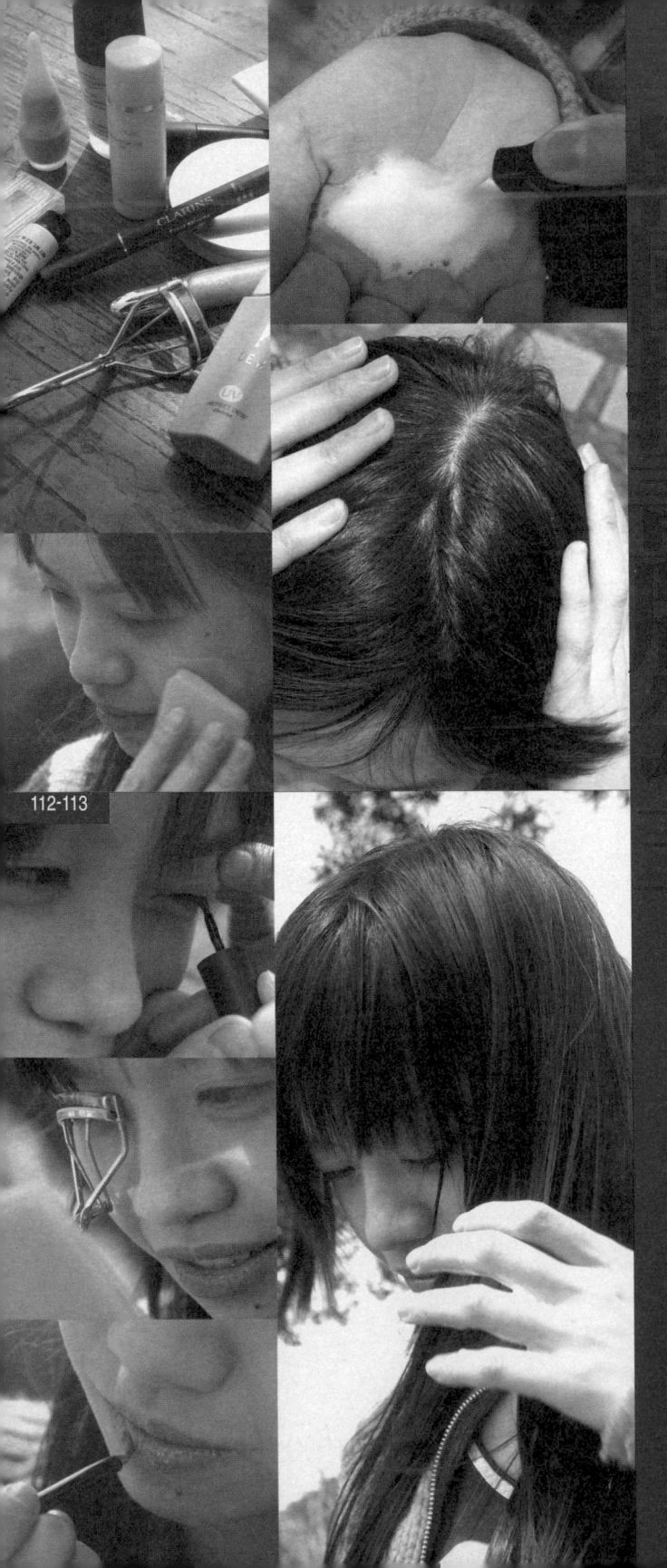

112-113

網路遊戲《天堂》

錯誤扮版公主

《天堂》漫畫中設定的公主，是個男人婆，不喜歡別人管她，但是在有事情發生時，她就會正經起來，表現出公主的知性和氣勢。

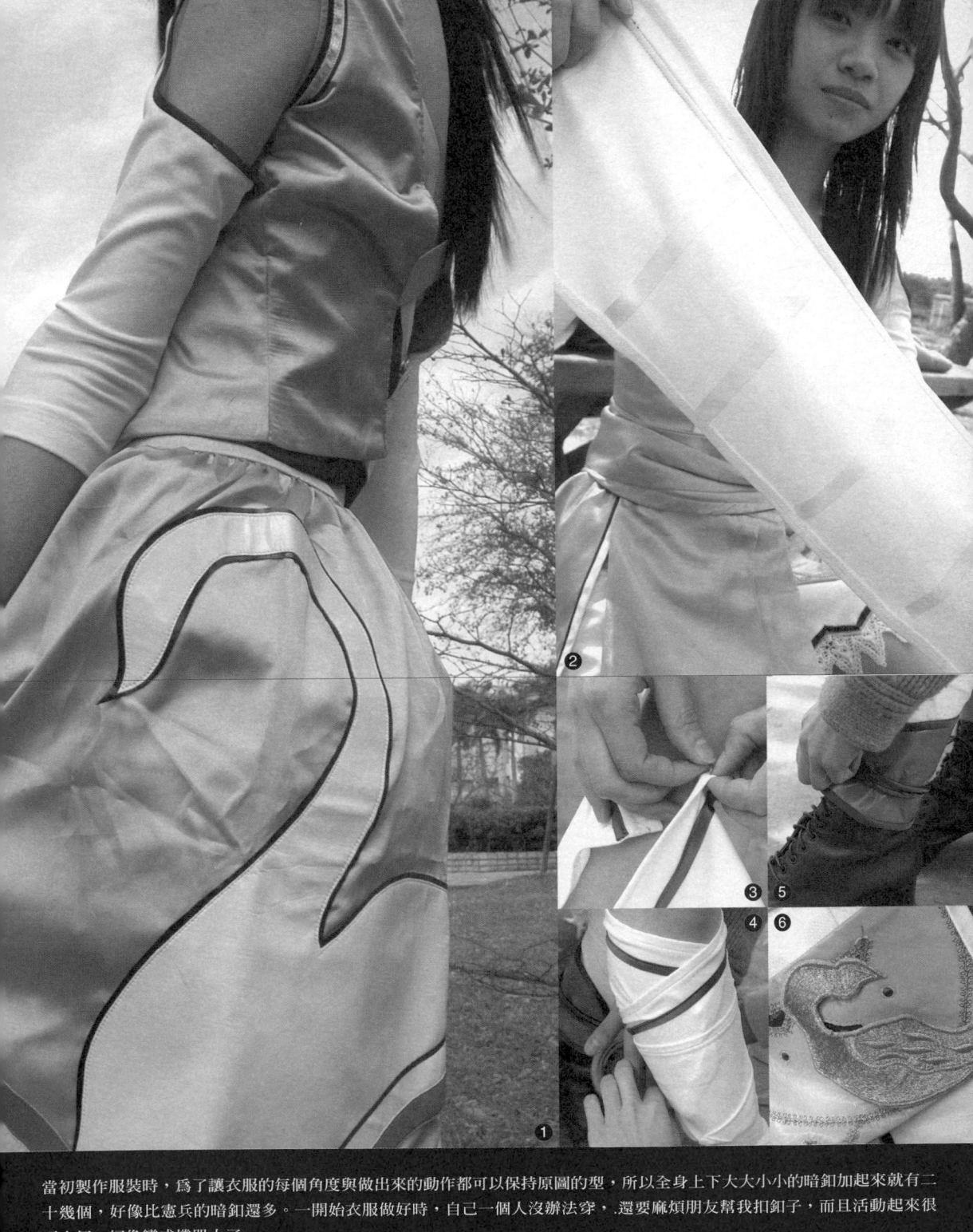

當初製作服裝時，為了讓衣服的每個角度與做出來的動作都可以保持原圖的型，所以全身上下大大小小的暗釦加起來就有二十幾個，好像比憲兵的暗釦還多。一開始衣服做好時，自己一個人沒辦法穿，還要麻煩朋友幫我扣釦子，而且活動起來很不方便，好像變成機器人了。

❶《天堂》公主的象徵是「天鵝」，不管是何種版本，在公主的裙子正前方都一定會有一隻天鵝圖騰。但插畫版公主比較特別，天鵝圖騰位於左側裙襬上。

❷→❺ 纏腳布也滿特殊的，每次都覺得自己在包肉粽。纏腳布背面以雙面膠固定，必須要纏得很緊不然很容易就掉下來。

❻ 這套衣服，工最細的地方大概就是裝飾腰帶，腰帶上的花紋照原圖的形狀用刺繡處理，上面還有天鵝的刺繡徽章。

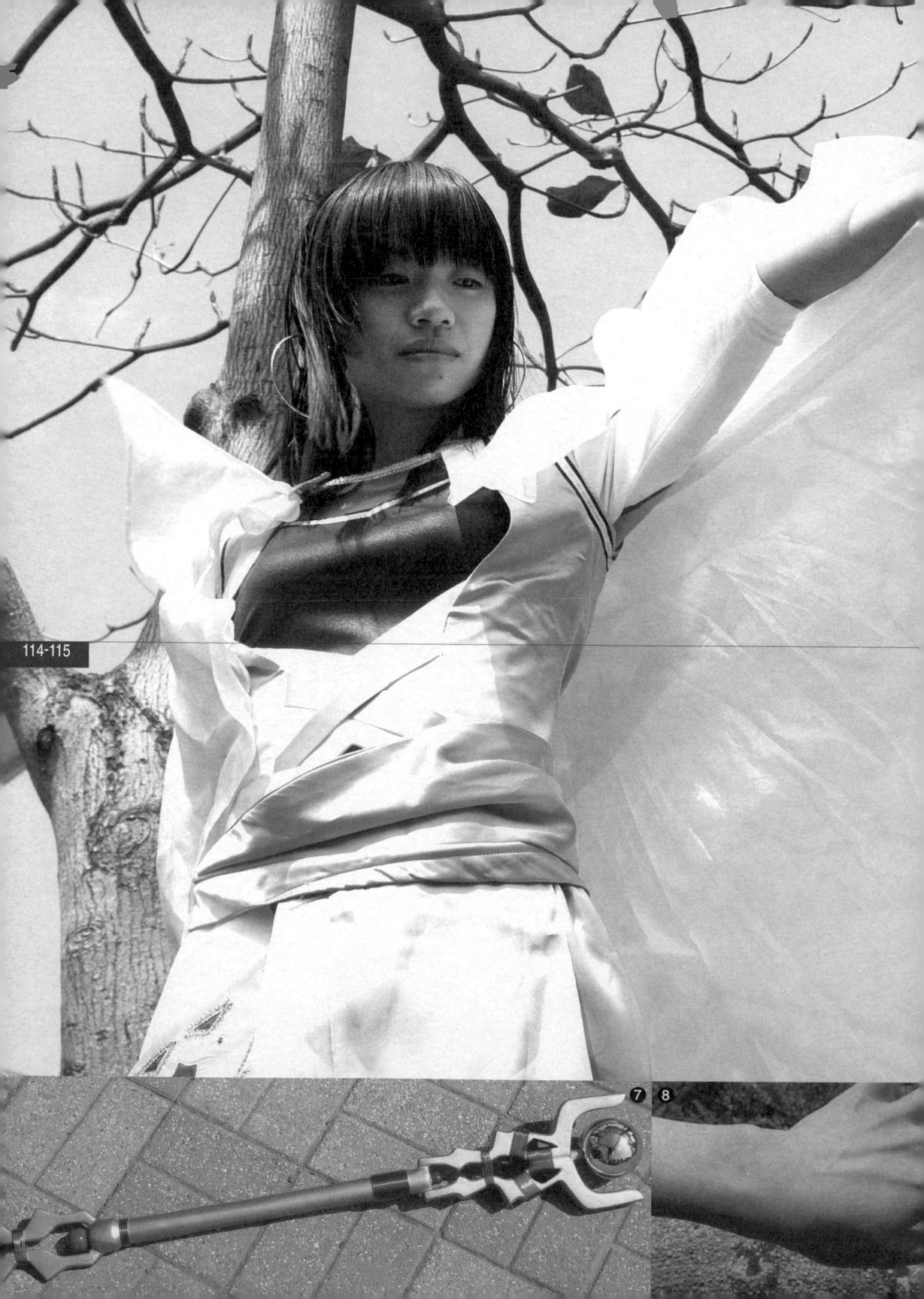

❼公主的武器——五十級試鍊得到的黃金權杖，請朋友按照電玩中的模樣幫我製作的。

❽撲上身體亮粉可以使膚色看起來不那麼暗沈，拍起照來效果也會很好，在cos衣著較少的角色時可以使用喔！

● 攝影師：蔡志揚　 ●拍攝地點：台灣大學總圖書館旁

網路遊戲《天堂II》

身為大地種族的矮人，是個充滿創造力的種族，不但體力佳，而且還擁有超高水準的手工藝技能。

女矮人是個性十分可愛俏皮的女孩子。

女矮人

③

①

②

④

⑤

⑥

扮演這角色最重要的地方，應該算是笑容吧！在遊戲中如果把視野調近，就會發現女矮人的臉一直都保持著微笑，如果有想加入cos的朋友想扮女矮人，請記得要隨時保持天真的笑容喔！

①②由於矮人的髮色是褐色，因此要使用噴霧式染髮劑來進行染色。

③→⑤矮人的服裝、褲子、護手及護腕，都是EMI工作室製作的。

⑥做為武器的寶劍則是朋友帶我去買的。

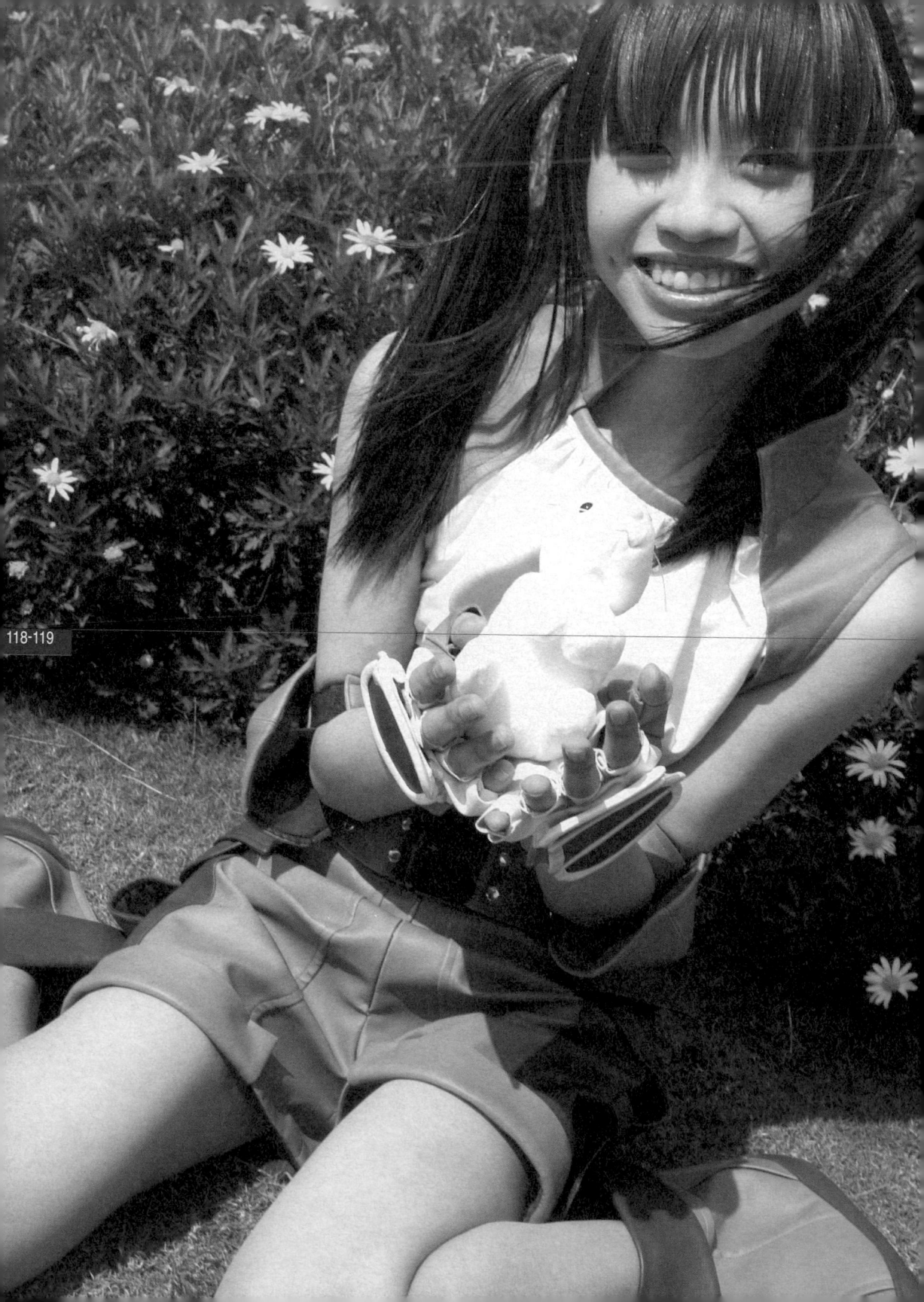

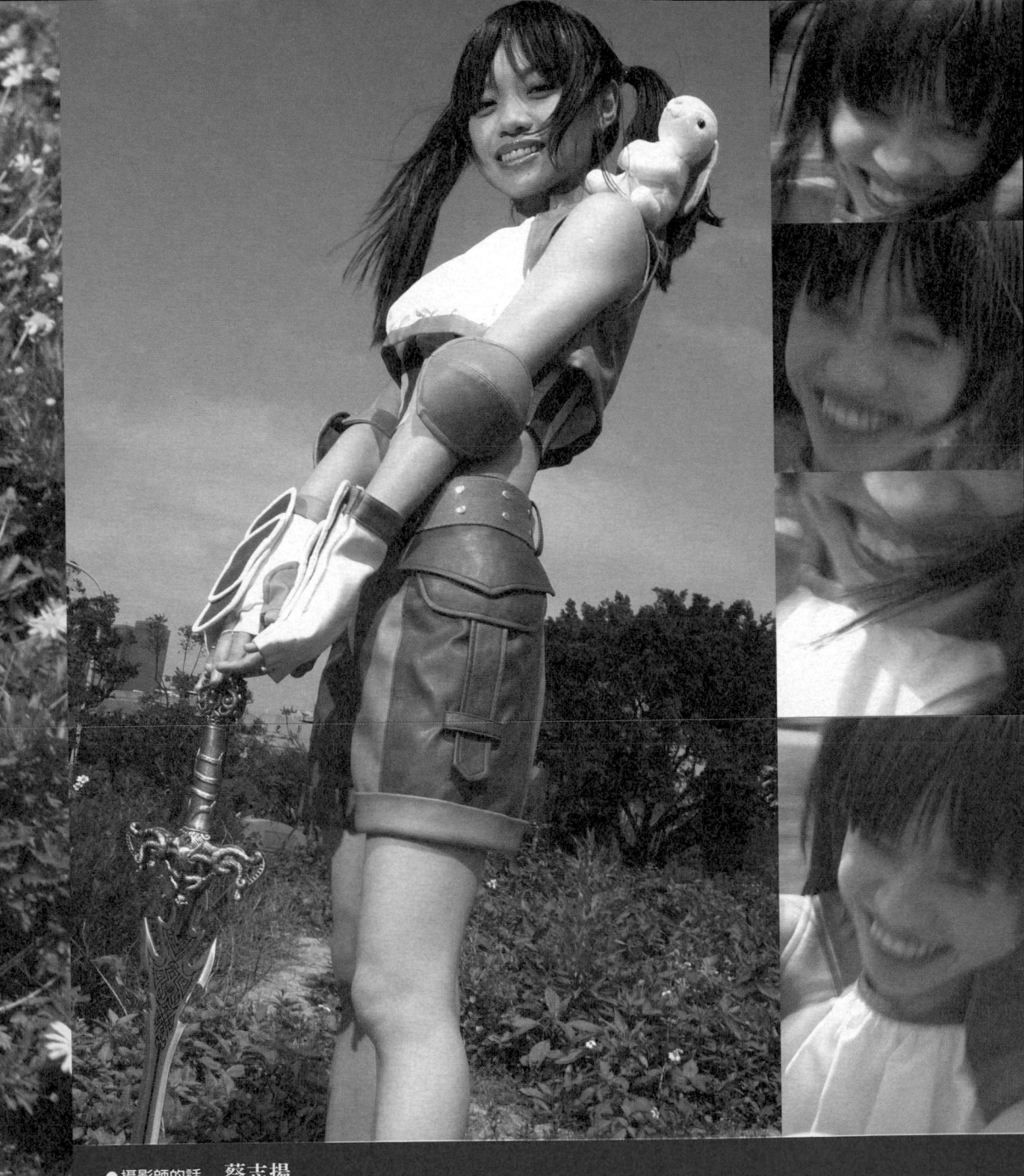

● 攝影師的話　蔡志揚

在這次的拍攝過程中，大部分時間我扮演著觀察者的角色，而在與coser們短暫的交談之中，我訝異於他們對於自我角色扮演的要求，在「形似」與「神似」之間，我幾乎分辨不出哪個角色才是他們真正的自我。當劃上了最後的那道色彩後，「附身」的儀式也隨之完成！

接著而來的是fans的追隨，以及鏡頭的獵捕。coser不再是那個受到生活規範限制的個體，而成了被追逐景仰的偶像，眾人注目的另一個「我」。灰姑娘的魔法鐘，滴答滴答地擺盪著，當分針指向十二點，「我」又將蛻變成另一個身分，隱身在人群中，等待下一次的約定。

或許，我們每個人都以某種形式的「cos」，隱身於這個世界舞台，當時候到了，我們也將幻化成另一種身分，投身於夢想中的世界……

● 拍攝地點：台灣大學舟山路園圃

換一個角色看世界

小愛

COS服數量…五套

參與COSPLAY活動經歷…一年多

我在二〇〇二年十月五號參加了開拓動漫祭，也從那個時候開始踏入cos界，雖然之前就知道有同人誌販售會與cosplay，但總是一個人在會場裡晃呀晃的，逛一逛同人誌攤位；再繼續晃呀晃，看一看coser，看到一些認識的角色，然後就回家了。但是自從那天在開拓會場認識了阿一之後，我與cosplay之間的齒輪就開始運轉了。當天我跟朋友邊排隊邊聊天，突然間後面跑出來一個「怪叔叔」來與我們聊天，他就是我所說的阿一叔叔。阿一叔叔當天帶了《星界的紋章》cos服，他還說我這個身材穿上去一定很好看，就問我要不要試穿看看。我心想難得可以體會一下cosplay的心情嘛！所以就答應了，進會場逛完攤位後，阿一就帶我去廁所換cos服了。結果換裝完後發現褲子好短、腰好粗、衣服好寬，而且上衣也空空的，當場我完全不想穿出去（淚），但還是被阿一叔叔給拖出去了。記得當時的心情很混亂，摻雜著高興、緊張、期待、害怕與害羞。我的第一次cos裝扮在搞不清楚狀況的情況下就這樣結束了，當我將cos服換下之後，心中的感覺也很複雜。雖然第一次的cos經驗並不是個很好的印象，但這對我而言，對於同人誌活動的了解以及與cosplay的接觸都是一大進展，這一切都必須謝謝阿一叔叔。也因為這樣我開始認識cosplayer，發現

了很多有趣的人，我心想：玩cosplay可以認識很多朋友，到現在我都還是這麼認為的。

到目前為止，我扮過《X》的哪吒、《超能奇兵》的庫卡、《鋼之鍊金術師》的哈柏克、《月姬》的遠野志貴，以及《Fate/Stay Night》裡的佐佐木小次郎等等；其中最喜歡的角色是遠野志貴，因為扮這個角色的時候讓我了解到玩cosplay不一定要有很多人找你拍照才算成功。當看到朋友幫自己拍出來的照片時，也會有種成就感，心裡想著這一次非常地成功，下次一定可以更好。平常我看到自己的照片老是覺得自己很醜、很不好看，但因為這次的cosplay讓我開始比較能接受自己了。而最得意的角色是哈柏克，因為那是我玩cosplay以來最多人找我拍照的一次，平常都是只有認識的朋友幫我拍照留念而已，那一次竟然還有其他人迷上我cos出來的模樣，感謝朋友把我的頭髮抓得非常漂亮。當天cos鋼鍊團的coser非常多，還在會場裡碰到認識的朋友也出鋼鍊團，活動的第二天我們出鋼鍊的團，還一起上台去唱「脫掉」，雖然很丟臉，但是真的很好玩。另外，最具挑戰性的角色是庫卡，因為這個人物的髮型實在太有特色了，訂做的假髮又做不出那種感覺；再加上原本要出團的團長與副團長在出團的前幾天臨時退出，但衣服都已經訂做

了，假髮也是，就這樣原本很完整的「超能奇兵團」少了主角兩人，感覺有點怪怪的。也因為那次不好的經驗讓我有一段時間很怕隨便加入組團cos。

未來我想嘗試《聖鬥士星矢》裡面的黃金聖衣──天蠍座的米羅，想試著自己用道具做出盔甲的感覺。朋友是製作盔甲方面的高手，正好我也加入了暑假出聖鬥士的團，可以大家一起分享做大型道具的經驗，想必這對我日後製作道具的能力會有所進步，之後就可以自己動手做大型道具了，對往後我玩cosplay而言，是一項很棒的技能。

基本上我選擇來cos角色都是自己欣賞、喜歡，而且研究許久，有一定程度了解的。但是現在漸漸地不太一樣了，現在我像是被使用來完成朋友野妄的棋子而cos某個角色，這也是因為朋友的野妄跟我本身非常接近，他只是給我一個機會以及發揮的舞台，所以我非常enjoy扮演著我的角色，一心想著我就是這個角色，就是這樣。我覺得參與cosplay也可以讓我更了解我自己，每參加完一次活動就更能增加自己的信心。我是個每天都為了考試而讀書、也為了讀書而考試的學生，在生活中常常會迷失了自我，不了解自己為了什麼而讀書，也不懂自己為了什麼而如此拼命。所以每次看到漫畫卡通裡面的角色們都擁有自己的理想以及抱負時，總是感到

非常地羨慕，因此可以在扮cosplay時模擬扮演角色的心情來看世界、看事情，就會產生許多不同的想法及解答，這就是cosplay對我的意義。我們扮演「學生」這個角色太久了，很多想法及看法在無形之間都被固定化、格式化了，因此cosplay帶給我的就是「換一個角色看世界」，這就是我想說的。Cosplay是證明我對ACG的「愛」呀！

我覺得玩cosplay可以認識到很多好人，但是也難免會遇到一些奇怪的人，光是這點就令我覺得非常有趣；例如最近跟著玩cos的朋友帶著青蛙頭，穿著西裝大喊「征服全世界」，或是趴在地上做出OTZ姿勢，去亂鬧其他認識的人等等，這些都是我平常不敢做的事情，但多虧有了個青蛙頭罩住我的臉讓我可以拿下名為「形象」的面具，高興地跟朋友鬧在一起。因此現在我的形象也已經毀了，朋友們都知道我是一個玩起來就會玩到瘋的孩子了⋯⋯

另外要給想參加cosplay的朋友一些建議，在決定你想扮演的角色時，最好是選擇你最喜愛的角色來扮；另外，在進行「角色扮演」時，要對自己洗腦，告訴自己你現在不是學生的身份，而是某個動畫、漫畫、電玩裡面的某個角色，這麼一來你整個人的氣質就會變得不同，怎麼看都好看啦！

COSPLAYER **小愛**

Cosplay證明了我對ACG的愛，讓我更瞭解自己！

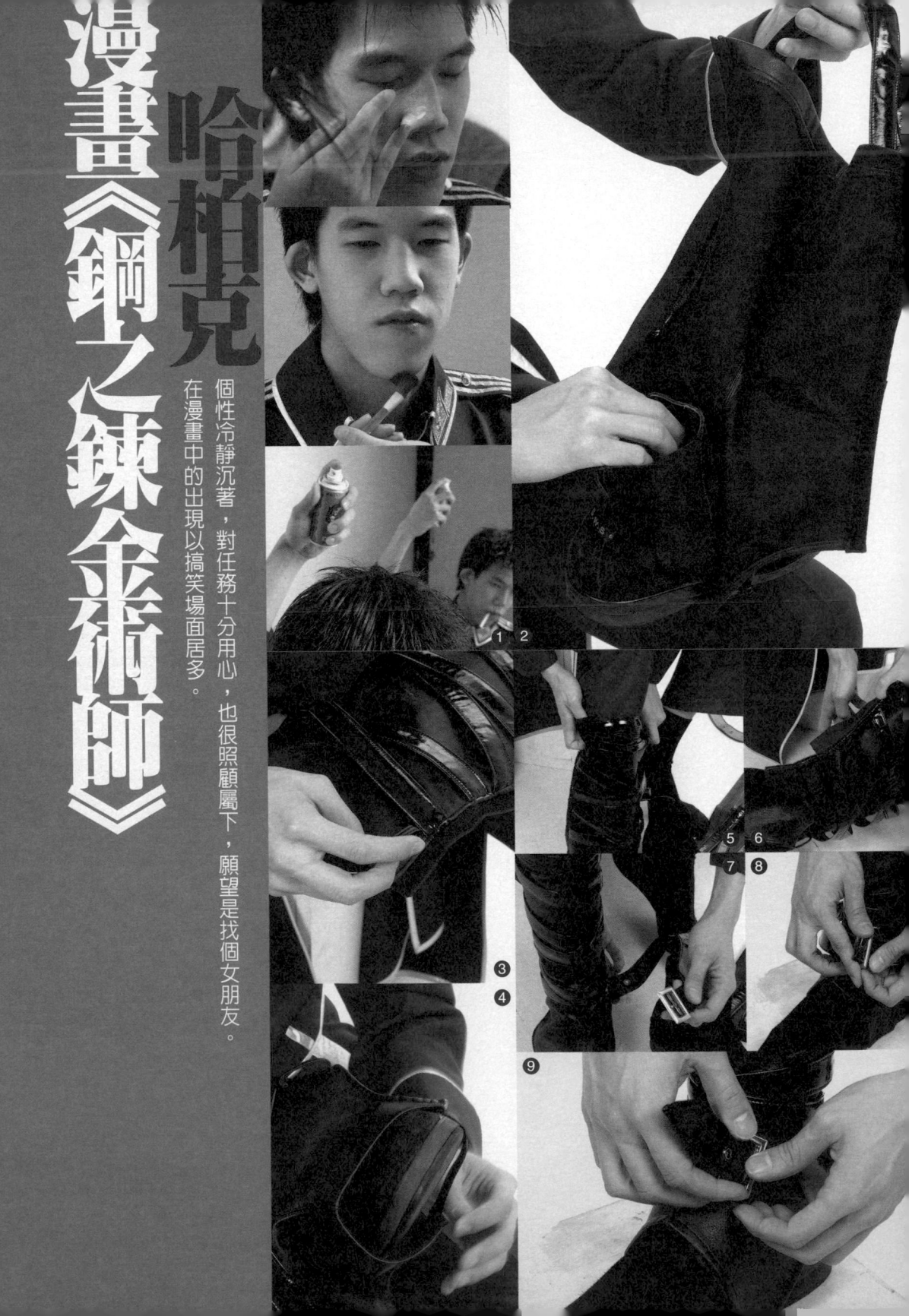

漫畫《鋼之鍊金術師》

哈梅克

個性冷靜沉著，對任務十分用心，也很照顧屬下，願望是找個女朋友。在漫畫中的出現以搞笑場面居多。

1 2

3

4

5 6

7 8

9

⑩ ⑪

❶哈柏克的頭髮是褐色的，所以使用噴式染髮劑來改變髮色。

❷→❾哈柏克本來穿著普通的靴子，但是我想要做得特別一點，所以把它變成功夫鞋與鞋套的組件，而且鞋套將來cos其他角色時也許可再用到。我自己先畫出鞋套的設計圖，然後再與工作室討論實際的製作。穿著上雖然比較麻煩，但是可以與角色本身更像，這點讓我感到很開心。

❿⓫哈柏克總是喜歡叼根煙，特別是Marlboro牌的煙。他經常使用的武器則是機關槍。

●攝影師：John Hsu ●拍攝地點：攝影棚內

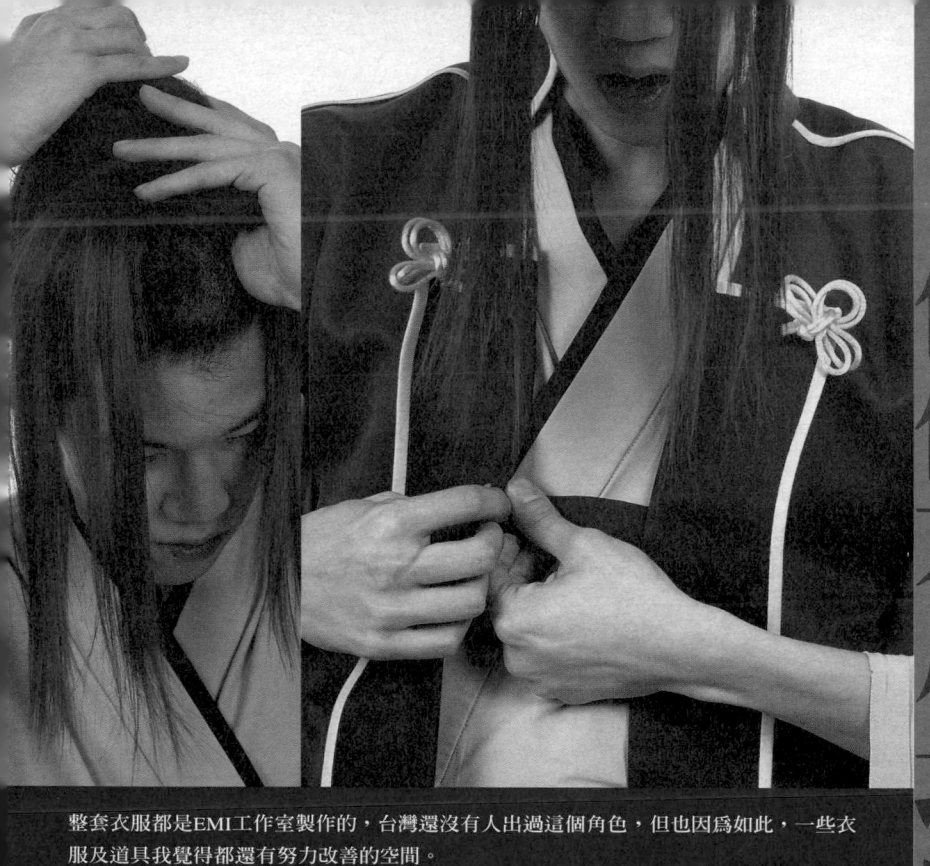

電腦遊戲《Fate/stay night》

佐佐木小次郎

整套衣服都是EMI工作室製作的，台灣還沒有人出過這個角色，但也因為如此，一些衣服及道具我覺得都還有努力改善的空間。

● 攝影師的話　**John Hsu**

"In the future everyone will be famous for fifteen minutes."

安迪沃荷在一九七八年曾說過，未來的每個人都可以成名十五分鐘。在傳媒興盛和資訊爆炸的今天，有一群人透過「角色扮演」的方式，正在完成自己成為名人的願望。

一開始接觸cosplay時，心中總有一個疑問：這群人為什麼要扮演漫畫中的角色，是日子太無聊了？還是沒有別的休閒嗜好了呢？而他們的回答是："Just for fun！"原來如此──只是為了好玩，又有什麼不可以呢？

● 拍攝地點：攝影棚內

與日本的劍豪宮本武藏並名的劍客，其存在到底是真是假依舊是個謎。在遊戲中設定為類似守護者的角色。

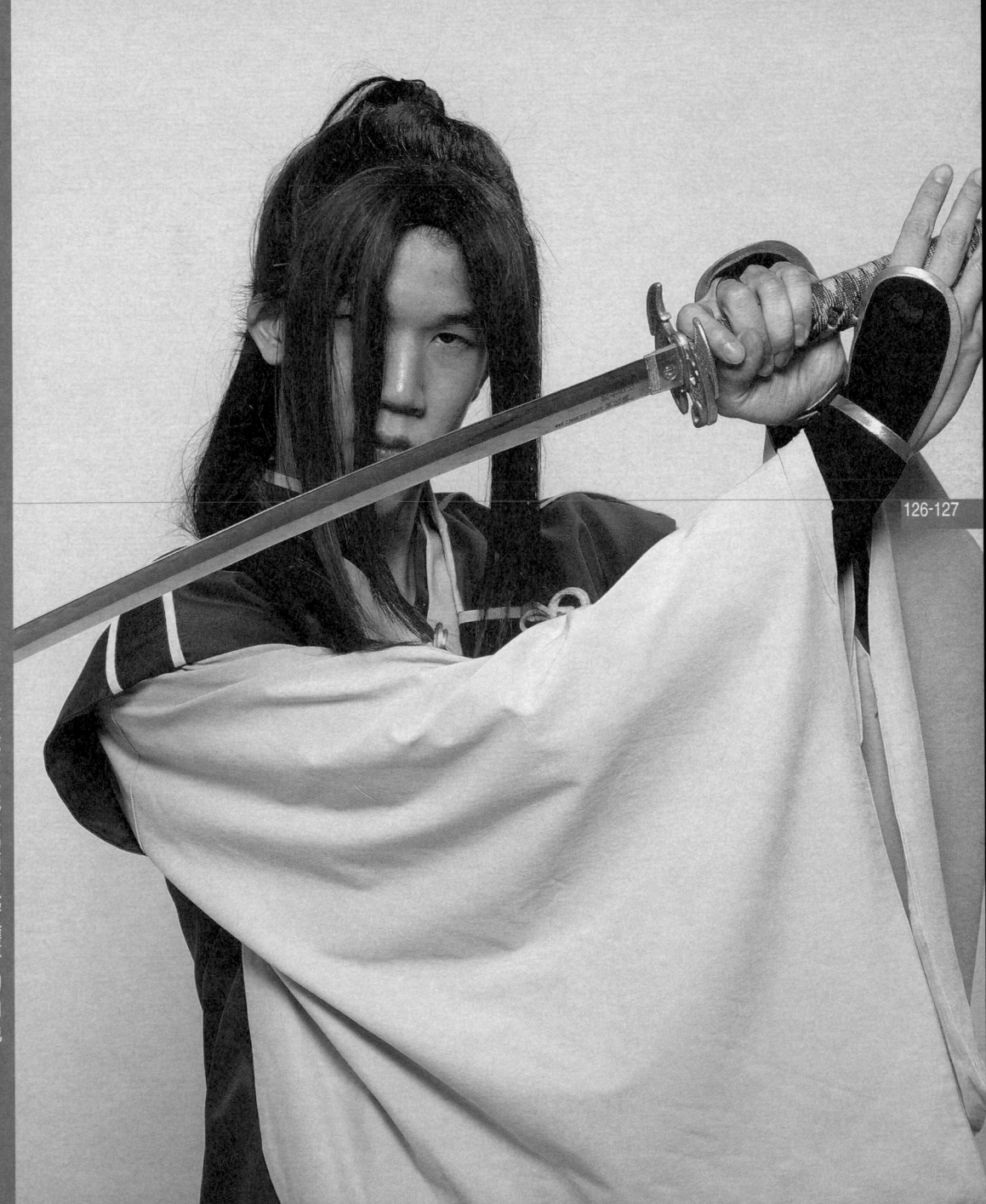

126-127

PART I

夢想與熱情的原點

細說COSPLAY與同人誌

什麼是同人創作？從「同人」開始談起

文 禾子

到底什麼是「同人」？日語的「同人」（どうじん）是指「志同道合的人」，類似「同伴、夥伴」的意思。

承接「同人」的意思，「同人誌」（どうじんし）這個詞是指「志同道合的人合辦的雜誌」，原則上是指非商業性質（非登記有案的出版社）的出版活動。也就是說，用自費出版方式將作品集結成書，就叫「同人誌」，亦稱「合同誌」。日本開始出現「同人誌」這個名詞是在二次大戰後，最初只有小說或詩詞，然而演變至今，除了最為普及的漫畫、小說作品之外，還有許多種類在逐漸增加之中，例如旅遊札記、研究報告、讀書心得、評論、情報介紹……等等。近年由於個人電腦的普遍化，更出現了自己創作的遊戲軟體及音樂輯……等同人誌作品。

相對於同人誌的多人合作，「個人誌」（こじんし）則是指由一人獨立完成的作品。但是目前不論同人誌或個人誌都已泛稱為「同人誌」，「個人誌」極少被使用。

至於「同人活動」，顧名思義是指「由志同道合的人合辦（共同進行）的活動」；包括「同人誌即賣會」、「角色扮演」（cosplay）等，不論規模大小，都是「同人活動」的一環。

「同人誌即賣會」的「即賣」，日文寫作「即売」（そくばい），亦即現場直接販售之意。同人誌即賣會（台灣亦稱「即售會」），就是同人誌展。日本最大的同人誌即賣會稱為「コミックマーケット」（Comic Market），簡稱「コミケット」

（Comiket）。Comiket於一九七五年冬首次舉辦，之後固定每年八月、十二月各舉行一次。台灣本地的同人誌即售會活動則有Comic World Taiwan、Fancy Frontier……等。

此外，要注意的是，「同人誌即賣會」和「角色扮演」雖然都是同人活動，然而這兩者並不能畫上等號。「同人誌即賣會」基本上都會有「角色扮演」的玩家參與，但也有只為了「角色扮演」而舉行的同人活動。簡而言之，同人活動包含「同人誌即賣會」、「角色扮演」……等，但「同人誌即賣會」和「角色扮演」並不代表整個同人活動。

從「同人」開始談起

同人起源經過與同人誌

文 Nyssa

當同人誌這股非商業創作風潮由文壇吹向其他領域，許多業餘漫畫同好為了切磋學習彼此的畫技，也開始少量複製自己的作品，和同好互相交換。這股風氣從一九八五年發行第一本同人誌至今，歷經了二十個年頭，對現在日本的創作者來說，已是相當普遍的事。

這股自由創作風潮後來以漫畫形式由日本吹向台灣，因此在台灣一直有許多人誤以為同人誌只侷限在漫畫作品。國內最早出現的同人誌，應屬大然文化所出版的《聖鬥士星矢》漫畫單行本。一九八六年在日本大紅大紫的《聖鬥士星矢》，於著名少年漫畫專門雜誌《少年JUMP》上連載時，已迷倒了許多男性讀者；於電視上推出時，在荒木伸吾和姬野美智兩大作畫監督的美型人物設定之下，更使得《聖鬥士星矢》中的角色一躍而成連女性觀眾都為之瘋狂的偶像明星，知名度不下於同時期的少年偶像團體。除了飲料、食品、文具、玩具等週邊商品瘋狂出籠之外，《聖鬥士星矢》也在漫畫界帶動了一股前所未有的同人誌風潮。

當時台灣漫畫還處在無版權概念時期，出版社為了搶出書速度，時常在頁數不足的情況下出書。至於頁數不足的部分如何處理？以《聖鬥士星矢》來說，前二十集大多以車田正美的早期作品來填補，二十集之後，就全部改為《聖鬥士星矢》的同人誌了（當時稱為〈小劇場〉）。本來只是為了填補漫畫頁數而試放幾篇的同人誌作品，台灣編輯怕讀者不能接受，還特別解釋這種狀況是「請了不同的人來畫，所以畫風與劇情和原作者皆不同」，沒想到由於畫風多變、

劇情有趣，讀者反應非常良好，出版社便肆無忌憚地在每集漫畫最後都刊登《聖鬥士星矢》的同人誌作品，甚至還有後半本都是同人誌作品的喧賓奪主情形產生，令人啼笑皆非。

同人誌不但代表作品本身受歡迎，同時也捧紅了許多同人誌作家。像是島村春奈的〈小劇場〉，畫風和車田正美如出一轍，劇情又詼諧爆笑，在當時可說是無人不知無人不曉。直到現在，許多老漫畫迷都還津津樂道，網路上也出現了回顧版。足見當時《聖鬥士星矢》同人誌在台灣漫迷間風行的盛況。

雖然同人誌本身並不能帶給作者任何金錢上的利益，但卻是名氣的指標。從《聖鬥士星矢》同人誌開始，相繼有許多作品，都循此發燒模式迅速竄紅；例如《鎧傳》、《天空戰記》……等漫畫，主角都是五人組的美少年，也都擁有為數不少的女性fans。

一九九○年可說是同人誌的世代，日本開始有出版社看好同人誌作家的潛力，以某一已出版作品為主題向同人誌作家邀稿，集結成冊出版。有些作者因此不必參加漫畫新人獎比賽，就能直接得到讀者肯定，成為專業漫畫家。光是以單一作品為主題的同人誌，就有不同出版社各自出版一到十幾本系列的情況。國內也順著這股潮流，順勢出版了《鎧傳》、《天空戰記》等同人誌漫畫。此時國內讀者對同人誌的接受度已經非常高，還有更熱衷的讀者因為熟知日本漫畫市場的情況，開始模擬創作同人誌。當時台灣對「同人誌」的定義也改變為意指「以單一作品為主題而畫的改編連環漫畫」，有別於劇情、角色都自己創

作的「創作誌」。

台灣剛開始是將「同人誌」以漫畫〈小劇場〉稱之，相當於單行本中有別於連載漫畫的一個單元。雖然當時《聖鬥士星矢》的編輯曾簡單介紹「同人誌」的意涵，但正式使用「同人誌」一詞，是在翻印日本出版的《鎧傳》、《天空戰記》同人誌時。當時封面上確實打出「同人誌」一詞，國內讀者也因此得知此一類作品就是「同人誌」。但是在一九九○年初期，大部分不懂日文的讀者，由於不了解日本方面的出版定義，並不知道「同人誌」其實是指「非商業利益導向的出版物」，只對「以單一作品為主題而畫的改編連環漫畫」此一定義，有比較實際的了解。雖然當時已經有大然出版的漫畫雜誌《先鋒動畫》和尖端出版的《神奇地帶》，但是直到一九九四年，才陸續出現「同人誌」的相關報導。對於沒有「同人誌展售會」經驗的台灣讀者來說，同人誌的定義仍然模糊且曖昧不清。

至於「同人女」，雖然是在此種特殊文化背景之下連帶出現的詞，字面上和「同人誌」又十分雷同，但是在意義上卻毫不相干。

在前述「個人改編故事並自行出版的作畫風氣」──也就是「同人誌」──盛行後（此時說「自行出版」也頗為牽強，畢竟日本已經有不少同人誌是出版社以「商業利益考量」而出版的「商業性同人誌」），有許多不以成為商業誌作家為目的、而持續出版同人誌作品的女性同人誌作家，被稱為「同人女」，也就是「畫同人誌的女性作家」的簡稱。但是後來有許多女性作家因為不受出版

社限制,便毫無顧忌地將作品主角之間的友情變調爲男性之間的愛情,甚至畫出十八禁的作品(日本的分級制度很嚴謹,有分十八禁、廿禁、廿五禁,明確標示可以閱讀的讀者年齡。十八禁在台灣相當於限制級),並且蔚爲風潮。此類作品有別於男同性戀的模式,稱爲「Boys' Love」(簡稱BL)。於是後期的「同人女」大多指偏好BL的女性同人誌作家或讀者,而並非專指「畫同人誌的女性作家」了。

由於長期的混淆,造成了許多不便,近期便有「腐女子(簡稱腐女)」一詞的出現,來稱呼喜愛BL這類作品的女性讀者跟創作群,用來和以往的「同人女」作爲區分。

在女性同人誌作家中,尾崎南可說是一個傳奇性的代表人物。她一開始以《足球小將 翼》爲主題,不斷發行同人誌,並且也以自創的方式畫BL式的男性同性愛漫畫《獨占慾》,在女性讀者間受到瘋狂的熱愛!《獨占慾》不但捧紅了尾崎南,也使得BL類型的作品如雨後春筍般風行。

至於台灣本土創作的同人誌,一開始並不是由民間自行出版的,最早的一本是由大然仿照日本的出版模式,找畫得不錯的同人誌作家來畫,書名是《黎漫空間》,這可說是台灣最早的一本同人誌。台灣最早的漫畫團體多在北部創設,比較知名的有MIT、地平線、赤精衛,主要在一九九○到一九九二年間陸續創設。這段時期可說是台灣漫畫團體創設的高峰期,主要的原因有兩點:一是漫畫便利屋的出現,讓漫畫迷能方便取得書籍和工具;第二點則是麥當勞的興起。在還沒有小歇這類泡沫紅茶店,吉野家、漫畫王也尚未出現,簡餐咖啡廳價格又高數量又少的時代,對當時大多爲國高中生的漫畫社員來說,麥當勞提供了一個相對便宜舒適的空間,不管是聚餐、開會討論,甚至在裡面作畫、教畫……等,麥當勞對於當時的漫畫社團來說,都是不可或缺的存在。

「同人圈」一詞,則泛指喜愛ACG(Animation〔動畫〕、Comic〔漫畫〕和Game〔電玩〕的簡稱),或對ACG有一定了解的人;畫同人誌或寫同人小說、評論的作家,玩cosplay的人,甚至包含了攝影師……,只要是對ACG有一定程度的認識或喜愛,大致上都可以稱這個人是屬於「同人圈」的。

一九九八年到二○○○年這兩年間,是同人誌展售會最受到台灣媒體關注的時期。許多媒體在同人誌展售會時期訪問同人誌作家及cosplayer,但是在定義上卻未深入研究,在報導時誤把同人誌跟cosplay混爲一談,甚至因爲「同人誌」有「同人」兩字,就將其定義爲「同性戀」。並且不管畫的是同人誌還是創作誌,把畫漫畫的女性一律稱爲「同人女」……等等。這類的誤植誤用層出不窮,造成一般社會大眾的認知錯誤不說,連新一代的漫畫迷也被誤導了。

而台灣的「同人誌」在這幾年下來,由於一開始定義不明確,加上媒體的誤用,以致於以訛傳訛,甚至同人作家本身也對名詞定義這種東西漠不關心,現在已經很難有人能夠明確地說明「同人」的定義了。

走過日本同人誌的歷史

從「同人」開始談起

文 紫牙鳥

世間萬物皆是先有實體，才能正名或定義。比方說早在倉頡歸納造字規則原理之前，老祖宗就在造字了，倉頡立下規則，只不過是讓後人有所依循。然而，有規則總會有例外——或者說，規則是爲了被打破而存在的。當拆除了一個舊的規則、制定了較符合新標準的規則之後，不久就會發現新規則也不敷使用。雖然過程看似紊亂，但在這之中，眾人的想法逐漸凝聚，產生共識。只是即使是眾人的共識，通常也很難由單一團體或個人來強制，號令全天下遵循既定規則「正確」地使用。這種情形在新語彙萌芽成長之際最爲鮮明，「同人誌」即爲一例。

同人誌的定義

無論在中文還是日文當中，「同人誌」都是個新的詞語，個別的「同人」或「誌」可以查得到，但「同人誌」做爲一個專有名詞，辭典仍未收錄。

「同人」這個詞甚少在中文裡被使用，今天我們看到的同人誌、同人活動等詞語，皆是從日本流傳過來的用法，因而想要研究現在所謂「同人誌」的意義，得從日文去探尋，才能較爲貼近眞相。《大辭泉》日文辭典解釋：「同人，擁有相同目的或興趣之人。志同道合之人。」「誌」則是「雜誌」、「書籍」之意。照字面解釋，「同人誌」合起來就是「擁有相同目的或興趣之人，共同出資所做的書籍或雜誌」。在這層意義之上，還要再加上一個「非商業用途」；

換言之，就是一種流傳在同好之間的刊物。目前較廣為接受的解釋為：「以自費出版的方式將作品集結成書，非以商業營利為目的」。

但事情真有這麼簡單嗎？最初或許大致上皆符合上述定義，但隨著參與同人活動的人愈來愈多，以及同人活動的多樣化，這個簡單的描述已經不再能充分說明當今的同人世界了。

最早的同人誌

一八八五年創刊的《我樂多文庫》被認為是日本最早的同人誌，這本雜誌是以明治時代知名文人尾崎紅葉（一八六七～一九〇三，代表作《金色夜叉》）為主的文學結社「硯友社」所發行的會刊，內容包括小說、詩、俳句等，最初八期是以手稿裝訂而成的「回覽雜誌」型態（指「收錄會員的作品，在會員間依次傳閱的雜誌」），在同好間傳閱。後來八期則以活版印刷非賣品形式發行，被認為是積極的復古主義，追求文學的娛樂性，努力提升文學價值，為當時文壇帶來相當大的影響。其後有武者小路篤實、志賀直哉等人，於一九一〇年創立刊物《白樺》，以理想主義、人道主義與個人主義為中心，稱為「白樺派」。

無論是硯友社或是白樺派，雖然成員後來多在日本文壇占有重要地位，但在成立之初都只是在學的學生而已。硯友社取「永遠的朋友」之意，是大學預備門（東京大學前身之一）的文學同好組成的文學結社，排除政治色彩，以娛樂小說為目標。《白樺》的創刊則是起源於學習院大學，自一九〇八年起，在學生同好之間籌募資金，每人出兩元，費時兩年而創刊。這種純粹出於理想與熱情、不計一切追求愛好事物的精神，正是同人文化中最基本的核心。

時至今日，文學同人誌依然存在著，但在漫畫同人誌逐漸興起後，「同人誌」此一名詞意義的詮釋與擴張便逐漸轉移以漫畫為主。現在談起同人誌，即使是在日本，一般人的第一印象也多認為是漫畫，甚少會想起真正的始祖了。

漫畫同人誌的興起

漫畫少年時代

漫畫同人誌晚於文學同人，但同樣是始於漫畫結社，在同好間彼此交換閱讀原稿。一九四七年《漫畫少年》創刊，投稿園地〈漫畫大學〉由手塚治虫負責，發掘新人。一九五三年，石森章太郎在月刊雜誌《漫畫少年》投稿欄上召集同好，組成了「東日本漫畫研究會」，同年創刊《墨汁一滴》。初期因為資金的問題，採取「肉筆回覽誌」的方式。日文漢字「肉筆」是「本人親手寫或畫的」之意。在印刷、影印器材等費用都是天價的年代，漫畫家將原稿裝訂成冊，在同好之間傳閱。東日本漫畫研究會的成員包括石森章太郎、赤塚不二夫、長谷邦夫等，會刊總共發行了八冊。旁支「東日本漫畫研究會女子部」的刊物《墨汁二滴》，成員有西谷祥子、志賀公

江等少女漫畫家。接著還有以提攜後進漫畫家爲主的《墨汁三滴》，成員包括菅野誠、細井雄二、河あきら等，多數成員後來都在漫畫界闖出一番名號，影響既深且廣。

一九五五年《漫畫少年》休刊，其投稿作家後來漸次成爲職業漫畫家，新人發表園地減少，同人活動進入暫時的低迷時期。

劇畫同人誌時代

「劇畫」現在通常指稱漫畫的一支，以作畫風格寫實、劇情嚴肅著稱。一九四五年左右（昭和二〇年代）的漫畫，多擺在販賣零食、玩具的雜貨店裡，封面用色多爲紅色，被讀者暱稱爲「赤本」，因爲價格低廉而流行於全日本，深爲兒童所喜愛。但到了一九五五年左右（昭和三〇年代），赤本漫畫從一本十元到五十元不等漲價到一本超過一百元；此時從大阪發跡的「貸本屋」（出租店）出現，迅速取而代之。貸本漫畫雜誌《影》於一九五六年創刊，劇畫單行本《街》於翌年發行。當時的作畫者並非職業漫畫家，而是業餘的青年或紙芝居畫家（紙芝居是以圖畫說故事的劇場）。以《影》和《街》爲中心，日本各地產生了許多劇畫同人社團，進行投稿、發行會刊、交換圖畫等活動。出身於劇畫同人而後成名的漫畫家有水島新司、影丸讓也、荒木伸吾、池上遼一等。這個時期前前後後約有八十本短篇誌。

COM時代

一九六六年，由手塚治虫領軍的虫プロ商事創刊了《COM》雜誌，像《漫畫少年》一樣，有發掘新人的目的。其中專欄〈ぐらんど・こんぱにおん〉（簡稱ぐら・こん，即英文Grand Companion）以別冊附錄的型態提供讀者發表園地，甚至還做過《優秀同人誌特集》，使日本同人團體規模組織化。「來做同人誌吧！」的呼聲愈來愈高，同人誌如雨後春筍般迅速增加。但在一之後九七三年《COM》完全休刊，以「ぐら・こん」爲名的同人脈絡因而中斷。受到《COM》的影響後來成爲職業漫畫家的有竹宮惠子、大友克洋、安達充等。

從COM時代過渡到COMIKET時期

漫畫發展前期，同人活動的核心是漫畫雜誌，在讀者投稿園地發表，透過雜誌刊登與同好交流，而有進一步的認識。同人誌的讀者並非不特定的讀者，而是同人社團成員或會員。在同人誌即售會開辦之後，交流的重心轉移到販售會，讀者也不再限於會員，還包括前往會場參觀的一般民眾，原本「同好交流」的意義從人數固定的會員同好，擴大到一般動漫畫同好。

同人誌即售會與COMIKET

「同人誌即售會」爲業餘漫畫家販賣同人誌的集會。日本同人誌即售會依據主

辦單位的類型而分為兩種；一種是純業餘活動，一種是企業主辦。業餘活動由個人或志願者發起，主辦者全為業餘志願之士，通常規模小、個別的數量多，限定主題（例如以某部熱門作品或藝人的同人誌為中心）的活動也不少。而由企業所主辦的活動，其中最大也是最有名的，就是Comiket了。

Comiket或作Comike，這是日本自創的英文單字，為Comic Market的簡寫造字。Comiket目前分為夏、冬兩季，一年舉辦兩次。第一屆於一九七五年十二月由漫畫評論團體「迷宮」主導，在東京虎之門日本消防會館的會議室舉行。參與社團計有三十二個，一般入場者約七百人，其中八到九成是女性。一九八五年，Comic Market這個名字經由正式註冊登記為公司，其他單位不得任意使用。

根據Comiket官方統計，二〇〇三年冬季第六十五屆Comiket為期三天，參加社團數總計三萬兩千個，一般入場者平均每天十五萬人。龐大的規模和人數，儼然成為「同人誌即售會」的代名詞。隨著規模與參加人數的擴大，場地也不斷地變更。先是在晴海舉辦多年，自一九九六年第五十回起，會場移轉到東京展示場（Tokyo Big Site，通稱「有明」），並增設了企業攤位，出版社或廠商都可以來設攤位，主要販賣會場限定的特定週邊商品。雖然同人誌的攤位和企業攤位是分棟、分區的，但讓商業出版也可以在會場上販賣商品，似乎有違同人誌即售會原始的理念。

同人圈與外界

外界為何容易將同人誌與cosplay搞混？

同人活動已經舉辦了很長一段時間，參與販售會的攤位與人數都達到了一個高峰，但近年來因為頻道開放，各家媒體以SNG連線報導，同人活動才開始引起台灣媒體的關注。對於一個甚少接觸相關資料的門外漢來說，同人會場上最顯目、衣著最華麗的cosplayer立刻就成了注目的焦點。cosplay是個造字，其對應的中譯名「角色扮演」早就被電玩RPG（Role Playing Game，普遍譯為「角色扮演遊戲」）用走了；「同人誌」雖然樣子很像中文，但骨子裡卻是個不折不扣的日式外來語，難以望文生義。因此，對照之下，如果試著以一般人的眼光來設想，進到一個名之為「同人誌販售會」的會場中，看見許多衣裝打扮醒目的人在場中穿梭，會誤把cosplayer和「同人誌」做連結，因而產生「就是了」的思考聯想，也就不難理解了。

由於同人誌販售會活動規模愈來愈大，外界的關注也愈來愈密切，因而圈內的同好常常必須面對非同好的圈外人種種或許不太上道的提問，加上某些媒體錯誤的報導，甚至有些同好自己也有可能只是一知半解就踏入圈內。其實不只同人誌，很多東西的箇中奧祕都是非圈內人難以了解的，這是急速擴張後必然會出現的現象（亂象）。面對一個正在發展中的辭彙，其意義和內涵也隨時在擴充，也許我們應該以較寬大的胸襟來接

納和理解。

綜觀漫畫發展史，同人活動與其息息相關。原本定位在「業餘同好的活動」，因爲同人主辦單位企業化、企業進駐同人會場、職業漫畫家轉而投身參與等等，原始定義逐漸變得模糊。創作與出版的分工，加上出版社方針、編輯審稿篩選等重重限制，不免讓有志創作者覺得壯志難伸。創作者自費出版到會場販售，親自面對讀者和市場等種種考驗，或許不失爲一種培育未來職業漫畫家的方式，也能爲已經制式化的漫畫出版注入新的活力，開發新的創作方向。

參考資料

網站

※日文維基百科：http://ja.wikipedia.org/

※同人誌即售會COMI CON公式網站：
http://www.comicon.co.jp/

※同人用語基礎知識：http://www.paradis-earmy.com/index.htm

※Comiket官網：http://www.comiket.co.jp/

雜誌

※《COMIC FAN》 Vol.10，まんが同人誌史，雜草社

※FRONTIER雜誌〈同人文化講座〉

※別冊寶島Vol.358《私をコミケにつれてって》寶島社

書籍

※《漫畫の歷史》，清水勳，河出書房新社

並非童話的很久很久以前

台灣同人誌圈的演變——

從「同人」開始談起

文 遊遊RIKA

從紙張到電腦

在還沒有網路，甚至連「同人誌」一詞也沒聽過的年代裡，大家一定還記得，窩在漫畫便利屋的一個角落，看著同好們將自己的心血放在資料夾裡，做成一本冊子，供人觀賞、竊竊私語討論。甚至，當你同旁人批評讚美時，作者很可能就在旁邊。

但是，隨著科技與資訊的進步，這種任人觀賞、馬上可以寫下心得的交流園地消失，取而代之的是「同人誌」這個名詞的出現。

大約是九○年代初期，也就是台灣開始進入有版權觀念的時代，以及《星少女》、《花與夢》等雜誌興盛的年代，可以說是本土漫畫創作剛起步的時期。那時候本土漫畫欣欣向榮，漫畫比賽也辦得有聲有色，有心創作的人除了投稿之外，還有另外一種形式可以滿足心中想表達的慾望，那就是「同人誌」。

「同人誌」是從漫畫王國日本直接進口到台灣的名詞。簡單說來，同人誌就是自費印刷、無商業考量所產生的作品，可以說是創作者最純粹的創意展現。因為沒有商業考量，也因此即使是日本已出道的專業漫畫家，仍有很多人投入同人誌，單純地畫著自己心中最想表達的世界。

不過，或許因為台灣市場比較小，除了出版社為了市場考量，會對漫畫家的風格有所要求，連同人誌圈子也會關注「流行」這件事。如果是當下受歡迎的

某部作品推出同人衍生本，即使是如小卡等週邊商品，也能有不錯的收益。

這又不禁回到一個問題：何謂同人誌？所謂的同人誌，並不只是衍生原作的作品而已，其他像自創作品，因符合自費印製的特質，所以也是同人誌的一種。而週邊產品，如小卡、馬克杯、海報，甚至是團體自己所推出的遊戲，都能算是同人的一種。也正因爲它的多樣性和多元化，所以在商業誌之外，同人創作一直十分盛行。

但是，在電腦還是DOS作業系統，也沒有BBS，更遑論網路的年代，喜歡畫圖的同好們，是以另一種方法開拓交流管道的──以雜誌作爲媒介，利用雜誌的交友欄、社團募集欄來覓得同好。

當然，隨著網路的盛行，漫畫雜誌不再提供此服務，這種原始方式如同窩在便利屋角落的本子一樣，消失了。

或許對於現在已經習慣使用e-mail與BBS的新世代而言，無法想像那種任何聯絡都得依賴郵差的景況，也無法體會那種等待信件的喜悅。但是在那個時期，這種紙筆交流方式卻是最普遍的。於是，個人間的創作，逐漸演變成以紙筆互相溝通的同人團體。個人間的交流既然已無法滿足，就會開始從雜誌上尋找正在招募新人的團體。那時候，大家都會互相寄送自己的影印稿彼此欣賞，這就是收到信件最大的快樂。但既然是團體，就會開始計畫出本子；這時候，所謂的「社長」便成爲是否能完成計畫的關鍵人物。因爲大家分散各地、有各自的事要忙，社長便扮演著負責催稿和印刷等事務的重要角色。

從印刷Lv1到Lv99

但是，那時同人誌方才起步，印刷也都是採用影印的方式，就算是送印刷廠，印刷廠也是快速印速，差別可能只在於印量大一點。封面也僅是單色印刷，不像現在五花八門。現今的同人誌會場上，每個攤位的同人誌封面都在風采上較量──珍珠彩頁印刷、雙色亮面印刷等等，再加上新一代同人作者畫技高超，與當年不可同日而語。早期的同人時代，後天上技術不足，連先天上畫技部分，也仍在摸索階段。

爲什麼早期的同人印刷與畫技和現在會相差那麼多呢？就印刷方面，有的說法是因爲當時印刷廠沒有接觸過同人誌，因此不知道該如何印刷同人誌，所以印刷技術不好。如今同人盛行，印刷廠接觸一多，便知道該如何處理這種少量卻要求精美的印刷產品。至於現代同人畫技精美，大概是因爲現代年輕人接觸的畫風更多樣的關係。在早期，CLAMP的作品可以說是同人們第一次接觸到的華麗畫風，但在現代，類似的漂亮畫風俯拾皆是，畫技也比早期漫畫家更精進。

另外，同人初期的同人誌，與其分爲原作衍生或自創同人，倒不如說還在扉頁的階段，大部分都只是畫個大頭人物，畫技生澀地呈現角色。另外因爲印刷技

術還不純熟，那時的週邊產品以信紙最多，而且還是單色影印的信紙，跟現在的彩色印刷信紙或者彩色小卡有如天壤之別。也因此當我們見識到新一代同人推出馬克杯、印章等新奇的週邊產品時，還真的是大開眼界。

但是，那時會出同人誌，真的純粹是基於好玩的心態——一群不熟識的人，為了一件喜歡的事而努力著。這也算是年少輕狂時期少數能傾注熱情的事情之一。

但畢竟現實是殘酷的，大多仍是學生身份的同人沒經過縝密的思考，接下來還要面對升學或就業的問題；再加上當時聯絡管道的不方便，這種以筆紙聯絡的同人誌團體很快就解散了，取代的是一批又一批新興起的同人團體。也因此曾有人感嘆，創作同人誌的經驗技術無法傳承，是最令人惋惜的一件事。因為一個團體經過幾次同人誌擺攤的經驗之後，才累積了一些印刷上的知識，知道一本書該如何印製、成本如何控制、時間該如何考量。但是因為現實問題，這些有經驗的團體消失了，等新的團體出現，又得重覆前人做過的事，重頭摸索一次，然後又再消失。

同人誌的產生，對於自費印刷的作者而言，除了稿子生不生得出來是最令人頭痛的事之外，另外還有一個最大的難題，就是關於印刷的學問。畢竟讀者的第一印象取決於印刷品的外表，內容就算再好，如果印刷得比別人遜色，可能馬上就會被其他印刷精美的作品給淹沒掉了。

除了技術無法傳承，導致所有問題都要重新摸索一遍之外，現在的同人誌與以前有一個最大的不同，那就是從前紙筆聯絡時代，同人誌以同人團體創作為主，但進入網路時代後，則是個人同人作者較多。

從郵差到伺服器

現今網路的發達，不論是創作者或是讀者，應該都能感受到網路所帶來的便利。除了交流管道變多，創作者可以放置作品讓人欣賞，讀者也可以先從網路上認識作者，再考慮要不要買他的作品。其中電子報的產生，是我覺得最神奇的。

今日的電子報，宛如當年的「小報紙」。當年創作者若想要宣告自己的消息或與他人交流，作法就是將圖和文製作成一份小報紙，然後放在店裡販賣或免費供人索取。更進一步的是刊登在雜誌上，註明附上回郵信封索取，或是附上幾張五元郵票之類。跟同人誌不同，這算是一種個人誌，個人小報紙。這種小報紙除了刊登自己的作品之外，當然也會聊聊自己的心事或感想。

如何？這不就像是現在的「電子報」嗎？

那時的我也支持過很多人的小報紙（如伊達就是），但最大的缺點是，即使你有心想繼續支持，但管道不流通（如作者何時又發新報），小報紙放置的地點

寥寥無幾（可能要特地到某一地點才買得到），或作者個人因素（也許太忙無法發報），常常發了幾期之後就沒下文。所以以回郵信封註明購買幾回是最理想的。但是，這還是有風險，因為作者還是有可能發了幾期就沒下文。雖然回郵信封沒多少錢，但每次購買都要有心理準備，或許會損失幾期的郵票錢。電子報就不同了，雖然是小報紙的翻版，卻更為簡便、快速，並且不花一毛錢。作者甚至不必像以前的小報紙作者一樣，還要煩惱如何宣傳的問題。也因此網路上的個人電子報琳瑯滿目。雖然還是常常有發沒幾期就沒下文的問題，但只要你是訂戶，還是能獲知最新的動態。我個人認為這是最大的優點。

從團隊經營到個體戶

就像之前所說的，與過去相比，以前是同人團體居多，現今則是以個人創作者為主。至於原因，我認為是以前交流管道較封閉，只有個人單打獨鬥，無法掌握印刷、販賣等資源。若是團體創作，除了可以互相幫忙之外，稿源也較多。以前創作者的畫技不似現在同人作者精湛，稿量也不多，並且很多以單頁稿為主，因此必須集結眾人的稿子，才能出一本三十多頁的書。

而現在的同人作者，除了仍舊以學生為最大宗消費群之外，我認為網路資訊的發達與交流便利，更加促進了個人同人的發展。

當然，還有一個最重要的因素，就是自我表現意識的抬頭。

同人團體需要的是共同努力，舉凡稿件、印刷、擺攤皆然，作品內容也需要互相討論，達成某種程度的一致性才行。相較之下，個人創作可發展的空間就大得多，當然，相對地，其他雜事也須自己負責打理。在BBS上經常可以看到很多新生代創作者熱烈討論，他們或許有自己的小團體互相幫忙，然後以個人名義發表也說不定。

現今存在於同人誌圈的團體，可以說從同人誌時代初期就有了，如赤精衛。對於現在還在活躍的這些團體，我是抱著一種感動的心情在看待的。能一直持續走下來的人不多，尤其同人創作族群以學生居多，學生時期可以抱著熱血燃燒，但從以前就投入其中的人，現在大多已脫離學生身份，經歷了現實的洗禮之後，熱情早已慢慢減退了。而持續在同人圈發光的，有些本身已經在從事商業稿製作（如CAT姬、SSC），有些似乎已經將其當成最主要興趣在發表了（如伊達，經常能看見他的新作）。但不論如何，擁有熱忱的心才是同人創作持續下去的動力，不管是自創或者是原作衍生，每個人都是抱持著一股熱忱，投身在創作領域裡的。

什麼是COSPLAY？
COSPLAY｜詞的定義

文 禾子

同人活動裡的慣用語很多，很多詞彙是由外來語合併或者簡稱而來的，最具代表性的非「cosplay」莫屬了。cosplay這個字是從「Costume Play」變來的，日文寫作「コスチュームプレー」，由於日本人有把外來語加以簡稱的習慣，所以「コスチュームプレー」就被簡稱爲「コスプレ」。costume是指服裝、裝束，也指戲服，當作動詞可解釋爲「給……穿上服裝」和「爲……提供服裝」、「爲……設計服裝」。因此cosplay也可當作一種盛裝的聚會。在這裡則指真人裝扮成電玩、動漫畫裡的角色，中文譯爲「角色扮演」。

這幾年cosplay活動也涵蓋視覺系樂團、小說與電影，台灣還有裝扮成布袋戲的cosplay。其實角色扮演範圍並不受限，只要愛好一個角色，就可以cosplay。因此也有「自創」的cosplay，也就是不依據任何作品所做的角色扮演。

網路用語經常習慣簡化，所以cosplay還被直接簡稱爲cos，甚至co；而cos或co通常被拿來當動詞用，所以就有些留言版面、討論串會出現類似「你下一場要co誰？」之類的對話。讀音不妨把co直接看成「扮」這個字，就比較容易懂了。由此延伸，角色扮演者就理所當然被稱爲cosplayer或coser了。

cos這個字的「詞類變化」就到此爲止了嗎？還有呢！或許有人看過「cos歷」（コス歷，「コスプレ歷」的簡稱）這個字，一般譯爲「角色歷」。那麼「角色歷」是什麼呢？指的是角色扮演者曾經扮演過哪些角色或參與角色扮演的年數，可以視爲「角色扮演者經歷」的簡稱。

什麼是COSPLAY？

COSPLAY三世代

文 小海

第一世代：一九九二～一九九五

談到台灣cosplay的歷史，從「人」方面來談比較容易理解。在這段社會文化、政治情況皆變化激烈的時間軸上，玩cosplay的人主要可以分為三個世代；但要強調的是，這三個世代的玩家，在年齡上並沒有一定的順序，而是指在投入、理解、認同cosplay的時間點上有先後。

第一世代出現時間約是九〇年代初期（一九九二～一九九五），當時台灣社會對於漫畫、電動等日式大眾娛樂仍抱持著相當負面的態度，漫畫、卡通或是電動等情報雜誌也只有在特定的地方才買得到。動漫畫族群多半是藉由同好間的口耳相傳才得知如何獲取資訊的。

最早玩cosplay的這群人，有一個很重要的特徵，就是都玩電動遊戲，並且多半具有相當程度的日文能力——也就是所謂的日文literacy（某個領域的專門知識、聽說讀寫以及批判能力）程度在一定水準之上。

為什麼第一個特徵是玩電動呢？這和日本最早出現的cosplay對象是電玩裡的角色有關。電玩裡的人物設計，在格鬥遊戲大興其道之後，超越了漫畫與卡通的角色獨創性。不僅每個人物特徵分明，而且比起機能性的裝飾，更注重的是符號性的裝飾——例如春麗頭上的兩個大包子、手腕上的兩個大護腕，八神庵的褲子，都是為了讓人能夠立刻區別出角色之間的不同。

而在日本，最早舉辦cosplay比賽或是活動的，也是電玩公司，即知名的SNK。

因此，當這類訊息刊登在日本的電玩相關雜誌上時，國內有能力購買、並且了解報導內容的玩家，便這樣把cosplay帶進台灣。因此，第二項特徵便是對日文和日本的了解。一位從早期就開始參與cosplay活動的第一世代玩家這麼表示：「一開始，真的是全憑一股熱情在支撐！」

在訪談中，她告訴我們一開始玩cosplay的過程：「最開始會知道有cosplay這項活動，是因為喜歡打電動，當時超迷《侍魂》的！為了玩電動，出入不良場所（的確，當時電動遊樂場對女孩子來說不是良好場所），跑到龍蛇雜處的西門町萬年大樓去買日文雜誌（附註，當時的西門町不比現在整齊，治安也不好，偶有幫派互鬥〔雖然現在也有……〕）。從那時就養成習慣，定期會買的雜誌有SNK的《ネオジオフリーク》、《GAMEST WORLD》、《FANROAD》……等等。而cosplay這個名詞就是在SNK的雜誌裡看到的。」

「《ネオジオフリーク》裡頭刊載了遊戲的角色設定、創作祕辛等，也有日本遊戲迷的交流園地。在那裡，看到許多電玩迷將自己cosplay的照片寄到出版社，並且刊出來，內心真是衝擊啊！這才知道，要表達自己對這個電玩的喜愛，原來還有這樣的方式！於是和幾個好友們便互相起鬨一起玩玩看！這就是一開始的契機。」

第一個世代的玩家，在環境上比起之後的第二、第三世代要辛苦許多，首先是社會上普遍將卡通、漫畫、電玩視為毒害青少年的三大元兇，於是在服裝配件的製作上，玩家們只能利用現有的資源

自立自強。有的是家人正好從事和製衣有關的行業，有的是剛好有認識的裁縫師，而更多的第一世代玩家是——自己動手做！不僅是角色的服裝，還包括道具。在網路還沒有普及的年代，台灣的cosplay玩家只能靠共同的集會場所互相傳遞、溝通訊息。例如漫畫便利屋，以及在同人誌圈大大有名的千業印刷店。但也可能因為是在這樣的時代背景下所產生的「革命情感」，第一世代的玩家彼此之間牽繫的情感非常強。這也是大部分的第一世代玩家對於之後台灣的cosplay圈子感到「跟不上」或是「失望」的原因之一，覺得彼此間的連繫感變得薄弱了！

第二世代：一九九五～一九九八

而第二世代的玩家，在年代上大約是從一九九五到一九九八年這段時間加入cosplay活動的。我個人認為將cosplay介紹給大眾認識的便是這一世代的玩家。第二世代和第一世代其實並沒有很明顯的界線，多半具有吸收日本新知的能力，也具有自立自強的精神，只能說在行動表現上，比起第一世代要積極許多。他們藉由第一世代的經驗傳承，間接接觸到了日本的cosplay；換句話說，就像是原本已經知道日本女高中生愛穿泡泡襪的台灣高中生，在看到了國內別的學校的女孩子也真的穿起泡泡襪上學逛街時，產生了「那我們也來穿吧！」的心態、起而傚尤並推廣之的一群人。但是比起第一世代「我們這一掛」的保守態度，顯然第二世代的玩家積極許

多，當然這也跟社會風氣逐漸開放有關，這個世代的玩家們較願意分享圈內的經驗。不論是服裝上的製作不再拘泥於「只靠自己」，開始向外尋求店家的理解與配合，在訊息的分享上，也不再侷限於「同人圈」或是「卡漫界」了。當然，這和台灣當時網路逐漸普及，資訊傳遞的速度加快、量也爆炸性地擴大有關。同時，大眾媒體也逐漸注意到這個領域，所謂青少年次文化的「題材」有了許多值得發揮或報導的空間。

「當時我們的想法是，希望能藉著cosplay這種引人注目的行為，讓社會注意到我們，進而有發聲的管道。」曾任卡漫社社長、一位第二世代的玩家這麼主張，「主要就是希望能夠藉由cosplay來推廣卡漫文化啦！cosplay很搶眼，所以比較有機會上媒體，才有機會向社會大眾介紹我們的喜好啊！」

雖然大眾媒體報導的方式不見得是正面的，cosplayer也被以世紀末的龐克族、奇裝異服的新新人類……等話題來處理，但不可否認的是，媒體的確助長了cosplay的聲勢，有更多青少年因為大眾媒體的介紹與雜誌的報導而知道cosplay。這些經由大眾媒體得知cosplay資訊的新生代，即是之後將介紹到的第三世代cosplayer。

另外值得一提的是在現今台灣的cosplay界有著正反兩極評價的「湊團」。「湊團」指的是同一個作品（卡通、漫畫、電玩不拘）中的各角色集合起來，在同一個會場中一同出現。這樣的活動方式是從第二世代的玩家開始發展起來的。

最初的cosplay玩家大多是各自為政，自己選擇自己喜愛的角色來扮演；當然，作品裡如果有眾多受歡迎的角色，偶然會在同一個會場中相遇，但是那種「唉呀！好巧！你也喜歡這個作品，一起照個相吧！」的同族群意識，和之後的「湊團」是不大一樣的。

最初的湊團應該算是《櫻花大戰》的「花組團」和台大卡漫社的「少女革命團」。能湊齊的原因大約有三點，首先當然是這兩部作品（一為電玩，一為卡通）當時正流行。原因之二在於這兩部作品裡除了主角之外，配角陣容也各有各的特色，不比主角遜色！因此大家能各自選擇自己喜愛的角色來扮演。甚至當時台大卡漫社的「少女革命團」在社團裡討論組團時，主要配角都有人扮，就是沒人要扮主角，因此當時的主角Utena還是在會場臨時找到的！

但最不容忽視的原因，是成員的組織性。特別是台大卡漫社的「少女革命團」。

「少女革命」這一團主要的玩家多半是當時台大卡漫社的社員，彼此熟識，並且在卡漫界以外的場所——學校裡，也會互相交流。雖然說學校社團對成員的約束力不強，但是比起其他單一的cosplayer來說，「少女革命團」的組織力和動員人數都是壓倒性的。

其實那樣的作法現在看來，正是一種典範的成形。它示範了cosplay可以這樣玩！並且讓當時各大學的卡漫社能夠跳脫「卡漫社的活動＝窩在小小的社辦中看漫畫」這樣的古老窠臼，讓文藝性質濃厚的卡漫社多了一項能動員全社團成員一起同樂的活動。

當時台大卡漫社的「少女革命團」到底是怎樣的光景呢？「人多勢眾」最能形

容當時的陣仗。不僅在會場中成爲鎂光燈的焦點，在服裝製作上，也因爲數量夠多，而使得玩家與服裝製作的店家有了交涉的空間與籌碼。

「老闆，你看～雖然每件都不太一樣，但是整體來說都差不多不是嗎？你就幫我們一起做啦～我們一次有這麼多人要做耶！」

雖說多，但其實也不超過十件，無法達到大量生產的條件，所以，還是必須要仰賴手工女裝店。

第二世代的玩家還有一個比較顯著的特徵，那就是開始有分工的概念。比起第一世代的玩家樣樣自己來，第二世代的玩家因爲各式各樣的同好大量加入的關係，有擅長製作道具的人、擅長製作衣服的人、擅長製作配件的人，每個人的特質不一，當然也有「擅長扮演XX角色的人」出現，所以與其什麼事都自己來，不如各自發揮所長。因此靠團體分工的方式來進行cosplay的人變多了。

而這時，也出現了一群專門拍cosplay照片的攝影者，這其中有卡漫愛好者，也有純粹喜歡照人像的，當然，也有居心叵測的變質者。畢竟當一個活動成長到一定程度之後，組成的份子也會變得複雜，因此有些懷舊派的玩家會覺得「以前的活動雖然小，但是大家感覺都很親近，很溫馨！」這就跟我們的父母總是懷念小時候上學雖然辛苦，但是每天都很快樂的感情是一樣的。

此外，比較明顯的區隔還有第一世代的玩家多半會出同人誌，也就是身兼作家與表演者兩種角色，但是第二世代的玩家就不一定了，有許多玩家是只專職cosplay而對出同人誌興趣缺缺。

這其實是一個文化圈擴大之後必然的現象，愛好者各自用自己的方式爲這個動漫畫文化加以反饋。只是到了後來，純粹爲了看或是拍cosplay而前往販售會的人變多，加上大眾媒體不求甚解的報導心態，往往將cosplay直接等同於同人誌，造成大眾的誤解。其實稍微有一點常識的記者應該是不會弄錯的，「誌」這個字無論如何都是從雜誌、書報誌而來，指向的必定是平面刊物。而姑且不論記者們懂不懂cosplay這個詞，看到「play」這個字根應該要能推斷出是扮演或是演出、玩等動詞性的意義，混淆的可能性應該極低。但可惜的是目前跑社會或娛樂線的記者或許尚無此分辨能力。也因爲這定義上的經常性誤導，時常讓同人誌作家感到不滿。有部分同人誌作家甚至認爲，因爲cosplay吸引了較多的目光，對同人誌的推廣反而造成推擠效果。

當然，人數上的顯著增加所造成的經濟效果，活動舉辦者是看得到的；因此，相關活動場次仍舊大量增加，活動也更加多元化，甚至連青輔會都曾舉辦過同質性的活動。這個時期台灣的cosplay可算是蓬勃發展吧！

第三世代：
一九九七～現在

我認爲第三世代第一項最容易界定的特徵是「一開始是經由大眾媒體得知cosplay的」。時間上的話，與第二世代有部份重疊，約是一九九七、一九九八年開始直到現在。台灣的cosplay發展到第三世代，已算是成熟穩定，並且趨於飽

和。此時對「作品」的喜愛不見得是選角的第一依據，角色的人氣度、特殊性、可愛度或是帥氣度，反而是玩家們比較在意的。另外第三世代玩家由於輕鬆地接收了第一、第二世代玩家們建立起的資源，例如願意接cosplay服裝製作的店家、貨物齊全的飾品店、選布的技巧，或是有能力接道具製作的工作者等等，資源充足，資訊流通快速，第三世代玩家在造型的完成度上，自然也比第一、第二世代的玩家要精緻多了。這也算是cosplay這個次文化的速食化吧！

而第二項特徵，其實和社會的潮流變動息息相關，那便是善用寬頻網路與人溝通交流，與網路拍賣的興盛。其實對於大部分的cosplay玩家來說，做衣服、做道具什麼的都已經不是那麼困難的事，但是那些花了心血做出來的衣服配件如果越來越多，如何處理便是個難題了。過去的玩家可能咬牙丟掉，或是問問熟人要不要接收，但是自從網路不再只有BBS，並且開啟圖片不需要長時間等待之後，只要用數位相機拍幾張照片，貼到自己的網頁上或是到奇摩等拍賣網站上，自然便有愛好者出錢來買你不要的衣服。而網路拍賣也造就了cosplay生意的系統化。

第二世代的玩家雖然開始分工合作，但是玩家間的商品估價、製作販賣等仍然侷限在熟人之間。網路拍賣機制的出現給了這些玩家更多選擇空間，並且有最低限度的保障，並且也給了專職製作cosplay道具或是衣服的玩家一條生存之道。現在有許多專職製作這些配件、衣服的玩家，雖然不見得是科班出身，但是從業餘開始一步步練就的製作功力，

也不容小覷，並且價錢上又比一般的店家公道合理。再加上最了解cosplay需要的還是cosplayer自己，因此，有越來越多的cosplayer願意投入，把cosplay看作一件值得用心對待、長長久久的活動，而不只是休閒娛樂的興趣，或是青春的回憶而已。

第一世代、第二世代的玩家，算是動漫畫圈裡的再分化集團，也就是次文化裡的次文化；但是第三世代的玩家，隨著動漫畫逐漸為世人所認同接受，並且登上檯面成為大眾文化的主流，cosplay也變成大眾文化裡的一項次文化了。它變得更開放，也更容易進入與參與。

本篇所採用的劃分法，是根據筆者自己的體驗彙整而成的主觀分類，大約簡述了台灣cosplay發展歷程的三大階段與玩家世代經驗的不同，但要完全照著這三個階段把玩家們硬是劃分成三群並貼上標籤是有困難的，畢竟「人」是最難以被區分的，不僅複雜，而且世代間會重疊、交流、進化。本篇藉由介紹加入cosplay時間點不同而產生的三種類型玩家，希望能讓讀者對於台灣cosplay文化的變遷有個粗淺的認識。

其實cosplay在台灣的歷史並不長，但因為正好跟上了第三波——網際網路——的興起，資訊被大量流通傳遞，cosplay也才能在短時間內蓬勃發展。科技對於文化傳播的影響，由此可見一斑。

如果想要親身體驗一下cosplay的魅力，我建議還是親自走一趟販售會的會場，親眼看看各個cosplayer的造型與配件，在現場感受到的熱氣與活力，絕對是文字所無法形容的！

什麼是COSPLAY？

族群特徵

文 漫畫丸

族群特徵之一：
黑話、術語

不同的族群會使用不同的慣用語，一個人在言談間使用的語詞可說是這個人所屬族群的表徵。某些語詞如果僅止於特定的、人數不多的族群使用，就會被該族群以外的多數人視為「術語」，比較負面的說法就是「黑話」。

「黑話」不見得是使用自創的新語詞，有時候是很普通的既存字詞，根據族群共同的、特定的認知背景而賦予特定的意涵，因此只要族群的背景稍有不同，可能就完全無法理解。例如「仆街」這個詞是廣東話很普通的咒罵詞，但是在台灣的年輕人們使用這個詞的時候除了原本的咒罵之外，更多了故意搞笑的幽默感。但是對於習慣廣東話的人來說，可能就完全不懂為什麼使用這樣一個詞會帶有幽默搞笑的意味？

同人誌和cosplay族群的共識與黑話，亦因長期沐浴在漫畫、動畫和電玩薰陶之下而產生，許多代表性的語句也是現實社會中所沒有的；例如「ＡＣＧ」是「動畫、漫畫、電玩」的統稱、coser是cosplayer（角色扮演者）的簡稱……等等。

族群特徵之二：
衍生文化

「同人誌」跟「cosplay」的另一個特點是「從屬於其他原創物的衍生性」。事實上，同人誌中並不乏原創性的作品，cosplay也有人選擇扮裝自創的人物；但

以既有作品為基礎，再從中衍生出自身的表現形式，仍是這個圈子中的主流。同人圈因為帶有這種強烈衍生特性，所連帶會面對的質疑之一便是「文化侵略」——「同人誌和cosplay多是以日本動漫畫和電玩為基礎，這是不是一種文化侵略？」像這樣的質疑不光是在同人圈，流行音樂、電影等流行文化，偶爾也都會遭到類似的批判。

文化是有變動性的，會隨著人際交流與互動影響而調整改變。很多事情出發點或許是來自外界的影響，但是行為與習慣仍是由自己的思想來支配的。

以台灣的同人誌與cosplay情況來說，雖然剛開始是受到日本的影響而產生，但是後來的發展與日本的情況已有許多不同。換句話說，台灣的「同人誌與cosplay」是一個接觸外來文化之後新產生的文化，並非將外國文化直接平行移植過來。在同人誌與cosplay環境裡的點點滴滴，無一不是接觸外來文化之後，自行重新定位，成為自我色彩重於外來色彩的產物。創作的漫畫與衣服是如此，活動習慣亦是如此。這與其說是文化侵略，不如說是衍生文化更為恰當。

族群特徵之三：
小團體中的小團體

只要有人際圈，就難免會有所謂的小團體，ACG的圈子也不例外。

不過ACG圈子裡的消費者，在族群性質上有一點相當特殊，那就是「有長期從事獨自一人休閒活動的習慣」。由於ACG不但是「獨自一人也可進行的娛樂」，甚至具有某種程度上的「排斥他人共同進行性」；例如一本漫畫很難兩、三個人同時一起翻閱，電玩遊戲也是一個人玩的時候居多（指在一個實體空間而言）。所以ACG愛好者多半習慣獨自一人的休閒模式，這種休閒模式一旦成為習慣，產生的結果就是和周遭環境互動減少。

ACG這種偏向封閉性的消費性質，或多或少對其消費行為模式有所影響。就思考交流的互動情況來說，很容易發生以同一個主題為核心，形成小團體；而其中想法不同的人又分成不同的小團體，分到最後，大家都像一個個的不同心圓，知道彼此的圓可能都有交集，但是又各自分離。有趣的是，基於共同喜好的熱情，彼此可以很迅速地因為這個共同喜好而凝聚為一個小團體，可是又會因為本身的自我封閉性而在小團體中因為對「異己」的排拒性，而形成更小的小團體。

大家凝聚在一起，可是個體之間卻又互不相涉，例如：一、兩個人打電動其他人圍著電視看他們打；或是大家在一個房間裡盯著電視上的動畫目不轉睛……像這樣在同一時間地點共同消費同一個主題，卻又保持著個體獨立性的行為模式，也是同人圈活動的特徵之一。於是，ACG的消費者因為有同人活動而聚集，偶爾有慶典大夥串串門子會覺得很有趣，但長期聚會後反而會因為了解越來越深，發現同好彼此相異點太多，因而疏離的奇異現象。

日本——COMIC MARKET與\COSPLAY

台灣以外的同人嘉年華

文 小海

提到日本的cosplay活動，首先當然不能漏掉同人誌界的盛會——Comic Market（コミックマーケット，簡稱コミケ）。根據Comic Market官方網站的說法，日本的cosplay最早被認為是從SF大會開始的，也就是模仿美國二十世紀初期的SF大會的形式，由同好所構成的「迷」文化。到了一九六〇年代末期，開始有所謂「同人誌即售會」的活動出現，那時擺攤的女孩子們為了宣傳自己的社團開始在服裝上動腦筋，展現特色。當時流行的有重金屬搖滾樂團的造型或是龐克、lorita式洋裝（即所謂的公主裝，服裝上有層層蕾絲、緞帶裝飾等），然後才是電玩與卡通角色的造型。一九七五年，第一屆Comic Market在東京舉辦時，會場內便已經有cosplayer的身影了。在早期，以電玩角色為主題的cosplay比漫畫、卡通的人口多；不過，到了七〇年代，正確說來是一九七九年，《機動戰士Gundam》播出以來，卡通風潮大興，卡通進入了一個新的境界，之後以動畫、漫畫角色為模仿對象的人越來越多，並且逐漸分眾化。現在在同人誌即售會裡看得到的cosplay十分多元，不只是單一作品的角色，藝能人、自創、各種職業的制服等，都各有愛好者，就連布偶裝、機器人裝也不是什麼稀奇的景象了！

同人誌即售會的「即售會」雖然是日文的漢字名詞，但是在中文裡它的意思是可以共通的，意思是即時、當場販售的會場。因為在還沒有所謂的漫畫專門店，網際網路也還沒出現時，Comic

Market這樣的場合，提供了所有同人誌創作者互相交流的空間，同時也不需要擔心消費稅的問題。現在時代雖然不同了，但是，一年兩度的Comic Market仍然是同人誌創作者必然參加的主要活動。

而這樣的同人活動，到底有多蓬勃呢？我們可從舉辦Comic Market的場地了解到它的規模。目前Comic Market所使用的場地——東京國際展示場，是日本當前最大的展覽會場，許多大型活動都借用這個場地。但是像Comic Market這樣把整個館（展示場包含東、西兩大館，每個館之下還有各種等級、大小不一的分館）全包下來使用的，到目前為止，還沒有任何展比得上！

在Comic Market舉辦當天，不論是過去的百合海鷗號（東京モノレール）還是現在的臨海線（東京臨海高速鐵道りんかい線），早上第一班列車裡otaku的搭乘率都可說是百分之百！現在，除了社團成員之外，還有許多企業團體、職業漫畫家陸續投入，在Comic Market擺攤。因為，雖然日本的漫畫出版社相當注重漫畫家個人的獨創性表現，但是在市場機制下，不可能完全將作品內容與走向全交由創作者——也就是漫畫家——一人負責。在日本，職業漫畫家投入同人誌的創作，有兩方面意義；一是完全自由地投入自己理想的創作，不受編輯、出版社的約束；另一方面，也可說是職業漫畫家藉由出同人誌，測試新技法、新畫風、新樣式在市場上的接受度。如果能在這個全國規模最大的同人誌即售會上獲得「迷」——動漫畫重度愛好者——的多數好評，那麼，同樣地，在一般市場上的反應也不會太差了。

當然，對這些「迷」來說，Comic Market就像是一個尋寶的場所。對有些「迷」（或日本人稱之為otaku的人）來說，在Comic Market上發掘明日之星，是對自我品味的再確認，搶先一步擁有這些明日之星出道前的作品，可是比什麼都重要的「工作」！

除此之外，已有品牌名聲的大手（傑出、著名的同人誌作家）、商業作家的同人誌等，更是愛好者爭相搶購的對象。然而Comic Market會場在這裡導入的是全完反市場經濟的攤位規劃。通常一般展覽會場裡，最重要的攤位（不管是人氣最旺或是後台最硬或是商品最多），都是擺在入口處或是會場的中心，越大手的廠商能夠得到的攤位面積也越大，但是Comic Market會場裡，不管職業還業餘，不管有錢沒錢，能夠分到的攤位面積就頂多是一張桌子，並且越是大手作家、職業作家的攤位，就越會被分到靠角落、最邊緣的地帶。

為了能夠更有效率地搶購到心儀作家的作品，許多參加Comic Market的動漫迷在行前都有「作戰計畫」；如何確保當日能夠動員足夠的採買人數並保持機動性，讓日本otaku們絞盡腦汁。

雖然說提到Comic Market就不能不提cosplay，而cosplay也的確是依附著Comic Market漸漸蓬勃發展起來的；但是，對於宗旨原為「同人誌創作者交流

會場」的Comic Market來說，cosplay只能算是整個活動的一部分而已，甚至要說它是活動下的副產品，或是おまけ（贈品）也不爲過。所以，爲了保障作者們的權益以及維持會場的秩序，多年前日本就開始實施各種管制，將cosplayer與同人誌區隔開來。這麼一來爲了cosplayer而來的人與爲了同人誌而來的群眾也可以有不同的行進路線，將彼此的干擾減到最低。還有像容易造成他人困擾的長形道具、具尖銳面或是金屬等飾品，基本上也在禁止範圍內。

另外，跟台灣不一樣的是，日本的主辦單位通常「不建議」cosplayer直接穿扮演的服裝到會場。在Comic Market重如《康熙字典》的手冊（近年來以趕上數位化的潮流，有光碟版了）裡便記載著，爲了不造成他人的困擾，請來活動場上再換裝。那麼，如果眞有人穿了cosplay服裝到場的話怎麼辦？我猜想，工作人員可能會殷殷告誡不能這樣做……叨叨絮絮一陣，然後還是會允許進場吧？因爲畢竟這不是具有強制約束力的規定。不過，由於場內的更衣室需要付費才能使用（記得是一千日幣），所以其實Comic Market還是間接在收費了。至於什麼樣的人可以cosplay呢？

Comic Market是採當日全員登記制的，也就是說，如果你要在會場cosplay，那麼必須在進場時（或是更衣室附近）登記個人基本資料，例如姓名、暱稱、聯絡方式及當日預定出場的角色名稱等。同時主辦單位也會核對你的身分證明。這當然是考量到過去因爲cosplay引發的

各種爭端，檢討之後有必要實施的做法。至於會發生什麼樣的問題，我問了一些在玩cosplay的朋友，他們大都表示只是茫然地照表填資料，也沒多想。不過，有些cosplay相關網站曾提到，過去曾有些cosplayer會扮一些太超過限度的角色，也有在會場玩得太瘋而出現一些不雅的姿勢（如台灣的會場裡常遭人注目的壓倒等舉動）。如果採登記基本資料的方式，多少會自重一點，不至於忘形失禮。

在歐洲，類似cosplay的活動，早先是從假面舞會開始的，人們藉由遮掩自己的眞面目（就如同現在的扮裝）來放縱自己。Cosplay也是一樣，本來就已經是與日常生活中截然不同的風貌與打扮，如果在入場時又無任何登記或是限制的話，有些人可能會忘了自己還是身在一個需要秩序與規範的社會裡吧！

當然，這是從比較嚴肅的層面來看登記制度，另外從統計的面來看，這樣的登記也便於大會了解cosplay的趨勢與變化；例如最近哪些角色是被大量扮演的，或是男性的cosplayer最近有無增加的傾向等，都可以參考當日登記的結果。至於有些cosplay-only的活動，會有年齡限制或是角色限制等，關於這方面就請詳讀入場說明書了。

除了cosplayer，「只拍cosplayer」的攝影師也要登記，並且工作人員會發給貼紙或是證明等，要求貼在顯眼之處。這個做法對於嚇阻不良攝影師有一定的效力。採登記制的話，cosplayer如果發現哪個攝影師居心不良，可以記下號碼告

知大會，如果這個人經過查證後發現確實有問題，就會被列入黑名單。而那種事前不參加登記的攝影師，cosplayer更可以堂堂拒絕拍照。（不過就算貼有貼紙，cosplayer還是有說NO的權利！）同時在場的工作人員也會巡視是否有人沒登記就在拍照（不過通常cosplayer自己帶相機是不需經過攝影登記的）。

關於攝影時的交流，根據我個人的經驗，日本的攝影師多半很「丁寧」——相當有禮，有時甚至讓我覺得他們簡直是過度地在避嫌。以女孩子的立場來看，真的是非常佩服。除非攝影師和被拍攝的人（特別是女孩子）很熟，否則他們絕對不會碰到對方的身體。記得我有次參加cosplay-only的活動，頭髮上的緞帶歪了，於是攝影師便提醒我，希望我把它弄好。但因為會場裡沒有鏡子，要搞定後腦勺的緞帶難度有點高，那位攝影師就站在原地，不厭其煩地告訴我哪裡還要再調整，最後拜託隔壁的女性cosplayer幫忙才完成。從頭到尾他都沒有露出不耐煩的神色。另外對於cosplayer的動作要求，攝影師通常也會事先確認詢問。拍照的時候，跟台灣那種記者會式的大群攝影師卡位搶拍不同，日本是排隊拍照的，甚至連比較好的拍攝地點也是用輪的，如果有人插隊或是不按排隊順序擅自從其他角度拍攝的話，可是會被請出場的，不然也會在有名的BBS 2ch上被公佈出來，折名損譽！

再說到更衣室的料金——好貴！而且付了錢才發現更衣室好擠好窄好臭……等

著要換衣服的隊伍從樓上排到樓下，等了快一小時才能換衣服的人不在少數。再加上cosplay會場通常在戶外（以Comic Market來說，即有名的屋頂展望台拍攝場），所以，如果是大太陽的天氣很可能會被烤到暈（完全沒有遮蔽物），如果刮風下雨，則請大家自求多福……

雖然說Comic Market是cosplay活動最早發源的地方，不過日本在八〇年代末期，同人誌和cosplay這兩種性質的活動就已經各自成形，發展出「cosplay-only」和「同人誌-only」的各種活動，甚至在迪斯可還盛行的八〇年代末期、九〇年代初期，每隔幾個星期就會有cosplay的舞會舉行。近幾年隨著舞廳的沒落，這樣的舞會也漸漸消聲匿跡，不過，各地小規模的外拍、主題攝影會卻越來越多，東京或是大阪等大都市更幾乎是一、兩個星期就會有各式cosplay專屬的活動。我自己的經驗是，如果不是特別有想購買的同人誌，純粹玩cosplay的人還是去參加cosplay-only的活動比較好。一來是對cosplayer比較方便——拍攝用的佈景、更衣室（有些是不收錢的）、活動流程等都是針對cosplay設計的，比較能玩得盡興。二來則是交通會比較方便。

以Comic Market為例，不論對住在哪裡的人來說都是一個坐車不方便的地方——地遠、人多、天氣熱（夏コミ）。我第一次參加時（恐怕也是最後一次吧）就被場內的人氣與熱氣給嚇到，萬頭鑽動，手機幾乎停擺——場內同時正在使

用的電波太頻繁！可以想見當時電波互相干擾的程度有多嚴重！

聽說有些熱情的台灣cosplay玩家，每年都會坐飛機到日本參加Comic Market，真的很佩服他們的熱情與勇氣（還有資金）。如果只是抱著「看看日本第一同人誌即售會」心態的人，可以挑入場時間開始後一到兩小時再進場，如此比較不會和排隊入場的人擠，而且單純的入場是不用收錢的喔！

當然，有機會的話，參加日本本地的cosplay-only活動也是不錯的體驗。通常這種活動現場都有賣cosplay服裝的店，提供出租服裝的服務，參加者只要人到就可以了，簡便又輕鬆！對於只是想參觀一下的人，絕對是值回票價的有趣回憶！

參考連結

※COMIC MARKET官方網頁：

What is cosplay? Q & A

http://www.comiket.co.jp/info-p/
WhatIsCosPlay.html#TOC

※はてなダイアリ―key wordコスプレ

http://d.hatena.ne.jp/keyword/%a5%b3%
a5%b9a5%d7%a5%ec

美國的COMIC MARKET活動

台灣以外的同人嘉年華

文 公主＋黑木崖主人

打從手塚治虫的名作《原子小金剛》動畫在美國上映以來，經過多年來的洗禮，日本動漫畫、遊戲已經在美國擁有相當廣大的市場基礎，流行程度雖不如亞洲，但各處可見同好會等社團。正式代理所發行的動漫與遊戲，在美國一般影音店裡也不再是稀有的產品。以芝加哥為例，在一般的影音店裡，美版的日本漫畫以及代理的日本動畫DVD已經是可以闢成一區的產品，而在紐約的中國城更有進口日本動漫產品的專賣店。在美國，大型的日本動畫展在各地行之有年，但整體來說，由於美國西岸日籍跟日裔人口較多，對於日本動漫畫活動也比東岸要來得投入。

不同於亞洲的狀況，美國的Comic Market很少見到「同人誌攤位」，多半以cosplay為主。即便有同人誌漫畫作品，如果是衍生自商業誌作品的創作，通常也是以日本漫畫為主，再不然就是個人自創的作品。原因可能跟美國對於著作權的重視有關。將商業誌作品改編而成的同人誌作品其實原本就遊走於著作權的邊緣地帶，同人誌作家是否會因此吃上官司其實經常視原作者跟出版社的態度而定。雖然著作權的侵權認定至今尚有很多灰色地帶，但是就美國既存的幾起判例來看，對於著作權的侵權處罰非常之重，標準也十分嚴格。在日本跟台灣，對商業誌的改編作品，多半被視為對於原作有推廣的效益，而被作者及出版社所默許，可是美國的企業主卻不見得會接受這種情形。知名的迪士尼公司就對旗下的卡通人物肖像權採取很

嚴格的保護。這也可以看出，美國對於「同人文化」的認知跟接受度與日本、台灣等地的差別很大。在這樣的環境下，相信對於同人漫畫的創作多少是種阻礙。

在美國這類大型同人活動多半由企業贊助主辦，多半會在高級的大飯店舉行，場地與腹地均不成問題，還會附贈精美的手冊和解說書。不過相對地門票並不便宜，供三天活動使用的門票大約是美金四十到六十元不等。活動的時間也不像台灣多半集中在白天，而是一直持續到深夜，甚至是完全無休的整整二十四小時持續三天！展覽內容包括大型的日本動漫相關產品的大型販售會、動畫播映等，並會請到相當多日方相關著名人士進行訪談、簽名會等等活動。這種大型活動參加人數多則數萬人，一般也有五千人左右。至於小規模的活動情況則不一定，也有在個人家中舉辦的小型聚會。筆者曾參加於芝加哥所舉辦的二○○三 Animation Convention，則是在芝加哥O'Hare國際機場附近的大飯店Hyatt舉行的。甚至也有不少人是從遙遠的其他州搭飛機（或者開車）到該地參加活動，當晚便直接住在飯店裡（活動有提供「門票+過夜」的套裝行程門票）。就形式上而言，美國的活動比較接近舉辦一個短期的主題樂園供同好遊玩，而非日、台的大型攤販型市集。

在美國，這幾年cosplay活動的風氣成長速度相當快，會場中的情況也忠實地反應出在美國受歡迎的動漫人物。而精心製作道具服裝、角色揣摩均有高水準的cosplayer亦不在少數。跟亞洲的cosplay相比，可能因爲人種的差異，有不少角色由西方人來扮更有原著的味道，但有些角色則顯得怪異。不過話說回來，那些比較適合西方人裝扮的角色，由身爲亞洲人的我們來扮，在西方人的眼中看起來也說不定有點怪？

也許是因爲cosplay在美國仍在發展中，因此看得到台灣同人展初期那種「單純同好聚在一起的活力」。在這裡cosplay的cosplayer幾乎都是對該角色有一定的熱愛程度，並願意付出心力去扮好自己角色的同好們。筆者在跟這些cosplayer互動的時候，那份純粹的同好交流的感覺讓人感到非常親切。

另一方面，由於企業跟資本的雄厚，美國這裡一場活動就能夠請到日方許多著名的原畫家、配音員或是監督等等。像這樣一場邀請這麼多人的大規模手筆，在台灣幾乎是不可能的。在三天的活動裡，同一個監督甚至會進行好幾次的簽名會，筆者就取得了極有名的配樂家田中公平的簽名及合照，而且是在不很困難的情況下！讓人不由得感嘆美國的企業力量和資本與台灣的差距。身爲動漫迷，我在這場動畫展上目睹了美國動畫迷的面貌以及在美國動漫畫的大致狀況，是一個相當有趣的經驗。

※部份資料及數據參考自篠宮亞紀，〈海外アニメファン事情〉，《私をコミケにつれてって！》。

同人的選擇

什麼作品會被同人誌創作者選中？

文　黑木崖主人

同人誌大多是以商業誌為原點，再依同人漫畫家的想像力所創造出來的作品。基本上，同人創作是基於對某作品的喜好而衍生的產物；換言之，同人誌漫畫家們是因為非常喜愛某商業誌，基於這份特別的熱情為這份商業誌創作同人誌。就這個角度來講，同人誌漫畫可說是同人漫畫家們對於某些商業誌作品「愛的見證」。

同人誌既然是同人作家熱情的結晶、愛的見證，某種程度上也反應出了商業誌的市場現狀——會被改編成同人誌作品的通常是受歡迎的、成功的商業誌。但並不是越受歡迎的商業誌被改編成同人誌的機率就越高！有些商業誌作品雖然銷路很好，但是並不見得會受到同人誌作家的青睞。同人誌雖然可以反應出該作品的人氣度，但是同人誌人氣度與商業誌人氣度之間並非完全正相關。

那麼，具備什麼樣的條件才容易受到同人作家們的青睞呢？

其實嚴格說來，要成為受同人誌圈歡迎的作品，並沒有絕對的條件，但是確實有某幾項要素比較容易引起同人誌作家們的興趣：

架空現實的故事背景

時空背景脫離現實的故事，設定通常比較活潑有彈性，對於同人誌作家而言也比較有切入發揮的空間。就創作屬性而言，同人誌作品原本就是基於對原作的愛好，而針對原作發揮想像力的產物，

因此在創作情境上比較傾向故事背景脫離現實的作品。

大量有魅力的配角

因為作品的主角大受歡迎而被同人誌作家拿來當成改編的題材是理所當然的；但要成為在同人誌圈廣受歡迎的改編題材，大量有魅力的配角也是很重要的因素。在原作中，如果出現令人難忘的配角，但配角的戲份卻很有限，那麼讀者們自然會產生「想為某配角多說點故事」的期待。在這樣的情況下，以原作中受歡迎配角為主角的同人誌作品也就應運而生。而如果原作中此種塑造成功的配角數量很多的話，便會出現大量的同人誌作品。

以男性角色的互動為主軸

由於同人誌作品內容中有非常高的比例偏向BL，因此原作品中是否存在大量的男性角色互動便很關鍵性地影響到同人創作的切入點多寡。原作中男性角色之間的互動，不論是從惺惺相惜到衝突競爭，或是從坦承磊落到爾虞我詐，只要夠緊密、夠頻繁，都可以成為BL向同人誌的靈感來源。如果原作人物畫風偏向美形，更是為角色們擔綱演出的BL同人誌奠定了有力的基礎。

如同從同人誌作品可以看出市場上受歡迎的商業誌，Comic Market會場裡的cosplayer也在某種程度上反應出了哪些作品較受歡迎。但同樣的，cosplayer偏愛的作品跟現實的人氣度也並非絕對的正相關，受歡迎的作品被扮演的機會雖然高，但是不見得人氣度最高的作品就一定被最多人扮演。

對於cosplayer而言，扮演自己喜歡的角色固然是很基本的條件，但是cosplayer在選擇所要扮演的角色時，還有一項極重要的關鍵——視覺效果！畢竟，會來參加活動的cosplayer都希望自己可以吸引鏡頭的注意，也希望鏡頭下的自己看起來好看而且效果十足。

在這樣的前提之下，角色的造型是否夠炫、夠可愛，就很重要了。因此，雖然同樣身處Comic Market活動會場，受cosplay活動歡迎的作品，與同人誌作家們偏好的作品並不盡相同；某些作品也許很受同人誌作家歡迎，但是卻不見得會受到cosplayer青睞。反之亦然。

另外，對於cosplayer來說，扮成自己喜歡的可愛角色固然是一種滿足，但是要讓別人能夠看得出來自己扮的是誰也很重要，所以角色必須具備「可辨識度」。換言之，某些作品之所以受到cosplayer的歡迎，除了造型好看之外，能夠讓人一眼看出來扮的是哪個作品中的哪個人物，也很重要。某些角色距離作品推出的年代已經有一段相當長的時間，卻仍然可以在活動中見到，這除了作品本身的魅力之外，角色造型的獨特性也是很重要的因素。

文

黑木崖主人

COSER們的偏好

同人的選擇

總之，cosplay的題材來源受到「視覺效
果」的影響極大！這幾年來，電玩遊戲
中的角色造型設計隨著硬體設備的進步
而越趨細緻，因此，電玩中外型酷炫的
角色也成為cosplay活動重要的題材來
源。在台灣，由於布袋戲的廣受歡迎以
及布袋戲偶造型的華麗亮眼，以布袋戲
人物為題材的cosplay也是圈內一大主
流！可見作品中的角色造型是否夠酷
炫、夠可愛、辨識度夠高，實有關鍵性
的影響力。

如何開始COSPLAY？

文 禾子

決定要cosplay了嗎？事前的準備工作，可說是既複雜又瑣碎，有的coser甚至得花上好幾個月的時間慢慢準備呢！

選定角色

首先當然必須先選定角色、確定目標。透過作品，選定好心儀的對象，同時考慮是否適合自己扮演。（當然，若是自創的角色，這方面的準備功夫相較之下就單純得多。）

蒐集服裝造型資料的方法，平面類可以從漫畫本身、角色設定集、相關的畫冊著手；若是電玩、動畫類，沒有出版相關設定集，也可以直接根據動畫、電玩裡的畫面，以手繪的方式，將服裝和道具畫下來，在各部份標上顏色設定。圖片是越多越仔細越好，正面、側面、背後、衣襬、裙襬、領子、特殊圖樣，都得標示清楚。如果可能，最好連衣服的「解剖圖」都先畫好，像是哪片布在上、哪片在下，衣服攤開後是怎麼樣的形狀……等等。

開始製作

選定角色部分可以在家裡閉門造車，但一旦開始製作，就得踏出家門一步一腳印尋找適合的材料和店家了。就先從服裝（布料）部分下手吧！

自己會做衣服的人，當然是自行製作，因為省錢！如果不會做衣服，就拿著蒐集到的資料，去專門的服裝店，請他們幫你量身訂做。不過，不管是要自己做還是請人做，都必須先買布。若是完全

没有經驗，建議先把圖拿給訂做服裝的店家看，問設計師需要哪種布料？要買多少？再自行挑選喜歡的布料質感。

超級布市永樂市場

台北地區賣布的地方有延平北路、博愛路一帶和永樂市場。永樂市場大概是北部玩家都會去的地方。永樂市場位於迪化街，是一整棟的建築，不過它只是一個指標，事實上，在永樂市場附近，還有其他琳瑯滿目的布莊。

永樂市場一樓是菜市場，上了二樓就是各式各樣布料的販賣店，在這兒，只能套一句現在流行的廣告詞：在永樂市場發現的永遠比你想找的多更多（只要有耐心）！可以慢慢晃，慢慢看。但是這裡潛藏著一種危機，宛若「鬼打牆」，沒錯，因為永樂市場的店家眾多，所以格局頗為複雜，常常會使客人陷入一種原地兜圈子的情況。建議上二樓時先看看牆上的樓層解說圖，避免迷路。

挑好布，上三樓吧！永樂市場二樓賣布料，三樓除了部份布莊外，還有製作服裝的店。因為近來cosplay玩家越來越多，有一些店家都快變成cosplay服裝專門店了。所以不用覺得太害羞，直接拿出蒐集好的圖，告訴老闆你想要的服裝，就可以了。注意唷，因為老闆常常很忙（尤其是大型販售會的前一個月），所以請玩家保持應有的禮貌，留給店家好印象。再來就是店家常常都會因為太忙而延遲交件，所以要多預留時間，最好在販售會的前一個半月到兩個月就找好店家，預留充分的緩衝時間是絕對必要的。

接下來，就是和店家維持良好的溝通。有時店家忘記小細節會再致電給玩家，有的則不會。這時候（通常是設計圖遞交後一週左右）玩家最好主動打電話給店家或再跑一趟工作室詢問狀況。

瑣碎的小道具

做衣服的期間，玩家就閒著嗎？哪有那麼「好康」呀！來做做小道具和身上的配件吧！

能夠買得到現成的當然最好，像是普通一點的鞋、帽、手套、耳環、雨傘、（玩具）刀劍……等等，到五分埔、西門町、十元商店、五金行、臨時大賣場、地攤等，常常會有意外的收穫。另外，拍賣網站上也經常可以快速地幫玩家尋找到適合的物品。

但這時候也是會有危機的！那就是玩家可能會陷入一種「草木皆兵」的狀態：一旦開始自行製作小道具，就再也無法好好逛街了，看到鞋子會有「鞋面再加工一下就可以變成……的鞋了」的想法；看到項鍊也會產生「顏色換成藍色的話，就是……所戴的了」的念頭。目前無解套方法，就端靠玩家平常購物經驗的修行了。

那麼完全自己做道具的情況又是如何呢？像是美術社、手工藝品店都是很好的選擇，寶麗龍、各式紙類、鋁片、坡土都可以在這裡找到。建議去具有「美術社聚集經濟效益」的地方，例如台北師大附近、復興商工附近等地。特殊一點的材料，例如製作天使翅膀的羽毛、

鈕扣、首飾、水鑽之類，在永樂市場附近、太原路一帶有非常多家DIY藝品店和服飾材料行，可以買到便宜又實在的材料。

如果自己做不來的，像是巨釜、刀劍類等，除了用租的以外，也有專門製作小道具的商家，因為都是和戲劇相關的東西，自然會和戲服店相鄰，漢中街附近就有這類店家。

畫龍點睛——髮型與化妝

這是讓角色更具視覺效果的關鍵步驟，做得好會有加分效果，做不好，那可就前功盡棄了。

ACG中的角色髮型任作者愛怎麼畫就怎麼畫，但辛苦的可是coser啊！若是角色髮型接近一般人，自己處理就行了，雕塑、染色等用途的工具，屈臣氏、藥粧店都有。稍微複雜一點可能就得帶著角色圖片請美髮店幫忙。若是長度、顏色不對，還可利用假髮。如果要租借，西門町附近一般戲服店都可以租借得到。實在特殊到不行的話，就只剩購買、訂做一途了。

最後一個步驟，化妝。是的，恭喜您終於已經走到這一步了！化妝除了襯托角色的氣質，基本妝還可以防止拍照時「油光滿面」。所以囉，不管男女coser，扮演時多多少少都需要畫點妝的。

如果向來是脂粉不施的人，怎麼辦呢？兩個方法：第一，找美容院或請會化妝的朋友幫忙；第二，學。入門者不必急著使用百貨公司的名牌專櫃化妝品，連鎖藥妝店的開架式化妝品就很夠用了，

可以多買幾種回家試，找出最適合自己的顏色。現在的化妝品品質都還可以，只要卸妝卸得乾淨，基本上是不會傷害皮膚的。

cosplay的基本妝和一般化妝一樣，先洗好臉，依序抹上化粧水、乳液、隔離霜、粉底液、粉餅，上好底色，接著上彩妝。順序是由上而下：眼影、腮紅、唇彩。到這裡，最基本、簡單的妝就算完成了。不過提醒一下，若是平常沒有化妝習慣（經驗）的學生玩家，先不要上腮紅，免得上得不好就成了「如花」了。若是特殊造型的妝，通常會使用油彩上妝。如果角色身上有特殊紋身圖案，除了現成的紋身貼紙，人體彩繪顏料也是很好的選擇。

角色裝扮完成！接下來，對著鏡子擺幾個吸引人的姿勢模擬模擬，就可以步出化妝間，成為鏡頭追逐的對象囉！

鏡頭獵人，來追我吧！

coser的扮相當然會吸引攝影者，但要是coser的pose擺不好，拍出來的效果就不佳。勇敢一點，拿出自信擺出姿勢吧！當然，攝影師的取鏡角度也是相當重要的。會場裡除了路人、來看熱鬧的人之外，專業的攝影師也越來越多，相機的配備更是一台比一台高檔。除了專業的單眼相機，玩家或同好也會攜帶傻瓜相機，或是近來十分風行的數位相機。

由於可以直接將圖片上傳到電腦網路，省去掃描的功夫，因此有電子相簿或個人網頁的玩家通常會選擇使用數位相機，或是請照片沖印店多製作一份相片

光碟。

cosplay的網頁很多，台灣地區最著名的莫過於「CosPho Up commission」和「夢源」這兩個綜合性的cosplay網站。這些cosplay網站是玩家的聚集地，龐大的討論串和相片蒐集，是吸引玩家的主要原因。另外，網路電子相簿是存放個人cosplay照片的好地方；「星光大道」因為可以存放的照片量多，又附有留言版，許多coser都會申請使用。除此之外，自行製作網頁也是吸引同好的方法之一，在自己的網頁裡可以按自己的喜好分類，並加上有創意的照片對白，比電子相簿自由多了。

額外嘮叨一點，最近有一些不肖攝影師，專門偷拍coser走光的照片，或者把照片放到色情網站上；為避免這種情形，coser一定要自己注意安全。除了太過暴露的裝扮不要輕易嘗試外，事前的準備工作最好儘可能妥善，如胸貼、安全褲之類的用品，都是不可或缺的。此外，在會場時要多留意身邊有沒有拿著攝影機的人，或者鏡頭方向不對勁的可疑人物。

自己玩不夠，親朋好友齊出動

通常cosplay的初入門者如果不敢一個人扮演，就會拉著有相同興趣的朋友一起來。網路自然就成了「組團」的好地方。有組織的個人網頁，甚至還會舉行不定期的「外拍活動」，有別於大型販售會。外拍由經常參與網頁討論的網友發起，通常是參與的人扮同一部作品裡的各個角色。如果是古裝，coser多半會選擇至善園、中影文化城等地方拍攝。如果是背景在西方世界的作品，自來水博物館、淡水的教堂等地，都是玩家最常去的地方。外拍因為都是熟人，所以玩家會比較放得開。去外拍的人除了coser之外，也有專門的攝影師或化妝師。

除了cosplay網站，作品的專屬非官方網站，也是玩家聚集的地方。大型同人活動前，也會有人在此提出組團的邀約。約好扮演的角色，互通有無後，看網友的交情會交換電子郵件或電話號碼，相約見面的時間地點。通常大的團體聚集出現時，也是攝影者殺底片的好時機！或許應了「數大便是美」這句話，有時候這種大團可能還得原地不動待上個把分鐘供攝影者拍照呢。

名店介紹

下面將為大家介紹一些cosplayer常會利用到的店家：

衣服製作方面

● 偲瑜女裝

位於永樂市場三樓的偲瑜女裝是我和朋友們最常去的一家服飾工作室。小小店舖中的兩三台裁縫機，是店長阿姨和夥伴們工作的地方。阿姨的手工很細，做事負責，雖然有時候因為案子多會忘記小細節（大型販售會的前一個月，通常會是最忙碌的），但是阿姨不會自己任意加工改造，一定會主動先打電話給委託者，問清楚才動手。

電話：(02) 2558-2271　0937469210
地址：台北市迪化街一段21號3樓
　　　3092室

●新經美行
新經美行同樣位於永樂市場三樓，是專
作和服的店家。店鋪雖然不大，人氣指
數卻是一等一。阿姨的手藝是向師傅一
點一滴紮紮實實學起來的，看到店面裡
的成品，客人一定會驚艷阿姨的巧手！
若是自己準備布料，僅算工錢，其實是
十分便宜的。
電話：(02) 2552-6689
地址：台北市迪化街一段21號3樓
　　　3008室

●杏林時裝
這也是一家位於永樂市場的店，營業項
目蠻多的，不過在這裡看不到幾張cos-
play的照片。阿姨說是因為這種案子接
太多了，照片多到貼不下，所以只象徵
性地貼了幾張在柱子的邊邊。這家店製
作速度很快，大約兩星期左右即可完
工。
電話：(02) 2558-2324
地址：台北市迪化街一段21號3樓
　　　3094室

●亞哥
亞哥位於西門町鬧區的巷子中。由於西
門町是眾多學生的消費集散地，因此修
改制服的店家自然不少。除了修改之
外，亞哥也接訂製的生意。若是玩家扮
演的是穿學生制服的角色，可以直接拿
自己以前的制服給店家改造。（前提當
然是兩者不能相差太多！）例如水手
服，在制服店訂做一定是比較便宜的。
電話：(02) 2381-9263
地址：台北市中華路一段114巷4-3號

●詩海工作室
詩海工作室由一群專門做cosplay服裝的
工作者組成。除了製作衣服之外，也接
製作小道具的案子。因為有專屬的網
站，所以玩家可以先上網查詢，以節省
時間。詩海的快速交件也是一大優點。
電話：(02) 2980-0946　0918256754
網址：http://photo.pchome.com.
tw/s01/arati
專門項目：布袋戲服、禮服

●秀秀服裝設計工坊
先前介紹的都是位於北部的店家，那麼
中南部的玩家怎麼辦呢？這家位於嘉義
市的工作室就是專門為南部玩家服務的
店！配合網路宣傳，玩家可以先上店家
阿姨的星光相簿網站，透過電子郵件估
價之後再做決定。
電話：(05) 2367830
地址：嘉義市新民路186巷39號6樓之2
網址：http://photo.starblvd.com/shiowsh-
iow
專門項目：布袋戲服、各式cosplay服裝

●EMI服裝工作室
這家店經營項目蠻多的，從西服、中國
服到布袋戲服都有。優點是離捷運站很
近、很好找，又有網路服務，可以先行
估價。最大特色是台灣南北通吃，有台
北店還有高雄店，服務範圍廣。

台北店
電話：(02) 2364-9837　0933301410
地址：台北市羅斯福路四段24巷12弄
　　　10-1號2樓
高雄店
電話：(07) 251-1749　0919616626
地址：高雄市長生街9-3號

小道具的店家

●介良裡布行
這是我最喜歡去的一家店，因為種類很
多，布料、緞帶、蕾絲、流蘇、羽毛、
花片……都有。位於永樂市場邊。
電話：(02) 2558-0718
地址：台北市民樂街11號

出租戲服和小道具、假髮的店家

●樂舞
樂舞位於西門町附近，店面相當大且種
類繁多，是可以仔細挑選商品的店家，
服務人員的態度也十分友善。唯一小小
的缺點是價格比起其他店家稍嫌貴了
點。
電話：(02) 2382-2421~3
地址：台北市漢中街147巷5號

●青龍
漢中街上出租服裝道具的店不少，玩家
可以慢慢逛慢慢看，其中「青龍」是我
最喜歡去的一家店，狹小的店裡有著滿
滿的寶。重要的是老闆會非常熱心地替
你找最適合的服裝道具，並以優惠的價
格算給你。

電話：(02) 2381-3218
地址：台北市漢中街137號

訂做假髮

如果戲服出租店沒有想要的假髮，還可
以選擇用訂做的。當然，訂做的價格會
比租的貴上一些。價格不定，從數百元
到數千元不等。

●得意
台北店
電話：(02) 2381-2267
地址：台北市西寧南路36之59~62號
台中店
電話：(04) 22261367

文 禾子

如何開始同人創作？

選擇創作類別

「同人誌」可以視爲個人發洩「怨念」的一種方式。同人誌的類別很多，不限於漫畫或小說形式，有完全自創的，亦有延續或另外發展市面上的商業作品，諸如電影、漫畫、小說的同人誌。創作時，先選擇最感動的部分下手較能得心應手地完成。舉個例來說，某人極喜歡《棋靈王》，但對結局不甚滿意，於是決定從北斗盃之後的劇情重新改編，這時候他可以選擇以漫畫或小說，或是以其他媒介來完成他的理想。執行方式則可以自行獨立完成或邀請同好一起進行。

尋找志同道合的夥伴

講到這裡，頓時覺得熱血沸騰！要找到志同道合的夥伴，學校同學、親朋好友，是比較好溝通和容易聯絡的，但是，現在透過網路在虛擬世界中集黨結社的玩家，也越來越多。另外少部分的動漫畫相關雜誌上也會允許刊載類似「組社」、「尋找同好」之類的廣告，只要理念相同，事情就很容易進行，若是志不謀，道不同，社團就很容易告吹。另外，「堅持」、「負責」和「彼此溝通協調」也是十分重要的。常常看到一些同人團體，畫了某某作品的外傳上集之後，下集就沒下文了，不是因爲學生遇到考試、難產，不想畫了而就此打住，就是社團因運作不良、夥伴吵架而解散，使得好不容易建立起來的「粉絲群」只好失望離開。

執行方式

既然想好了方向就來實際動手吧！如同一般作家創作，同人作家也會出現許多瓶頸；想故事大綱不難，要把故事完整寫出、畫出，可就不那麼容易了。分鏡、對白，連接的環節，都得注意。

若要寫小說，文字上的拿捏是最重要的。若是選擇漫畫的表現手法，則比小說多了幾道手續，包括草稿、墨線、貼網點、完稿、校對、印刷等等。若是電腦繪圖，則又有另一番程序和機制了。

印刷與出版

底稿完成，可以拿到印刷店印刷了！因為同人誌的印量不大，通常是以數十本或數百本為單位，印刷廠不接受這種少量的製版印刷（其實對同人誌作者來說，製版費用也是十分昂貴的負擔），因此同人作者們會選擇到快速印刷店進行印刷。除了手製稿件印刷、裝訂之外，有些快速印刷店也有電腦製圖的輸出服務，畫好的CG就可以用解析度比較高的配備輸出了。

那麼，哪裡有快速印刷店呢？「千業」是北部玩家耳熟能詳、專門印同人誌的店家。由於經驗老道，所以老闆很會替同人團體著想，經常提供不少好建議。不過同人販售會前通常是千業的「黑暗時期」，若是這段時間有特急件要趕，我的建議是可以到台大（公館汀州路上）附近的快速印刷店印製。託了台大的福，附近的印刷店十分發達。如果不想人擠人、稿擠稿，公館附近的印刷店是不錯的選擇。

※千業店家資訊
電話：(02)2331-8887
地址：台北市開封街一段2號7樓。

Comic Market活動有一項很有趣的特色，那就是參與者身分的多重性，或者說是流動性。

台灣的Comic Market活動是採取同人誌販售與cosplay活動合辦的形式，所以會場同時有同人誌販售跟cosplay兩種活動進行。

在這個場合裡，除了不可缺席的同人誌創作者和cosplayer之外，還包括了道具服裝製作者、攝影者、協調者、一般業者、陪同者、媒體，以及參觀者。

在台灣的Comic Market，同人誌作家們大部分會親自顧攤，一方面是基於現實經費的考量，另一方面則是因為Comic Market對於同人誌作者們來說，不但是展售自己心血結晶的場合，也可以藉這個機會觀摩其他人的作品，同時還能直接看到顧客們對自己作品的反應，是很重要的交流管道。

而若要提到會場中最閃亮的焦點——cosplayer，就不能不提與之息息相關的服裝道具製作者跟攝影者。

cosplayer由於外型搶眼，一向是會場中最搶眼的一群，但是別忘了cosplayer亮麗的造型可是出自辛苦的道具服裝製作者的努力。某些角色的造型不容易長時間保持完整，道具更有可能因為會場洶湧的人潮等因素而損壞，因此有些較具規模的扮演團體會有負責道具服裝製作的人員跟隨，以便隨時修正調整。

造型亮麗搶眼的cosplayer自然會吸引攝影者的目光，因此在會場中拿著相機圍繞著cosplayer的攝影者人數也非常多。其實在cosplay活動萌芽初期，攝影的工

誰在會場？

前進同人會場

文 黑木崖主人

作多半是由cosplayer自行攝影或請朋友來攝影，再不然就是因為活動屬性相近而來參加的動漫畫、電玩愛好者，主要目的是希望為活動留下紀念。然而隨著活動越來越盛大，參加的人數越來越多，對此活動感興趣的專業攝影師也逐漸增多。經過幾年的累積，有些cosplayer從對攝影一竅不通，逐漸變成小有概念，也有原本以攝影者身分參加活動的人，從拍攝者轉為被拍攝者，嘗試自己投身下海cosplay的例子。

像這種身分變動的情況，其實在同人誌作家、cosplayer、服裝道具製作者、攝影者之間很普遍地存在。也就是說，同人誌作家可能身兼cosplayer、攝影者；或者cosplayer同時是服裝道具製作者……等等。我們可以說，在Comic Market活動會場中，所有的參與者都可能以多重身分投入這個活動，如果將Comic Market比喻成一齣舞台劇，那麼這就是一個觀眾兼演員、兼幕後工作人員的奇妙組合的劇場。在Comic Market這個「市場」中，售貨員跟顧客的身分是可以互相轉換的。

但畢竟這是個由多數非傳統、非職業商人的人所組成的「市場」，也因此在這個非傳統的市場中，謹守著傳統的、單純的「商家」角色的，也只有原本就是商人的動漫畫相關業者，例如販售畫漫畫用的種種工具廠商，或是販售動畫影音產品的公司等等。

相對說來真正比較接近純粹的「圈外人」身分的，也許是「媒體」。由於Comic Market活動這幾年來發展得越來越盛大，場面的熱鬧程度——特別是視覺上的亮麗繽紛，都很符合媒體（特別是電視）偏好的性質，所以這些年來Comic Market活動的新聞曝光率也逐漸增加。可是話說回來，在這個網路發達的年代，發行非商業的個人電子報早已沒有技術上的問題，一份受歡迎的個人電子報對於圈內小眾而言，報主的地位是跟媒體類似的，如果我們將這種有大量讀者的電子報也視為媒體的話，那麼此時的「媒體」可就不是單純的圈外人、旁觀者了，也是參與的同好。事實上，由於數位傳輸技術的發達以及網路的普及，以cosplayer照片為主要內容的相簿網站早已是同好們交流的重要據點之一。對於不熟悉圈內文化的人來說，可能會覺得這些網站很奇怪，因為很多雖然名為網站，但是功能多半很陽春，甚至很多只是網路相簿而已。可是對於圈內人來說，本來相片就是最重要的！其他所謂的網站功能沒有也無妨！相片拍得好不好，比網頁是不是設計得漂亮重要多了！

如何獲得資訊？

哪裡有同人活動的資訊？FF、CWT的官方網上都有相關資訊；其他小一點的活動，如高中、大專院校的共同聯展……等，在BBS上或著名的同人誌、cosplay網站上都有。除了網站之外，有一些實體商店，例如一刻館、漫畫小子、新瑞書店等漫畫便利屋，有時候也會有同人團體委託店家擺出廣告。

目前台灣地區大概每個月都有大小不一的同人誌、cosplay集會，有興趣的人可以選擇適合自己參加的場次。「地點」通常是一般玩家最優先考慮的條件。當然，有些網友為了「網聚」，或是有某些特別來賓、限量販賣的活動，而特地挑一些距離稍遠的場次，那就另當別論。

我是以什麼角色去的？

參加這類活動的人，什麼都有，什麼都來，什麼都不奇怪！有第一次參加的好奇者、剛好經過的路人、專門來拍照的攝影師、挖新聞的記者、角色扮演者、同人誌創作者……等。不論哪一種角色，互相尊重，是基本禮儀。

購票方式

現場購票是多數人採用的方式，但是由於主辦者的委託，現在在漫畫便利屋也可以買到票了。同人販售會的入場券和一般展覽不同，它是一整本的刊物，通

文

禾子

出發之前

前進同人會場

稱「場刊」。第一頁會附有入場券，接著會有相關規定和會場索引、地圖、特別來賓介紹、社團廣告……等，要價通常在一百五十元左右。

由於場地的限制，早一天進入佈置，主辦單位就得多支付一天的場地出租費，因此，社團都是當天上午才能進入擺攤，而一般人的入場也就被排在社團入場約一小時之後。參與者可以利用排隊的這段時間看看場刊，閱覽主辦單位的各項規定，順便看看進入會場後有哪些攤位是要先逛的，才能避開人潮，買到想要的東西。

圈內報告 一位COSPLAYER的經驗與〈感想

文 公主

從第一次cosplay到現在應該也有六年了吧！cosplay對我而言是一個挺有意義的活動，可以認識許多人、學習許多新事物，是很好的興趣。

在這之前，其實從未想過要參加這種「打扮成自己喜歡的角色」的活動，我只是純粹喜歡動漫畫和遊戲而已。直到朋友介紹日本有這樣的表演活動時，才開始認識cosplay。那時候的感覺是：「啊！好有趣，但我應該不會去做這種事情吧！」不過很明顯的，我對於這樣的表演活動並沒有厭惡感。

直到一次朋友的邀請，我才有真的想試試看的想法。那時我扮的角色是《Gundam Wing》裡的莉莉娜，這個角色的衣服並不需要大費周章，是一個打扮很平常的角色。在朋友的鼓勵下，我有了第一次cosplay經驗，雖然準備並不很周到，但是非常愉快。在同人展上，自己扮的角色被認出來的感覺真好！和扮同一部作品的同好們交流的感覺也很棒。在被要求拍照的時候，試著擺出角色的姿勢和神態，也是一種很美好的表現自己喜歡那個角色的方式。

就這樣，我喜歡上cosplay了。

從那次之後，我開始想在一次次的活動中，扮演各種自己喜歡的角色。一開始對自己不太能夠扮出角色的味道感到有些不滿，但是在漫畫展上和同好交流的喜悅感，卻讓人感到非常的充實。即使是不認識的人，換上了自己喜愛的人物的衣服，不需要客套些什麼，在那樣的場合中就能非常自然地打成一片。動漫迷們在現實生活中的這份熱情通常都有

比較難傳達的寂寞感，然而在這樣的活動中，卻能盡情地交流，有很強大的充實感。

Cosplay對我而言就是能讓我如此愉快的活動，所以我個人比較不在意扮出來的感覺是否完全正確或完美，因為喜歡的那顆心才是最重要的。

不過，cosplay是要花金錢和精神的活動，對於當時仍在學的我而言，無法很頻繁地扮演很多角色。不過只要有同人展，我除了會去會場逛同人刊物，也很喜歡看看不同的cosplayer，拍下別人心血展現出來的成果。

隨著時間的過去，同人展的數量每年都在增加，cosplayer的人數也越來越多。我也看到很多不管是外表、服裝、造型、道具都很完美的cosplayer，並深深受到吸引。但是，參加同人展的人越來越多之後，我有著複雜的感受，一方面高興活動能夠發展起來，一方面則有種漸漸感受不到當初那種同好交流的親近感。因為人越來越多，整個環境也越來越複雜。

cosplay剛開始的時候範圍很小，在會場上只要同樣是cosplayer，就會有「這人是同好」的親切感；同樣的角色一起拍照時，也有一種和同伴交流的喜悅和單純的感動。但是後來人一多之後，每個人都有自己的團體，或是cosplay有了不同的目的，人心沒辦法像當初那樣，一下子可以結合得很緊密。而且因為制度的建立趕不上cosplay活動的成長速度，cosplayer在大眾心目中多少存有秩序不良的印象。

我也慢慢發現，我現在cosplay的目的和感受，和最原始的初衷已經有了某種程度的差距。現在的我會想要把角色cos得非常完美，覺得想要把cosplay變成一件很棒的作品，來表現自己對喜歡的角色真正喜愛的程度。但是另一方面又想，這樣的行為其實在某種程度上來說已經變質了，到底cosplay是為了展示作品，還是為了表達自己喜歡那個角色的心？身為女孩子，我發現cosplay其實除了意表示自己對角色的喜愛之外，很難不包含一種想將自己打扮漂亮的心態——想要像自己所扮演的角色一樣漂亮的女性的心態。

但再想想，也許這種心態也無可厚非。只是對我而言，最重要的，還是那份對角色喜愛的心情。如果只是為了cosplay而去找角色，那就悖離了那種心情了。現在，每個人cosplay的心情和目的也許不一樣，不過我還是想秉持著那分喜歡角色的心情來cosplay。這是一個在經濟狀況允許的情形下，很正當的休閒活動。不管是在什麼樣的目的下cosplay，我還是支持這樣的活動。

同人誌圈內人的經驗告白

圈內報告

文 遊遊RIKA

早期同人誌印刷不像現在進步，當時的封面印刷，最常見的是單色印刷，而且還是影印居多，連週邊產品信紙也是用單色印刷，最多是從黑色變成紅色、橙色而已。不像如今的彩色印刷，還有上珍珠光、亮光等技術，而當年，電腦繪圖更是沒聽過的科技。

也因此同人誌剛從手繪進入到電腦繪圖、輸出成本子的時期，還頗令我們排斥，因為當時印刷品質非常糟糕，會有一格一格的鋸齒狀。但如今輸出技術精進，連電腦稿看起來也像手繪稿一樣。現在的彩稿封面與電腦繪圖的流行，使得同人誌更是耀眼奪目，更容易吸引讀者的眼光。即使不是出同人本而是週邊產品，也有不錯的收益。但在同人活動早期，大家都將熱情投注於描繪自創的人物上，可能劇情都還沒出來，人物設定已紛紛出籠，所以那時比較令人詬病的是只有人物設定卻沒有漫畫劇情。可能因為如此，再加上畫技並不純熟，沒有內容，無法說服讀者掏出荷包。結果從初期畫自創人物，漸漸轉入週邊產品的時代，又變成讓人詬病的另一個時期。

同人誌會場開始進入週邊產品時期，最主要的原因，還是因為銷售壓力。因為大家最後發現，自創的東西無法吸引人購買，除了劇情、畫技不足，以及缺乏名氣之外，昂貴的價錢也是原因之一。但是由原作衍生的週邊產品，如小卡、信紙等，則因為畫風可愛、印刷精美，再加上價錢便宜，很多讀者看到之後，就會隨手購買。只是久而久之，消費者

也會開始產生「我買這種東西到底幹嘛」的疑惑，因此減低購買力。不過，名氣大的畫者（如CAT姬等）的週邊產品銷售力仍然很強。

所以有一陣子同人誌展逛下來，別說自創同人，連原作衍生的同人漫畫，也不見幾本，而全以週邊產品為大宗。既然漫畫本不好賣，週邊產品卻銷售良好，不消說，對創作者而言，當然是選擇最有利的，畢竟銷售壓力仍是存在的。只是這個時期，大概是我對同人誌展最無興致的時候，因為我想看的是漫畫，而不是一堆我所不需要的週邊產品。

倒是近幾年，台灣本土創作環境的不理想，反倒促成同人誌展的熱絡。看著那些學生燃燒著熱情創作，也讓人重新體驗到國內創作者的生命力。早期的同人誌會場，北部是以師大為主，因為交通不便我很少去，再加上後期以週邊產品為主，更是令我興趣缺缺。直到同人誌展移師到台大巨蛋，我才從新聞上得知同人誌展的百花齊放，各類創作令人目不暇給。或許，同人誌場又開始燃起了漫畫的創作也說不定？我在心底如此猜測著，也不禁又對同人誌展恢復興趣。或許，我該去逛一逛，幫那些新興熱情的同人作者捧捧場才對。（中部要是有同人誌展，我通常都很捧場。當然，中部的規模是比北部小很多。）

提到同人誌價錢，倒是不管過去或現在，都沒什麼變動。以前一本大約賣一百五十元，但因為印刷簡陋、內容不足，令人難以出手購買。但如今的同人本印刷漂亮，畫技成熟，因此一百五十

元到二百五十元的價位都可以讓人接受。至於小卡、信紙類，價錢也沒什麼變化，大多在五十元以下。我還買過一張小海報只要二十五元，非常划算。就像之前所提的，只要價錢便宜，很多讀者會產生消費一下也無妨的心情，就當作是捧捧場。

畢竟這是個人以熱情創作的本子，價值當然無法與商業書籍相比，少量而價貴。但會去同人誌展捧場的消費者，我想也是抱著心甘情願花錢的心態去支持的，否則若是沒有興趣的話，逛這種個人創作的同人誌會場，照道理說應該會比逛書店還無趣才對。

同人誌場的作品毫無品質保證，也沒什麼名氣與介紹，很多人都是靠「眼緣」，也就是看了喜歡就買，因此封面是很重要的決定性因素。這不禁又要舊話重提，畫技是否美麗擁有絕對的影響力。但是畫風怪異的人也不必太傷心，我就有朋友買了一部很怪的作品，怪到我也不知該怎麼說，但朋友的說法是，怪到她忍不住一定要下手買才行。

雖然冷門作品較少人購買，但我認為重點是能夠遇到知己。而創作的最終，就是遇到懂得自己作品的人。

至於同人誌的風格與題材，撇開自創同人，衍生同人都是以目前最火紅的作品加以改編的。除了創作者本身也迷這部作品之外，改編知名作品也比較容易得到同好的共鳴，進而促使他們購買。可以說是興趣與銷售成績相輔相成。

聽說現今的同人創作中自創開始抬頭，這也是可喜可賀的。既然是同人，而非

商業誌，應該更可以從中看出作者想表達的東西，而不會被「商業」所牽制。而自創同人雖然被視爲不易取得同好支持而銷售不好。但我以爲，市場供需法則中，沒有哪一種作品是不被人需要的，即使是亂七八糟所創造出來的作品，也一定會有亂七八糟的人喜歡（筆者自認就是這種人）。而既然同人誌是踏出實現自己夢想的第一步，就不要因爲其他外來因素而綑綁住自己的想法。所以，我覺得不管是自創或衍生，都可以讓大家看到作者想表達的東西，而這種東西簡而言之，仍舊是「熱情」。

如今的同人作者因爲電腦繪圖的流行、網路的發達、網站的便利，可以隨時發佈最新消息，或者在網路上先培養出閱讀者，我認爲這比同人發展初期擁有更多優勢。或許本土創作是艱難了些，但既然有愛畫圖的人，也一定有愛看圖的人。沒有人會希望漫畫創作消失，因爲，這些漫畫陪過我們走過太長久的人生了，久到已經成爲我們不可抹滅的回憶之一。

談到這，不禁想到電視冠軍最終的結語：「對你而言，漫畫是什麼？」

每個人心中，應該都有自己的答案。

活動主辦單位訪談

學生自發性組織

文 伊格爾＋Calcifer＋漫畫丸

學校社團本來就是同好集結的團體，因此學生社團一向也是同人活動中非常重要的參與者。同時，基於教育上的理由，一般學校對於學生社團活動多半採取鼓勵的態度，因此學校社團在同人活動中一直佔有非常重要的地位。

回首當年——
輔大ACG研習社

早在Comic World活動尚未誕生的時候，輔大「漫畫社」（民國九十二年更名為輔大「ACG研習社」）就曾在民國八十六年舉辦了一場同人販售會活動，會場內囊括了同人誌販售、cosplay與電玩大賽，相當多元。雖然與現今活動的規模無法相比擬，但仍可說是同人活動的先驅者之一。

當年的輔大漫畫社，社內繪畫風氣非常旺盛，社員們經常進行畫作交流，置於社團辦公室內的留言本中隨處可見塗鴉繪作。社員也曾於漫畫出版社新人獎投稿，並有過三部作品同時入圍的輝煌紀錄。也有社員將自己的畫作放在漫畫便利屋，藉此與漫畫同好進行交流。同時，社團還曾以「Fu-Jen University Comic Kingdom」的名號進行相關活動。社員們彼此之間感情融洽，常常群聚社團辦公室裡泡茶聊天直至夜深人靜，意猶未盡再轉戰他處續攤。除了社內成員交流頻繁之外，對外也曾舉辦諸如以小學生為對象的漫畫夏令營、與大然文化合作舉辦的漫畫教室等活動。但是，聞名一時的輔大動漫祭的誕生，其實是因應當年學校行政的變革，為了社

團的生死存亡而拼命舉辦的活動！

受訪者表示，當年為了舉辦輔大動漫祭，大約從半年前就開始進行規劃，對外也進行相關的宣傳，除了一般的傳單發放外，社員們並將平時的繪作重新剪輯上色，集結成冊來進行廣宣。為了這些企劃，全體總動員進行剪貼與著色，往往忙至三更半夜，但卻樂此不疲。除此之外，社員也運用個人對外的活躍魅力廣邀同好團體一同參加。而為了讓活動氣氛更加熱鬧，例行的電玩大賽也一同進行。另考慮到輔大交通的不方便，社員還特地情商客運公司發車前往市中心載客，雖然後來突生異數，導致最後由主辦單位呼叫計程車前往會場，因此增加了不少成本，但主辦單位表示：「這是必要的開銷，雖然是筆不小的數字，但是，事關輔漫的名聲，萬一搞砸了，再多的金錢也無法挽回。」

輔大漫畫社同學們的辛苦並沒有白費，傾全員之力辦出了一場成果豐碩的活動，與會的一般民眾皆給予正面支持，熱情的同好參與者也賦予很高的評價。但學生社團由於社員都是學生，組成份子會因為畢業、轉校等等因素而有所變動，數年之間社員們的變動連帶也可能讓社團風氣有很大的不同。而這幾年由於外在環境變化，使得北部的學校社團逐漸沒有自行主辦活動的迫切需求，因此至今未曾再舉辦過類似的活動。

春宴的主要推手——
中興動漫社

相較於台北，中部的同人誌即售會經常給人一種人潮不多且攤位數稀少的感覺。但即使在這種情況下，中部仍有一些非商業團體在為中部的同人誌圈而努力。中興動漫社於一九九三年創社，自一九九九年與導航基金會協辦了「同人文化節in台中」開始，二〇〇一年主辦第一屆「春宴」至今，一直為中部的同人活動努力不懈。

提及春宴所獨有的特色，那就是每屆春宴都有各自的吉祥物且場刊風格皆不相同。例如第一屆的吉祥物為櫻花，走日本風；第二屆的吉祥物為蝴蝶，走中國風；第三屆為蝙蝠，走奇幻、視覺風。再者，如第二屆出現的首隻人形化吉祥物cosplay，類似一般展場中可見的Show Girl等，這些都是其他單位主辦的活動中未曾出現過的。

談起當年為何會想站出來舉辦同人誌即售會，第二屆春宴的總籌長小衛表示，九二一之後，當時的社長——即第一屆春宴總籌長，覺得社團活力明顯下降，有必要提振一下大家的士氣。此外，由於對參加幾場台北和高雄的CW同人誌即售會所得到的印象都不大滿意，而且社上成員普遍覺得CW的攤位費有點偏高，因此希望能自己站出來為同人團體爭取一個較好的辦展環境。春宴就在這樣的理念下開始籌辦。

然而春宴並不是中興最早辦的一場活動，早在一九九九年由導航基金會主辦的同人文化節就曾與中興洽談協辦。中興經由協辦此次活動，以及參加其他同人誌即售會所得的經驗，評估過種種支出（場刊、場地和場佈等）和收入（攤位費和入場費等）後，認為收支可以平

衡，「只要我們不要想賺那麼多錢，活動是可以辦起來的。」。

所以，中興動漫社舉辦春宴，是秉持著服務的精神，不以商業利益爲考量，只期盼所有來參加春宴的人都能感到愉快。目標以「場刊全彩、攤位費免費、入場免費」爲最高指導原則。目前春宴僅能做到場刊全彩和攤位費免費這兩項。第一屆春宴參與者，亦爲現任春宴顧問的熊表示：「堅持彩色場刊是因爲這也是社團一種抒發自己的方式。而且一張社團的介紹稿，黑白的和彩色的感覺其實差很多。」

由於一般學生團體所能向學校申請到的活動補助款有限，因此爲了能籌備更多的資金調度，中興動漫社開始思索邀請中區其他大專院校聯合舉辦，另一方面也積極尋找贊助廠商。礙於學校經費是事後才發款，只得先向同人團體收預備金以支付龐大的場租費用，活動結束後再一一退回。在宣傳方面，活動組趕在寒假前將宣傳海報與傳單印製完成，藉返鄉之便讓所有社員帶海報和傳單回鄉，各自在當地進行宣傳以達普及的功效。第一、二屆的春宴就曾有參加者驚嘆，怎麼從南到北都可以看到春宴的宣傳。由此可見此策略的成效。第一、二屆春宴的成功，證明了完善的活動企劃與人力調度的重要。

然而活動進行中難免會遇到困境，不論是校際間的溝通問題，或是春宴的傳承問題；其中以人才的揀選與去留爲最大難題。學生社團舉辦大型活動的共同困難之一是經驗的缺乏。學生會因爲畢業、轉校等因素而離開學校，因此辦活動的經驗很容易隨著成員離去而流失。雖然新生的加入可以補人力上的不足，但是實作經驗卻不是新生能夠填補的。因此，學生社團舉辦活動可說是永遠都在活動中學習，從中所得到的經驗能夠累積並加以傳承是最理想的狀況，但是通常很難如願。

春宴主要是以中區各大專院校聯合舉辦爲前提，然而或許是因爲對活動創辦的理念不清楚，彼此的意見往往難以達成共識，因此如何使風氣迥異的各校更積極地投入春宴也是一大挑戰。前兩屆春宴都是以中興爲主導，但爲了不讓其他各校有疏離感，從第三屆開始，春宴的總籌長不再是中興人，而將責任分擔至各校之中。由於是學校社團，因此也一定有接續的問題，舊人遲早會畢業，新人則陸續加入。未來後輩是否會願意繼續辦下去尚不得而知，但是爲了春宴能持續舉行，前輩將經驗化爲文字（會議記錄、流程表等），也化身顧問提供資源給願意辦下去的後輩參考。在人才無法留住的情況下，僅能以此方式將經驗傳承。對於未來，中興動漫社希望有一天能達成初創春宴時的理念——場刊全彩、攤位費和入場費全免，最佳的情況下是連場刊都可以免費贈送。只要有同人社團來參加春宴，且收支能打平又不會倒社的情況下，春宴就會一直持續辦下去，爲提供同人社團與各類參與者一個優質的環境而努力。

參與活動至今，由新人變老手、從陌生到熟悉，第二屆春宴總籌長小衛、第一

屆春宴參與者熊、第四屆春宴活動組組長色魔，這幾位受訪者對於台灣的同人誌圈都有些許感慨。這幾年觀察下來，眾人普遍覺得活動參與者的年齡層下降，從小六至高三都有，如果這表示參與活動的族群擴大了，是個好現象，但如果人多了之後問題也跟著變多呢？參與者的禮儀表現最令這幾位受訪者憂心。早年還在師大場時，拍攝者與cosplayer之間的應對還很有禮貌，而今則出現了攝影師或cosplayer自視甚高的情形。再則就是同人誌創作意願低落，早期還有不少同人誌作家會出書發表創意，現在則以週邊產品為主，出書的人反而少了。對此情況的改變，熊與色魔都深感灰心，覺得同人誌即售會的宗旨已經改變了。過多的場次壓榨同人作家的創意，使他們的理想不能展現出來。

熊、小衛和色魔共同表示：「這情況在台中場尤其嚴重。會場一路逛過去幾乎每個攤位都在賣小卡。希望每個攤位都能至少出一本書吧！這才是同人誌『展』的精髓啊！」

中山大學動畫社

中山大學動畫社原本只是集會時大家看看動畫影片的靜態型社團，但自一九九九年開始轉型為同人誌即售會的協辦單位，活動的規模甚至廣及全台灣。像這樣的轉變對於學生社團來說，是頗為困難的事情，不論是活動內容、性質或是參加對象都與以往不同，但是中山大學動畫社做到了。中山動畫社之所以能夠

克服轉型上的障礙，學校本身的特性是其優勢——中山的體系是以管理學院為主，因此學生們只要有心學習，不難掌握有效的管理方法來克服這些障礙。此後，「與校外團體合作」成了當時中山動畫社的一大特色。除了夏典（第一屆）（協助社團舉辦）、同人文化節（第六屆）（協助導航基金會舉辦）之外，中山大學動畫社也主辦過cosplay活動。

對於商管的操作模式較為熟悉，使得中山動畫社辦活動的方式也跟一般的學校社團不同。一般社團辦活動，會以本身的能力來決定活動的規模，讓需要執行的事情限制在本身的能力範圍內；但是中山動畫社要辦活動，則是評估自己加上合作對象的能力之後再決定要把活動辦成什麼樣的規模。出發點看起來只有一點差別，但結果的差異卻很大。

動畫社顧問林文斐表示，當時動畫社因為學校屬性，比較懂得掌握活動執行的訣竅，但由於環境的關係，跟外界的互動比較弱，會有活動資料不足的恐慌。活動迫在眉睫，卻得在一、兩個月之內搞清楚同人圈子一年內的變化。

回首當初的這段過程，林文斐頗有感慨。在那幾年中，動畫社開始深入與動漫畫圈子裡的團體互動，在這段過程中深刻感受到協調的重要。中山動畫社是以管理科學為行事的中心邏輯，與一般動漫畫圈以自我心情為大原則有很大的不同，互動過程中免不了造成一些摩擦與傷害。從盈虧到團隊紀律的執行，都需要協調與磨合。

根據幾年下來的同人活動經驗，林文斐

認爲，照著這個社會所謂的管理模式去辦活動，但卻對同人誌和cosplay文化一無所知的話，只能得到冰冷、空殼子的活動結果。所以辦同人活動絕對需要圈內人的意見。然而圈內人也必須了解，善用管理的技巧與經驗才能使自己喜愛的活動能夠穩定地持續進行不輟。

成大同人活動專訪——
小活動，大收穫

跟其他以學校社團爲主體的情況不同，成大的同人即售會當初並非校園社團活動，而是由於一位名爲HIRU的人想要辦場同人即售會，因緣際會找上成大漫畫社共同合作舉辦的。而這一切的宗旨就是想辦一場沒有商業氣息的同人活動！畢竟要沒有商業色彩，需要一些義工的幫忙，學生自然是再好不過的合作對象。於是HIRU靠著自己的人際關係找上成大的同學。歷史就這樣展開。

由於成大同人活動最原始的初衷，起於不顧及商業考量而能盡情地玩爲宗旨，所以就連一般入場費用都全額免費。若眞要說收入，也只有一開始攤位報名的五十元清潔費意思意思而已。這樣的風氣讓大家會來參加，除了著重於「享受氣氛」之外，還可讓市儈的氣息降得非常低。這樣的氣氛也使社團攤位從當初六十幾攤變成之後的一百多攤，飽和的程度讓主辦單位不得不割愛晚報名的社團。參與者的踴躍，爲成大同人活動能持續地舉辦打下了基礎。

成大之所以能以如此低廉的收費來舉辦活動，本身的優勢條件是重要因素——成大的地利條件可以提供給同人誌即售會非常多的好處。 其一是場地經費低廉。因爲是學生社團申請學生活動中心的場地，場地費不需周轉費心。其二是場地的交通位置適宜。成大的地理位置剛好在鐵路旁，若有參與者自遠方來，也很方便。第三就是成大周遭的生活環境便利，有網咖，吃喝玩樂的店也都不遠，若參加同人活動之後想要去逛美食，也極爲便利。這三項條件，其實正是選擇同人活動時最重要的幾個要素。第一次僅爲愛好cosplay的親朋好友們舉辦的聚會，之後逐漸擴大規模，成大的同人即售會到二〇〇三年時已經是由校園社團主辦的活動。但或許正因爲成大同人即售會本身所強調的純同好、非商業性質，活動的執行也停留在純粹的學生社團層面，因此人手不足一直是最大的問題。因爲人手不足，爲了避免入場人員過多產生的垃圾問題及工作人員的調度問題，因此雖然有大場地，卻必須限制活動規模。據HIRU說，以前還發生過有人不小心啓動了消防警鈴而騷動一時。若是人多了，現場的安全及順利運作可能得靠神明保祐。事實上，因爲人手問題，成大的活動現場不但沒有動線規劃，也不會有人在現場檢舉違規行爲。HIRU爲此感謝參與者確實盡到自己的責任，沒有讓主辦單位爲難。

同人誌、cosplay活動由原本的同好小型聚會逐漸發展爲大型活動，如果單只靠愛好者個人的努力，是很難發展並且擴張快速的。台灣的Comiket活動從過去的小型活動發展成爲今日的規模，這當中確實有許多不爲外人所知的甘苦。

導航基金會──
推動・茁壯・功成身退

曾於早年舉辦同人文化節的導航基金會，在同人文化歷史中，留著不可抹滅的足跡。雖然導航基金會現在已不再主辦同人相關活動，但他們對這個圈子的貢獻仍然値得紀念。

不同於現在的主辦單位多爲動漫畫相關商業團體，導航基金會創立於民國七〇年代，原本是以大學聯考落點預測分析爲主要業務，目的在於協助考生選擇校系。像導航基金會這樣的團體，怎麼會變成同人活動的主辦單位呢？說起來也算是因緣際會吧！起初，以扶持青少年爲宗旨的導航基金會有感於聯考落點預測分析僅能服務部份優勢青年學子，因此開始進入各高職學校舉辦各式生涯輔導相關活動，也開始舉辦一些針對青少年族群的活動，例如街舞等等，希望能爲青少年族群提供學校體制以外的活動空間。而就在持續與青少年朋友接觸的過程中，導航基金會發現了同人文化的存在。
導航基金會出面主辦活動的出發點比較接近於「輔導青少年」，對於同人文化這種自主性的同好聚集活動，導航認爲

文　伊格爾

基金會組織

活動主辦單位訪談

是值得支持與鼓勵的。並且由於觀察到同人族群多爲各自獨立的小團體，彼此之間的橫向聯繫並不熱絡，因此導航希望能串連分散的同人族群，將力量集合起來，給社團一個對社會發表的空間。讓同好們一同參與活動，並給同人團體一個不同的著眼點——玩一點不同的，讓大家知道，並非得依循商業運作的邏輯或傳統規矩參與同人即售會。於是，在青輔會的資金贊助下，同人文化節就這樣誕生了！

但是，由於導航基金會本身並非圈內同好，因此對同人文化的內部分野並不了解，在主辦活動時難免會產生一些誤會。其中影響最深遠的，就是媒體的介入。由於長期擔任青少年文化與社會大眾之間的接觸橋樑，導航比較清楚媒體的操作模式，活動在媒體上的曝光度也因此大爲不同。而導航本身因爲希望讓活動跳脫一般模式，讓此類文化能與社會大眾有所接觸，因此曾嘗試讓cosplayer遊街等等；但由於認知上的差距，媒體報導以「獵奇」的角度來看待，因此報導內容大多以「怪異」、「群魔亂舞」等字眼來形容。結果在圈子裡引起了相當大的反彈。

之後經過長期的耕耘，加上提供媒體相關資料與解說，活動逐漸多了正面的報導，圈外人也能開始慢慢欣賞這個圈子的不同之處，觀感也逐漸變成「多元」、「有創意的」等正面字眼。

然而由於資金不足，且同人團體的組織能力已經養成，階段性任務達成，導航在同人文化節第九屆之後從主辦單位的角色退居爲觀察者的身分。回憶當初，導航表示，在這段過程裡，從青少年身上學習到很多；新時代的想法與自主的觀點，讓他們大開眼界，嶄新的創意與活力，讓他們深深佩服。並且學習到如何以同理心來看待事物，讓自己的視野更爲寬廣。

但另一方面，對於這個圈子的封閉性，以及同好因媒體些微非正面描述引起的強烈反彈，導航感到不解與訝異。基於輔導的立場，導航基金會表示，同好們或許是擔心媒體負面的報導可能會讓家人限制未來的行動，也或許是不願心中的烏托邦沾染任何的瑕疵，但同好們若只習慣接受自己小團體裡的標準，而不去多了解其他的世界，價值觀將很容易地受到分隔，彼此產生排斥與誤會，窄化了同好的視野與空間。惟有同人團體願意積極主動面對圈外，這個圈子的優點與能力才能爲社會大眾所看到、接受與尊重。

非商業、非圈內人主導的導航基金會，舉辦同人活動的出發點是希望能爲青少年提供一個新的展現自我的管道，主要的目的在於輔導青少年。但像導航這樣的情況其實算是特例。一般而言，雖然同人活動的出發點是基於同好之間的熱情，但若是考慮場地、宣傳等等成本費用，要主辦單位跟商業完全無關其實是不大可能的。不過，以下這些與動漫畫相關的商業團體出面舉辦活動，其理由也大不相同。

SE——默默耕耘的同樂會

自一九九七年即以協辦身分舉辦同人即售會的SE——艾斯泰諾公司，是先前唯一在台舉辦同人活動的日系公司。艾斯泰諾公司成立於一九八四年六月，目前以畫材與繪圖相關產品販售爲主要業務。

對於舉辦同人活動，SE其實是經驗豐富，他們從一九九六年二月開始在日本本土舉辦同人即售會——Comic World，一九九七年十月開始於海外舉辦活動。數年下來，SE已在日本約三十個大都市舉行過同人誌販售會千次以上，在海外韓國（漢城、釜山）、台灣（台中、台北、高雄）、香港、中國（上海、北京、成都、重慶）和美國（洛杉磯）也都會定期舉辦活動。特別是漢城和台北，有聲優、歌手與職業漫畫家的參與，爲旗下特別的複合活動。

SE舉辦同人即售會活動，出發點有市場上的考量。推廣同人活動，可以讓繪

文
伊格爾

商業組織

活動主辦單位訪談

製漫畫的人口增加，對於以販售繪圖相關工具的SE來說，即使不能在會場上獲得即時的利益，但就長遠來看對漫畫市場的拓展仍是有意義的。

回首當初，SE表示，台灣市場對於日本漫畫的高接受度，一直是他們所注意與重視的，在前來台灣實際勘察後發現，台灣的同人文化正處於萌芽的階段，繪製漫畫的人口也正逐漸增加之中。SE評估後認為台灣是個值得投資經營的市場，於是決定以舉辦活動的方式，將同人文化推展出去，並藉此拓展畫材相關的行銷事業。

由於初來乍到，在人生地不熟的情況下，艾斯泰諾選擇與當時發展最龐大的捷比漫畫便利屋合作，打進台灣的市場。雙方的合作關係，一直到二〇〇〇年中宣告中止。由於彼此對於場內商業攤的設置意見分歧，因而分道揚鑣，由申請專利權的艾斯泰諾繼續沿用Comic World名號舉辦同人販售會，於二〇〇〇年十月七、八日（CW台北12.5）開始獨自舉辦活動，直至二〇〇四年結束在台營業為止。

不同於其他主辦單位，艾斯泰諾的工作成員幾乎七到八成都是自當初沿用至今的老班底，大夥感情融洽，只要艾斯泰諾舉辦同人販售會，老同伴們就會自動前來報到。甚至有居住在南部的成員也前來共襄盛舉，在工資與車資不成比例的情形下，完全是以幫忙的心態前來助陣。由於長期的合作，工作人員對於活動流程相當熟悉，遇到緊急情況時，也大多知道該如何應對，因此，艾斯泰諾

舉辦的同人販售會大都能維持一定的水平。問起為何眾人願意持續下去，二〇〇三年六月新接任的CW活動負責人、同時也是老班底的朱逸倫表示，這要歸功於當時日本艾斯泰諾駐台的負責人——濱田小姐——的帶領風格。濱田小姐對打工人員的挑選相當嚴格，必須一個一個當面面試，並不是繳交報名表即可，相當謹慎。實際共事時，她希望大夥以輕鬆玩樂的心情來參與這項活動，而非以工作的心情來辦事。這樣的風格，讓大夥願意留下來，在與會人士的回函中，約有六到七成的參與者對艾斯泰諾的活動風格感到滿意。

面對現在多強競爭的市場，為求永續經營，艾斯泰諾將加強同人販售會活動與畫材方面的互補。除了在畫材方面不斷推出新花樣的網點式樣，也引進電腦繪圖的相關軟體。在活動方面，開始有人形展的推出，合作的廠商也給予持續經營的回應。為了讓世界各地的創作同好有彼此交流的機會，艾斯泰諾自二〇〇二年底開始推出「新刊獎勵」的新規則，凡於艾斯泰諾的活動發表新刊，不但享有費用的減免，也有機會將自己的作品展出於其他國家的會場中，藉由不同的產品，吸引不同層面的顧客。

艾斯泰諾希望能藉由固定的活動展場給予顧客既定的印象，因此活動大都選擇在NYNY（紐約紐約展覽購物中心）舉辦。雖曾因為舞台因素而考慮選擇內湖的時報廣場，但因為該場地的改裝以及交通和周邊機能等因素，後來還是回到NYNY舉辦活動。

觀察近來同人文化發展，艾斯泰諾認為，早期的同人創作者多以營利為目的，隨波逐流；但近年來，具獨特創意的攤位有逐漸增加的趨勢，諸如手機外殼等多元化的產品，讓艾斯泰諾大開眼界。至於參與族群，則與其他參展活動的與會者多所重疊。

雖然艾斯泰諾在活動及經營上持續革新，但參展人氣的逐漸淡去，卻也是不爭的事實，也因此於二○○四年黯然下台一鞠躬。

CWT──
從完全陌生到全心投入

身為目前國內同人即售會兩大主辦者之一的CWT，前身是捷比漫畫便利屋，在結束了與艾斯泰諾公司的合作之後，自二○○一年年底由前捷比股東鄭文福先生接手活動部門，於二○○二年三月二、三日在台灣大學體育館舉辦了第一場活動，並正式更名為「台灣同人誌科技股份有限公司」，成為一個專門辦活動的公司。

談起當年為何會想接下這個活動，鄭先生坦承，其實當年是在主辦單位半哄半騙的情形下接手的，原本是打算藉此彌補投資捷比的虧空，但在實際接觸後發現，與當初所得知的情形有相當大的差距。雖然自己本身從未接觸過漫畫，但是，對於同人文化這個族群，他一直感到相當好奇，加上與捷比先前合作夥伴對於活動名稱的意見分歧，為了爭一口氣，他放手一搏，毅然投入這個事業之中。回想當時籌備的過程，鄭先生苦笑說：「那時真的是很慘，一切都要自己去摸索，沒有人告訴我該怎麼做，我跟剛加入的美編兩個人，連過年期間都在公司裡處理活動事宜。」

二○○二年三月第一次舉辦活動，雖然已籌備多時，但由於經驗不足，以致於雖有近八千餘人的入場人次，但卻只有三千餘人的門票收入，跑票的人相當多，整場活動下來，虧損了近六十餘萬元。這雖是初辦活動的意料中事，但仍是個不小的打擊。然而，鄭文福秉持著「從哪裡跌倒，就從哪裡爬起來的精神」，決心繼續把活動辦下去，一方面也因為參展社團的熱情與上進心，讓他頗為感動。面對這麼有心的一群人，讓他產生前所未有的感受；而另一方面，也是因為已投入龐大的心力，讓他不允許自己輕言放棄。

CWT經過這幾年的經驗累積，已逐漸掌握辦活動的竅門。例如在活動場地的選擇上，CWT第一個考量的，是交通的便利性。為了方便參展人員的行李搬運，會場周圍的運輸工具是第一個著眼點。第二個考量，是場地的燈光設備。充足的光線，有助於活動的進行，大家做起事來也方便。第三個考量，是場地的周邊機能，例如飲食、資源補充等問題。事實上，要找到十全十美的合適場地幾乎是不大可能，主辦單位必須盡量克服場地先天上的不足。以CWT在台北最常選擇的場地──台大巨蛋體育館──為例，最大的機能不足就是飲食取得不易，體育場的周邊缺少提供正餐的

商店。為此，CWT開始與相關單位洽談，從二〇〇三年八月的活動開始，在場內設置了簡易的販賣區。這幾年可能因為活動逐漸建立起名聲，因此場外也出現了販售零食飲料的攤販。

而在其他縣市，目前的場地多半不甚理想，CWT尚在找尋能容納多人且交通便利的滿意場地。

除了場地因素之外，活動的成敗也受到天候及局勢的影響，一旦天候不佳，人潮便大幅減少。又如二〇〇三年爆發的SARS疫情，對活動來說，是相當大的衝擊。

讓同人漫畫家的創作作品能更加地與社會結合，也是CWT努力的目標之一。因此，除了舉辦畫展，讓畫作能為更多人欣賞之外，也考慮製作成週邊產品，提高商業價值，讓創作者更有動力繼續創作下去。同時，CWT也積極接洽宣傳媒體，與同人創作者和cosplayer進行面對面的專題訪談。雖然許多玩家不願意曝光，但CWT基於未來發展的立場，認為應促進直接的交流與溝通，澄清偏見與誤解，並藉由媒體讓社會大眾認識、了解這個族群，進而能接納，給予大家一個無壓力的發展空間。在現在的同人創作圈子中，有不少進軍職業市場的玩家，同時仍繼續在原來的圈子中活動。他們所看中的，就是這個圈子的無拘無束，除了是一項娛樂之外，也是生活壓力的一種解脫。

對於cosplay方面，鄭先生對他們的創作能力與製作成品也感到相當佩服，但對於玩家的管理與規劃，則有不少煩惱。例如如何能提供安全且數量足夠的更衣空間，以及如何在會場動線順暢與玩家們的活動模式中取得平衡……一直是舉辦活動的未解難題。雖曾派人前往日本的Comiket活動取經，也曾與一些資歷豐富的玩家們討論過，但礙於民族性的不同以及目前活動規模不足，大多窒礙難行。

關於與媒體的溝通協調，鄭先生表示，主辦單位應負起導引媒體報導方向的責任。CWT鑑於過去曾經發生因媒體阻撓會場動線流暢，而被轟出場外不予進入的事件，因此，每場活動媒體前來換取攝影證時，都會給予一份活動的公關稿，期盼能對同人圈有正面的助益。

正所謂家家有本難念的經，各個主辦單位感到棘手的問題也不盡相同。CWT面臨的最大困擾是展場工讀生的管理問題。以台大場而言，每辦一次活動需要約五十到六十位工讀生；但在管理上，鄭文福一人須掌管整場的全部流程；因此經常發生眾人對工作內容不清楚的情形，即使做過職前訓練，服務品質依然不佳。雖曾找過經驗豐富的專業打工團隊，但因活動性質特殊，效果並不理想。如何能將每場的經驗累積傳承，是CWT未來的努力目標。

FF——為了自己，也為同人

說來有趣，台灣大型同人活動的主辦單位當中，早期擔任重要推手的導航基金會其實本身與動漫畫產業毫無任何關係，SE跟CWT雖然跟漫畫沾上了邊，但是嚴格說來也並非同人團體出身的「圈內人」。目前在台灣的大型同人活動

主辦單位當中,唯一在一開始便由圈內人主導的,僅有FF——開拓動漫祭。

自二○○二年十月開始進入同人即售會市場舉辦活動的開拓動漫祭,本體為杜威廣告公司,旗下除了一般的活動承包業務外,還包括了目前市面上唯一一本的動漫月刊《Frontier》,在編輯群與公司老闆的滿腔熱血燃燒之下,開拓動漫祭於焉誕生。

身為開拓動漫祭執行長的蘇微希,自稱是台灣第一代的同人文化參與者。在這個圈子打滾多年的她,有很深的感嘆與企盼。早年,蘇微希曾經想當個漫畫家,但在多方嘗試與努力之後,決心改走自己拿手的漫畫評論路線。但在《先鋒動畫》、《神奇地帶》等發表園地都先後倒閉之後,蘇微希開始朝向其他的道路發展。但即使如此,仍心懸於此塊園地。也因此,在動漫月刊《Frontier》慘淡經營之際,蘇微希以壯士斷腕的決心,決定辦個轟轟烈烈的大活動,一方面為旗下雜誌促銷,一方面也為公司與同人圈找尋不同的出路。至此,開拓動漫祭的雛形大致底定。

開拓動漫祭一開始就以漫畫博覽會的規模為理想,以成為台灣Comiket為目標,希望日本Comiket「兼容並蓄」的精神能在此實現。也因此,在開拓動漫祭中,除了有其他同人販售會中常見的聲優陣容之外,主辦單位還邀請了動畫監督與日本cosplayer等特別來賓一同與會,並對外招商設置商業展位。而主動與開拓接洽的cosplay攝影棚,也增加了開拓場的吸引力。除了廣發宣傳單外,主辦單位還在忠孝東路上插滿了整條路的旗海,如此浩大的聲勢,為開拓動漫祭帶來了近一萬四千餘人次與兩百八十餘個展位的同人團體報名參加。雖然總結仍有二十餘萬元的虧損,但雜誌扶搖直上的銷售成績與參觀人潮,讓開拓活動小組有持續下去的信心,在二○○三年的七月舉辦了第二場的活動。由於天時人和,開拓動漫祭(二)創下了前所未有的佳績!作為SARS疫情解禁後的第一場活動,兩天總人次突破了兩萬大關,也由於新加入協辦廠商——漫畫小子便利屋——的出資,讓攤位報名費減半,報名展位數高達四百餘攤,是同人活動史上單日展位數最高紀錄。但也由於爆增的人潮超過世貿中心二館的負荷,失控的場面讓這場活動毀譽參半。雖然收支平衡,但衍生出的種種問題,也成為日後活動小組檢討的方向。

FF的本體是廣告公司,雖然廣告與同人活動的風格走向不盡相同,但廣告的執行經驗讓FF在舉辦活動上頗具助益。詳細的分工、明確的指揮、迅速的反應,讓五十餘名工作人員發揮了高度的效能。在人員運用上,蘇微希偏好使用非圈內人士來維持會場運作,只要規劃得宜,即便是未曾接觸這個圈子的新人,也能很快的上手,同時又可避免因個人私念而導致工作遲滯。每一次活動,大約從半年前就開始規劃,眾人集思廣益,吸納各方意見,將各類族群融合其中,藉以拓展參觀者的層面,而非僅限於固定的族群。並且希望能為同人圈加入各行各業的新血,增加同人圈的深度和廣度,讓喜愛者自願投身其中。在同人文化與社會大眾的交流方面,蘇

微希認爲，同人活動本身是個封閉性的社群，應給予一個保護性的環境進行發展，而非將同人文化一味推銷給一般的社會大眾，貿然置於群眾之中。如此非但對同好無推廣之益，反而會讓圈外民眾因不了解而產生反感，進而引發彼此之間不必要的衝突與不諒解。也因此，開拓小組早期對於媒體雖採取被動接觸的態度，但在第二場活動時，一個月前就主動與媒體聯絡，提供活動的相關資訊與新聞稿件，並在活動當天由公關小組引領媒體進行採訪。媒體友善的回應，也讓開拓活動小組感到相當欣慰。開拓舉辦的活動目前仍集中在北部。對於中、南部的市場，由於已有當地團體穩固地持續舉辦活動，開拓將考慮以協辦或輔佐的方式來進行推廣。蘇微希表示：「當地團體比我們更了解當地市場的需求。所謂成功不一定在我，畢竟我們的本體是廣告公司，而非專辦活動的公司，能幫到什麼樣的階段，我們盡力而爲就是。」

經過這幾年的推動，台灣同人活動參與者已經達到一個相當可觀的數量。相較於早期靠少數人燃燒熱血不計代價的拓荒期，現在的市場可說是已經頗具規模。但是，市場雖然已經打開，並不表示主辦單位面對的情況就將一帆風順。事實上，如何維持目前現有的市場，持續創造出足以讓活動繼續下去的利潤空間，仍舊是個重大課題。

首先，如果活動舉辦次數過於頻繁，對參與的業餘創作者的靈感是很大的消耗，會降低品質、壓縮空間。但以一個專辦活動公司的立場來看，又必須舉辦足夠的場次來獲得足夠的收入以達到收支平衡。然而一旦活動的頻率超出玩家的創作力可負擔的範圍，參與活動的人數勢必因此減少，主辦單位的利潤依舊不會增加。

同時，由於玩家大多爲學生族群，學生的假期及空檔是每個單位都會爭取利用的，因此不同單位主辦的同人活動時間不免撞期、場地重疊，造成市場被瓜分的情形。同時，各個主辦單位對彼此的認知與行事方式不盡相同，再加上早年的債務糾紛等等因素，使得同業間的競爭也日漸白熱化。參與活動的玩家們或許可能因爲同業競爭而得到更好的服務品質，但是如果競爭流於惡質，對於同人文化勢必造成傷害，到頭來全盤皆輸。如何能藉由多元族群的切磋，培育出具有個人風格的創作人才，創造出優質的同人文化，讓這塊市場變得更加厚實，或許是未來最好的解套方法。

各主辦單位聯絡方式

※導航基金會
電話：02-2393-7408
地址：台北市中正區杭州南路一段95號3樓

※艾斯泰諾股份有限公司
電話：02-2370-2102
傳真：02-2370-2103
地址：100 台北市中華路一段59號2樓
　　　207室
網址：http://www.comic-world.com.tw/

文 小海

相關業者觀點

COSPLAY週邊經濟之興起

次文化裡對於「迷」的研究中，曾有人提出「『迷』（fan）不僅是消費者，同時也是生產者」這個論點，以此解釋動漫畫迷的角色扮演行為，是最恰當不過的。在這個圈子裡，所謂的生產不只是有形的物質生產，其他如同人誌的製作與發想、角色扮演等，都是「迷」把接收到的文化商品吸收後再釋出，並以一種只有「同族」才能欣賞認同的形式呈現。

正如同家長們永遠不了解，為什麼迷漫畫卡通會迷到去扮成裡頭的人物？「有必要這麼瘋狂嗎？」這或許是長輩們共同的疑問吧！但是對「迷」來說，這只是再正常不過的「喜好表現」罷了。

當cosplayer的年齡層漸漸擴大後，對於製作專業服裝道具的需求也應運而生。在日本，由於cosplay的人口數倍於台灣，需求量大到足以支撐一個小型成衣市場，因此cosplay服裝專門店也因此產生，甚至可以量產到建立品牌，例如COSPA。COSPA是一家製作cosplay服裝的量產專門店。

COSPA近年來積極與動漫畫製作相互交流，代理週邊產品的製作或在作品上演同時推出劇中角色的服裝、紀念衫等。同時也支援動漫畫活動所需要的各式道具、制服。到目前為止，算是發展良好順遂（雖然COSPA的服裝品質與價錢之不成比例一直為人所詬病）。

當COSPA的模式成功之後，又有更多人投入這塊「迷」的市場，規模大小不一。不過，對日本的玩家來說，到COSPA選購衣服，或是在會場租借服

裝，都是很普通的事。台灣在九〇年代後半，因爲市場還沒有成熟到支撐成衣市場的規模，或者說是尚未有人發現這一塊寶，所以玩家們多半是訂做衣服，或是自力救濟！

一般來說訂做（Order Made）的衣服品質當然會比較好，但是除了成本高之外，剛開始玩家還有一個很大的難題，就是如何讓店家願意接受訂單。現在的第三世代玩家可以隨手帶本畫集或是影印幾頁漫畫就拿給服裝店的師父訂做，但是在當時（一九九八年以前），這是會被店家譏笑爲「肖ㄟ！」的行爲。當時接過這類case的店家，有西門町的制服訂做店以及永樂布市三樓的集中店鋪，其他就是玩家個人管道了！

制服店的訂做，依我個人的經驗，當時是以分類的概念來思考的；如果想要訂做的是制服類的服裝，就到制服店去跟店家解說，結果也還令人滿意。之後偶爾會在網路上看到有些玩家抱怨西門町某某店家出紕漏，訂做的衣服做錯或是與約定不同。實際去了解之後，發現有時的確是店家的疏忽，但更常發生的情況是，玩家想要訂做的服裝類型與店家擅長的種類不同。就像在北方餃子店裡點義大利麵，然後抱怨店家的料理不夠道地一樣。制服店裡接受訂單的人並不是實際製作衣服的人，因此，如果要求的服裝超過師父理解的範圍，而接受訂單的人又沒有好好傳達玩家的要求，可想而知製作出來的成品滿意度便會打折扣。類似這樣什麼種類的服裝應該到哪裡訂做比較合適的概念，也是在第二世

代玩家努力推廣之下，才漸漸有了共識。當時幾個卡漫族群常常駐留的BBS站如「陽光沙灘」、「蛋捲廣場」等，都設有cosplay的專屬佈告版，除了同好互相交換消息，版主也會極力推廣、建立共識。

當時我也根據服裝的種類推薦了一些店家，例如水手服、百摺裙、制服類的衣服，比較適合到西門町的制服店訂做。當然貨比三家不吃虧，事前比價確實一點比較保險。如果是現代的洋裝，可以到永樂市場三樓找洋裁店。而無法歸類，或是民族風味濃厚、科幻型的服裝，西門町有一條舞蹈服裝訂做專賣店林立的街道，在那裡或許最能滿足玩家的需要。另外像和服，永樂市場三樓也有一家專門店，從浴衣到和式新娘裝都有辦法搞定！

而現在廣爲玩家熟知的永樂布市，已經是cosplayer（這當然還是指大台北地區而言）治裝購物的重鎮了，三樓的「偲瑜」更是許多玩家們在訂做服裝時的第一選擇。老闆也因爲有接cosplay的case，訂單多到連除夕夜都要趕工。這位大家暱稱「永樂三樓的阿姨」的洋裁師父，從一開始完全不懂cosplay，連卡通也只知道《科學小飛俠》與《小甜甜》，到現在有辦法接受玩家千奇百怪的服裝訂單，這轉變應該要歸功於當時台大卡漫社的社員。當時社員們爲了做出《少女革命Utena》卡通裡「挺拔俊秀」的鳳學園制服，跑遍西門町的制服店都不滿意；之後找到永樂市場，但是店家一看到卡通的圖形通常就搖頭拒

絕，只有這位阿姨願意先聽完玩家的描述，並且仔細地看玩家帶來的圖。她發現，除了人物身材比例異於常人之外，跟其他客人拿時裝雜誌來訂做衣服沒什麼兩樣，並且又是個充滿挑戰的工作，於是便接下了第一份cosplay訂單。結果效果之好，很快地其他卡漫社的成員也到這裡來訂製衣服。台灣第一件《庫洛魔法使》小櫻的粉紅洋裝，就是老闆的得意之作！

漫畫迷之間的連鎖效應在網路發達之後，幾乎是沒有時間差的，一傳十、十傳百，很快地，偲瑜的口碑與品牌形象便建立起來了。現在偲瑜要處理的cosplay訂單之多，已經到了必須向外發包的地步。畢竟cosplay的訂單都有週期性，尤其是越接近活動日期訂單越多，細部作業不得不發包給其他的洋裁店處理。其他的洋裁店注意到這樣的現象，也開始願意接受cosplay訂單，玩家的選擇也就逐漸擴大了。

其實對店家來說，cosplay的服裝在理解上的確是比較困難的。我母親正好是實踐服裝設計科畢業的，在我製作衣服的過程中給了許多意見。她最常抱怨的就是：「這個漫畫家隨手亂畫的衣服，你們想實際做出來，根本是不可能的！」的確，有些作者並不一定懂得衣服的結構與人體工學，設計出來的衣服或許在外表上搶眼亮麗，但若真的照圖面上的鈕扣開洞、照圖上的線條去剪裁去做的話，可能沒辦法穿在身上，或是穿上之後沒辦法活動。再加上2D人物的頭身比例和一般人不同，在製作成實際服裝的時候，就會面臨到要以「服裝的效果」為主，或是重視「服裝原本的設計」。這也是最考驗洋裁師父變通力的地方。在不合理的地方開洞好讓頭手有辦法伸出來，或是在原本圖面上沒有顯示的地方加上暗扣或是開拉鍊等。對洋裁師父來說，構思衣服的版面就等於是作家在思考文章題材一樣，不但花腦力，也耗費精神。所以儘管漸漸有其他服裝訂做店家想要投入這塊市場，卻不是僅僅「願意接受訂單」這麼簡單的事。從商業的角度來說，能夠抓住顧客的需求才能提供好的服務，但是，要動漫畫族群以外的人理解cosplayer的需求，可能在心理接受度上與現實面上都有困難。

也有些玩家應用自己之前「自力救濟」累積的經驗，開設網站接受同好的訂單。這樣的做法在網路普及的時代漸漸為人所接受，加上網路拍賣機制的成熟，玩家之間交易的信賴除了口頭上的約束外，還多了一層網路拍賣機制的保障。也因為這樣的網路交易是任何人都可以輕易加入的，雖然現在經濟效益還不算大，不過從成長的趨勢看來，已經不容小覷。

除了角色的衣服，道具、配件的製作也是越來越精緻、專業化，上網搜尋幫人製作道具的工作坊、為自己決定要扮演的角色人物添購重點配件，對現在的玩家來說，幾乎成為理所當然的事。如《太10》（電玩《太空戰士10》）女主角的法杖、《鋼之練金術師》主角愛德華的隨身懷錶、《庫洛魔法使》小櫻的魔杖、《少女革命》裡的戒指等等，這些

道具介於週邊商品與道具之間的模糊地帶，小巧易製作的商品日本的廠商會推出，日本的cosplayer只消去相關賣場，如秋葉原等地逛逛即可購得，但是如果是離「玩具」、「紀念品」、「擺飾」太過遙遠的角色配件，就算身在日本也很難買得到，更不用說沒有足夠代理商的台灣了。然而想為自己的cosplay精緻度加分的話，這些配件可都是重點的可辨識符碼，甚至有些角色就是得靠這些道具來「為人所判別」！因此台灣最近幾年有越來越多的人投入製作cosplay所需的大型道具、角色配件的行列。大多以理工科的學生、擁有鑄造或打樣等技術的人為主。

台灣的cosplay市場或許沒有日本那麼大，但是反過來說，要獨佔也是一件很容易的事情。重點是如何去迎合「迷」的口味，滿足他們的需求，甚至是擴大、刺激需求。現階段雖然還沒有一個較完善的商業團體來滿足這個市場，不過隨著「迷」的成長，之後應該會出現提供消費、生產、需求三種面向兼具的「迷」，到那時，或許台灣或許也會出現像日本的COSPA一樣企業化經營的cos-play服裝專賣店；又或許現在這樣的情形再多元發展之後，形成戰國群雄或個人工作坊林立的局面，才是最契合台灣本土市場的方式也說不定。

相關業者觀點

同人誌印刷店的生意觀點

文 Nyssa

同人誌真正在國內興起大約是九年前，正好是台灣漫畫發展最蓬勃的時期。各類快報、動漫畫相關雜誌出版，引起許多國、高中生——不論是純興趣或是有志於此一行業發展的人，紛紛投入漫畫繪製的行例。除了投稿在雜誌上發表之外，有許多愛畫圖的同好，開始將自己的模擬畫有系統地集結成一本本的作品集，在社團或是特定的漫畫便利屋、美術社等定點互相交流。等到Comic World正式在台灣開始舉辦，大家便開始以影印跟少量印刷的方式，將自己的作品印製成刊物，在同人誌會場上販售交流。

「出售自己的作品」不再是那樣遙不可及的夢想後，一時間大家創作的熱情立刻被點燃。CW的舉辦吸引了更多熱愛漫畫的同好加入同人誌創作的行列。

由於開始有同人誌這樣的市場需要，許多店家也慢慢熟悉這種刊物。現在，印製同人刊物比以往要方便快速，刊物的精緻度也大大提昇。

在早期，同人誌的印製是非常不方便的，由於當時電腦繪圖和製稿並不普及，大多數人還是習於傳統手繪。但除非對印刷製版有一定了解，否則畫出來的稿子可能看起來很漂亮，卻沒辦法印製成同樣漂亮的刊物。

舉例來說，彩色稿的色偏在印刷上是一個嚴重的問題，除非已經有相當程度的印製刊物經驗，否則可能常常不知道該如何修改自己的稿子，或使用不同的繪

圖技法，讓自己的原稿變成美麗的印刷品。有些有經驗的人在遇到彩色稿印刷色偏或色彩不夠飽和時，會退而求其次，選擇應用印刷的特性，配合自己的繪圖習慣，讓印製完成的刊物看起來比較精緻。但大多數沒有經驗的人，都必須遷就當時的印刷技術，或受限於成本，沒辦法印出色彩飽和又沒有偏差的彩色稿。

而在黑白稿方面，網點的處理一直是大家頭痛的問題。為了印刷後看起來較為精緻，通常繪製時黑白稿的尺寸會比印刷的尺寸來得大，也就是原稿變成印刷品時會縮小許多。但在這縮小的過程裡，線條會變得比較細，所以細的線條常常印出來看不見。而網點更會出現「濃的網點變淡，淡的網點變不見」的問題。或是「網點的密度變小，而點的大小不變」，導致嚴重失真的結果。

除了繪圖的經驗不足之外，印刷機的挑選也是原因之一。經驗豐富的繪者比較懂得利用適當的網點經營畫面，但這些並非一蹴可幾。不論黑白或彩色稿，都需要投注相當的心血和金錢，才能適應畫面和印刷物之間的落差，並取得最好的效果。

所以，對大多數印刷店家來說，同人誌實在是一種花費心力又賺不到什麼錢的case。由於漫畫原稿容易失真，以至於同人作家對於印刷的要求很高，不但線條要清楚，網點也不能糊掉。如此一來碳粉吃的就重，重印的機率也高，尤其全黑的部分更是讓影印店碳粉的消耗程度形同賠本。但是受限於財力，大多仍是學生身份的同人作家又不可能有多餘的錢投注在品質上。「又要馬兒好，又要馬兒不吃草」，可說是年紀尚輕的同人作家普遍的想法。但也就是這股熱忱與要求，有些印刷店家和同人作家因此激發出許多便宜又有一定品質的刊物製作模式。像是影印、彩色影印、印刷、快速印刷……等各種印刷方式；以及書刊、信箋、明信片、信紙、彩色照片、小卡等各種印刷物的出現。同人作家可以嘗試將自己的作品以各種不同的方式印刷，以求最好的結果。直至今日，杯子、胸章、紙袋，甚至大到對開的彩色海報也可以用很便宜的方式印製得非常精美，這都是一些有心於此的店家努力配合的結果。

就印刷店的生意觀點來說，印刷原本就要配合客戶的需求，所以盡量滿足客戶的要求，並且時時改進技術，在客戶的要求和自己的印刷技術間相互妥協，才能愉快的共生。以往的印刷方式，是「單一印刷物，大量印刷」，以降低成本。但是隨著時代變遷，資訊大量且傳遞快速，舊式的印刷模式已經不符合現代人的需求。現在的印刷廠接到的訂單，大多是以「印刷數量少，著重個人風格特色」的印刷物居多；如果想要滿足這類顧客的需求，必得改進接單門檻和傳統印刷方式，光只接大量的印刷物訂單是無法繼續生存的。

同人活動對於創作者來說，有各式各樣的定義。一般來說，大致可粗分為以下幾種：

創作死忠派

對創作死忠的同人作家來說，cosplay也許是不必要的，甚至是種妨礙。畢竟大家如果是來買同人誌、來看畫的，cosplay實在是無關緊要的活動。也許對不畫圖或湊熱鬧的人來說，cosplay非常值得一看；但是如果參觀來賓把注意力過於集中在cosplay上面，而忽略了「同人誌創作」這個同人誌展售會中最重要的構成元素，那麼cosplay不但是種勞民傷財、毫無創作意義的活動，反而還會妨礙同人誌販售的進行，不如不要。最近國內有少數創作死忠派，希望能回歸創作的基本面因而舉辦了禁止cosplay的同人誌販售會，目的就是希望過濾參與的人，單純就同人誌的創作和同好交流為主，還同人誌販售會原本的面貌。

樂見其成型

這類的創作者大多個性比較開放，對cosplay抱持高度的好感。不管是否親身參與cosplay，他們對cosplay的態度以「好玩」、「有趣」等意見居多，至於其他事情他們不願想的太深入，以免把事情複雜化，降低了創作和cosplay的樂趣。畢竟想看cosplay的人就會去看cos-

玩家的觀點

相關業者觀點

文

Nyssa＋貓妖

play，真正想看創作的人，也不會因為被cosplay吸引而不看或不買同人誌。總之，對他們來說，同人誌的消費者和cosplay的觀賞者間，原本交集就很少或甚至沒有。基本上，他們不會把那些注意力集中在cosplay而非刊物的人視為自己的讀者群，所以對於cosplay這件事情也就抱持著井水不犯河水的態度，不會干預，也不認為自己會被影響。

自得其樂型

這類同人作家只對自己喜愛的作品和畫圖有興趣，至於cosplay是什麼，他們可能都還搞不太清楚，更別說贊成或反對了。他們可能單純覺得熱鬧、有趣，就像其他的觀賞者一樣，正在摸索cosplay和同人誌販售會的關係。

好奇嘗試型

對於看到別人玩、自己也很想嘗試看看的同人作家來說，cosplay有著更強烈的吸引力。

畢竟可以扮演自己喜歡的偶像，不管對誰來說，都是一件令人著迷的事。雖然畫圖也很有趣，但是對這類同人作家來說，畫圖原本就是附屬在看漫畫之下的一種娛樂。對畫漫畫並沒有什麼執著和企圖心的同人作家來說，畫漫畫跟cos-play一樣都是「娛樂」，偶而嘗試一下也不為過吧？

主動積極型

這類同人作家對於畫圖的喜愛跟堅持可能更低了。同人作家中雖有打算將畫圖當作是「即使出社會工作後仍要繼續畫」、「能畫到什麼時候就畫到什麼時候」的人，但也有不少人是抱著「為學生時代的青春留下紀念而畫」的，因此對cosplay這樣新鮮的東西感到非常有興趣，很快地便將注意力轉移到cosplay上，而很少再畫圖。

由此可見，同人作家對於cosplay的看法，和自己對創作的堅持是有相關性的。一般說來，對cosplay抱持反感的人或是認為cosplay不利創作而反對的人，也許會因為言論內容激烈或發言次數頻繁，而引人注意，但這類的人終究是少數。大部分的同人作家，我想應該都是屬於第二類型。只有極少數人是對cos-play完全排斥，或完全不了解的。

對於大多數同人作家來說，光是想自己要畫些什麼東西、要用什麼紙印刷、怎麼替自己的產品促銷，就已經夠傷腦筋的了。對於cosplay和同人誌之間的關係和問題，大多採取井水不犯河水的冷漠態度。同人作家不管本身是否玩cosplay，在會場光是賣書、和自己的畫迷或書迷聊天交流，就已經耗去了大半的時間，跟其他cosplayer的交流並不多。

兩邊對立的情況，主要是少數人的個人觀點罷了，大多數的人並不會為了維護

自己的利益，而主動對另一邊表示不滿。事實上，在會場確實有一些造成cosplayer和同人誌作家衝突的情況，例如cosplayer在參觀同人攤位時被要求拍照，地點正好是在會場走道中央，如果cosplayer沒有當場拒絕，或是就這麼在走道上人潮洶湧的地方拍照的話，常常造成交通堵塞，多少會對正好被擋住的攤位造成不便。而這樣的情況剛開始時非常多，以至於許多同人作家感到不滿；但是經由主辦單位在手冊上刊載簡單的會場說明，並向會場工作人員宣導後，已大為改善。現在大多數的cosplayer都知道要避免在攤位前拍照，這類事件的抱怨也幾乎沒有了。很多衝突其實是無心的，只要經過溝通，都可以慢慢改善。羅馬不是一天造成的，同人誌展售會場更是一個需要參與活動的人共同維護秩序的地方。

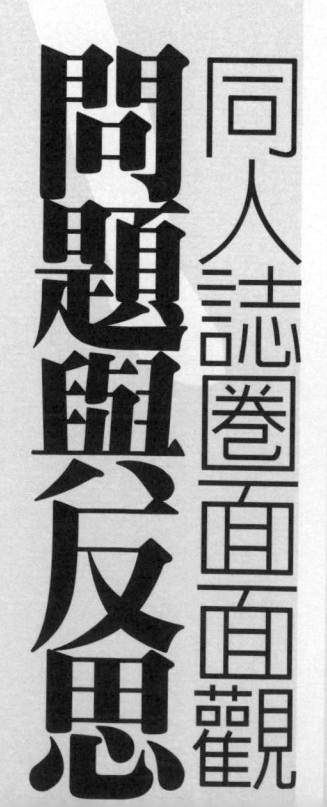

文 遊遊RIKA

同人誌圈面面觀
問題與反思

雖然不是在陽光下的愛

為什麼要參加活動呢？只有二字箴言——好玩。

不管是創作者本身或是對消費者而言，會進入同人會場，無非是想從這裡得到樂趣。在平常的社會中，一般人多多少少都戴著面具、隱藏本性，更遑論不被社會所理解或認同的「動漫畫狂熱份子」。這些人即使能夠在網路的世界裡侃侃而談、暢所欲言，表達自己對動漫畫的認知與喜愛，但只要一關掉電腦，我想鮮少人敢在陌生人面前表現出自己是這圈子的人。

現在還是學生的人也許還不能感受出我所說的「世界」的不同。在學校裡，每個人都是不同的個體，可以表現出自我的不同，但出了社會，最重要的莫過於協調與融合。

在動漫畫的世界裡，當有人使用「代替月亮來懲罰你」、「真相永遠只有一個」、或是「腐女子」、「羅莉控」、「萌」等台詞或名詞，無須贅言，圈內人都能發出會心的一笑，但是在現實的世界裡，我猜想沒人聽得懂這些話的趣味點在哪裡。

舉例來說，「otaku」一詞，我想在動漫畫界資深一點的人，即使不甚理解其意，都還是會直覺反應那代表著「動漫畫狂熱份子」。但當我問曾在日本待過一年的同事，「otaku」是什麼意思時，他直覺反應卻是「家」（otaku，日文作「お宅」）。這字的確有「家」的意味，但我聽到當場莞爾。只有這個圈子裡的人才會一聽到「otaku」便聯想到「狂熱份子」，接著延伸為「重度動漫畫

狂熱份子」；但不是這個圈子的人，直接的反應就是很簡潔有力的「家」。

日常生活中我們呼吸著同樣的空氣，講著一樣的話，深怕自己講出別人所聽不懂的話語，而表露出自己的身份（講的自己好像是祕密特種部隊的人一樣）。

但是我想，一進入到同人會場，不管是從北、中、南何處湧來此地，一進入會場，大家就會拋開面具盡情表達自己對動漫畫的喜愛。

看著劍心（《神劍闖江湖》）、小櫻（《庫洛魔法使》）、愛德華（《鋼之鍊金術師》）穿梭在會場中，每個人用行動與台詞來表達自己的熱愛，無須多做解釋。甚至我們只要看到「86」這兩字（頭文字D男主角所開的車子）都會發出會心一笑。更別說會場裡充斥著我們所熟悉的人物身影，夾雜著各種著名場面的對話。

此刻，我們是解放的，平日在學校中、在社會裡，我們小心翼翼地保持自己的身份，但從進入會場的那一刻開始，每個人都可以完全地投入動漫畫的世界。

花枝招展的打扮、怪異的言語台詞、滿場鮮豔的角色圖案，在在都表現出這個圈子的人對於動漫畫的喜愛，無須小心翼翼地試探對方是否也喜歡動漫畫。當然，有很多人平時也看動漫畫，但會到同人會場的人，絕對是比普通讀者又多了一份熱忱——尋找同好的熱忱。

在外面我們或許必須報出名字、講出自己的喜好，他人才能大概瞭解我們。但一進入同人會場，不需自報名號、更無需遞上名片、告知喜好，彼此就會很有默契地知道這是屬於喜歡動漫畫愛好者的樂園——這就是同人會場。

此刻此地盡情燃燒的熱情

動漫畫的世界是虛構的，喜愛的角色人物是虛擬的，這完全是一個假想的世界，從來不曾實際出現在我們眼前，讓我們觸碰。但是在同人會場，大家卻都願意相信那個世界是真的。憑著這股熱忱，搭建起屬於動漫畫迷的世界，讓這個虛幻的世界，頓時成為真實的。

這宛如一種信念。

在這樣的世界裡，沒有人會取笑你用真心去喜歡一個虛構人物，沒有人會訕笑你用認真的態度討論一個虛構世界，因為，會進入這個會場的人都抱著同樣的心情。如果一開始就對此種舉止感到不可思議或無法理解，我想這樣的人進入到同人會場，應該只有嚇得想落荒而逃的份。同人會場一開始就是建立在「樂趣」上，就像是一個可以讓動漫畫迷自由玩耍的遊樂園。

我很能享受那樣的世界。

虛構與真實互相交錯的迷離世界。動漫畫迷的熱忱，全部凝結於此。

同人會場，就像是由一個真實的世界通往另一個虛幻世界，再回到真實世界的交界點。

這不是哆啦A夢的百寶袋（有更好的道具嗎？），因為哆啦A夢的百寶袋還是假的，但同人會場卻是真實存在的。

在同人會場的中心擁抱夢想

創作者藉由筆來創造自己的世界，消費者藉由金錢購買到自己想看的世界，而扮演者則藉由吸引別人的眼光來滿足自我的世界。

這些世界都很迷人。

我自己參加同人活動，雖然都只是很單純地以消費者的身份參與，但偶爾也喜歡在網路上塗塗寫寫，所以大抵能理解創作者擺攤的想法。至於cosplay，我大都扮演猛按快門的攝影者角色，雖然無法體會扮演者的樂趣，但身為一個觀眾，cosplay仍然帶給我很大的快樂。

以觀眾而言，看著平常只出現在二次元空間的角色們，活生生地站在自己面前，的確很有趣。尤其現在扮演者的水準越來越高，不管服裝、裝扮，甚至擺出來的姿勢都非常講究，神情韻味也都能呈現出來，原本以販賣創作為主的同人會場，最後也因而另外獨立出一個cosplay活動。

但比起個人的cosplay秀，最引人注目的，莫過於cos團，如《天使禁獵區》團、《太空戰士》團、《遊戲王》團……等，一排陣仗擺下來，的確氣勢如虹。如果扮演者本身也長得俊美或可愛的話，我想觀眾不止會猛按快門，也會想開心地尖叫吧！

而身為一個消費者，同時也是同人誌活動中最廣大的族群，應該是想從中找到令自己驚豔的作品。

台灣的漫畫創作環境狹小，檯面上的幾位本土漫畫家畢竟滿足不了動漫畫迷的胃口，於是轉為檯面下的狩獵。只是同人誌創作畢竟不是商業作品，沒有龐大的製作成本與廣告，導致消費者很難預期會看到什麼樣的同人作品。所以，多少要帶著碰運氣的心理準備前往同人誌會場。

同人誌分為自創與衍生，自創作品沒有名氣與廣告，再加上定價頗高，很難吸引人花錢去買。至於衍生作品，因為憑著對原作的喜愛，會捧場的人比較多，但內容是否精采度也得碰運氣。畢竟同人誌作者並非專業漫畫家，畫同人作品是出於喜好和熱情，而出書的門檻比畫單幅要高，水準難免有落差。一本書的價錢不低，最重要的內容卻可能不盡理想，買氣難免低落。而製作一本書，從畫技、構思到印刷的成本都高，但卻比較難銷售，這也是為何週邊產品會盛行的原因，因為消費者喜歡印製精美又便宜的產品。

像我自己就很喜歡買海報，因為現在的作品不僅畫得好、印得好，連一張小海報的價錢也便宜得令人咋舌。以前同人誌剛開始起步時，都還只是用影印機影印或者製作彩色信紙；現在不僅有物美價廉的小海報、小徽章、印章，還有馬克杯、抱枕等等，更不用說還有創作者個人的畫冊……等產品，時代真是進步快速得讓人無法想像。

但最令人驚訝的莫過於同人遊戲的產生。 大陸同好者所製作的《鋼之鍊金術師》同人遊戲，光是在網路上看到簡介廣告，就讓我佩服不已。如果台灣也有販賣，我想我會因為這份熱忱而購買。

一切的原點──熱忱

同人會場裡的創作者，很多都是抱持著一股熱忱來創作的莘莘學子。他們的繪圖技巧或許不夠成熟、內容也還沒抓到方向，但光是熱情就讓人感動。

畢竟同人誌會場的存在，必須靠這群人的熱忱才能支撐起來。

不管是認真創作也好，或者是好玩畫畫的都行，一定就是覺得有趣，才肯花這麼多心力去投入這個圈子。雖然從一開始的畫圖到最後的印製、擺攤都很辛苦，但是看到自己的心血付梓，將自己內心的世界傳達給別人知道，帶給別人歡笑或感動，我一直覺得這是很棒的一件事。

對創作者而言，自己的作品能夠讓別人喜歡、進而購買，這就是成就。為什麼我們肯進同人會場，並且花錢購買？無非是想給這些默默努力耕耘的創作者一些鼓勵。

同人會場可以說是集結著夢想、辛勞、淚水與歡樂於一身的複雜樂園。

樂園裡的眼淚

正因為懷抱著夢想，才會因為現實與夢想的落差而感到失落。

在同人活動中失去了什麼？失去的可多了。例如身為一個角色扮演者，如果不能吸引觀眾的注目，或者自己吸引到的目光比別的扮演者少，就會感到難過。而身為一個消費者，到會場就是希望找到喜歡的作品，如果逛了良久仍找不到值得買的作品，或者是買了之後發現不值得，這也令人沮喪。但這其中承受失敗打擊最大的，莫過於同人誌創作者了。

從一開始的打草稿、描線、繪圖，再自己到處奔波詢問印刷廠、比較價錢、印刷品質好壞，到最後的印製成品、自己搬書、裝書，再花費勞力與時間辛苦擺攤……，無非就是希望將自己心目中的世界傳達給別人知道，讓別人喜歡，進而購買。但如果消費者不喜歡、不購買呢？那麼這麼辛苦到底所為何來呢？以上所說的成就，頓時便成為打擊了。

同人誌作品不比商業作品，要自己負擔印製成本、擺攤成本，以及時間成本。創作者一方面承受畫稿的壓力，一方面也要承受滯銷的壓力……扯上金錢交易，創作最後就成為一種痛苦的煎熬。但換個方向思考，繪製同人誌原本就比較像是同好間的交流，太在意銷售成績，失去了原本想創作的心情，反而是本末倒置了。再說，同人誌的產生，除了業餘創作者互相交流外，也是一種可以擺脫商業市場束縛最好的方式，就像是一個可以自由玩耍的遊樂園，毫無顧忌，不必擔心不被大眾所接受，盡情地發揮自己的創意，我認為這才是同人誌的本意。

作品銷售成績不好，固然讓人傷心沮喪，但即使在同人誌圈以外的真實世界裡，沮喪的事也經常發生，無須因為同人誌會帶來挫折就放棄、不再碰觸。同人誌圈只是人生一個小小的縮影，不必因為這點挫折而打退堂鼓。否則，真實的世界豈不更像是毒蛇猛獸。

總括來說，在這裡得到的快樂多過失落，否則，同人誌不會從日本飄洋過海來台灣，並且歷久不衰。

風起雲湧的COSPLAY卷

問題與反思

文 Doco

我們暫且稱專門「玩cosplay」以及「拍攝cosplay」的這些人組成的圈子叫做「cosplay圈」。這是一個很奇特的圈子，裡面有許多生態以及規範，是一般大眾所無法體會或理解的，在此提出來介紹並加以分析。

有緣不怕千里遠

起初cosplay與同人誌販售會還不興盛時，cosplay是由少數較易取得資源的人在參與的。人數比起現在少很多，而且品質也還未達一定的水準；但隨著網路的發達，興起了許多以cosplay為主題的網站，即使是從未接觸過這方面資訊的朋友，只要有興趣便可從網路上獲得相關資源，進而加入cosplay的行列。

的確，網路是構成這個圈子很重要的媒介，甚至可以說，若不是因為網路，這個圈子就不會發展起來。而且因為網路方便於展示cosplay的照片，幾乎所有的cosplayer多少都靠著網路和其他玩家保持聯繫。每位玩家在網路上都有不同的化名、暱稱，大家在網站上發言或是互傳訊息，或是在網路上申請電子相本，將自己的照片展示出來，然後靠著電子相本的留言版連絡彼此的感情。當然自己架設個人網站的也有，但這需要一些技術且麻煩，所以仍只是少數。Cosplay的「湊團」以及「組團」等事宜，也常靠著網路連絡。

有些參加者的生活根本完全是構築在網路之上的，他們很明顯地擁有雙重身份：一個是在網路上的形象，也就是身為cosplayer或是攝影師、抑或是動漫玩家；另一個角色則是在現實社會中，也

許是學校、也許是公司裡的身份。大部份在日常生活的這一面所接觸的人，並不清楚他們另外一個形象，因爲與其要cosplayer解釋如此複雜的情況，還不如當作沒這回事比較簡單。也就因爲如此，當這些人在現實生活的世界中遇見了同是參與cosplay的朋友，總覺得倍感親切，也容易談得來。

新型態的人際關係

也許一般大眾會覺得把生活構築在網路中是很虛幻、很不實際的，但對cosplayer來說，網路上連絡的朋友彼此多少有幾分認識，或是在會場一定碰得到面，並非是不實際的交往，這是cosplay圈特別的現象。但反過來說，這些興趣相投的朋友，在實際的日常生活中，也許距離很遠，環境也不同，平時只是透過螢幕和文字符號來溝通。這樣的交友方式是否也反映出現代人心靈上的空虛？習慣了如此封閉的生活圈之後，這些人在面對大環境及現實社會時，能否擁有與人應對的正常能力？這些問題值得進一步探討。

有人的地方就有江湖？

1.感嘆一──魔鏡啊魔鏡，誰是世界上最美的COSER？

在cosplay圈子裡，cosplayer很明顯地以女性居多，而攝影師以男性居多。於是，就如演藝界一般，相貌出眾的女coser，往往成爲眾所矚目的焦點。因此cosplay圈也有所謂的偶像情結。在這樣

龐大的cosplay圈子裡，要引人注意，大概有幾項條件：相貌出眾、身材姣好、扮演的角色有一定的人氣、衣裝道具精緻、與扮演的角色神貌相似等等。而其中相貌出眾的扮演者，便常成爲活動中攝影師追逐的對象。

對cosplayer來說，被拍照就等於受肯定，越多人來拍照就表示自己的扮相受到好評。但是，單純以外貌來斷定cosplayer扮演的好壞，其實太過膚淺，畢竟cosplay的原意只是扮演自己喜歡的角色，享受與自己喜歡的角色貼近的樂趣。但在外貌永遠是焦點之一的情況下，有多少人能夠完全不在意別人眼光而快樂地參與這場遊戲呢？

2.感嘆二──攀龍附鳳向上爬

如此愉快單純的娛樂活動，有時目的及行爲想法卻也會變得不單純。在這個圈子裡，人際關係是十分重要的。對cosplayer來說，認識越多朋友，就越容易找到興趣相投的人，對於出團等等活動邀約亦十分方便，而且到了會場不怕孤單，隨時都有照應。而認識的人越多，間接顯示出你人際關係好、人氣旺、名氣盛。對攝影師來說，認識越多cosplayer，就有更多拍照的機會，並且吸引更多人來參觀自己的展示網頁。但是，很遺憾地，我必須指出，人際關係已經淪爲一種手段工具。

說得明白且殘酷點，有不少人是利用朋友來提升自己的地位。認識了所謂的cos名人、和所謂的名人一起出團，一方面可以增加被拍照的機會，一方面暗示自己是名人的好友，地位就這麼往上

推了一層。認識越多攝影師,增加拍照的機會,在各網站的出現機率提高,名氣也就自然容易上升。還有許多喜歡用此來「嗆聲」的人,只是打過招呼,就自稱是朋友,然後等著別人投以羨慕的眼光。

所謂「朋友」的定義是什麼?只是打過招呼、彼此照過面,或是偶然在網路上約同好一起出團,到會場並肩照了幾個小時的相……?對我來說,那只能稱做不熟的朋友,甚至連朋友的定義都說不上。我相信大家在網路相本上或是BBS上,滿滿的好友名單中,以上這種類型的朋友一定佔了大多數。有的人會和其他人有進一步的交集,有的人是忙著要交更多的朋友。不論每個人對朋友的定義如何,我只能說,在這裡,「朋友」的意義似乎變得膚淺許多,甚至有許多人交友的動機也令人質疑。

3.感嘆三──變裝順便變人格?

有人群便會有競爭,cosplay也不例外。競爭是進步的動力,但若淪為惡意的競爭或以手段來互相比較,便不是好事。cosplay圈子裡,最常聽到的就是私底下的批評。尤其是當撞角(和別人扮演一樣的角色)時,coser們總是會在意自己是否扮演得比對方好。良性的競爭是進步,但若是散布謠言、利用網路破壞他人形象等等,便是惡性的競爭了。當cosplay活動發展至此,我們不免要懷疑,並重新定義它所存在的意義了。

當然愛現是人類的天性,但要怎樣才不會妨礙到別人?怎麼「現」才不會失去原本的意義呢?為了吸引目光,或是追求完美、完整性,於是有「組團」這種活動。組團的意義是召集其他人來扮演同一個作品的各個角色。但是在組團的過程中,時常會偏離了cosplay的原意,許多人原本不看漫畫、不打電動,就這麼被身邊的朋友拉來參加活動,純粹只是為了湊團,可能根本不了解自己所扮演的角色。雖然cosplay只是一項娛樂活動,但這種情況似乎已失去了「扮演喜愛的角色」的原始初衷──不是因為「喜愛這個角色」而扮演,而是為了「要扮演」而選角色湊合。

有道是人多膽量大,為了引人注目而破壞會場秩序的情況也偶有發生。成群結隊在會場或週邊環境嬉鬧或阻礙交通的現象,使得cosplay在社會上所遭受的批評越來越多。有些人穿上cosplay服裝、變身成另一個角色時,便容易擴張自我,原有的道德倫理觀念也隨著「變身」而被拋到一邊。這也許是因為單一個體面對如此龐大又封閉的環境時,失去了判斷能力。舉個例子來說,禮貌是很基本的待人處事原則,但卻有cosplayer被攝影師詢問是否可拍照時,很直接地說「不要!」或是二話不說轉頭就走。暫且不論那位攝影師是否名聲不佳,導致cosplayer有先入為主負面的觀感,但至少有禮貌地拒絕,才是人與人之間的相處之道。又如「勝不驕,敗不餒」,是我們從小被灌輸的觀念,但卻也有不少cosplayer在獲得了名聲之後,高談闊論地批評別人的裝扮不佳,或是在自己的裝扮不如人時,惡意中傷、散布對人不利的言論。更直接一點的是走過對方面前時斜眼瞪人或是罵髒話,搞得對方一頭霧水。這樣的事件不在少數,時有所

聞。或許是因爲這個圈子太在乎裝扮的成就和名聲，單純的娛樂在名聲的渲染和自我膨脹的結果下，一切醜惡被引導了出來。這便是人性。若想要避免，只能在了解狀況之後，寬宏大量地面對，並且明哲保身。

因爲台灣對於cosplay的換裝並沒有規定（日本規定在會場才可穿上扮演的服裝），因此在捷運站換裝的、直接穿在路上走的都有，似乎大家也都見怪不怪。這裡就出現了一個奇怪的心態問題：平時穿著太過暴露或是怪異的服裝在街上走，並不合時宜；但對於cosplayer來說，只要穿上了cosplay服，一切世俗規範便不放在心上。似乎經過裝扮後，聚集了人們的眼光，自我中心思想便容易擴張。但社會大眾是否能接受這樣的現象，那又是另一回事了。

衍生問題與反思

現代社會接觸資訊的年齡漸漸往下降，cosplay的參與者也一樣，沉迷於cosplay的小學生、國中生已不在少數。這又會產生什麼樣的問題呢？

尋求自我表現的滿足，是人性的一部分。我相信，成名當偶像，一定是許多少男少女的夢想。當他們發現cosplay可以滿足表演慾、甚至有成名的成就感時，對人格發展還未成熟的青少年來說，最嚴重的就是扭曲了價值觀。把生活重心全放在cosplay上的人比比皆是，因爲在這裡能夠扮演喜歡的角色，又能夠得到自我滿足及肯定。但畢竟cosplay充其量只是一種娛樂，不像模特兒是正式的工作。在日本雖然有職業cosplayer的存在，但那也是極少數。

準備一套cosplay服的時間並不少，從選布到縫製或是訂做，再加上處理一些手工道具，對於幾乎每場活動都參加的cosplayer而言，時間和精神的花費實在很大。還在讀書的青少年們將時間大量花費在cosplay上，處在這麼一個扮演和外表至上的世界中，是否很容易會分不清現實以及自我構築的世界之間的差距？或是爲了逃避課業壓力，而認爲cosplay就是生活的全部？因此社會上也就難免產生對cosplay的批評和誤解。

在會場接觸到的人，遍布各年齡層，其中也有不少社會人士。判斷能力及社會經驗還不足的青少年們，在交友方面很有可能會出問題。另外就是玩cosplay所費不貲，許多沒有經濟能力的年輕人，任意將父母的錢花費在這裡，或是爲了cosplay而打工賺錢來支持興趣，值不值得呢？這也有待討論。

至於cosplayer與攝影師的互動更是另一個值得探討的議題（請參閱〈COSPLAYER和攝影者的互動〉一文）。在參加cosplay的人口如此大量的現在，首先期望的還是coser自己的自律，以及社會上正視的眼光。當cosplayer們面對社會大眾的質疑眼光時，或許該先省思自己是否有不當行爲破壞了外人對cosplay的印象？而當社會大眾對這個圈子投以奇異的眼光時，是否也能反過來思考，是什麼樣的社會壓力，造成了年輕人對於現實的疲累以及逃避呢？

同人誌與COSPLAY的共存

問題與反思

文 Nyssa

Comic World本質是動漫畫同好的交流活動，最初的定位為漫畫展售會。但為了讓活動更熱鬧有趣，逐漸發展出cosplay活動，並且成為CW的一個特色。

同人誌展售會沸沸揚揚地也已經舉辦了七年。經過這幾年的發展，同人誌展售會的活動次數與參加人數都有明顯的成長，現在的活動規模可說是十分盛大。可是很有趣的是，雖然參加人數變得更多，媒體的曝光度也更高，連帶使得整體活動規模變得龐大，看似蓬勃發展的此時，卻有很多同人作家感慨「作品越來越難賣了！」

剛開始的一兩年，同人誌展售會對同人作家來說，可說是美夢成真。只要你願意畫且印得出來，就可以在同人誌展售會場上販賣。而當時的銷售結果也大多不差，出版的東西以「社團刊物」為主，幾個比較大的社團都以社員交稿、出社刊的方式在會場活躍。小的社團也以出同人誌、個人誌，或是信封信紙等週邊商品的方式，持續地畫圖，出版自己創作的漫畫或插圖。

但近幾年的同人誌展售會中，cosplay活動成長的速度卻遠比同人誌快得多。這種人數比例上的改變，讓CW活動的性質也隨著改變。以往，cosplay是不會畫圖的漫畫迷為了表達自己對漫畫的喜愛所從事的活動；在會場，大多數人還是以畫圖——畫出自己的同人本——而自豪。會場的注目焦點是「哪個攤位的圖比較漂亮？」、「哪本同人誌很有趣、很美？」去會場是為了要看「最近出了什麼新作品？」也因此知名社團或知名

同人作家的攤位常常擠得水洩不通，是人潮聚集的焦點。而cosplay的存在，一開始也只是為了吸引人潮跟買氣，讓會場氣氛活絡熱鬧而存在的。cosplayer除非是為了吸引顧客的同人作家，不然大多會被看成「勞神傷財」、「不務正業」（這裡的「正業」是指畫漫畫、出書）。但現在，許多根本不是漫畫迷，只是純粹為了熱鬧好玩參加cosplay活動的人越來越多。而這些平常連漫畫都不喜愛甚至不看的人，來到同人誌展售會場，不要說買同人誌，連攤位都不一定會逛，更遑論支持、關心本土漫畫的發展了。

於是，有許多人開始討論「cosplay和同人誌是否該共存於一個會場？」這樣的議題。

同人誌展售會剛開始舉辦時，大多數的人不清楚cosplay到底是怎樣的活動，只知道在日本，cosplay是非常普遍的同人誌展售會活動，所以大部分的人是抱持著樂見其成的態度，藉由模仿日本辦活動的方式，希望能順利帶動台灣的本土漫畫創作。

但幾年下來，很多人對於同人誌和cosplay的共存，逐漸抱持否定的看法。像是「同人誌的創作活動其實是完全不包含cosplay的，以至於沒有cosplay也無所謂」。而cosplay雖然需要漫畫或動畫創作做為依據，但是和同人誌的創作也沒什麼太大關係，除了少數cos「自己創作的角色」的例子之外，很少有人把cosplay和同人誌的創作扯上關係。甚至這些cos自己創作角色的人，也許自己並不畫圖或是寫作，只是單純畫出自己

想要的服裝和造型，感覺上和「造形設計」比較接近，而非同人誌主要訴求的「漫畫創作」。因此，「同人誌」和「cosplay」這兩個一開始吃同樣奶水長大，卻又長得如此不像的兄弟，一旦鬧起分家，就更令人費疑猜，到底哪個比較像父母？比較正統？

也許，眼前看到的同人誌和cosplay的利益是有許多相衝突的地方，然而就長遠來說，cosplay和同人誌的關係其實是相輔相成，不可偏廢的。

cosplay的目的原先是促銷漫畫，讓同人誌販售更順利，氣氛更熱絡。除了販售者扮演漫畫人物吸引人們來攤位逛逛之外，在會場走動的cosplayer無疑是CW的活看板；就連原本對漫畫並不熱衷的人，看到奇裝異服、花枝招展的cosplayer，也會感到好奇而前往觀看，因此吸引了不少人潮。CW的活動除了原稿展覽、漫畫比賽、動漫畫家訪談及簽名、歌舞表演、漫畫工具的販售之外，同人誌販售和cosplay兩項活動可說是漫畫展售會最吸引人的兩個主題。長久下來，對許多人來說，cosplay已經和展售會畫上了等號。沒有cosplay的話，許多人根本不會去展售會，少了這些人氣和門票收入，對舉辦展售會的主辦單位來說是一大損失，對同人誌作家來說也未必是好事。畢竟，主辦單位的收入來源除了攤位的租金，就是門票；少了cosplay，人氣就會不足。更何況現在在會場cosplay和去看熱鬧的人，比同人誌作家或專程去買同人誌的人多太多。

cosplay的發源地——日本——的情況又

是如何呢？其實在日本，也有許多激進派，非常反對cosplay，尤其是一些創作至上型的同人作家，希望同人誌展售會能夠回歸「販售同人誌」這個基本面，而不要因為有cosplay的存在，造成會場充斥著看熱鬧卻不懂漫畫的人群。所以在日本，有些同人誌展售會是規定不准cosplay的。

但是在台灣，雖然也有一些作家或團體舉辦只販售同人誌作品及週邊的展售會，可惜人潮不足，會場顯得非常冷清，甚至連一些同人誌團體也不太願意參加規模這樣小的展售會。而單只有cosplay的同人誌展售會呢？其實很多cosplay的同好會私底下舉辦小型的攝影會。從站聚、版聚到私人的攝影會都有。但由於場地難找，沒有專門換衣服的地方和空調，安全也是問題，所以規模再大也不到百人。方法也不外乎是找個風景宜人的地方，認識的人聚在一起拍照聊天，然後各自回家這樣的模式。可見以目前台灣的現狀而言，同人誌與cosplay確實有著密不可分的利害關係，唯有互相調和，才能共榮共存。畢竟在台灣這樣狹小的土地上，還要區分專門的展售會，在成本上是非常不符合經濟效益的。在「同人誌作家」跟「cosplay」兩個族群的人口都還沒有多到可以獨立撐起一個市場的情況下，雙方繼續合作才能互蒙其利。cosplay帶來人氣，活絡會場氣氛；同人誌則賦予展售會最終的目標和意義，兩者互相輝映，才能讓同人誌展售會持續發出光芒！

COSPLAYER和攝影者的互動

問題與反思

文
Doco

在cosplay活動中，人際關係是不可或缺的要素；甚至可以說「人際關係」是促使這個活動發展如此興盛的主要原因。本篇將針對活動中立場相對的攝影者和cosplayer（以下簡稱coser），來討論兩者的互動。

網路不僅是現代生活中不可或缺的工具之一，更是cosplay圈子的核心與發展的動力，也因此形成了這個圈子強大的人際關係網，coser和攝影師憑藉著網路構築起若有似無的友誼。幾乎所有的coser和攝影者都會使用網路，這是因為有關cosplay的情報和溝通，大都透過網路進行。隨著數位相機的普及，配合網路上提供的免費相本，搭建cosplay的照片網站變得很容易。有的coser會在網路上建構自己的相本；或是參加活動的攝影朋友們，建構了拍攝成果的相片展示頁供大家欣賞交流；更有許多人利用網頁空間，製作精美的cosplay網站。參觀者在瀏覽這些cosplay以及攝影者的網頁時，多少會在留言版或是佈告討論區留言交換心得，於是便和這些網頁站主有了交流互動，所謂「cosplay」圈便是如此構築起來的。

透過網路上簡單的交流，再加上活動現場熱絡氣氛的影響，要在這個圈子裡交到幾百個朋友似乎不是難事。而由於這個圈子的組成份子來自各階層、環境和地區，平時並沒有一定的聚會場所，甚至生活中也很難有交集，因此網路便成為彼此聯絡感情的最佳工具。

構成這些網頁的成員，大概包括攝影者個人、coser個人，以及各種與cosplay相

關的團體。以前參加cosplay人數不多的時候，許多人只是單純地拿著照相機，以記錄的心情拍攝cosplay活動。但當活動越來越普及，就出現了許多專門的攝影者，他們不只追求完整地記錄活動，更講求照片的品質以及美感，並使用高級的攝影器材以及攝影技巧。接著便是架網頁展示照片，因此出現了許多切磋cosplay攝影的族群；規模更大者，不僅提供照片展示，更設有討論區等交流園地。由於cosplay攝影並不受限制，不需報名、不需身份證件、更不需手續，只要拿著相機到會場就可拍照，所以越來越多人加入了攝影的行列。

當然這其中不乏抱持著交友心態來參加的攝影者。甚至有許多人不看漫畫、不打電動，只是聽說會場有許多「美女」可供人拍攝，便來攝影，也不在意她們所扮演的角色為何。我們當然沒有理由拒絕這些人參加，但更希望這些攝影朋友是在了解cosplay的情況下，或是喜愛cosplay、動漫畫的情況下，才來參與活動。當coser不了解自己的角色，而攝影者也不了解被攝者的扮相時，也就失去了cosplay的意義，而和一般的人像攝影沒有兩樣了！一位朋友說得好：攝影的各位，當你們在會場拿著相機拍照時，是因為看到了一個美麗的瞬間，一位漂亮的女生，一個不拍不好意思的好朋友，還是因為你們看到了一個會觸動自己的角色？

在這裡需要澄清的是，coser之所以讓人攝影拍照或是搭建網頁，目的和一般的網路交友不同，他們是為了展現辛苦裝扮的成果，以及和同好們彼此交換cosplay的心得，而不是供人交友搭訕。若是提出諸如「妳好漂亮，我想和妳交朋友！」類似的發言，或是在相關討論區中，想要交友而詢問coser的資料，可能會惹來一些不友善的回答。人際關係的建立，或是想認識相貌出眾的美女帥哥，並非錯事，重點在於出發點為何，以及溝通技巧的優劣。

有人群聚集的地方自然便少不了小團體的形成，這個圈子也不例外。在同一個網站活動的，興趣、年齡相近的，便容易在生活中也尋找到交集，但也因此可能產生團體對個人，甚或是團體與團體之間的相爭。尤其是當攝影者架構了cosplay網站之後，因網站的利益衝突而爭吵的狀況就時有所聞。在活動中，小團體也容易發生另一種情況：一群人簇擁著coser要到某處去拍照，其他人也想跟，但卻感到自己的格格不入而插不進團體中。尤其當這個團體有排他性的時候，狀況更加嚴重。甚至還有人劃清界線刻意不與其他小團體往來。cosplay活動的各種行為並沒有明確的規範可以依循，諸如此類的狀況又很難評量對錯，因此爭吵問題層出不窮。

攝影者和coser之間常發生的衝突大概有以下幾項：首先是在會場中盜攝的問題。前面也曾提過，拍攝cosplay活動是沒有任何限制的，只要持有門票便能入場，因此沒有任何措施能夠過濾參加者。其中自然不乏抱持著不良心態來會場偷拍的人，專門拍攝一些不雅的照片，甚至流傳到色情網頁上。因為動漫

畫中經常有一些衣著較清涼的角色，甚至有少部份的coser，以扮演這些角色吸引目光為樂，因此就有專門為「拍攝走光照」而來的人。但這種行為所反映出的是社會水準的低落。而想要防止這種行為的產生，除了謹慎防範之外，coser對於自身的表現，以及對於cosplay的認知和心態調整也十分重要。

此外，coser讓攝影者拍照並不是一種義務，因此在未經對方許可之下就拍照，甚至將照片放上網頁，是十分不禮貌的行為。有許多人認為拍完就走了，無傷大雅；但是對coser來說，不知道什麼時候會突然被拍、或照片會出現在哪裡，是很可怕又充滿壓力的。

其實大部份的coser和攝影者的互動都是良好的，因為有coser的努力，攝影者才能夠拍出好作品，而這些好作品便是coser最好的回憶。別忘了，良好的人際關係以及互動，才是構成一場愉快活動的最重要因素。

網路興起對日本同人誌的影響

問題與反思

文 Nyssa

同人誌的商業契機

同人誌一開始不以營利為目的,但隨著印刷的普及與讀者的增加因而連帶產生獲利。

日本的傳統出版社體系講求嚴格的審稿、製作、出版,每一本(部)漫畫作品都可說是在完美的操控下以營利為目的所生產出來的商品。同人誌的生產基礎原點則不同,同人誌是一人至數個人的熱情創作,在產製的過程中,創作者們對於印刷、出版的知識跟商業概念可能都非常薄弱。可是,雖然同人誌的製作並不重視商業利益,人力成本也不高,跟傳統專業出版社完全不能相比,但現今的同人誌市場所造就出的利潤卻是十分可觀!

商業出版模式的老化,也許是使得同人誌作品越來越受到讀者歡迎的原因。出版界為了確保商業利益,漸漸地不敢採用新人或發展新的劇情,久而久之,讀者也會厭倦商業出版模式下公式化的劇情和人物設定。但如果是同人誌,不僅劇情人物沒有任何限制,就連商業誌出版時必須考慮符合經濟效益的印刷尺寸、需配合的顏色等細節,同人誌都可以不受限制、自由發揮。所以到後來,很多印刷效果被同人作家「玩」出來,做出來的成品跟商業誌比起來非但不遜色,有些甚至略勝一籌。

舉例來說,在日本,除非是非常大牌的當紅作家,才可能偶爾在出版創意上玩點花樣;例如封套改用壓克力塑膠盒或是瓦楞紙盒;精裝版採特殊式樣的紙盒;或是書冊之外再附加人物模型、卡片等,成套推出。一般作家是沒有這樣

的自由的。原因很簡單：成本考量。以傳統商業出版社的立場來說，出版品採用同一規格是最經濟的；如果要採用規格以外的設計，而這項變動又不能保證帶來更大淨利的話，是不大可能這麼做的。可是由於同人誌的出發點並非以獲利為目的，所以對於成本的考量也跟商業出版社不同，只要同人作家們你情我願，彼此覺得這樣的成本是可以接受的，就會去嘗試，因此可以有很多很活潑的形式。

後來，甚至有些商業誌作家為了享有這樣「玩」的自由，也在出版商業誌之餘另外出版一些同人誌作品，如此便可以不用受到出版社的限制！這種商業誌職業漫畫家換個筆名去出同人誌的例子還不少，可見同人誌的魅力。也因為這樣的自由度，同人誌作品的質和量都越來越高，作品品質的提升帶來更多消費者。因此，雖然原本同人誌並非以營利為目的而出版，但是當銷售市場成長到某個程度之後，原本微薄的利潤經由量的累積，也造就了龐大的商業利益。

同人誌的危機

然而這樣的出版方式，卻在網路這個方便、便宜、快速的媒體興起後，受到莫大的衝擊！

首先，電腦繪圖對於畫稿製作方面就產生了很大的影響。舊式手工完稿的方式，不但耗時費力，也很花錢。舉例來說，一張A4大小的網點紙大約要台幣一百六十元到兩百元，稿紙則是每張四到六元。如果要畫一部單篇三十二頁的漫畫，光材料就至少要兩、三千元；但是用電腦貼網的話，除了一開始的軟體費用，之後就不需再花費任何成本。

在時間方面，因為貼網點是非常零碎繁雜的切割和壓黏的工作，一張手工完稿大約要一小時，而且一旦貼好就不易修改；但是交給電腦卻只需約半小時，不但可以任意修改，還有各種不同的效果選擇。相較之下，電腦完稿實在太方便了！

而且不光是作畫完稿，因為有了網路，連同人誌的出版模式都因此改變了。

在網路剛興起時，許多作家對網路的應用不外乎是製作自己的網頁，為自己的作品打廣告，和同好留言交流等等。一開始大多數的網站都是以文字為主，圖為輔。這是考慮到兩點：一是因為圖畫是商品；二是檔案太大的圖開啟速度非常慢，很多潛在顧客和朋友可能根本等不及，就跳到別的網頁。所以網頁上大都很少放圖，就算放了圖，檔案也是很小或是不夠清楚，因為必須遷就網頁開啟的速度，以免大家沒耐心跳開，達不到網路廣告的效果。但當寬頻網路興起之後，解決了圖檔傳輸速度的問題，情況就有了很大的轉變。又剛好因為經濟不景氣，國際紙張價格上漲，以往便宜的印刷費，對於並非以營利為目的、獲利微薄的同人誌來說（只有少數傑出的作品可以賺到錢），形成了很大的負擔。可是同人作家對於發表自己作品的熱忱仍舊不減，於是有許多人開始在網路上發表作品，也就是在網頁上刊載漫畫。一開始大多是發表試閱的幾頁或單篇來為自己的書打廣告，一段時間之後，有些不計較利益的同人作家開始固定在網路上發表作品，讓大家免費閱

讀。因為對大多數同人作家來說，賣書的利潤所得原先就是為了支付印刷費，如果是在沒有成本支出的網路上出版的話，當然不收錢也沒有關係。

此種做法一時蔚為風潮，讓紙本同人誌的成長減緩許多。在會場有許多「大手」（有名的同人誌作家）甚至改成販售精華本，或是依據市場需求，只把網站上風評最好的作品印製成同人誌販售。這樣一來等於是先做了市場調查，也是同人誌商業化的開始。

這種情況對日本的印刷界而言真可謂是雪上加霜，網路不但改變了人們的閱讀習慣，也改革了舊有的出版模式。但這個模式終究還是在時間的考驗下，暴露出許多問題。

沒有著作權保護的網路世界

網路確實以快速、便利、省錢的方式傳遞了資訊，可是當這樣的資訊是屬於特定人士（團體）的「知識財產」時，便產生了許多問題。

自從可以在網路上發表作品後，許多類似的網站如雨後春筍般紛紛成立，內容大多為站長個人的作品發表與同好間的作品交流，以及對喜愛作品的討論等等，但是卻因為網路下載複製容易，發生了許多的盜版事件。像是前年就發生了幾起嚴重的將盜版作品據為己有的事件，尤其是中國大陸的網站，盜版和侵權的情況特別嚴重。

由於大陸是個未開發的市場，有很多新的娛樂——不管是小說還是漫畫——正開始在大陸蔚為風潮。其中有些作家為

了賺錢，盜用日本、香港、台灣同人作家在網路上發表的小說或是改編漫畫，當作是自己的作品出版。過去就曾經發生過某校動漫社一位同學寫的小說，結局還沒寫竟然就在大陸被集結成冊出書！這可說是活生生，血淋淋的例子。而現在更有許多人製作了自己的網頁之後，卻沒有什麼作品可以發表，於是便將別人的作品放在自己的網頁上刊登。不論是出於對法律的無知或是惡意剽竊，類似的例子不勝枚舉，網路盜版問題的嚴重程度可見一斑。

類似的事件雖然不斷地上演，但是除了網友的檢舉與口誅筆伐之外，似乎沒有什麼真正有效的途徑可以懲罰盜用作品的人，或賠償原作者的損失。就算可以訴諸法律，但受限於金錢、時間和實際的空間距離等種種因素限制，訴諸法律對一般人來說還是太勞神傷財，因此絕大多數的原作者只好自認倒楣。而被發現盜用作品的網路竊賊，經常是先出言反擊，罵不過別人就關站，過幾個月再成立另一個新的網站，使用別的筆名。甚至也有人大膽地使用原來的筆名，還不一定會被發現他之前曾經剽竊過別人的文章。

在這種剽竊者承擔的責任有限卻獲利可觀，又沒有法律保護的情況下，同人誌自然成為許多人眼中的大肥肉。因此這種情況一而再、再而三地發生。

同人誌的未來

但這些網路盜版競相爭食的結果，就是讓使用網路發表的同人作家人人自危，

開始又採用傳統印刷發表的方式。雖然這是個無奈的結果，不過對印刷業來說卻是好事，這代表印刷仍有網路不可取代的價值存在！

印刷重製的難度較高，因此得以維持商品的價值，也讓同人作家的智慧財產多一點保障。雖然同人誌本身就是個有著作權爭議的特殊產物，一旦被翻印就算是完全自創的作品，也很難追究。但採用自己喜愛的印刷方式出版自己的同人誌，才是同人誌的魅力與價值所在，而這是盜版品所不能及的。這個價值大多是靠印刷來維繫，即使網路e化了漫畫跟同人誌，但印刷仍在其中扮演著關鍵的角色。這就是同人誌和印刷之間複雜又密不可分的關係。

不過，做為一種傳播工具，網路的便利性仍然是無法取代的。儘管同人作家們在發表的形式上經歷了由印刷轉向網路，又回歸到印刷的過程，但是對於使用網路做為一種情報交換的傳播管道這一點而言，就跟其他事物對網路工具的依存度一樣，是越來越高。同人誌的網站上，從同人誌活動的報名手續、參加注意事項，到各個承攬同人誌印製的印刷店連絡方式等等，幾乎是無所不包！網路在情報交流方面所提供的方便性，讓原本分散在茫茫人海中孤立的個體有了迅速集結成眾的管道，對於同人誌的發展來說，在本質上仍具有十分相合且不可割捨的關係。

文 漫畫丸

附錄 相關法律問題

法律與我們的日常生活有著密切的關係，一些小法律知識能幫助大眾用更好的方式來保護自己。在日常休閒活動方面當然也是如此，多一點法律常識能幫助我們玩得更盡興。

身為一個ACG愛好者，著作權的問題一直跟這圈子喜好的一切息息相關。當然這當中有很多灰色地帶，有時並不知道自己是否觸犯法律；有時則是被人侵犯了權利還不知道要採取行動來保護自己。因此同好們應對著作權法有一些基本的認識較好。在此以虛擬案例來說明同人圈常會碰到的幾個法律問題。

案例一

社團當中有一個胖胖的A學弟。A學弟向來主張：「網路屬於公共空間，大家都可以看到，當然可以自由利用！高興轉貼即可，幹嘛還要經過作者同意。」因此往往隨意盜版轉載，被視為過街老鼠，人人喊打。有一天在某BBS上被列為拒絕往來戶，跑來向學長哭訴說：「為什麼大家都說我是小白，我哪裡白爛了？」

美女流淚會讓人不捨，可愛小女孩的哭泣能讓人激發英雄氣概保護弱小，可是望著眼前的胖子，學長實在沒啥動力去安慰他。不過學長的威嚴與風範還是要顧的，只好故做斯文地說：「嗯、嗯，羅蘭夫人說的好，『自由、自由，多少罪惡假汝之名行之。』」事實上，網路上的東西絕大部分都還是在著作權法的保護範圍之內，因此沒有經過作者（著作權人）的同意或者是授權，原則上是不

可以拿來隨便使用的，必須依照『合理使用』的原則。所以學弟，天作孽猶可違，自作孽不可活。至少也應該要註明出處，這樣才有禮貌，才是好國民，不是嗎？」

學弟Ａ抬起頭來，一臉不服氣地爭辯道：「可是我又沒有營利行為，怎麼能算是侵害著作權呢？」

學長心中暗自嘀咕：「半瓶醋響叮噹。」接著臉部逐漸抽筋，強裝笑臉一面回答，一面告誡自己要有學長的氣度說：「動機良善不能作為免責的理由，充其量只能作為判刑時減輕刑責的考量因素之一。同樣的，沒有營利的意圖或行為，也只能用來求情，希望法官酌量減刑，而不是可以做為免除相關責任的藉口。」

Ａ學弟一時無語，搖頭晃腦了一陣子後似乎想到一個法律漏洞。因此一臉賊嘻嘻地笑著說：「可是原創者又沒有註冊著作權，因此沒有著作權保護，所以這樣應該不能算是違反著作權規定。」說完還一臉趾高氣揚，顧盼自如的小人得志貌。

一時之間，學長實在不知道該怎麼回應，想著：「天阿，怎麼會有這種學弟！」，按捺著心中的難過與啜泣，黯然地回答道：「要知道著作人自著作完成時即取得著作權，因此申請著作權登記與否，並不影響著作權的取得。更何況西元二○○○年左右，台灣政府為因應美國壓力所制訂的著作權法已完全取銷著作權登記制度。所以學弟的看法是不正確的。」

學長越說越氣：「知道嗎！就是有這樣觀念的人實在太多了，所以台灣才會在創意上一蹶不振，只能在世界列為代工國！」

附錄：
● 著作權法第三條
十七、權利管理電子資訊：指於著作原件或其重製物，或於著作向公眾傳達時，所表示足以確認著作、著作名稱、著作人、著作財產權人或其授權之人及利用期間或條件之相關電子資訊；以數字、符號表示此類資訊者，亦屬之。
前項第八款所稱之現場或現場以外一定場所，包含電影院、俱樂部、錄影帶或碟影片播映場所、旅館房間、供公眾使用之交通工具或其他供不特定人進出之場所。
● 著作權法第十條
著作人於著作完成時享有著作權。但本法另有規定者，從其規定。
● 著作權法第五十一條
供個人或家庭為非營利之目的，在合理範圍內，得利用圖書館及非供公眾使用之機器重製已公開發表之著作。

案例二

和風南遷，社團內也逐漸興起cosplay與創作同人誌的風氣。特別是同人活動舉辦時，根本是同好間的大拜拜，不但可以與其他社團交流，更可以透過擺攤位替社團費增加一些收入。於是每次到了同人活動前一個月，總是可以看到同好奮力趕工，學長Ｃ也不例外。

根據現場統計，可發現做當紅炸子雞的

精品最能夠達到經濟效益。因此在美工的強力動員之下，大量的學弟妹進入手工業，重現了偉大的「人民戰爭」。

「學長，學長，」殘酷的聲音把學長C數鈔票的美夢喚醒，抬頭看去才發現是可愛的學妹T。

「學妹，有什麼事阿？」學長C親切地回應著。對於一旁學弟A不滿的眼光，學長C裝做沒看見地繼續與學妹聊天。

「學長，我聽學長B說，只要是手工繪製的方式來製作精品，就不會觸法對不對？像這個藏馬的小卡片應該是在合法範圍內吧？」

「嗯，學妹，孟子說盡信書不如無書。學長B這個人向來有道德水準低落的惡名，他的話聽聽就好，不要當真。」

「學長，那事情應該是怎麼樣的狀況？」學弟D興沖沖地加入戰局。

「嗯，事實上這樣做還是有法律上的疑義，基本上只要是重現著作權之圖樣，都算得上是重製或改作的行為，不一定是以機器翻印的方式才算。換言之純手繪方式加以重新繪製亦屬於重製，而非獨立創作。因此仍有可能侵犯了著作權擁有人的權利。」

「那同人誌不是很危險嗎，萬一被告，同好不是很悽慘？」身為社團內最資深同人女，也是主力畫手的學妹M一臉擔心地問。

「是的，因此在日本便有廠商控告同人誌畫家的事情發生。最有名的例子便是任天堂控告某位畫《神奇寶貝》的同人誌畫者。在台灣也曾傳出大霹靂想要告一些畫布布BL向的同人誌作者。」

一時之間現場像是氣溫驟降了二十度，所有人都喪失了活力，一副意興闌珊的樣子。看到頭上綁著「必勝」布條的總務K那兩道充滿殺氣的眼光，學長C趕忙打圓場道：「其實沒那麼嚴重，因為同好和廠商的關係向來是水幫魚、魚幫水，除非太離譜，否則不容易開啟爭端。而且這當中都還有討論的空間，畢竟法規上仍存有一些灰色地帶。況且同好也有些法律系的朋友可以幫忙辯護，不用擔心。」

「學長，日本和台灣並沒有著作權互惠保護的條約或協定，因此只要沒有國內代理商不就萬事ok了？」

「可以這麼說。根據中華民國著作權法的規定——『於中華民國管轄區域內首次發行，或於中華民國管轄區域外首次發行後三十日內在中華民國管轄區域內發行者』，可以根據我國的著作權法享有著作權保障。因此有日期與首次發行的限制，所以……後面的請自行想像。」

「那對cosplayer的拍照呢？」學妹T努力地追問中。

「學長，cosplay拍照的部分是屬於民法範圍內的肖像權部分。因此不涉及著作權的問題。由於肖像權是人格權的一種，因此未經當事人同意是不能隨意拍攝的。更不能隨意公開或是從事商業用途。」學弟D迅速發表意見。

「是的，沒錯。大體上是如此。只要拍攝者不將其彙整成一份著作。如果成為著作，攝影者便成為著作權人。」學長C點頭稱是。心想這麼急著表現，莫非學弟D看上學妹T？彷彿嗅到了八卦的味道。

「所以說，如果朋友被拍了照片並且放到十八禁的網站上，就可以去告那個網站囉。」

「是的，學妹不要怕，學長們一定會保護妳的，如果有哪個王八蛋敢這麼做，大家一定會告到他傾家蕩產。」學長C豪氣萬千地誇下豪語，趕快施展一下學長的威風。

「嗚，因此以後我們可以在T前面放置一個收費箱，拍照者必須付費，連一些網站只要刊載咱們T的照片都要收錢，真的是可以說是利潤豐厚。」終於，學長B開始說話了，展現了天下油水皆可撈的個性。

這樣的談話自然引發眾人圍剿，只聽得遠方傳來總務大人冷冷說：「不要說那麼多的廢話，工作還有很多，大家趕快趕件！」

●著作權法第三條第五款

重製：指以印刷、複印、錄音、錄影、攝影、筆錄或其他方法直接、間接、永久或暫時之重複製作。於劇本、音樂著作或其他類似著作演出或播送時予以錄音或錄影；或依建築設計圖或建築模型建造建築物者，亦屬之。

●著作權法第四條第一款

於中華民國管轄區域內首次發行，或於中華民國管轄區域外首次發行後三十日內在中華民國管轄區域內發行者。但以該外國人之本國，對中華民國之著作，在相同之情形下，亦予保護且經查證屬實者為限。

文

禾子

附錄

專有名詞解釋

將長詞彙予以簡稱，是同人文化的特性之一。許多詞語在經過簡化之後，不知情的圈外人乍看之下，還真不知所云。除了簡稱，同人們還有將之可愛化的習慣，例如「布布」——猜得到是指什麼嗎？其實也不難理解，就像許多人對於心愛玩具熊會叫它熊熊，花朵暱稱花花，而「布袋戲」可愛的稱呼法就叫做「布布」。

其實翻翻活動會場的場刊，可能就會讓人看得一頭霧水了。在活動場刊上不斷重複出現的名詞例如「特典」、「突發本」、「限定本」……等，雖然都是中文卻看不懂。以下便針對同人圈中當見的特殊用語一一說明。

特典

因為同人活動的風潮是從日本吹向台灣的，又因為同為使用漢字的國家，所以許多同人活動的相關用語，就直接把日文漢字拿來使用。例如「特典」（とくてん）指的是特別回饋給消費者的服務、小禮物或優待；「初回特典」就是第一版或第一刷的作品裡附贈的小禮物。目前該詞彙有被廣泛運用的跡象，除了同人誌即售會之外，一些日系歌手的CD、書籍附贈的禮品，商家也會使用「特典」一辭。

突發本、限定本

類似用法的還有「突發（本）」、「限定（本）」。「突發本」是指沒有預告、沒有按照原先預定計畫製作的刊物，因作

者突然臨時起意或其他原因而製作的同人誌；「限定本」則是限定發行的刊物。「會員限定本」是只限會員購買（通常是同人界小有名氣的作家或團體才有收會員），或只在某場同人誌即賣會販售的刊物，也有「限量發行」之意。

⋯⋯判、在庫

關於場刊裡攤位的介紹中常會出現的字眼還有「⋯⋯判」、「在庫」⋯⋯等。「⋯⋯判」（はん）是指作品的版本大小，一般同人誌為B5判或A4判，當然也有32K判之類的尺寸。而「在庫」指的是庫存狀況。

⋯⋯娘

在會場的攤位前面，會看到所謂的「看板娘」。這裡的「⋯⋯娘」，可是和中文的「娘」意思恰恰相反！日文的「娘」（むすめ）指的是女兒或是少女。在ACG中，常見的有「眼鏡娘」、「看板娘」⋯⋯等。「眼鏡娘」就是戴著眼鏡的少女，一般而言，眼鏡娘的特性多半是品學兼優、文靜、體弱多病的女孩子。「看板娘」指拿來當作看板，招攬生意的少女，cosplay剛開始就是同人誌即賣會中，由社團同好扮成ACG中人物的樣子藉以吸引客人。許多ACG相關網頁和書籍都看得到「看板娘」這個詞，通常是指拿來當作首頁或刊頭的圖片。

見本

攤位上的刊物廣告，也處處可見受到同人簡稱文化的影響。例如《網王》是《網球王子》的簡稱，《鋼鍊》是《鋼之鍊金術師》簡化而來的。另外，攤位上的刊物也會有一些標註。例如在沒有加封套的書上經常可看見寫著斗大的「見本」兩字，這是指可以「拿來翻翻看的本子」，是日語「みほん」的漢字，有樣本（樣書）之意。同人誌展中，有些社團會把刊物用透明膠膜封起來，另外放一本可供試閱的樣書在桌上，如此一來，有興趣的讀者便可以看過書之後再決定是否要購買，但又不至於讓太多書本因為經常被翻閱受損而賣不出去，是兩全其美的辦法。

十五禁、十八禁

標示在刊物上的字樣，除了書名、作者或社團名稱之外，有時還有一些特別的「警告字樣」；例如「十五禁」、「十八禁」、「H」、「鬼畜」、「健全」⋯⋯等。沒有辦法接受過分刺激的讀者，或未成年的青少年，這些字樣都是必須多多注意的！

「十五禁」和「十八禁」是日本對出版品的分類：「十五禁」是指未滿十五歲禁止閱讀、購買的作品；而十八禁就是未滿十八歲禁止閱讀、購買的作品，也稱為「成人向け」（給成人看的），相當於台灣的限制級。至於在同人誌即賣會中，要如何規定「十五禁」或「十八禁」，則由作者自己決定。

H

至於H則是日文「へんたい」（變態），羅馬拼音「hentai」的第一個字母。另外，hard亦簡稱爲H，取其苛刻、暴虐的意思。所以「H向」就是指內容含有一些色情、性愛或性虐待的情節。久而久之，H也就直接成爲口語「色」、「變態」的意思。例如「好H喔！」意思就是「好色喔！」或是「好變態喔！」

YAOI、攻、受

要解釋「鬼畜」之前要先了解什麼是「YAOI」以及「攻」與「受」。「やおい」（YAOI）的字源爲「やまなし、おちなし、いみなし」，YAOI是截取字頭而造的新詞，表示沒有山、沒有低落（指劇情起伏），沒有意義（沒什麼內容），也就是沒什麼劇情內涵的意思。最早是在一九七九年間的一本同人雜誌中出現，一群漫畫家彼此開玩笑產生的，但當時他們只是指男性之間曖昧的情感，沒有特別激情的床戲場景。後來則演變成指稱BL同人誌裡激情場面火辣場景，或是除了床戲，其他劇情沒什麼重要性的作品。

YAOI的關係又可以「攻」和「受」來表示。「攻」與「受」語源來自日文的「攻め」和「受け」。「攻」指同性戀中的一號，「受」指○號。角色配對關係的表記方式爲：○○×□□，○○、□□是角色的名字，名字在前的爲攻者，後者爲受者。衍生出來還有「總受」和「總攻」兩個詞彙；即在同一部作品裡，某角色和許多其他角色有YAOI的關係，且處於「受」的狀態，此角色即爲「總受」，相對詞即是「總攻」。

鬼畜（本）、健全（本）

鬼畜（本）（きちく）在日文裡原指魔鬼和畜生，或殘酷無情的人。用於同人圈中則指攻者有如魔鬼畜生般、毫無人性地對待受者，性愛情節較殘酷的作品。相對於鬼畜本，健全（本）（けんぜん）本意指健康，這裡指的是完全沒有H場面的作品。

BL、GL

在情節部分，也有專用語，例如前面提過的BL與GL。BL指描寫男性之間戀情的少女漫畫，但是就如同少女漫畫跟現實中的男女戀愛情況有所不同，BL也和現實中的同性戀不同，大多是作者自行想像的愛情世界。相對於BL，描寫女生和女生之間戀情的就稱爲Girls' Love，簡稱就是GL了。

百合（族）、薔薇（族）、百合本、蕾絲本

另外，跟情節有關的部分，還要爲大家介紹兩朵花——百合和薔薇。沒搞錯吧？花名也有特別的意思喔？是的。雖然不清楚起源爲何，但百合（日文爲「ゆり」）是指GL——「女同性愛漫畫」，而「薔薇」指的是BL——所謂「男同性愛漫畫」。「薔薇族」指「男性同性愛者」，相對的，「百合族」指

「女同性愛者」。一般而言，女性向（女性向け，給女生看的）的女同性戀漫畫多稱爲「百合本」；男性向（男性向け，給男生看的）的女同性戀漫畫則會稱爲「レズ本」（蕾絲本），由lesbian（音似「蕾絲邊」）此字演變而來。

怨念、惡趣味

同人刊物裡常會看到作者用來抒發感言的Free Talk，這些Free Talk裡的辭彙，也經常讓圈外人丈二金剛摸不著頭腦。舉幾個例子來說，「怨念」（おんねん）是指對某人、事、物的執著和狂熱，一直無法得到滿足而產生的恨意。

有些參與同人活動者的怨念在別人看來簡直就是怪癖，怪到實在無法理解時，就會說這是他個人的「惡趣味」（しゅみ）。漢字雖寫作「趣味」，但和中文所說的「趣味」不同，比較接近「興趣」的意思。「惡趣味」就是指怪癖、與眾不同的特殊喜好，通常此類的喜好比較偏向負面。而日文的「興味」（きょうみ）才是中文「趣味」（有趣）的意思。

腐女子、同人女、推倒、萌

Free Talk裡的文字泰半含有作者的玩笑話或是自言自語的成分在，「腐女子」、「推倒」和「萌」就是常見於Free Talk的玩笑詞。

在日本，喜歡把原作漫畫角色做男男配對的女孩子，互稱爲「腐女子」（和日文「婦女子」發音相同），是半開玩笑的叫法。「同人女」則是排斥YAOI的

人對「腐女子」輕蔑的稱呼。但到了台灣，「同人女」一詞反而較受歡迎，原本日文中負面的意思倒是不見了。

而「推倒」的意思就是，要把對方給推倒，之後，隨便推人的一方要做什麼……這……請不要再逼我說那麼白了吧……

日文的「燃燒」名詞爲「燃え」，音同「萌え」（發芽）。本來熱血沸騰般的心情會用「燃えている」來形容，但後來可能因爲誤用，約定成俗之後，變成了「萌え」。但這些僅爲假說，未被證實。不過這種用法的產生應和年輕人使用網路的電腦選字有關。而「萌」這樣的語感，就相似於中文裡的「心花怒放」、「好幸福唷」。

OTAKU、去死去死團

同人誌作品裡的Free Talk由於常帶有戲謔性，字詞的本身或許原來是指很嚴肅的事物，後來被拿來開玩笑之後，就跟原詞語中的意義就大相逕庭了。otaku和「去死去死團」就是兩例。otaku是日文「おたく」（御宅）的發音，可分爲廣義和狹義兩種解釋；狹義是指極度瘋狂於動漫畫、而對其他事物毫無興趣的人（在日文裡，原意是指整天專注在自己喜好的世界中，對其他事物漠不關心的人。後來因爲極度瘋狂於動漫畫的人，也多是窩在家裡足不出戶，因此便被引申爲這類重度動漫畫迷的代名詞），這個詞在日文中原有負面意義，多爲自我貶抑或諷刺他人時使用，但到了台灣，有些人用來稱呼對動漫畫有極深度認知和研究的人，因此也有以身爲

otaku為榮的人。

「去死去死團」最早出現在七〇年代的特攝節目中（特攝是指類似《假面騎士》這類節目），著名的古早特攝片《月光假面》的原作者川內康範先生，在一九七二年推出了一部作品《愛的戰士》（Rainbow Man），故事中的反派是由Mr. K所率領的「去死去死團」，其成員都是由二次大戰中受日軍侵略的各國受害者家屬遺族所組成，目的是為了叫日本人通通去死，以消他們心頭之恨，所以取這樣的名稱。劇中甚至還有一首「去死去死團團歌」。不過，他們最後全部都被偉大的日本人主角打敗了……。近年來網路上的「去死去死團」則是從漫畫《稻中桌球社》衍生出來的，桌球社長和他幼稚園的青梅竹馬女朋友戀愛，引起井澤和友人前野兩個千年好色處男嫉妒，騎著熊貓車追殺社長及其女友，最後以綁走其女友結束。那一篇的篇名就叫做〈戀愛去死去死團登場〉，井澤和前野則成為去死團創始人。省略了前面的「戀愛」，就成為「去死去死團」；後來意指一群欲求不滿、想要做些違反常理事情的人。

KUSO、USO

許多同人誌作品是作者本身發表怨念的專輯，所以用語也十分口語，沒有特別的限制，自然就會含有一些稍微不雅的辭彙在裡面，「kuso」就是一例。「kuso」是日語「くそ」的發音，漢字寫作「糞」，當名詞使用的話，意思等同於英文的「shit」；作為動詞則有點類似惡作劇（惡搞），也就是非善意的惡整之意；當形容詞時，就是「形容某事物非常搞笑」之意。所以現在kuso大都用來形容惡搞、無厘頭搞笑的人、事、物。

有個字和「kuso」非常像，叫做「uso」，是日語「うそ」的發音，漢字寫作「嘘」。本意指謊言、不正確或不合適，引申義有「尚未明瞭、不確定、驚奇」的意思。日本有個電視節目叫做「USO Japan！」，就是蒐集日本令人驚奇的事情之意。口語上說「uso!」的意思有點類似「不會吧！」、「少來了！」還有一種衍生用法是指華而不實的東西，因此有人也會說：「這件周邊商品很『嘘』（讀音）耶。」

王道

當然，同人誌作品也不盡然都是粗話，也有相當典雅的辭彙哩！「王道」就是個大有來頭的辭彙！「王道」最早出自於《尚書·周書·洪範》中的「無偏無黨，王道蕩蕩；無黨無偏，王道平平；無反無側，王道正直」。後來孟子加以引申，作為國君行為的最高標準，相對於霸道。現今則是用來形容「認定某件事情才是最完美、最正統的情況」。

蘿莉、正太

隨著網際網路的發達，讓同人們有更多元的交流機會，這些同人用語也在網際網路上普遍地被使用，比方說「蘿莉」和「正太」，就是很典型的從ACG圈子

中加以發揚光大、流傳的辭彙。

二十世紀中葉，俄國作家納波科夫（Vladimir Nabokov）寫了一部名為《Lolita》的小說，內容描述一名中年男子愛上十二歲女孩 Lolita 的故事。此後，凡是帶有故事中女主角特質者，就被稱為「Lolita」或「Loli」。而到了日本，因為發音的關係就變成了「rori」（ロリ），中文翻成「蘿莉」。至於類似老男人愛上小女孩的癖好，就被形容是「roricon」，也就是「蘿莉控」、「蘿莉情結」。「……控」為complex的縮音，本來是「……情節」的意思，後來演變成「對某件事物喜歡到接近偏執」的情況。「roricon」也有人直譯為「戀女童癖」或「戀少女癖」，指對外表或實際年紀小的女孩特別有好感，且因此容易產生性衝動者。至於「蘿莉」的確切特質，並無明確定義，但一般認為是實際年齡或外表在十五歲以內（約國中以下），尚未發育或剛開始發育、且為可愛型的女生。

至於「正太」（しょた）的字源，最有力的說法是來自《鐵人二十八號》作品中的主角金田正太郎，指的是像金田正太郎穿著西裝加短褲的小男孩（啊，沒看過？那就想像成柯南就行了！），後來廣泛應用到所有十五歲以下可愛的小男孩都可稱為「正太」。一般認定的「正太特質」是年紀小、沒有鬍子、無太多肌肉的男生，當然如果經常穿著短褲則會更為貼切。至於偏愛這類小男生的人，便可說成帶有「正太控」。據說最開始時是引自日本某雜誌製作的〈Roricon〉女性版企畫。

泡菜

看來日語的影響真是無遠弗屆！不過因為近年來刮起「韓」流，韓國文化也漸漸影響了年輕人。那麼，想到韓國的特產你會想到什麼呢？「泡菜」在這裡用來代指韓國。有些要搞笑的人，就會故意把韓國稱為「泡菜」，引申出來，還有所謂的泡菜文（韓文）、泡菜錢（韓幣）……等。

口胡、口桀

除了日本、韓國，香港的影響也不容小覷！受到香港漫畫及周星馳電影的影響，在使用日語系網路語彙成為一股風潮之後，粵語系儼然也成為一股新興潮流！由於粵語和普通話雖然同為中國字，用法卻有些不同，特別在語助詞的表現上最為明顯。例如「口胡」，原是出自港漫用語（需用粵語發音），常用來表示忿怒的心情；而「口桀」（粵語發音）則指壞人的笑聲，特別是奸笑。這些都成了常見的網路用語。

仆街、逆天、廢柴

港漫的用語除了語助詞外，還有一些是可以從字面上猜出其意義八九成的辭彙，像「仆街」、「逆天」、「廢柴」等等。「仆街」原意是路倒屍，算是香港早期黑道術語，現在也被網友廣為運用。「仆街」當名詞時可以解釋為「混蛋」、「可惡的人」，如果當作動詞，就是指「仆倒在街上」或是「絆倒」。「逆天」照字面上來解釋就是「違背天

意而行」，或做出一些「違反常理的事」。至於「廢柴」就是指沒能力、一無用處的人渣、廢物、垃圾。

七武器之首、小強

以喜劇聞名的港星周星馳對於同人文化的網路用語貢獻也不少！或許這是因為他的一些語法原本就是出自港漫的緣故，不過電影、電視等大眾傳播媒體的影響，應該才是這些用語被普遍使用的原因。分別出現在《食神》的「七武器之首」以及《唐伯虎點秋香》中的「小強」，現在都已經不僅僅是網路用語了，連朋友間的對話都可以聽到。

那麼，「七武器之首」究竟指什麼呢？它指的是折凳。七武器最早出現於古龍的小說和港漫中；七武器之首為折凳，則是周星馳《食神》中出現的台詞。但《食神》編劇套用的是小說或漫畫，就不得而知。

至於「小強」就是指偉大的活化石生物蟑螂！當時在電影《唐伯虎點秋香》中應該只是周星馳脫口而出為蟑螂取的名字，後來有人就開始對「為什麼要取作小強」紛紛加以解釋，像是生命力強盛、打不死啦……等等。

謎之聲、潛水、魔人

除了從動漫畫和電影而來的網路用語，也有一些網友間交談間就製造出來的新語詞。

例如，網友會用「謎之聲」來代表自己內心的OS，或者是以「謎之聲」扮演天使或惡魔的角色。一般常見於網路上發文者以一人分飾兩角的方式自言自語，有點像相聲中扮演「逗」的角色，先自己說了一段話，下面再插入「謎之聲」，提出反問或質疑等。

「潛水」是指暫時不會到BBS站或討論區發表主題或留言，或是指只看留言而不發表或回應留言的人。此外也有所謂「潛水玩家」，就是在遊戲公共頻道中待在現場，但是不發表意見的人。

「魔人」則通常用來指某方面功力深厚的人，像是「轉貼魔人」（常轉貼一些文章）、「灌水魔人」等。因為在討論版被廣泛引用，許多學生在談話之中也會使用。

小白

再來，這個辭就要好好為大家介紹一下了——小白。這可不是指取名為小白的網友唷！先來解釋「白」這個字，一般來說是指「白痴」、「白爛」、「白目」的意思，而小白就是指很白痴或白爛的人。加個「小」是可愛化的稱法。再來，關於「白痴」……呃，這個應該不用解釋。而「白爛」，有很多種說法，一般說法是在台語裡的解釋，指的是沒有知識、愚笨、吹噓之意。「白目」的原始定義是「怎麼解釋也聽不懂的人」，或者是「不管怎麼勸說都我行我素又不識時務的自我中心主義者」。所以「小白」也就是網路上「沒有常識、喜歡吹噓的人」。這類人通常不受其他網友歡迎，因為他們會專作一些破壞討論版面的事情，例如散佈謠言或重覆同樣無意義的留言，造成別人觀看留言時的不方便。

表情用語和語助詞

接著，來看看網友的新寵兒——表情用語和語助詞。除了MSN、即時通當中的表情符號外，表情用語在無法使用圖片的討論串中，是經常被使用的，用來表示發文者的心情。像是「XD」就代表漫畫中的臉譜大笑的意思。至於語助用語，早期我們都用「哼、啊、呀、吼」等等來表現出經驚訝或憤怒的情緒，現在要改成「字元搭配」才更有意思！像是數字0加上國字亨，就變成大寫的「0亨」，或是「口」加上「阿」，變成「口阿」，用以加強語氣。

此外，動作語彙也是新興且受到歡迎的表現方式，常見的有（笑）、（心）、（汗）、（逃）、（爆）、（自爆）、（死）⋯⋯等等，且因為使用頻繁，詞彙還在不斷增加中。這些詞最早應是來自日本雜誌或網頁中的訪談紀錄，表現受訪者當下的表情或心情，並以括號表示。（心）多用於提到喜歡的事物時；（汗）表示汗顏；（逃）一般用在說完話後表示不負責任的動作；（爆）、（自爆）、（死）的語感近乎「讓我死了吧！」、「你殺了我比較快！」或是「讓我自殺謝罪吧！」之類。

詞彙總是在不斷地增加與變更中，也有些習慣用法為積非成是而成。透過網路，這樣的情形似乎有加速與增加的趨勢。網路用語雖然被衛道者認為是時下年輕人輕佻與隨便的表現，但不可否認這些確是現代文化中的一環。透過這篇文章，除了希望讓初參與同人活動的朋友能了解會場的用語，輕鬆和玩家溝通，也希望大家不要用太嚴肅的心情來看待，相信會別有一番樂趣的。

參考資料：

※《尚書・周書・洪範》

※傻呼嚕同盟著：
《少女魔鏡中的世界》、《漫畫同盟報》

※同人用語の基礎知識
http://human-dust.kdn.gr.jp/doujin

※灌藍高手同人誌小站
http://www.sddjsc.net/sdmain.htm

※CWT台灣同人誌科技股份有限公司
http://www.comicworld.com.tw

※網路小白抵制同盟會
http://home.pchome.com.tw/comics/bite_anigo

小海

相信ACG文化也可以是正式的研究對象。
為了實踐自己的理想渡海遠赴東瀛，目前為東大學際情報學府的修士院生。主要關心的研究範圍有日本動漫畫文化的全球化、內容產業的水平整合與總和發信等等。
希望藉由這本書，可以深入淺出地讓台灣的讀者們了解到cosplay文化的豐富與魅力。

Nyssa

看著展售會上軍容壯盛、一字排開的同人誌攤位，和令人眼花撩亂、形形色色的角色扮演者，同人誌展售會在台灣這些年來，儼然已經形成了一個次文化潮流的搖籃。從只能眼巴巴的羨慕日本舉辦漫畫展，到逐漸有了屬於自己的漫畫搖籃，我著實為台灣的漫畫迷感到高興。這本書的出現，便是在紀錄這段歷史的一個起頭。特別是六年級生，是不是對於這段歷史感到很熟悉、很窩心呢？雖然這個圈子還是有點不完美，可是仍舊希望大家都能珍惜這個環境，並且讓它長長久久，越來越好。

公主

好多年前誤打誤撞玩起了cosplay的普通動漫畫迷，純粹基於心中對動漫畫化的熱愛扮起喜愛的人物，專業相關知識則是零。樂於見到cosplay活動的蓬勃發展和美麗、製作精良的cosplay，也能接受不同種心態來玩cosplay的玩家，但還是很想大聲說一句話：希望玩cosplay的人們，心中不要忘記那分對角色、對作品或是對自己創作那份單純的熱愛。

漫畫丸

書要出爐的這幾年醞釀期間，終於買了一個150cm的娃娃可以穿cosplay的衣服了！對於ACG的消費，有一種攀到蒐集最高峰的感覺。

伊格爾

左手抓滑鼠
右手拿相機
嘴巴咬著筆
腦袋一天到晚想著亂七八糟的東西
日子過的多彩多姿
最大的野望是希望能長生不老
拍遍天下美景
讀遍天下好文

紫牙鳥

一個喜歡動漫畫的人，曾經到Comiket朝聖，被龐大的人潮和活力震憾住，對於同人活動和研究都很有興趣。

黑木崖主人

從小喜歡動漫畫，骨子裡熱愛扮裝，常感嘆自己出生早了幾年。喜愛蘿莉，喜愛正太，對BL沒興趣但朋友們都不相信。
很高興這本書終於成功誕生，謝謝編輯，謝謝各位作者，謝謝拿起這本書看的你，更感謝買這本書的你！

禾子

雖有大學學生證，卻只有國中生的外表，小學生的心智。可以裝未成年以半票價格搭乘客運到台中觀看小魔女DO RE MI舞台劇的偽蘿莉！因為ACG的緣故從中文系跳槽到日文系，但直至目前也沒看完過一整套的日文漫畫。現在是育有三分之一娃娃的標準「孝子」。
其實，我一直是個局外人……期末考前臨時接到要寫稿的通知，考完就直接從學校殺到捷運站拿寫稿資料，然後就陷入和各種怪名詞搏鬥的世界長達整個暑假……現在回想起來，奮鬥過程還漫有趣的。謝謝同盟前輩找我寫稿子，還有其他每位coser大家辛苦囉！

遊遊RIKA

認為目前的生活與動漫畫毫無關係，卻仍舊藕斷絲連扯上關係。
雖然被別人說：當同一件事情，大家都往同一方向想時，只有妳會往別的方向思考。
但在動漫畫界的各位前輩面前，我的思想永遠是那麼平淡無奇。

LOCUS

LOCUS

LOCUS

LOCUS